光影裏的永恆回憶

1

翟浩然　著

跨時空經典

跨時空經典

目錄

自序

寫字，一直是我的謀生技能，理應無所畏懼，但這一回，面對這篇序言，我着實不知從何寫起⋯⋯

二月底，我接到一個陌生電話的留言，對方自我介紹，是明報出版社的出版經理，表示計劃重製廣受讀者好評的《光與影的集體回憶》，並邀請我擔任特約編輯主理整個計劃。

那一刻，我正有工作在身，不便詳談，內心卻像爆出一波又一波的煙花（是煙花，不是煙火啊），然後似是生怕人家反悔，趕緊先回了一句：「當然有興趣！」

很想大聲吶喊，痛快地歡呼一下，但又怕途中生變，只能盡量壓抑興奮情緒，然後默默地進行一切籌備工作；面對現實，也不容許我有半分高調。

六年前，我轉換了工作跑道，雖然依舊跟過往圈子往還密切，但既已是另一個身分，我不再是記者，更不可能是作者；為了表白心迹，我甚至暫停更新《光與影的集體回憶》facebook 專頁，以免讓人感覺我不安於位、得一又想二。

弔詭的是，從前坐着面對導演或監製或演員的那個我，驟變安排訪問的新一個我，有時候看左右兩方侃侃而談，我會思覺失調地回到過去，想像自己在問些什麼、他（她）又回應些什麼⋯⋯

前年，《神探大戰》公映前夕，我們有意相約一位 KOL 或 YouTuber，跟韋家輝導演與劉青雲作一個深入對談，苦思了好一陣子，人選還未能落實，有一天同事忽然說：「不如就由你來主持吧！《光與影的集體回憶》facebook 專頁仍然存在，對吧？！」

4

首先，感謝這位同事不嫌棄《光與影的集體回憶》facebook 專頁已遍布雜草與野菇，興奮之餘，久疏戰陣的我不免有點怯懦，強裝鎮定又是另一回事；幸好，我初入行已認識青雲哥，韋導演也曾在《光與影的集體回憶》隆重登場，只需要事前熟讀資料、編排好整個訪問流程，果如所料，埋位當日一切順利，問到《大時代》的往事，青雲哥主動向我提起：「你都好清楚，我同 Amy（郭藹明）係點識㗎啦！」

靈光一閃，昔日與青雲哥的交談畫面，湧現腦海再搖撼我心──原來不只我記得，青雲哥都記得！

非常幸運，踏出校門不久，已覓得一份兼容興趣與足以發揮自我的職業，之後順着命運走，在電視與電台兩大媒介留下印記，但基本上離不開採訪的框框；到另一個機會來臨，我以為那段歲月已告一段落，忘了卻又忘不了，命運原是一個大圈圈！

三集《光影裏的永恆回憶》，是八集《光與影的集體回憶》的精華版，內容重新編排、細節有所增減，套用從前黑膠碟年代，可以喻為一張精選大碟，當中收錄部分金曲的最新 remix 版本，游走於新舊之間，過足癮頭！

不斷審稿的過程中，老花無疑又加深了，經過數載的徹底放下，如今又再重拾「舊歡」，小別勝新婚，偶爾也會自 high 一番：「呢篇又寫得幾好喎……點解我會寫得出嗰篇呢……」

但願，你也會感覺如一，從《光影裏》重新認識《光與影》！

翟浩然

二〇二四年六月二十七日

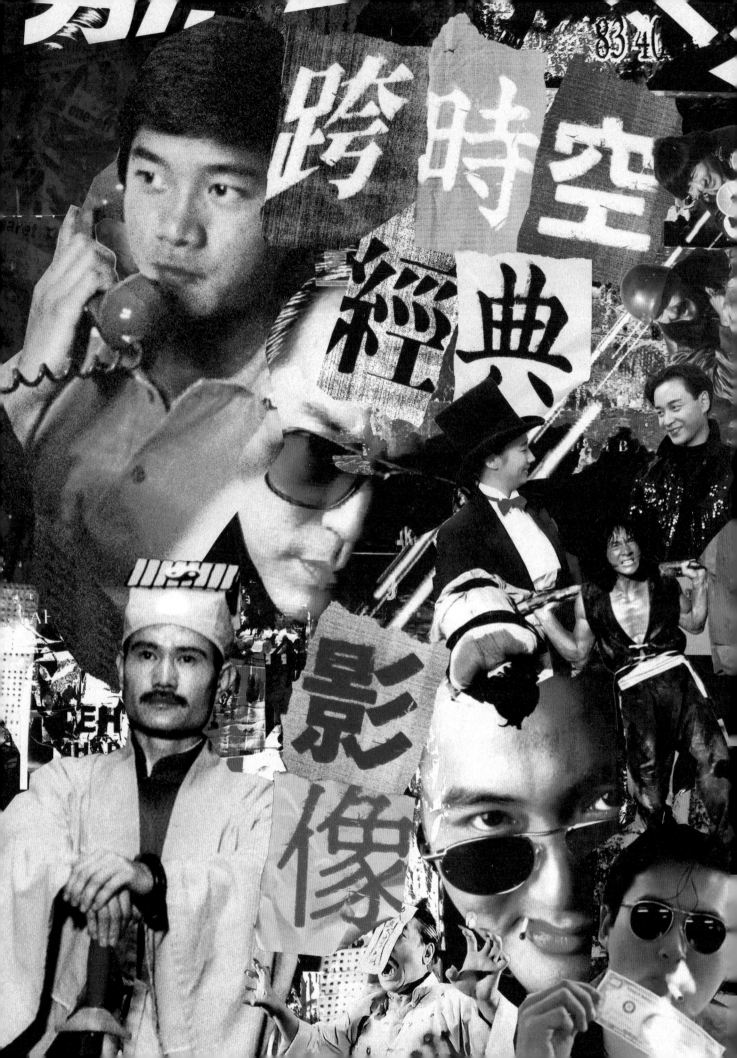

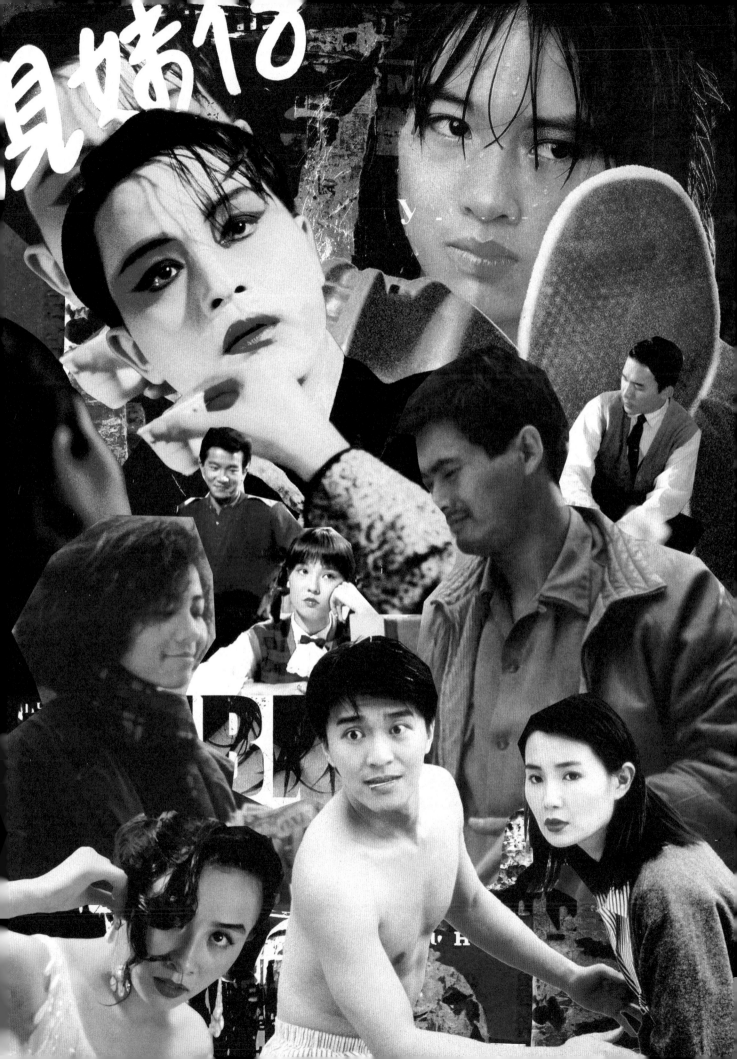

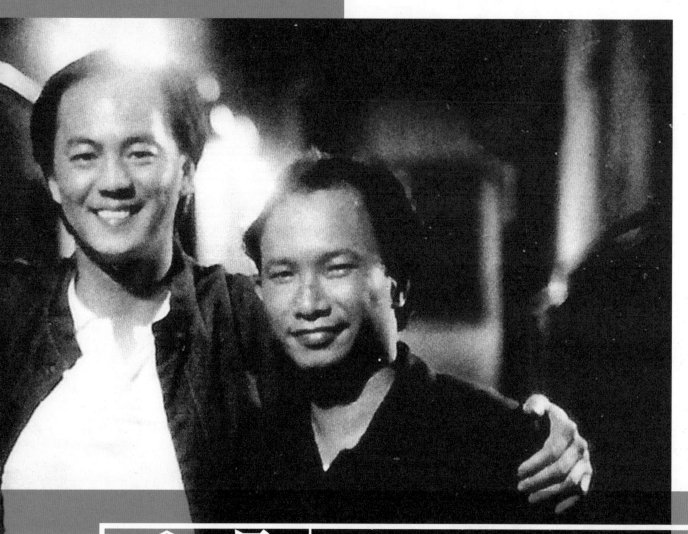

吳宇森還原《英雄本色》

周潤發設計「攞命戲」

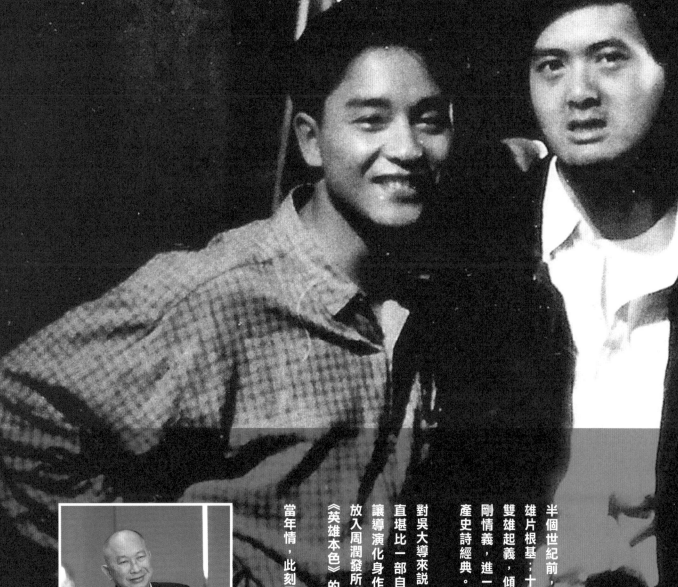

半個世紀前，龍剛拍出《英雄本色》，奠下英雄片根基；十九年後，吳宇森（John）、徐克雙雄起義，傾注個人歷練、熱情、細緻刻劃陽剛情義，進一步將原版精神發揚光大，寫下港產史詩經典。

對吳大導來說，《英雄本色》不單是一齣電影，直堪比一部自傳：「以前從未試過，一部電影讓導演化身作者，我堅持將自己感情、理想，放入周潤發所演的 Mark 哥身上，『作者論』是《英雄本色》的精神。」

當年情，此刻是添上新鮮。

John 習慣順拍，《英雄本色》也不例外，「我喜歡先建立人物性格，跟主題一直發展下去，甚少跳拍。」

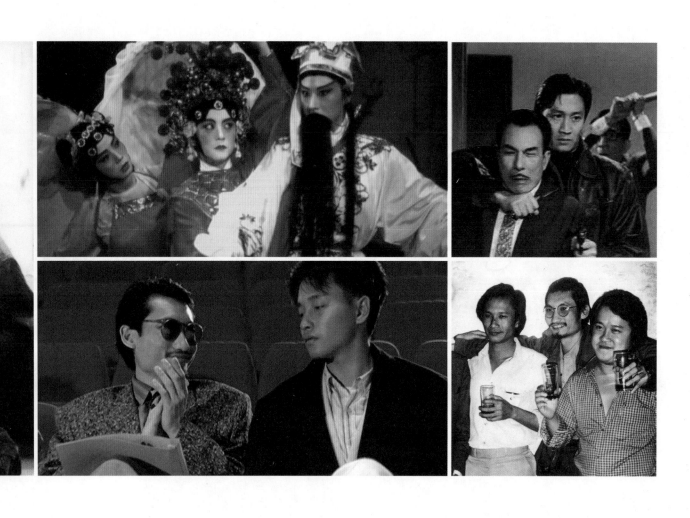

三女性的英雄本色
回應麥嘉的充軍論

有云「文窮而後工」，吳宇森的成功，則是異曲同工的「人窮而後攻」——走過人生最低谷，自台灣回流即憑《英雄本色》大翻身，一舉攻下三千四百多萬票房，借徐克殺出新血路。「我絕對不愛拍喜劇，想拍阿倫狄龍代表作《獨行殺手》那類電影，可惜一直在嘉禾得不到支持，新藝城答應讓我拍，誰知過檔後，公司沒履行承諾，又想找我拍喜劇，我好灰心，同時感覺到，有人認為我不懂電影潮流。」矛盾角力之際，新藝城台灣分部總監辭職，高層提議讓 John 接管，但實則換湯不換藥，他還是在不情願之下，拍了《兩隻老虎》、《笑匠》兩齣沒人笑得出的票房失敗作。「公司可能想我轉換環境，但在台灣一樣不如意，始終我想了十多年，就是想拍自己喜歡的電影，卻無法實現。」

麥嘉曾跟我慨嘆，當年 John 向人訴苦，不滿麥 sir 將他「充軍」，說話傳回老闆耳裏，權威麥自辯：「『充軍』需要成本，我對得住天地良心，何況我們哪有資格將他『充軍』？」John 坦言：「問題主要是欠缺溝通，當時圈在他身邊的人太多，他又沒說清楚是什麼原因叫我過台灣，我只是針對一件事，本來說讓我拍想拍的戲，但拍不到，內心自然有點懷才不遇之感，很多說話只是情緒表現，我的確說過，麥嘉為什麼要將我擺過台灣？但並沒有責怪他。」徐克動議開《英雄本色》，麥 sir 不計前嫌，只叫老徐看管整件事，沒諸多留難。

John 還原最初：「徐克經常飛往台灣安慰我，講起龍剛的《英雄本色》，大家都好鍾意，重拍的話，一是他導我監（製），一是我導他監。」首先興起重拍念頭的是老徐，其中一個方案乃將英雄變英雌，聚焦三個女人的故事，John 則反其道而行，想寫三

個男人的故事，「我中途加入，徐克説不如讓我拍，他保留三個女人的概念，也就是之後的《刀馬旦》。」大方讓賢，老徐的緊張程度，不下於自己執導作品，據聞他一心想將《英雄本色》包裝成文藝片，當宣傳部向外發放一張三位主角染血的黑白劇照，他即時大動肝火，John笑言：「他是難得監製，亦是難得的朋友，我倆惺惺相惜，存活一種俠客精神，在他未紅之前，我曾賞識他、幫助他（先引薦入嘉禾，老徐卻轉為吳思遠開《蝶變》）；後John再向新藝城美言，讓老徐拍《鬼馬智多星》；到我衰落時，他幫返我、支持我開《英雄本色》，除了真的認識電影，他亦好重視友情，《英雄本色》其實是講我倆之間的感情。」

一道鴻溝

1. 徐克早有改編龍剛版本的念頭，在台灣安撫 John 期間，提出兩兄弟攜手炮製，最後更大方將導演筒讓予極需振作的 John。

2. John、老徐與志偉識於微時，早在嘉禾年代，John 已天天「哦」老闆，叫他將老徐招攬旗下，老闆沒反應，老徐轉投吳思遠懷抱；到化名吳尚飛為新藝城拍創業作《滑稽時代》，John 終引薦成功，並提醒老徐先拍賣座電影站隱陣腳，果然《鬼馬智多星》名利雙收，老徐奪金馬獎最佳導演的一刻，John 興奮得從座位跳起來。

3. 天馬行空的徐克，預想了許多個重拍方案，其中一個完全反傳統，以三位英雌為骨幹；為尊重 John 意願，結果拍成三個男人的故事，惟老徐沒放棄自己構思，實現在之後的《刀馬旦》。

4. 老徐客串《英雄本色》，演音樂監考官，主要與哥哥及朱寶意演對手戲。

5. 老徐一心以文藝片包裝，乍見染血的劇照，雖説黑白已大大減低「殺傷力」，仍大動肝火，痛罵宣傳部「唔賣座唯你哋是問」。

6. 電影狂賣，新藝城大搞慶功宴，三巨頭偕台前幕後同賀，但在麥嘉與 John 的內心深處，仍存着一道鴻溝，John 説：「我對麥嘉沒有耿耿於懷，自我反省後，我好諒解整件事，也曾拜訪過他，彼此依然是朋友，只不過沒太多時間聊天而已。」

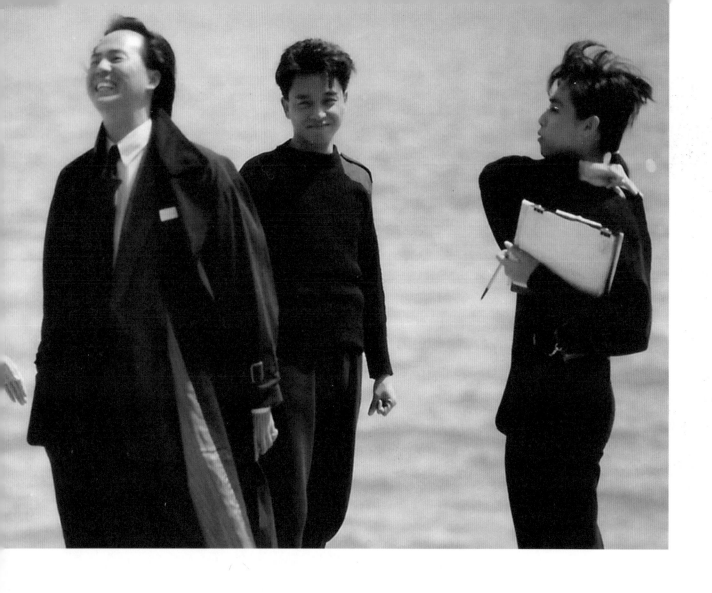

徐克堅持文藝花紙
度身訂造弗爆人選

老徐堅決要用文藝「花紙」，與他默契十足的 John 亦無異議，

「他覺得這齣戲反映的感情與人性特質，一定重要過娛樂性，他更不想予人這又是另一齣警匪片的觀感，以前警匪片非黑即白、非忠即奸，最後伸張正義，我初看《英雄本色》第一稿劇本，除了講兩兄弟為主，都是一般警匪片格局，徐克叫我將自己經歷寫入劇本，將感情、理想投射在 Mark 哥一角，他是有意識地炮製一齣好感性的電影。」江湖流傳，Mark 哥的第一人選，是正牌阿道年資尚淺，能駕馭繼之演繹盛極而衰、滿腔鬱結的沉重滄桑感嗎？「找鄭浩南並非我的想法，是有人曾經提過我，也可能公司想我們用他，在我加入時，好像有他的名字，但後來劇本愈寫下去，愈不是當初那回事，徐克的想法是，最好由演員本身去演繹角色，Mark 哥自然想到用周潤發，他的心境和我好接近，一看劇本，發仔已説：『這個正是我的對白，我又是衰了三年！』」

沿用同一條方程式，找狄龍與張國榮演宋氏兄弟，也是近乎度身訂造的弗爆人選，「徐克提議用狄龍，曾幾何時，狄龍是邵氏年代的超級巨星，經過十年浮沉，再找他演一齣戲，正巧演過氣江湖大佬，亦是曾經風光過，出獄後意欲痛改前非，就讓狄龍用自己心情演繹角色；他跟宋子杰很相似，同樣叛逆、常被誤解，卻沒幾多人能真正理解他。」相對狄龍與發仔，哥哥無疑是後輩，但論開機時的鋒頭，哥哥才是如日方中的一個，明知戲分與發揮機會稍遜，樂壇尖子大可向公司投訴與反映──別忘記，哥哥是新藝城的合約演員，John 卻說，哥哥並沒行使這個專屬紅人的發言權。「張國榮很尊重我的意思，也很了解這個角色，杰仔最需要大佬時，豪哥卻在台灣坐牢，兼且大佬所做的事不太光采，為他帶來許多壓抑。」可惜，電影對杰仔的心理描寫篇幅不多，「若能將這個角色寫得更加精細，令張國榮有多些表現，整齣戲會顯得較平均，現在的唯一遺憾是，張國榮的一節相對較弱。」

一見這段「我衰咗三年，我等一個機會」的對白，發仔已脫口而出：「這也是我的對白，我也衰了三年！」之所以 John 說與發仔心靈相通，皆因這根本亦是他的夫子自道。

度橋初期，鄭浩南曾出現過在《英雄本色》的演員名單，但隨着 John 不斷修改劇本，嫩口阿 Mark 已告淡出，「不是不用鄭浩南，而是觀乎角色性格，那三位是最佳人選。」

舊力一博，自台回流初期的 John 有點落泊，常穿白衫黑褲沉思，這是他罕有「繽紛」的開工服，從狄龍、哥哥的臉容可見，現場氣氛也頗輕鬆，畢竟乃頭段宋氏兄弟最歡樂融洽的短暫時光。

杰仔心路		3	1
	5	4	2

1-5. 從學警變身辣手神探，哥哥很努力演繹杰仔的心理進程，以及他對胞兄豪哥的既愛又恨，只惜礙於篇幅所限，無法將角色描繪得更細緻與立體，被 John 引為「唯一遺憾」。

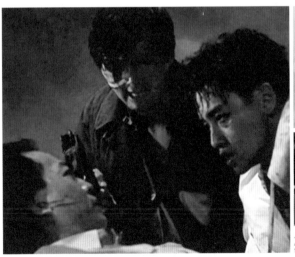

男たちの挽歌

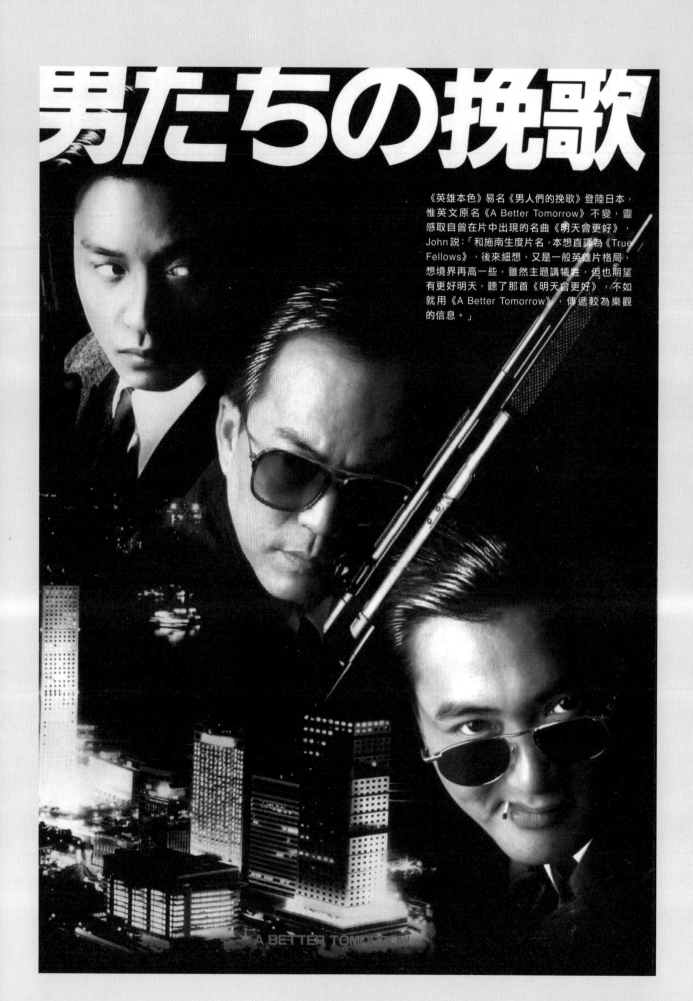

《英雄本色》易名《男人們的挽歌》登陸日本，惟英文原名《A Better Tomorrow》不變，靈感取自曾在片中出現的名曲《明天會更好》，John 說：「和施南生度片名，本想直譯為《True Fellows》，後來細想，又是一般英雄片格局，想境界再高一些，雖然主題講犧牲，但也期望有更好明天，聽了那首《明天會更好》，不如就用《A Better Tomorrow》，傳遞較為樂觀的信息。」

A BETTER TOMORROW

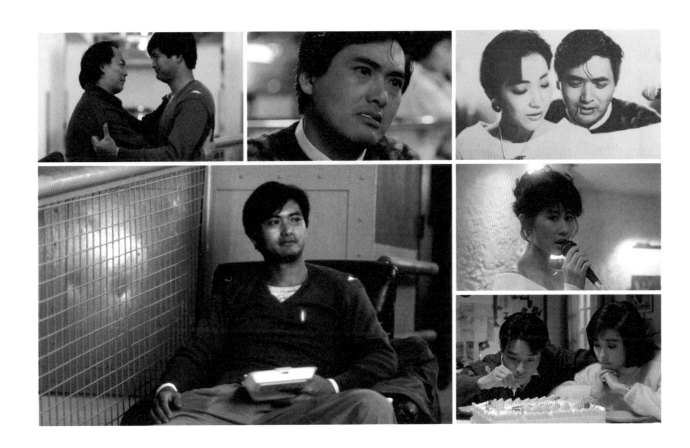

```
5  4  1
      2
6     3
```

心酸尖峰

1-2. 薛芷倫與《英雄本色》無緣，John 構想中的「俠客身畔總有個歌姬知己」，由《喋血雙雄》的葉蒨文接棒。

3. 三大主角中，只得哥哥獲派女友朱寶意，票房大爆，美女的受惠指數，顯然遠遜三英雄。

4. 初段 Mark 哥在夜總會叼着火柴，起誓不容再被人用槍指頭，小動作由發哥親自設計。

5-6. 為豪哥復仇斷送一腿，淪為抹車仔的 Mark 哥，彎身執大哥成的錢已夠折墮，發仔再加飯盒「贈興」，令劇情推向心酸尖峰，「這齣戲好玩的地方，是演員將個人感情完全投放，我既欣賞，亦給他們最大的創作自由。」John 有感而發。

紅顏壽命僅此一幕
影帝出手自慚形穢

着力刻劃男人的情義，篇幅難免有所取捨，女人在《英雄本色》變得次要，杰仔女友朱寶意無法突圍而出，薛芷倫的命運更凄涼，慘變「消失的 Mark 嫂」。John 解釋：「我並沒有剪掉她的戲分，而是根本只拍了她與 Mark 哥的開場，之後已沒繼續下去！」是三大主角的對手戲太精彩？抑或薛小姐的演技未符理想？

John 緩緩道來：「其實有一種現代武俠意識，一個孤獨俠客，旁邊總有一個默默支持、極度欣賞他的紅顏知己，找薛芷倫演 Mark 哥的情人，好了解這個心中最愛的男人，原本構思的對手戲是，Mark 哥做完一件事回家，情人替他脫下染滿血漬的衣衫，用心地清洗、晾乾、熨好，變回之前的白色；在 Mark 哥需要慰藉的時候，她唱首歌給他聽，是很溫馨的女性形象。」跟之後《喋血雙雄》的葉蒨文異曲同工，薛芷倫被安排演歌星角色，在 Mark 哥與豪哥落難前往夜總會消遣一幕，站於台上高歌者正是她，只可惜現今流傳的版本，身影變得

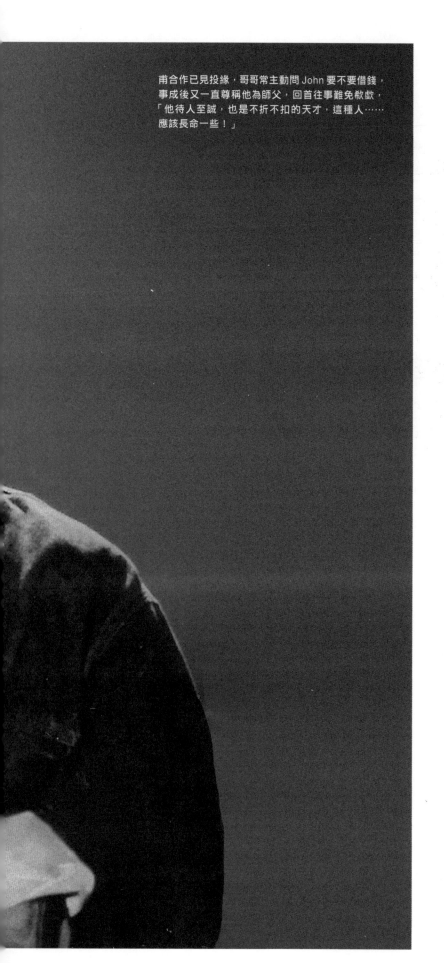

非常朦朧——「壽命」也僅只這一幕，角色已被清洗刷去了。「這
齣戲的成本不高，記憶中約七百萬左右，只屬中等製作，為了不
想超出預算，沒錢也沒時間去拍，不如刪掉這個角色。」

就算沒有「拋頭露面」，相信薛芷倫也會非常自豪，曾在
這經典一幕出現過——Mark 哥叼着火柴枝，向未做大哥的阿成
（李子雄）吐出不再讓人用槍指頭的緣由，令角色一出已先聲奪人。

「這場幾乎是周潤發最初演出的部分，咬火柴這個小動作，則是他
本人的構思，還有另一幕在停車場吃飯，也是他想出來的！」誰
忘得了這個心酸至極的時刻呢？自台出獄回港的豪哥，先被胞
弟杰仔揮拳相向，再去找生死之交，卻驚見 Mark 哥為了自己

而變跛，任由大哥成魚肉，躲於停車場扒飯盒之際，乍聞豪哥輕
喚：「Mark……你寫俾我嘅信，都唔係咁講嘅！」滿嘴飯粒與肉
碎的 Mark 哥，那張潦倒的殘樣，甫抬起頭，即教人心碎了！

John 透露不為人知的幕後秘聞：「他好節儉，平時開工大家吃
飯盒，有些工作人員隨便食幾啖就放下，他會行過去拿起飯盒，吃
個乾乾淨淨然後放低，弄得那些工作人員好慚愧，不敢再浪費，怎
麼都要吃完那個飯盒；然後去到 Mark 哥與豪哥重逢，他建議：
『John，不如看到狄龍時，我正在吃着飯盒！』本來 Mark 哥跛
了，再執銀紙已經好折墮，但我還是讓他去演，結果成就最感人
畫面，真係酸，攞命！」

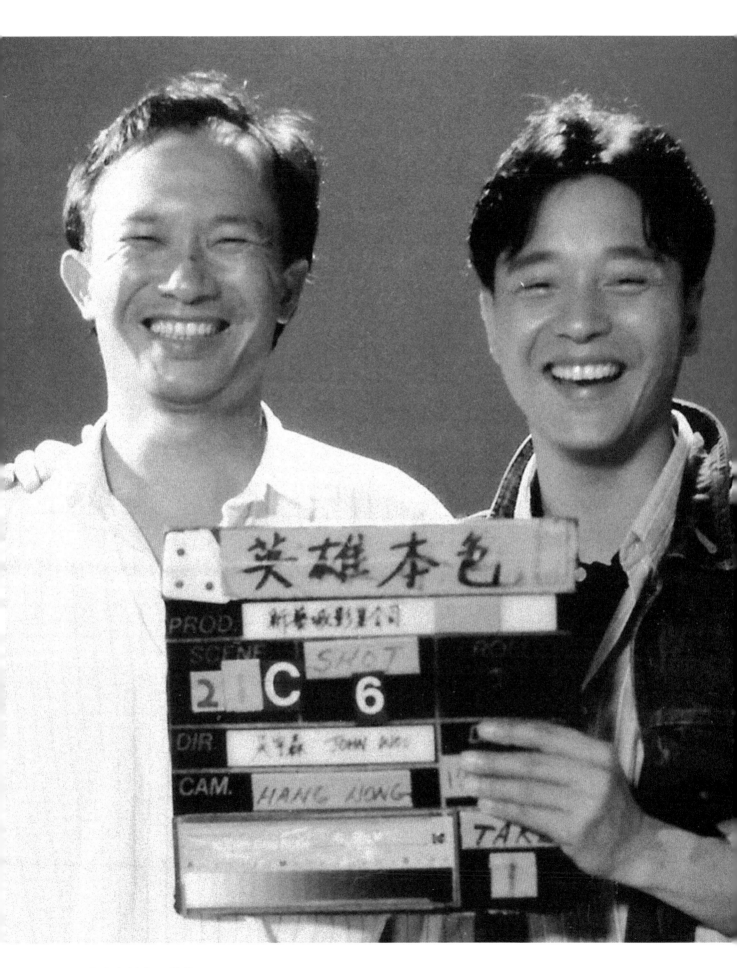

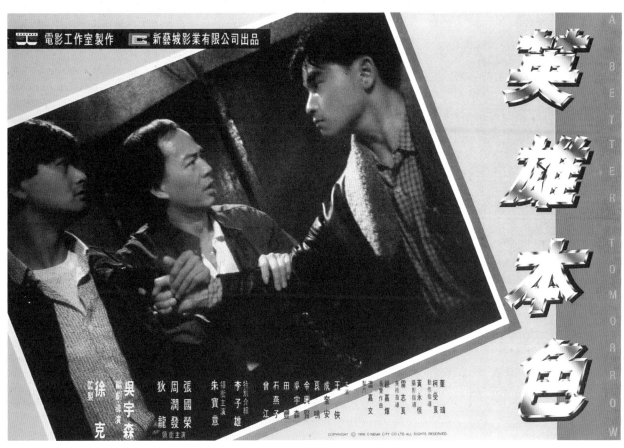

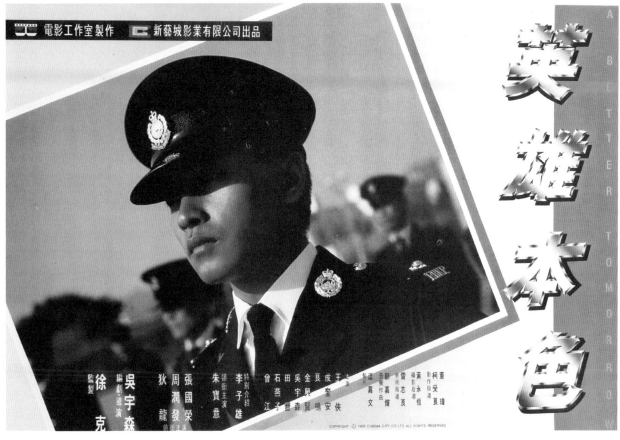

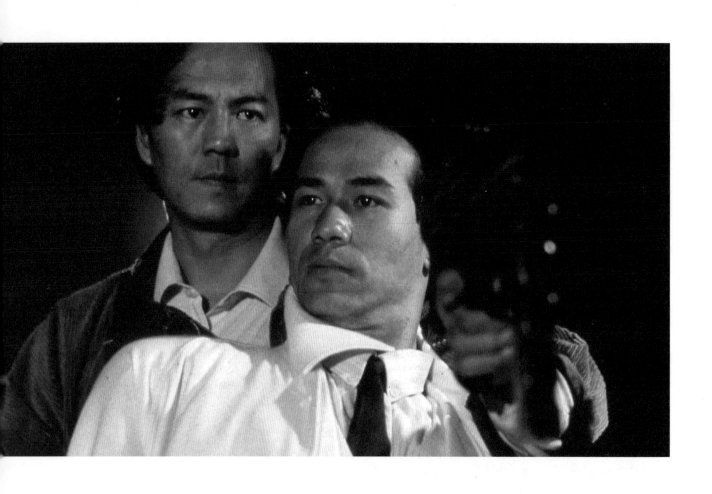

與李子雄共度時艱
地震一刻顯露真情

最攞命的「元兇」，由新人李子雄一力承擔，出人意表的選角來自監製徐克，John點破他的鬼主意：「徐克不想要很傳統、一行出來就知是壞人那種奸角，有些人好年輕、好靚仔，你不覺得他會做壞事，但想也想不到，陷害你就是身邊那個人。」出發點夠絕，但由一個全無演戲經驗的新人去實行，還要面對狄龍、發仔、張國榮演戲……John點頭，自爆曾與李子雄「共度時艱」：「他本來是公務員，偶爾當模特兒，不知道徐克在哪裏找到他，最初真的好生硬，日日在顫，我問為什麼這樣緊張？他說要面對幾個大明星，個個都演得那麼好，他卻一竅不通，怎麼演也演不過他們，而且戲分太重，愈緊張他就愈忙！作為導演，最重要表現演員的優點，我教他回家對住塊鏡望望，有沒有發覺自己的優點？」

翌日回到片場，李子雄老實地回覆導演：「我看了一整晚，也不發覺自己有什麼優點！」John盡力提升他的自信，不忘教路：「你的最大優點是眼神，好銳利，如果對手在演，你和他鬥演，肯定鬥不過，你不要演，只管盡量看着他，一剪出來，戲就在那裏，因為你的眼神真的好！」一經點化，李子雄如被打通任督二脈，在剪接室看到脫胎換骨的他，發仔也不禁稱許：「他演得好好，會攞獎！」預言雖未有成真，但李子雄已打響頭炮，玩票玩出真火來；再度合作《喋血街頭》，有次教戲，李子雄賭氣掉頭走，John怒得一拳打落二十呎高的鐵閘，流了許多血，還不忘替愛將撇清嫌疑：「我嚇自己沒說服力而已！」

貴人事忙，這事John卻忘不了。「我最反對導演示範動作，叫演員照着來演，這是尊重問題，我好愛惜演員，除了想將他們的優點發掘出來，也存着一份愛心，等如愛自己子女，愈關心，就愈想將他們最美氣質拍出來，如果對方一時不理解，不是心目中要求那回事，我便自覺領導無方，未能給予一個正確指引。」李子雄能體會「爸爸」的苦心嗎？「其實他一直演得很認真，只是

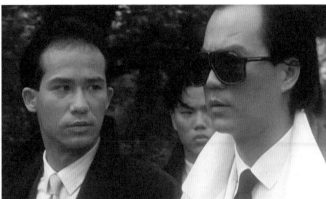
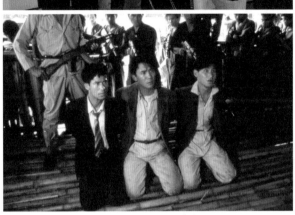
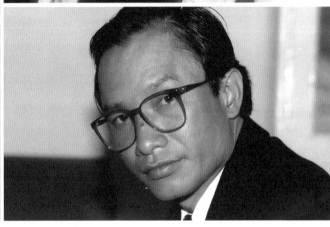

飛躍進步

4	2	1
5	3	

1-2. 一次廣告試鏡，李子雄無意中被徐克發掘，取錄而成《英雄本色》的大奸角，John 説：「第一想有新鮮感，但要令觀眾入信，始料不及他是大壞蛋，並不容易。」面對狄龍等一眾前輩，李子雄曾遇怯場窘境，一經 John 的點化，旋即飛躍進步。

3. John 粉墨登場演台灣警探，並非戲癮大發使然，「最初找一位資深演員去演，但他的演繹較為傳統，感覺也不像台灣警察，我認為氣質應近似老師，亦想年輕一點。」臨急難找替補，John 索性親身上陣，「其實我不是演得太好，有時一個鏡頭 NG 三十幾次，要由張國榮客串導演，指導我怎麼去做，才演得出來。」

4. John 往捧哥哥場，巧遇《霸王別姬》老闆娘徐楓，更難得與李安碰頭，兩位為華人爭光的國際大導演罕有合照。

5. 李子雄與梁朝偉同時出自無綫第十一期藝訓班，兜了一圈，《喋血街頭》成為重聚之地，偕張學友合演恩情仇怨三兄弟。

這個角色太複雜，《喋血街頭》去越南前的戲分，是根據我小時候的經歷改編而成，梁朝偉演我，張學友、李子雄都是我的朋友，有一個真實原形，有時做不到朋友的感覺，我會格外忿憎。

作為一個虛構故事，《英雄本色》的 Mark 哥亦恍如掙不開命運枷鎖，注定要以死作結，「他的死蘊藏很大含意，用一個方式來使杰仔有所覺悟，有種犧牲性小我、完成大我的感覺。」心意互通，哥哥安守本分地演好杰仔，此後更尊稱 John 與太座為「師父」與「師母」，John 笑言：「我從來沒教過他什麼，有次他到美國宣傳《霸王別姬》，我和太太往酒店咖啡室跟他見面，閒聊間突然地震，整幢酒店不斷在搖，雖然看得出他很緊張，但他仍立即捉住我們的手，叫我們別怕、鎮定點，努力想安慰、保護我們，當下真的很感動，他就是這樣的一個人，尊師重道以外，他永遠收藏自己的痛苦，把快樂分給人家。」二〇〇三年四月一日，John 執導的電影《致命報酬》於加拿大首天開機，基於時差，哥哥身亡的噩耗早已傳到片場，為免導演分心，大家故意封鎖消息，現場氣氛異常凝重，「等到拍完最後一個鏡頭，收工那一刻才告訴我，我立刻走入一間屋內，自己獨個兒流淚，既意外，也心痛！」

峰迴路轉的
《霸王別姬》

目眩神迷三十載

圖片提供：湯臣電影

忘了你卻太不容易——三十年復三十年，這份尊重，永遠都在。

一部好的電影，我完全感受到尊重的滿足感。」

爛片；作為一個演員，希望得到人家的尊重，拍到

個很強烈的感覺，我以後會愈來愈減產，不會再拍

他已有此頓悟：「在《霸王別姬》放映時，我有一

於一襲襲黃袍加身，早在未得金棕櫚獎前的康城首映，

對張國榮，這也是感覺很不一樣的作品，意義不在

重溫《霸王別姬》，感覺依舊熾熱，讓人目眩神迷。

春天該很好，你若尚在場。

《霸王別姬》贏盡榮譽，徐楓說：「一部電影的成功，不是那麼容易，就說選角，從張國榮到鞏俐到張豐毅，都是一環扣着一環的。」

光影裏的永恆回憶

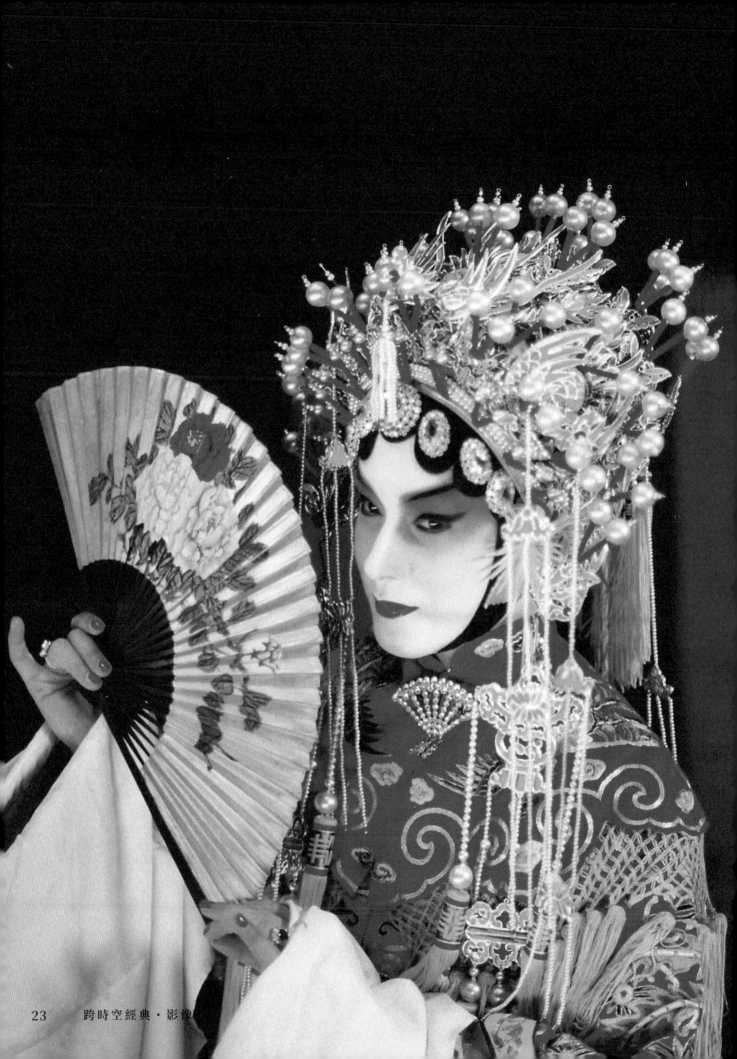

電影開拍前，徐楓、陳凱歌與張國榮作了很深入的溝通，對這是部什麼樣的片子，徐老闆心裏有數。

一看鍾情丈夫生氣
悶片生出奇怪念頭

九三年，《霸王別姬》大放異采，連奪康城金棕櫚獎、金球獎最佳外語片等十二個國際大獎，光芒背後，有誰想到這曾是個無人問津的劇本？

湯臣電影老闆娘徐楓吃吃笑：「當我拍板要開這部戲，整個電影圈都在説：『徐楓今次大鑊了！』」從電影醞釀到上畫的五年間，徐楓歷盡幾許起伏跌宕，「這部戲，差一點就要完蛋！」

第一個向她引薦原著小説的是陳自強，八八年五月初的事。

「當時，我起用他旗下的張曼玉與鍾楚紅去台灣拍電影（《黃色故事》與《竹籬笆外的春天》），他跟我説有個小説叫《霸王別姬》，這樣子的故事，他們公司不能拍，就只有我的公司能拍，因為公司是我一個人説了就算嘛。」她往書店買下小説，一看鍾情，隨即相約作者李碧華，在酒店咖啡室面談了四個晚上，丈夫湯君年為此生氣極了，提醒她：「你的身份是湯太，不是搞電影的。」更臨時推莊，拒絕陪她往原定兩日後起行的康城影展。

徐楓要趕在飛康城前與李碧華達成合作協議，很大程度因為陳自強提過：「張國榮很喜歡小説裏虞姬這個角色，如果有人肯投資，他説願意出一半本錢來拍。」於是，買下電影版權後，她便通過陳自強致電哥哥，沒料到哥哥回應不能拍了，因為經理人勸他別接這樣女性化的角色，會影響形象云云。「我極怒，若非他當初的一番話，我也不用這麼急，費這麼大的勁，又令老公不開心；當時我在電話罵了他一頓，盛怒下掛斷了電話。」

也沒空嬲得太久，她便要動身往康城商談片子。有一天，我剛要出會場的門，聽到有人叫：『徐楓！』我回頭，看見一個男的很高，他説：『我是陳凱歌，曾經在北京的體育場看過你……』我趕着出去嘛，便跟他客套一下。」八八年，陳凱歌攜着《孩子王》參展康城，侯孝賢與張艾嘉向徐楓提議：「《孩子王》我們要不要去捧場？」

看戲途中，陸續傳出「啪啪啪啪」的聲響，因為觀眾嫌悶離座了，徐楓的助手也睡足大半場，連頗「擅長」悶藝的侯孝賢都不禁説：「徐楓，有夠悶的啊？」徐楓卻是看得最專心的一個，「大家都看不懂《孩子王》在講什麼，可是我看得懂，那部電影在説中國的年青人是沒有希望的，我覺得陳凱歌很有才華，只是很多人不懂他的表達方式。」看戲後，她泛起一個奇怪念頭：「如果他來拍《霸王別姬》，可能有種不一樣的詮釋。」翌日，她攜着《霸王別姬》的小説，相約陳凱歌與顧長衛（《霸》片攝影師）出來聊天，但大導演對此沒有表現得很熱衷，只覺得這是一本通俗小説。

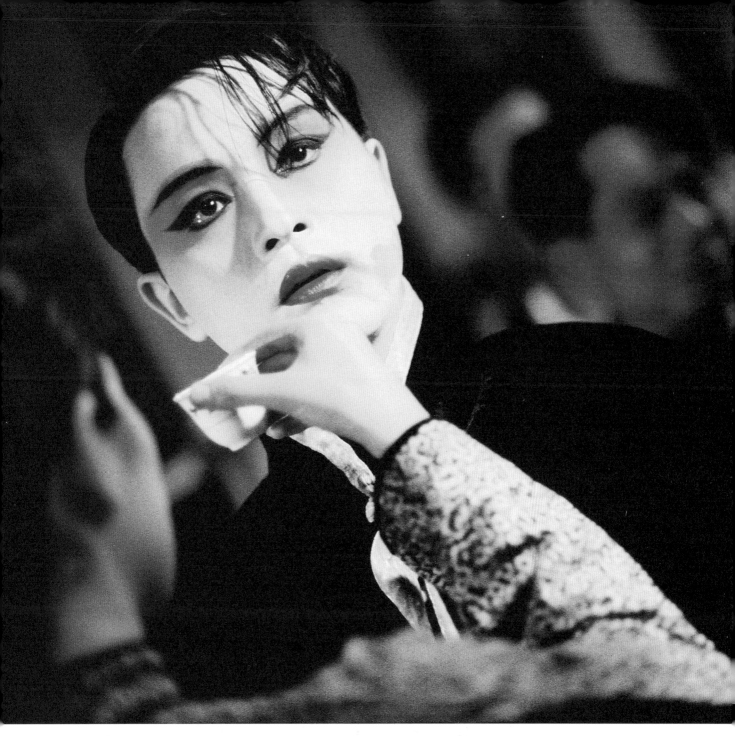

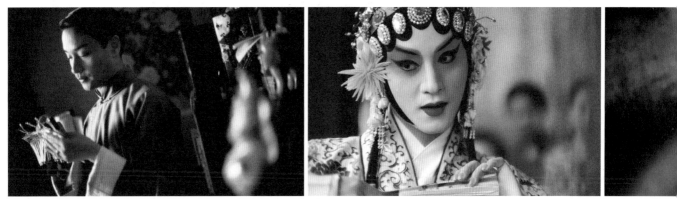

游走於儒雅、驚艷與絕望，每個細節哥哥都拿捏得準，他說這是自己最愛的一部戲，「真正拍出中國人獨有的藝術氣質，令人魂為之奪。」

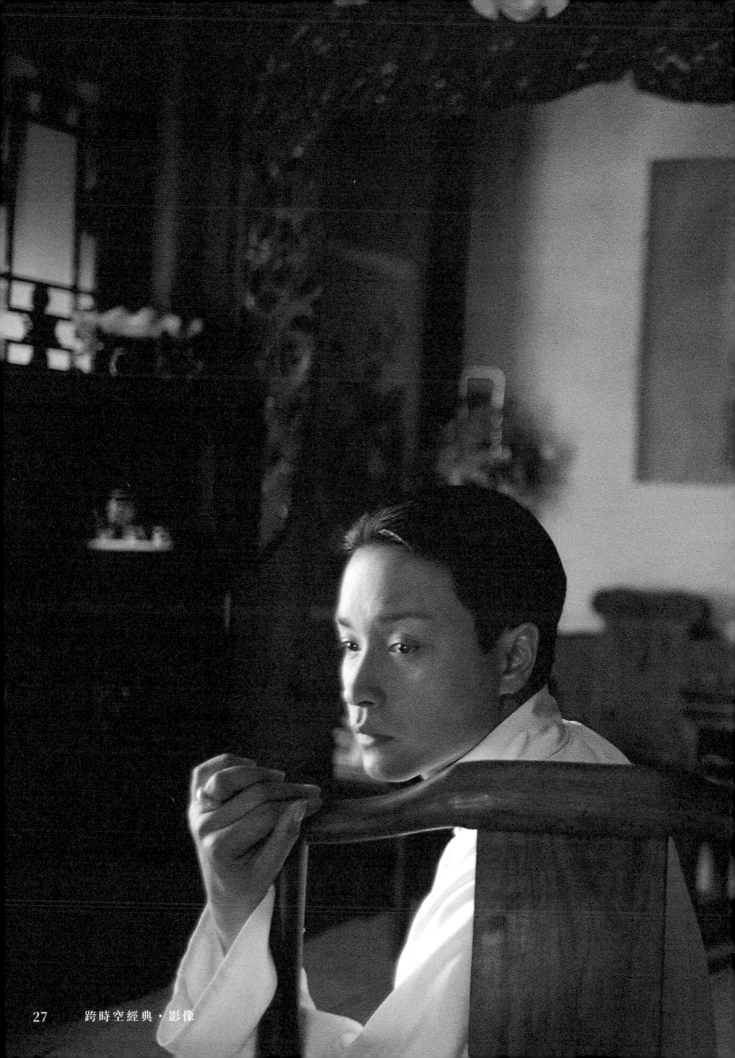

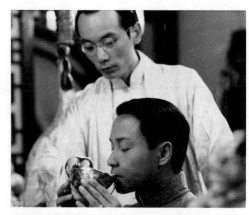

袁四爺（葛優）早已拜倒程蝶衣的絕色之下，眼見至愛段小樓迎娶菊仙，蝶衣放逐自己，投向四爺懷抱。

菊仙以任性名妓姿態登場，嫁予段小樓後竭力洗盡鉛華，無奈未能擺脱坎坷命運，以上吊自我了斷。

張國榮初會陳凱歌
徐楓李碧華心慌慌

能當上一個好老闆，「直覺」與「準繩」不可或缺。「我等了他快兩年，一直沒有想過其他導演，其間花了很多時間去跟他溝通，剛開始他可能有點排斥，需要慢慢去消化。」徐楓購買小說版權的條件之一，是讓李碧華有挑選導演與演員的權利，「陳凱歌說，你怎麼可以簽一個這樣的合約？我說，《霸王別姬》是我的小孩，也是她的小孩，她一定會緊張自己的小孩？」李碧華始終意屬張國榮演程蝶衣，承諾哥哥應允的話，她會加重師弟的戲分，但基於當時國內仍未開放市場，陳凱歌並不認得誰是張國榮，徐楓特地準備五盒哥哥的電影錄影帶讓他過目，閱畢，陳凱歌認同他是好演員，唯一擔心是他的國語水平能否勝任。

這個時候的哥哥已宣布引退，一心在加拿大享受清靜生活，游說他打開心結的重任，由李碧華負責；冥冥中看似注定，九一年的金像獎影帝，正落在哥哥手上（《阿飛正傳》），想拍好戲的心一下子燒得更盛；五月從加國回港，他直認有幾部片在籌洽中，

當中以接拍《霸王別姬》的成數最高，但一切要待見過陳凱歌才可落實。

這短短幾句説話，幾乎要了徐楓的命——「如果陳凱歌見過他後，覺得不合適，那怎辦？」誠惶誠恐的一天，終於到來了，甫坐下，哥哥劈頭便問：「凱歌，我們那齣《霸王別姬》何時開拍？」徐楓緊張地望向李碧華，四目交投，沒有作聲；陳凱歌並未就「我們」兩個字表態，只老實回應哥哥：「這部片要明年（九二年）二月開拍的了。」想不到哥哥會這樣接上：「明年二月我不能拍，我唸的（電影）課程要七月才完結。」兩個女人當下滴汗了，陳凱歌還沒點頭，哥哥已先説二月不能埋位！「一定要二月開拍，這樣我可以有冬天和春天的天氣與景色，你可以慢慢考慮。」

為好角色押後唸書
一拍半年滿懷憧憬

志忘間，等到哥哥上廁所，徐楓與李碧華直接問陳凱歌對哥哥的感覺，他緩緩地點頭，她倆大大鬆了一口氣，陳凱歌笑曰：「你們開心了吧！嚇？」開門見山，陳凱歌要求哥哥在開拍前兩個月先到北京學習純正的京片子與練身段，而且他計劃採同步錄音，不能事後補救，哥哥滿有自信：「我一定做得到。」為了這個好角色，他甘願將唸書計劃押後。

來到片酬一環，還沒有正式復出的哥哥「奇貨可居」，他開了一個價，徐楓笑着回他：「這麼好的角色，你應該倒給我片酬，你開這個價，我不如等十五年後，我的小兒子拍好了。」顯然地，比她的預算高出很多；說着說着，哥哥再說了另一個價，雖仍比徐楓預算略高，但也沒討價還價，口頭就這樣敲定了協議。

到底這個價是多少呢？徐楓封嘴至今，當時有說哥哥每部片酬為二百五十萬，但他否認：「我的片酬沒有這麼高。」他對這個戲滿懷憧憬，已盤算好「我在北京的日子」：「本來徐楓安排

耗資超過二千萬的大製作，佈景
道具一絲不苟，精工細緻。

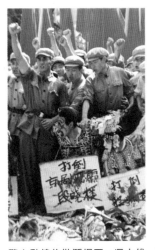

驚心動魄的批鬥場面，吳大維
（左一）演繹天使臉孔魔鬼行徑
的紅衛兵。

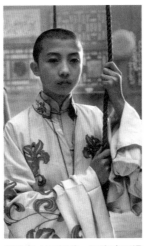

演少年小豆子時，尹治才不過
十六歲，張國榮常問他拍戲好不
好玩，結果他一直演下去，多年
後陳凱歌開拍《梅蘭芳》，他除
任黎明舞台上的替身，還客串槍
擊章子怡的殺手。

我住在酒店，但是我要求住在民屋內，一來在北京拍攝半年，只住酒店，我會發瘋，而且住在酒店內，也難和別人接觸，根本學不到京片子，也不能深入了解北京人民的生活狀態。」他預備由電影公司請一位老師，與自己共同生活，以學習純正的京片子；那邊廂又會在陳凱歌的安排下，到京劇團學習身段、造手。

一切似乎進行得很順利，哥哥回加國小休後，九一年八月返港，還說《霸》片的劇本已獲審批，準備跟徐楓正式簽約，而且思前想後，又覺得住在北京民居的空調設備不足禦寒，打長途電話也不便，所以他會跟徐楓商討，住回酒店⋯⋯

九月，傳出尊龍有意爭奪角色，陳凱歌出面澄清，第一人選仍是哥哥；十一月，徐楓卻召開記者會，正式宣布由尊龍接演程蝶衣！

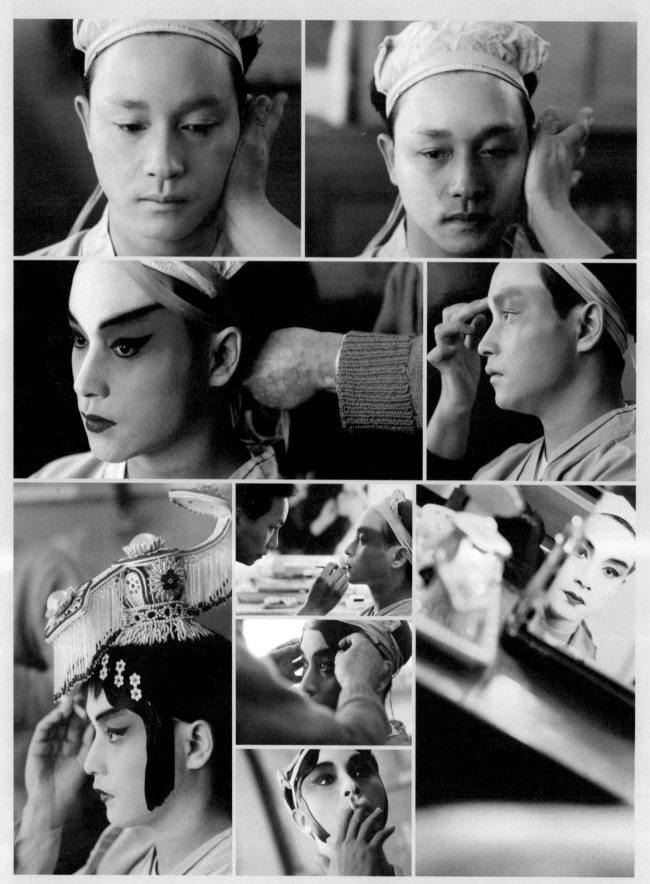

罕有曝光的一批珍貴照片,詳細捕捉哥哥變身虞姬的整個過程;為了這個戲妝,哥哥開工前盡量多吃一點,上妝後只能喝水,晚飯時把妝卸下,吃罷又重新上妝,工程艱巨,但值得。「我談不上有什麼京劇造詣,但觀眾會原諒與接受,因為我相信,我的扮相很美,出場便鎮壓得住。」哥哥說。

人戲不分　雌雄同在

顛倒眾生是要付出代價的。「先花兩小時上妝，接着梳頭，梳頭最痛苦的是吊眼，又要貼片子，片子貼好之後不能吃東西，也不能多說話，面部郁動太多會裂開，要重新再貼，又得花上好一段時間。」既痛又餓，還要付出極大耐性，值得嗎？張國榮目標明確：「我要把這個角色演到最好，時間花得再多也毋須心痛。」

扮相如何，端的是有目共睹了，明明完美得天造地設，因何會跑出一個尊龍來？

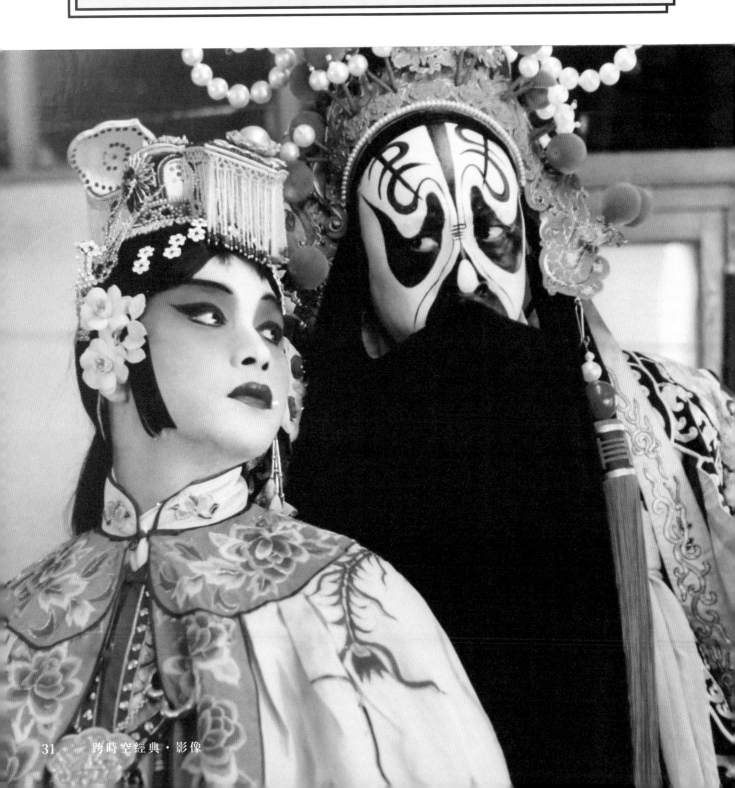

徐楓親揭換角內情 一頓飯局扭轉形勢

剛開始，傳出尊龍有意爭奪《霸王別姬》的虞姬角色，大家並沒太放在心上，雖則尊龍學過京劇，又有外埠市場，但導演陳凱歌覺得他眼神過於銳利，張國榮卻是溫柔中帶着一抹幽怨，完全符合角色本質；更重要的是，哥哥早已跟他、徐楓有口頭協議，照道理，任憑尊龍如何「進取」，也應該插針不入。

出人意表地，九一年十一月十二日，徐楓突然召開記者會，公布尊龍才是真命天子，原因是哥哥一口氣接了《家有囍事》與《藍江傳之反飛組風雲》兩部電影，無暇赴京練習京劇與京片子，加上尊龍表示出強烈誠意，包括自願將片酬從一百八十萬美元降至一百五十萬美元，又推掉其他片約、舞台劇與廣告工作，專心為《霸王》留京半年，令徐楓好生感動云云。

「看劇本時，我就覺得這個角色應該由張國榮來演，後來介紹他認識陳凱歌，一直沒有什麼問題；到談合約，哥哥的經理人提出很多額外要求，很煩，都是我們沒有辦法接受的，像檔期

（哥哥提出只給四個月時間，超時一日便要補水，其間還要讓他

徐楓公布尊龍接演虞姬後，他在亞太影展碰上哥哥，哥哥很大方地伸出友誼之手，並鼓勵尊龍演好角色，但其實徐楓心裏已有盤算。

尊龍臉上的稜角，令徐楓驚覺選錯角，「後來他接了《蝴蝶君》，那個扮相真的差很多，證明我們是對的。」

回港），他的戲那麼多，怎可能飛來飛去？既然你很想演這個角色，理應全力以赴把戲拍好嘛，怎麼會有這麼多的要求呢？」

徐楓大惑不解之際，尊龍託盡人脈關係，表明極想演虞姬，「他最後託到楊凡，跟我說什麼都不計較，只要能夠演就好；我想想，哥哥這邊那麼麻煩，然後尊龍又那麼想演，不如我們考慮尊龍好了。」她只跟尊龍見過一次面，沒有試過造型，便向外宣布由尊龍補上，回想這一幕，她猶有餘悸：「我幾乎做了一個最錯的決定！」

照原定計劃，尊龍在十二月十五日前飛北京練習，九二年二月中正式開鏡；看似塵埃落定，誰料一頓平常不過的飯局，將局面又扭轉過來。「剛好亞太影展在台灣舉行，有朋友請我跟尊龍吃飯，尊龍一來，我傻眼了──之前見面的一次，我沒有那麼細地看他，不錯，他雖然很俊，可是他的臉很有稜角，演虞姬不可能有稜角，天哪！我這部《霸王別姬》要完蛋了！」最難堪的是，哥哥也是這屆亞太影展的頒獎嘉賓，在不同派對屢屢遇上，碰完哥哥，又再伴着尊龍，彷彿時刻提醒她抉擇錯誤。「哥哥的臉是很柔美的，我歇斯底里，那時候，我真的被他們搞到有抑鬱症！」

回到香港，公司跟尊龍的美國經理人談合約，藝人口口聲聲不計較，經理人可有另一套想法。「他們比哥哥的經理人更麻煩，合約第一條，他跟自己的狗要坐全世界最好的航空等機位，何謂『全世界最好』呢？第二條，每天要吃從美國某處運來的橙⋯⋯」公司同事正在頭痛，想去打聽哪間才是「全世界最好的航空公司」，徐楓立刻制止：「別談下去了，趕緊去問哥哥還想不想演這個角色吧！」對此，哥哥卻說接拍的熱情已過，而且他剛簽約永高（合約在一月一日生效），接着又要拍《藍江傳》與《李洛夫奇案》（後改由呂良偉主演），「我注定與這部偉大的藝術電影無緣！」

往北京後，哥哥主動提出，要去拜祭梅蘭芳。「與迷信無關，我只覺得
尊敬這位中國藝壇瑰寶是應該的。」拍攝期間，他總覺「如有神助」，
「有兩次的妝化得不好，到現場機器便壞了，立刻請化妝師宋小川幫我
改好，改好後便順利了，所以李碧華也説，程蝶衣注定是我演的了。」

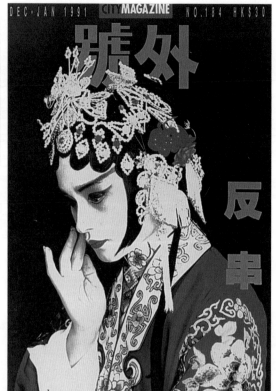

DEC·JAN 1991　CITY MAGAZINE　NO.184　HK$30

號外 反串

若干年後，劉天蘭請同一個班底，親自「玩」了另一輯京劇造型的相片，「試過後才知有多難，哥哥真的叻到震！」

劉天蘭現場目擊，哥哥的藝術天分何其高：「他從沒有接觸過京劇，請專家即場教他造手、身段，一學就上手，把握得很好！」

（圖片提供：《號外》　攝影：Sam Wong　形象設計：劉天蘭）

天蘭解構驚艷封面
霸王人選一語道破

懸而未決之際，《號外》封面橫空亮相，艷驚四座──反串青衣的他渾身是戲，在在證明這就是再生虞姬！有人覺得哥哥在「示威」，也有說是電影公司「試水溫」，負責統籌兼形象設計的劉天蘭斷言：「絕對與電影無關！」她憶述，當時找哥哥拍封面，提出「京劇花旦」與「西式時裝」兩個構思，「未問他，我自己都覺得京劇花旦比較有趣，果然他也同意，我便往找梳、化、服，更拉攏唱京劇的朋友教他造手、身段，玩了一整天。」

他將這張打稿轉贈給陳凱歌，不知道大導演心裏怎麼想，但玲瓏剔透的徐楓早已深知，游說哥哥再接虞姬的重任，非陳凱歌莫屬。「我們公司別出師，由陳凱歌跟哥哥去談，偷偷叫他去北京定妝；拍照後，哥哥很開心，可能他跟經理人說，別再提出太多條件了，不如盡快簽約吧。」這邊廂，黃百鳴亦成人之美，願意將哥哥與永高的合約，延至七月一日生效，哥哥直言：「我沒有要求加錢，也沒有什麼特別需要，反而令陳凱歌很感動，立即給了所有給尊龍的條件，譬如司機、近身、酒店大套房等，而且又不用我吃大鑊飯，請了一個備人替我煮飯，每天定時送到片場給我吃。」

霸王一角，曾傳過由成龍擔演，徐楓坦承：「在一念之間有想過成龍，但其實他不是那樣的合適；女的（菊仙）想過梅艷芳或鞏俐，我傾向於鞏俐，因為梅艷芳演過類似的《胭脂扣》沒意外驚喜，反觀鞏俐一直沒有演過這種角色。」沒料到，陳凱歌反對，「他說她是張藝謀的人，我覺得他們已經拍過很多戲，沒有火花，但如果他拍鞏俐，也許會有新衝擊。」

由始至終，陳凱歌最想起用北京電影院的同學張豐毅演霸王，一直將他帶在身邊，倒過來徐楓猛搖頭；有一天，陳凱歌問：「你心目中的霸王是怎樣的？」徐楓答：「一個男的（程蝶衣）與一個女的（菊仙）都這麼愛他，他一出場，觀眾都應該要被他鎮住，怎麼可以叫一個駱駝祥子來演霸王呢？我不能接受！」陳凱歌有不一樣的見解：「我心目中的他，台上是霸王，台下卻吃喝嫖賭樣樣都好！」徐楓一聽，醒悟了，「如果他用這個想法，私底下就是個普通人，那就張豐毅吧！」

那一年的金馬獎，當嘉賓的哥哥邀天蘭同行，出發前，封面打稿及時趕到，天蘭便將之放入行李箱內，準備在台灣給哥哥過目。「去到現場，又要扮靚，忙了大半天，才想起打稿留在酒店房門；落妝之際，我端出打稿，他一看便說：『相片好美，可不可以留給我？』」

力保身段小病是福
原擬執導愛情故事

九二年三月，哥哥正式飛北京準備，到埗那一天，大夥兒請他吃新疆羊肉，結果吃到身體困着一團火，辛苦得要召喚救傷車，找醫生來打針；小病是福，正好配合他的減肥大計，「我會把體重維持在一百三十三磅，這樣身段會好看一點。」他的時間表排得密密麻麻，早上練功，下午學京片子、唸台詞、訪名伶，晚上看京劇、在酒店對鏡子「臨摹」及看梅蘭芳錄影帶，好學與天分深得張曼玲老師讚賞：「他呀，尊師好學，有天才、有魅力、很用功。起初我擔心他沒有京劇基本功，本來只打算見見面，教他普通話，但見了面發覺他很有靈氣，有可塑性，演旦角很有神韻，才答應教他。」哥哥也沒妄自菲薄：「如果我生在北京，一定是非常好的名旦。」他主動提出不要替身，「經過這些日子的訓練，

霸王與虞姬

1. 哥哥僅比張豐毅年幼十一天，九二年正是兩人的本命年（時維三十六歲），犯太歲，張豐毅送他一條繡上「如意吉祥」的紅腰帶以趨吉避凶；看見哥哥廢寢忘餐地練習，張豐毅笑他：「連日常走路也忘不了又唱又做，他快走火入魔了！」

2. 陳凱歌多番引薦，徐楓終讓張豐毅演霸王，果然，演出了代表作。

3. 小豆子與小石頭長大成人，化名程蝶衣與段小樓（張豐毅），憑《霸王別姬》揚名立萬——那是一九三七年七七事變前夕，無限風光在山雨欲來。

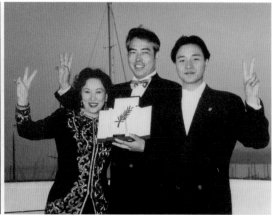

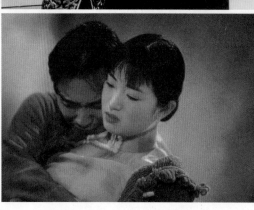

義無反顧

3	1
4	2

1. 《霸王別姬》贏得第四十六屆康城影展金棕櫚大獎，是第一部也是暫時唯一一部得此榮譽的華語片。

2. 陳凱歌要拍《風月》，徐楓並不贊成，「凱歌日夜猛跟我講，老公（湯君年）又一天到晚說隨他拍吧！」反應跟《霸》片南轅北轍，徐楓說：「對電影，我是有直覺的。」

3. 哥哥贈予徐楓的題字，一句「義無反顧」象徵兩人不滅的情誼。

4. 徐楓與哥哥一直維持友好關係，只可惜天意弄人，否則哥哥第一部執導的電影，也會是湯臣出品。

加上鏡頭遷就，我相信在銀幕上已可以欺騙觀眾，不過幕後代唱是需要的。」

人人認真，一個鏡頭可以重複拍上四小時，遇着記者往北京探班，哥哥問：「是不是很多人正期待着這部戲呀？」九三年五月，《霸王別姬》昂然入圍第四十六屆康城影展，首映禮上，觀眾致以長達十分鐘的熱烈掌聲，買家出價較之前在香港談的高出四、五倍，跟新西蘭電影《鋼琴別戀》雙雙成為金棕櫚獎（最佳電影）的大熱，宣布賽果前，《霸》片先奪國際影評人協會獎，看來是個好兆頭。

徐楓笑着回憶：「大會首先頒金棕櫚獎給《鋼琴別戀》，台灣記者們看着熒幕，心想大姊一定哭死了，但很奇怪，明明其他人在拿，我一點反應都沒有，總覺得我們一定會得獎！」鮮有地，這屆金棕櫚獎出現雙料得主，另一尊頭銜正落在《霸王別姬》，「最遺憾是哥哥沒拿最佳男主角，但我也知道比較難，我們已拿到最佳影片，不可能再得另一個大獎，加上當時外國評審對哥哥還不是那麼的熟悉，如果前面有一、兩部戲給人家看到，肯定會有印象分。」

乘勝追擊，徐楓原定將李碧華另一本著作《延安最後的口紅》搬上大銀幕，但陳凱歌執意開拍《風月》，費盡唇舌下，徐楓隨他作主，可惜原班人馬跑不出同樣賽果，但這並不影響她與哥哥之間的關係，「哥哥第一部導演的戲，本來是幫我公司拍的，又是他、我、李碧華的組合，是個廣東鄉下男女愛情故事，後來有個北京人找他拍戲，我說沒有所謂，先跟其他人拍吧，反正我手上有很多劇本；要開拍了，忽然老闆被人關起來，有一日哥哥在我家，我覺得他怪怪的，一眼就看出是憂鬱症，還叫他去看醫生……」

總是容易被往事打動，總是為了你心痛。

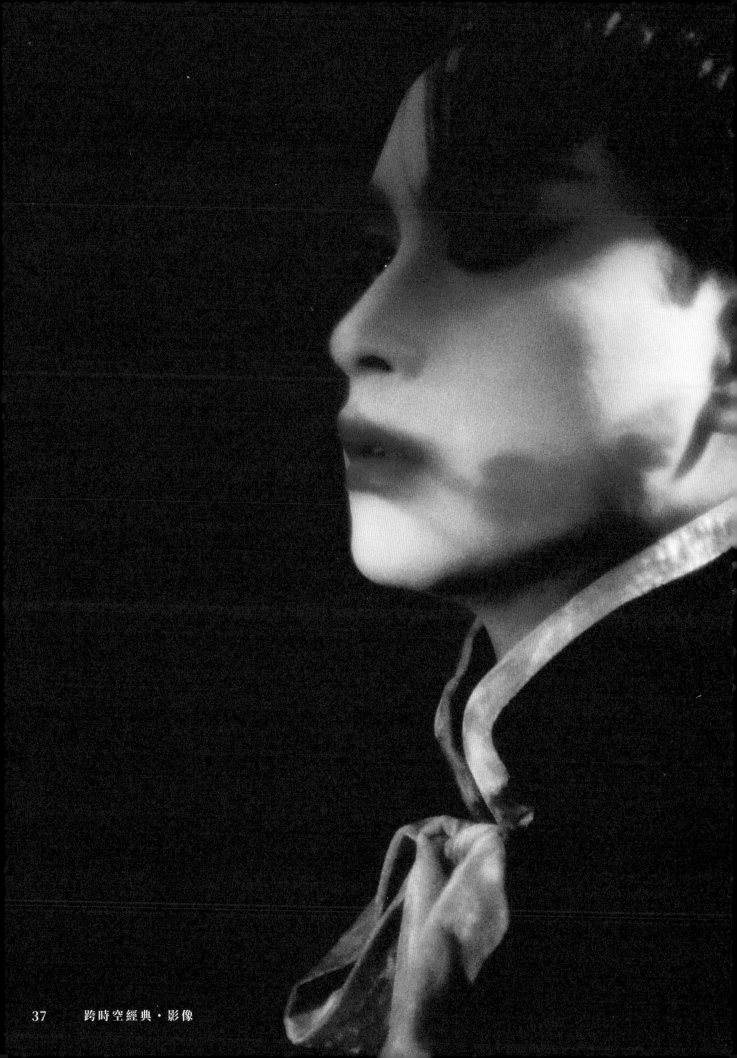

陳欣健親述兄弟情

Danny
吐《喝采》苦水

《眼淚為你流》贏盡人心，陳百強（Danny）順勢投身影壇，八〇年首度擔正《喝采》，跟張國榮（Leslie）與鍾保羅（Paul）三劍合璧，監製陳欣健（Philip）說：「幸好拍了這齣戲，留下美好的紀念。」

為拍音樂特輯《感情寫真》，Danny嚴選好友作客，「Philip對我的照顧，就像對弟弟一樣關心。」Danny在節目自爆曾與「弟弟」同居，今日重提舊事，他笑言：「那間屋，其實我一晚都無住過！」

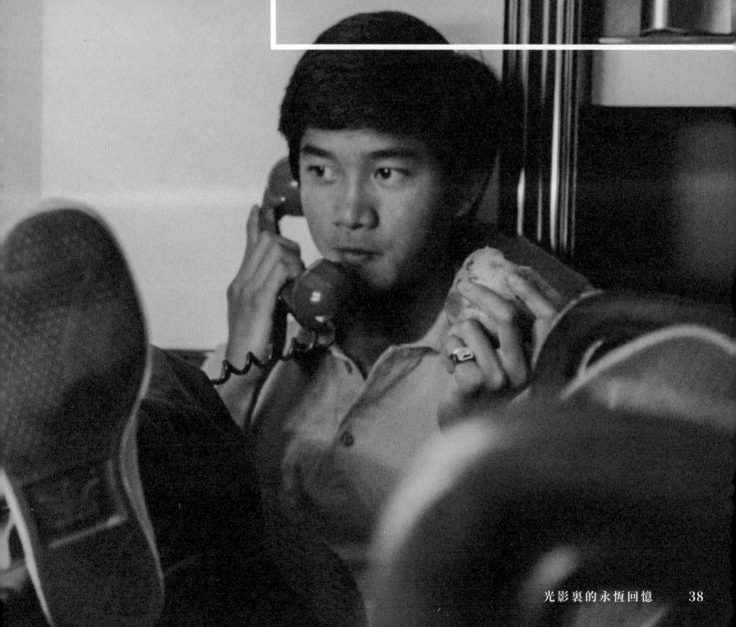

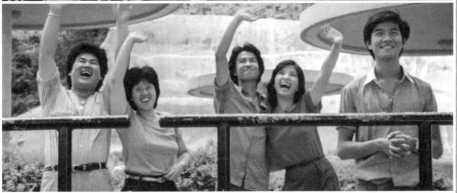

Philip 從小愛音樂，《跳灰》爆出大熱歌《問我》，
顯見他有音樂觸覺。「黃霑為《大丈夫》作詞，第一
稿完全不行，退給他再寫過，相信是少有要霑叔由頭
作過的一首。」

留學美國瀕臨崩潰
台上投訴險釀風波

Danny 非常懷念《喝采》，形容是他與 Philip 珍貴友情的象徵，但實則遠在 Danny 仍未有知名度前，Philip 已慧眼識英雄，種下這段兄弟之交。「蕭芳芳找我幫手拍《跳灰》，電影很賣座，BANG BANG 老闆葉志銘請我打理電影、宣傳及時裝生意，人工相當優厚（是他當差月薪萬多的兩倍），我想趁年輕選擇自己喜歡的事，電影是我的熱愛，便從警界跨進娛樂圈。」公司分別在無綫與麗的贊助《BANG BANG 咁嘅聲》與《BANG BANG 新靈感》，Philip 負責策劃《新靈感》的內容，「節目需要有音樂，便請在電子琴大賽嶄露頭角的 Danny，彈奏一曲《Evergreen》，彼此一見如故。」

較 Danny 年長十四歲，Philip 的第一個感覺，已將「純情小鮮肉」視如胞弟：「我好喜歡跟年輕人傾偈，聽他們訴說自己抱負，之所以廿九、三十歲入行，因為有人給我機會，我亦好樂意給別人機會；Danny 健談又有才華，甫見面已向我說心事，傾訴他在美國讀書好辛苦，甚至瀕臨精神崩潰，這麼坦白、直率，令我更珍惜這個小弟弟。」Danny，有意參加《香港流行曲創作邀請賽》，Philip 身體力行加以鼓勵：「我替 Danny 填了季軍我好開心，他說對不起，太趕忘記填我的名字，我也不旨在，反正又不是想當作詞家，只是一心幫他而已。」

路上我願給你輕輕扶，Philip 深知 Danny 情緒化，為他鼓舞之餘，更要排難解紛：「七九年，有個援助柬埔寨兒童的音樂會在紅磡球場舉行，大會希望選曲偏向開心、有鼓勵性，不想太沉重，剛出碟的 Danny 想唱《眼淚為你流》，監製岑建勳（John）不准，這個細路仔竟然在台上設訴，對咪講好想唱《眼淚為你流》，John 登時無名火起！」Philip 覺得，Danny 並非

發脾氣，或存心挑釁 John，「看到 Danny，觀眾一定以為他會唱《眼淚為你流》，他只是想解釋一下，但 John 聽完就好嬲，要知道他有本《號外》，隨時可以寫死你！」Philip 連忙帶 Danny 去見 John，「我出到聲，當然沒事了。」

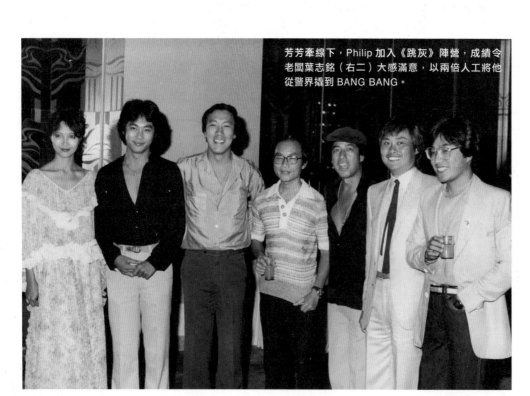

芳芳牽線下，Philip 加入《跳灰》陣營，成績令老闆葉志銘（右二）大感滿意，以兩倍人工將他從警界撬到 BANG BANG。

創作混戰

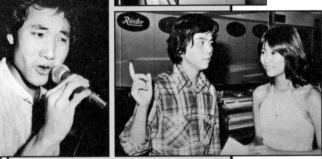

Philip 慧眼識英雄，邀 Danny 上麗的唱歌，因 Danny 後來主持無綫《BANG BANG 咁嘅聲》造成混淆，其實當年他在麗的亮相的是《BANG BANG 新靈感》。

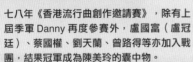

七八年《香港流行曲創作邀請賽》，除有上屆季軍 Danny 再度參賽外，盧國富（盧冠廷）、蔡國權、劉天蘭、曾路得等亦加入戰團，結果冠軍成為陳美玲的囊中物。

主持《BANG BANG 咁 嘅 聲 》，Danny 走出錄影廠，為觀眾深入戲院的神秘地帶——放映室。

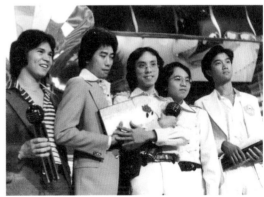

七七年參加《香港流行曲創作邀請賽》，Danny 憑《Rocky Road》奪得季軍，填詞人原來是 Philip。

戲景驚變粉紅妓寨

如膠似漆幾乎同居

《喝采》看來是 Philip 特為「親弟」度身訂造的劇本，他搖頭：「不是刻意為 Danny 開戲，但角色確很適合他，張國榮、鍾保羅也是一樣，那個占士甸式叛逆青年，由 Leslie 去演真是深慶得人。」當時，Leslie 因《紅樓春上春》惹來許多批判眼光，情緒正處於谷底，「我不肯定 Leslie 喜不喜歡這個角色，在現場他很安靜，整天躲在角落，畢竟這是個二線角色，焦點一定落在 Danny 身上，當時很需要有部戲推他上位，因此有點忽略了 Leslie 吧。」

初出茅廬，Danny 演技難免幼嫩，「好處是不用他怎麼演戲，所以表現很自然，我好信任導演蔡繼光，但有幾場戲都要跟到好足，以確定這班年輕人，尤其 Danny 都在正軌上。」百忙中，Philip 還客串 Danny 二叔一角，「無人肯做這個潦倒藝術家，而且不用花一毛錢，怎好意思收錢？反正只拍了兩、三場戲，之後就一命嗚呼。」提到 Danny 戲中的家，他不禁失笑：「剛巧要出門兩星期，我交給導演與美指，用最省錢方法執靚間屋，回港後，赫然發現整間屋塗上粉紅色，恍似是牛仔時代的妓寨，好肉酸，立即命人重新油漆。」這是 Danny 的主意嗎？「我猜他一定有提供意見。」

從拍攝、上畫到票房，《喝采》該是一次愉快旅程，Danny 卻曾向 Philip 坦白箇中不快：「Danny 告訴我，在金錢方面不開心，拍這部戲，他拿不到應得報酬；開戲時，有人叮囑別將片酬數字向藝人透露，他當然會不開心。」長袖善舞如 Philip，自然轉告當 Danny 的經理人？「從頭到尾，我都不喜歡做經理人，我的生活、責任已很複雜，幫人好樂意，只是不想花自己的一生去應付人家的一生。」

如膠似漆，Philip 甚至幾乎與 Danny「同居」！「《喝采》後，我想找個地方開會、寫作，湊巧他說家裏很吵影響創作，提議一起搬出來住。在伊利莎伯大廈找了一層樓，月租萬多元，但我只去過兩次，第一次睇樓，第二次是裝修完工，又在廁所掛上一幅自己的大相；裝修完一星期後，他說媽媽想搬來住，我沒問題，不過之後聽聞陳媽媽也沒有搬進去。」音樂是他倆最大的話題，「有晚十一點幾，他來電說作了首英文歌好正，叫我上他的家聽聽，我知道他渴望有人能分享這個時刻，當然不會令他失望。」

此後各有各忙，只能相會在 Disco Disco，「我覺得他的心裏藏着太多東西，卻很難找到傾訴對象，不是信任問題，而是對方要有足夠時間去聆聽；後期看他喝很多酒，常常醉倒。」有沒有勸他戒酒？「我自己都飲緊，點勸？」

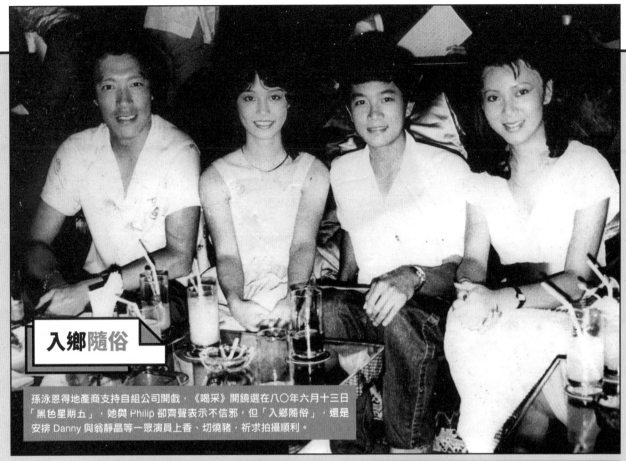

入鄉隨俗

孫泳恩得地產商支持自組公司開戲，《喝采》開鏡選在八〇年六月十三日「黑色星期五」，她與 Philip 卻齊聲表示不信邪，但「入鄉隨俗」，還是安排 Danny 與翁靜晶等一眾演員上香、切燒豬，祈求拍攝順利。

Philip 在《喝采》演 Danny 二叔，戲分只得兩、三場，最後不幸病逝，為 Danny 帶來莫大衝擊。

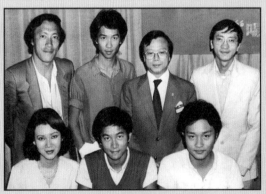

在 Philip 眼中，情緒化的 Danny 很難找到傾訴對象，「不是信任，而是要給足夠時間去聆聽。」他曾是最佳人選之一，惟後來各有各忙，「我視 Danny 為弟弟，全盤接受他的優點與缺點。」

《喝采》慈善首映，孫泳恩與 Philip 率領 Danny、Leslie、鍾保羅「三劍俠」齊齊現身，共籌得廿二萬善款。

那感覺像詩的一串日子

翁靜晶與 Danny 的撲朔迷離

《喝采》與《突破》，一影一視將Danny與翁靜晶捧成金童玉女，兩小無猜經常約會、互訴心曲，Danny甚至曾向爸爸介紹，晶晶是自己的女朋友。

「我和Danny的關係很撲朔迷離，我也不理解究竟是一段怎樣的關係，當時我太年輕，彼此也沒有明確表白過。」晶晶想過，若當時願意努力一點，她與Danny或許可以走在一起，前提是她必須花費很大的氣力，「即使我們開始了，也無法收科，我看不到我們有白頭到老的可能。」

做夢也記起，這一串日子……

晶晶早知世界不完美，為了生存她願意妥協，Danny卻拒絕妥協不完美，「我們之間的分歧太大了，雖然有時他願意為我而屈就。」晶晶說。

自問未能撫平哀傷
為她屈就踎大牌檔

《喝采》情侶檔受落，無幾立即出手，再找 Danny 與翁靜晶合演《突破》，男方點頭，女方卻初則推辭，幾乎錯過那感覺像詩的美好日子。「陳百強打電話罵我，他說他肯拍《突破》，是因為（監製）招振強告訴他，會安排翁靜晶做女主角；於是我回電給招振強，說我想演出了，但他已找了毛舜筠當女主角，結果劇組要在頭幾集硬加一個角色給我。」開工期間，他倆出雙入對，無論外景與廠景皆黏在一塊，「這該是我倆關係最親密的時候。」

之所以獲 Danny 獨寵，晶晶形容，那是個性迥異撞出的磁場效應。「我是一個充滿陽光又古靈精怪的人，加上性格男仔頭，正正跟陰柔的他相反，我們的性格天南地北，卻又互相補足，我們在一起，他很有安全感，因為我會保護他，他又沒有我的鬼靈精，某程度上，我幫他驅散了不少憂愁。」可是，面對着一個完美主義者，浪漫、敏感又容易受傷，晶晶自問未能完全撫平他的哀傷。「他常常跟我談起蘇太（Danny 契媽），兩人之間的信任程度，遠遠超過他和親母；他很少提起家人，好像時刻陷入抑鬱的情緒之中，這種性格，由許多前因後果造成，大部分是不好的經歷，除非他像我一般幸運遇上劉師傅（劉家良），被一個陽光、正面的人改變和影響，他也有蘇太，但始終不夠。」

出身於富裕家庭，Danny 是有品味的貴公子，晶晶卻自嘲「失匙夾萬」：「有次他帶我到半島的 LV 店，不停替我挑選手袋、銀包、鎖匙扣，又吩咐店員招呼我，我心想自己哪有這麼多錢？沒想到，原來他想送禮物給我，當時我怕自己寒酸失禮，只好嚷着不喜歡襪色；我家雖不窮，但不會讓我奢侈極侈，我不介意大牌檔喝絲襪奶茶，他卻堅持去連卡佛的咖啡室。」Danny 曾為她紆尊降貴，到避風塘小艇吃海鮮，「我知道他是為了我而屈就，他要保持巨星形象，永遠高高在上。」

《突破》是 Danny 與晶晶最親密的一段日子，「除了《漣漪》，當年他還說過送了另一首歌給我，很 sweet，現在我偶爾都會聽《漣漪》，緬懷一番。」

親密時光

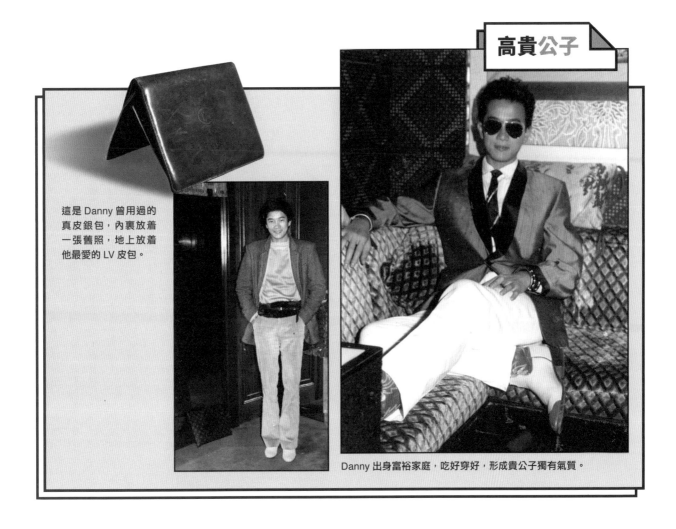

這是 Danny 曾用過的真皮銀包，內裏放着一張舊照，地上放着他最愛的 LV 皮包。

Danny 出身富裕家庭，吃好穿好，形成貴公子獨有氣質。

似有還無感覺縹緲
放玻璃罩珍而重之

晶晶感覺到 Danny 喜歡自己，他甚至曾向爸爸介紹她是女朋友，惟當局者迷，剔透如她，也不懂分析種種蛛絲馬迹。「我們到戲院看《青青珊瑚島》，我不會將之解讀成『拍拖』；再去看我和蔡楓華合演的《拖手仔》，戲到一半便拂袖而去，他質問我，為什麼可以和其他男生拍接吻戲？他說拍得好肉酸，鏡頭沒有美感可言，言辭之間，他沒表示他呷醋，只是怪我不該接拍那些戲。」

到晶晶和劉師傅拍拖，「似有還無」的縹緲感覺更強烈：「我和劉師傅出席邵氏的雙十節聚會，Danny 也在場，三個人坐在一圍桌，我和 Danny 之間隔了張堅庭，那天 Danny 好像有點不高興，我對他說：『如果你真的喜歡我，我就跟你走！』張堅庭一臉尷尬，Danny 可沒回應我，只是拿了一瓶白蘭地跟劉師傅對飲，最後當然被劉師傅『隊冧』！」

成熟、陽剛味十足的劉師傅，正是晶晶需要的理想類型，「我的脾氣不好，缺點也不少，另一半需要比我更強大，不然便沒有安全感；有段日子，Danny 失眠得要吃安眠藥，他沒有告訴我，寧願打電話找林燕妮等朋友傾訴，我和他沒辦法在電話溝通，因為我不認同他為雞毛蒜皮的小事而傷心失眠，我會很快掛掉他的電話。」話雖如此，劉師傅仍將 Danny 視作情敵，即使另一方已昏迷入院，「他不希望我去醫院，我說服不到他，是自己夾硬跑去的，當時我沒想過 Danny 不醒，以為過些日子他便會康復。」閒聊間，陳媽媽告訴她，每隔一段日子，Danny 會親自為保存他倆合照的鏡框抹塵，又把所有舊照細看一次。

天生不是情人，恍如冥冥中早有注定。「他沒勇氣踏出一步要我，他不想也不能承擔責任，他有一些原因，如果我們再進一步，便會破壞這一切，我亦不會繼續喜歡他，他對我做過最親密的舉動，僅僅是吻過我的臉

和額頭。」Danny 把這份感情放在玻璃罩裏珍而重之，只是活生生的晶晶不安於此，她要走出玻璃罩，他便不高興了。「那時候，我和他都不夠成熟，記得我第一次去ball，是他帶我去卡地亞的晚會，當天他大部分時間丟下我，跟其他人交際應酬，我就乖乖坐着等他回來，他期望我是願意為他守候的人，或者他希望延續這個銀幕情侶的身份，讓我繼續當他的紙上女朋友。」

有次，Danny 對她說，外面盛傳他倆分手的消息，她反問：「我們有一起過嗎？」他頓了一頓，才苦笑道：「對呀！」晶晶感覺到他有點尷尬，彷彿始料不及會聽到這樣的反問句。「我知道這個世界不完美，為了生存我願意妥協，他卻拒絕妥協不完美，我們之間的分歧太大了。」

Danny 是不幸誤墮凡間的精靈，假如活到今天，晶晶認定他會很痛苦。「即使生老病死是人生必經階段，他也不能接受，於是每一道皺紋出現，每一磅贅肉橫生，都會讓他痛苦，自古美人如名將，不許人間見白頭，所有藝人都被撥歸『美人』組別，尤其 Danny 不會向現實妥協，他不會穿一件不喜歡的衣服、塗一款討厭的香水，他想盡全力去爭取渴求的東西，但人生豈會盡如人意？而且，他要面對後起之秀，又要想辦法超越其他競爭者，他只會愈來愈辛苦去對抗這一切。」

曾妥協也試過苦鬥、迷惘裏永遠看不透，「他看任何事都不順眼，因為他根本不屬於這個世界，他是一個天人。」

Danny 五十歲冥壽，晶晶現身歌迷會活動，甫見陳爸爸即泣不成聲，陳媽媽替她穩定情緒。

晶晶也曾與 Leslie 分別在《第一次》及《楊過與小龍女》拍檔，但 Danny 並沒有特別表示不滿。

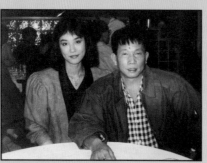

劉家良出現在晶晶的生命中，Danny 看來有點不高興，卻沒有明確向晶晶表白。

晶晶與蔡楓華合演《拖手仔》，Danny 看了一半便拂袖而去，大罵接吻戲毫無美感可言，言辭之間沒表示呷醋。

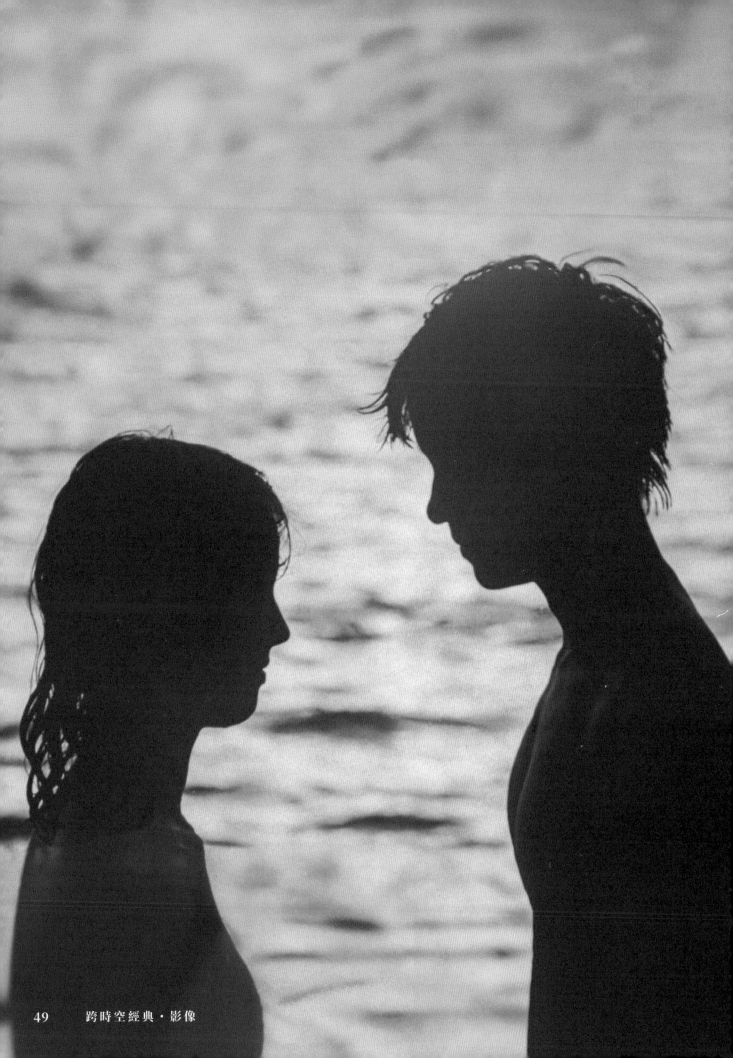

周潤發　鍾楚紅領銜主演　陳百強領銜主演

秋天的童話

導演張婉婷

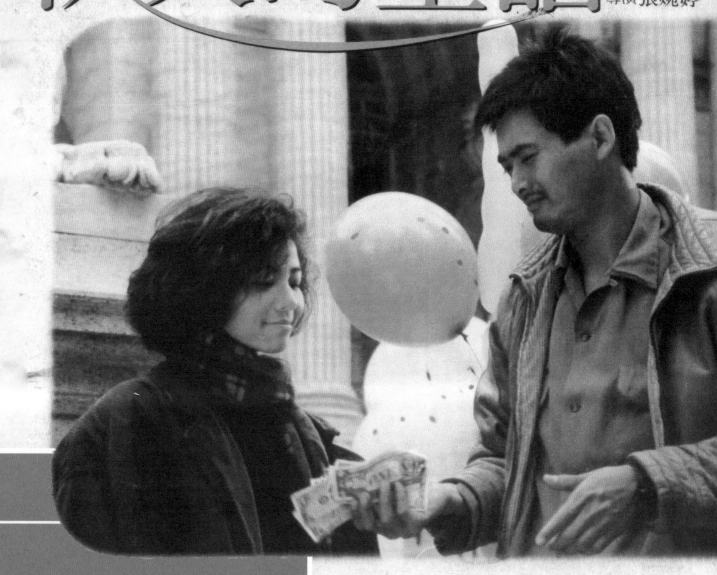

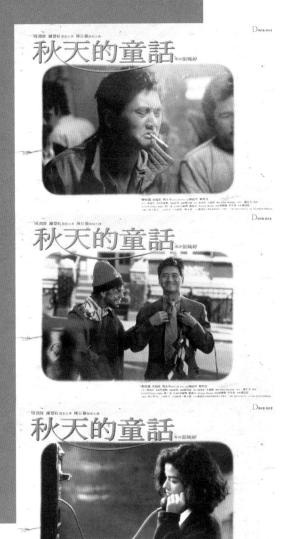

絕版劇照，特別留意十三妹所打的電話，
是巢皮檸特地為張婉婷鋸回來的。

當張婉婷四出推銷《秋天的童話》劇本，某位老闆茫然地問：「什麼是『秋天的圖畫』？」

所有電影公司都不看好的一套「爛戲」，落入德寶手上卻爆個燦爛無比；更諷刺的是，觀眾被「童話」熏得如夢似癡，一手炮製泡沫的導演，竟是最清醒的一個。

「有人叫我拍下去，但還有什麼可寫呢？這可是個真實故事啊！」

船頭尺只是代號，真實的他、故事的主人翁，本名令人過目不忘——巢皮檸。

船頭尺真人版曝光

《秋天的童話》
Magic Moment

他才是船頭尺的真身——巢皮檸！「我好多謝他提供這麼好的故事，多年沒見，非常懷念他，希望有朝一日再聚。」

大學老師告誡婉婷，別以為一出去就好威，起碼要過十年才稱得上是畢業。「畢業十年後拍《宋家皇朝》，像再上碩士課程，學懂怎樣與人溝通。」

留學紐約，婉婷與羅啟銳最愛逛唐人街。「附近有人賣白粉、迷幻藥，所以電影學校放在那裏最適合，因為你會遇上很多奇形怪狀的人。」

樓面經理公器私用
巢皮檸主動訴心曲

從來相信，成功導演一定是個說故事能手，張婉婷那張嘴的本領，高到連交學費也可以免息貸款！

「NYU（紐約大學）收我，沒理由不去吧？但當時我得幾千蚊，夾硬都要去，讀完第一個學期已經花光了；八二年，戴卓爾夫人在天安門跌了一跤，我們走去跟學生事務處的人亂說：『共產黨來啦，我們不用立即交學費，可以分期付款。』她與羅啟銳豈不是利用了人家的同情心？「因為我們太苦，才會出此下策而已。」

機靈的一對愛蒲唐人街，在龍蛇混雜之間，活個如魚得水。「那裏有一班非法移民，我和羅啟銳常會每晚七時都會聚在一起開飯，

分期付款。」貴為「樓面經理」，她操控租帶命脈，要第一時間追看《大內群英》？條件是跟她做朋友、講心事。「其中一個就是巢皮檸，他經過文革洗禮，餓到要鋸開豬皮、喝豬血為生；之後抱着個西瓜練水，從內地偷渡到香港，再跳船到美國。」歷盡苦難，巢皮檸卻始終樂觀，不諳英文的他，自創了「茶煲」（trouble）、「I'm not yellow cow」（我不是黃牛黨）等有趣語言，「船頭尺整個人物背景，就是根據他的原形來寫。」

準時出現，他們明知都會若無其事的說：「正巧呀，不如一起吃飯，開多雙筷！」是不是有點印象？對了，《秋天的童話》中，十三妹（鍾楚紅）入食店吃着單春蛋治、船頭尺（周潤發）湊巧開餐，沒事人般點了一桌子菜，暗地請十三妹鵜餐，就是脫胎自婉婷這個難忘回憶。

得一想二。「那裏有間『加麗影視』，專門出租香港錄影帶，整天央老闆請我們做兼職，他知道我們沒錢，夾硬請我做『樓面經理』，羅啟銳做『技術主任』，負責翻帶，每個月有八百元美金收入，從此生活開始高貴起來，雖然仍不足以交學費，但起碼夠錢

在《非法移民》出現的「加麗影視」，就是如假包換、婉婷曾任樓面經理的福地；每晚七時許，她與羅啟銳總會在孔子像附近出現，「不知不覺地」鵜餐。

拍攝空檔，紅姑與發哥常在公寓玩煮飯仔，同桌尚有未成發嫂的陳薔蓮。「我為《宋家皇朝》到大連睇景，買了大堆單頭鮑，我打給紅姑求救，結果成功煮出一大煲。」

童話險變廟街故事
票房毒藥嚇退老闆

八五年，張婉婷拍出低成本的處女作《非法移民》，口碑與票房雙贏，電影公司爭相招手，拍什麼題材好呢？「一想，又是這班非法移民，今次一定要寫巢皮檸！十三妹則根據我的經驗而作，一個不懂煮飯的留學生。故事是虛構的，若然巢皮檸愛上十三妹會怎樣呢？因為有了人物，故事會自己走出來，當時我寫得好快，個多兩個月便完成了。」

她與羅啟銳滿懷歡喜向電影公司講橋，惟反應之冷淡出人意表。「他們説，寫一個女留學生去唐人街，全香港可能只得幾千人去過唐人街，豈不是只得幾千人入場看戲？有人提議，不如慳水慳力，回來香港廟街拍戲！我説不可能，我都是讀香港大學，跟陳百強捉鬼，可以找媽咪、同學訴苦，又怎會去廟街找巢皮檸？但去到美國，看見黃皮膚、黑頭髮都覺得有親，自自然然就會去唐人街找人説心事，換作香港發生，故事根本不能成立。」

雪上加霜的是，她堅持要用周潤發。「當時他在拍《英雄本色》，還是所謂的『票房毒藥』，大家一聽就話：『周潤發？』我説，全港九新界只有他既可以做爛撻撻，又可以有浪漫感覺，但大家都説不能、提議了一大堆人給我，但我説個個都不行，就這樣全部談不攏。」

最失意的時候，識於大學的好友，指引迷路上的一盞明燈。「陳冠中説，最後一個機會是找岑建勳，他在德寶打躉，個人癲癲地不按本子辦事，或者他會喜歡這個劇本也説不定。」面聖前，陳冠中特別提醒她，岑建勳是個名人，活在另一個世界，切忌打擾他，悄悄地放下劇本便好走。「去到辦公室，他果然一副cool樣，我説有個劇本讓你看看，他沒看我們一眼，便説放下吧，我猜想，又是另一煲無米粥。」誰知岑建勳原來外冷內熱，「他看到第十場已經説好，叫我明天再上公司見面……一上去已經話拍，

找鍾楚紅演十三妹，岑建勳曾經向張婉婷質疑：「佢係花瓶嚟喎，不如你自己做埋佢！」婉婷要手擰頭，岑無奈：「咁你自己搞掂佢啦！」愈拍下去，她愈覺得紅姑就是十三妹，「開場碰到陳百強那一幕，火車站要我們五點鐘交場，但我拍得慢，未拍到

片子拍完，張婉婷笑言已經「快樂到嚇」，沒想到會跟發哥、紅姑、岑建勳齊齊開香檳慶功。「每部戲都有自己的命運，觀眾鍾意就鍾意。」

我話要用周潤發，他竟然説OK！」

她找發哥，對方表示很高興，還常常問：「是不是去紐約拍戲？好喎！」每次碰灰，告之又要轉看，她記得戲院全場爆滿，坐在路中心也看得眉飛色舞。「看瞇相慰：「哪間公司也不打緊，找到一間就行了！」《英雄本色》上午夜場，發哥請張婉婷與羅啟銳去

人紅了，之前跟其他電影公司簽下的片約，一下子前仆後繼、湧來找發哥埋位。「有十幾部戲找他，兼且還有黑社會，臨上機前我打電話給他：『發哥，我先去美國睇景，你是不是真的會來？』他好大俠地答：『我應承了你，一定會到，你先行吧！』德寶擁有的合約，同樣是在《英雄本色》前與發哥簽下，他與紅姑的片酬只是幾十萬——還要是「初幾」嚿隻。「否則，我怎能用四百萬拍完部戲？」

完後發哥問我意見，我説好睇、好掂，他拍拍我的肩膊，像叫我不要安慰他，我説這是真心話，果然之後他便大紅了。」

十三妹搬到長島，船頭尺強裝瀟灑，然後漸變憂鬱、想哭，動身追車。「這是我極少遇上的magic moment。」導演説。

在森林和原野是多麼的逍遙

親愛的朋友啊，你在想什麼？

鳥兒輕輕在歌唱，鳥兒輕輕在舞蹈

十三妹唱《在森林和原野》逗小妹妹 Anna 入睡，船頭尺靜靜偷聽着。「雖然船頭尺已三十多歲，但這是他的初戀，既有純真小孩感覺，又要有男人的滄桑，他完全做到。」

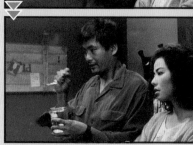

船頭尺教十三妹煲泥鯭湯，秘訣在兩呎外灑鹽。「我本來想先拍個master，但看見鍾楚紅一臉認真地聽着周潤發教路，身體語言很有趣，沒有需要補拍大特寫。」

張婉婷　三大難忘場面

鍾楚紅望着陳百強那個憂鬱的大特寫，站長真的要我們準時五點走，求情之際，鍾楚紅忽然從遠處衝過來大罵：「讓我們再拍一個鏡頭也不成？」站長始終不肯讓步，但讓我看到她有十三妹倔強的一面，我簡直崇拜她！

幫會成員現場監工 鋸公共電話作道具

她的幕後班底幾乎全是美國同學，不免有點雞手鴨腳，表表者是攝影師的助手。「那個助手對 focus 好渣，當時沒有電腦特效，周潤發最後一場追車，畫面要同一個顏色，於是一到黃昏，我就要周潤發去跑，他做得好，助手卻 out focus，當時我又是一個笨蛋導演，不懂得怎樣與演員溝通，發記一頭霧水，為什麼每天都要跑，足足跑了十幾天？」片約纏身，發哥僅能騰出個半月檔期，幫會派出駐美國唐人街分部成員到場「監工」，令婉婷非常懊惱：「點解拍戲會搞成咁？」

這一天，拍攝十三妹與船頭尺話別，發哥要從強顏歡笑演到欲哭無淚，一個鏡頭直落。「我叫他想想，這個世上有什麼最令他傷心？但當時環境其實好荒謬，全唐人街阿伯阿婆都來看熱鬧，又有飛龍幫、鬼影幫，還有警察在場吹雞，嘈個不停，要拍這麼一個重要鏡頭，我硬着頭皮 roll 機，第一 take，他不知在想些什麼，由一個笑樣慢慢變，真的好像生離死別，現場突然靜了下來，全人類都黯然神傷，我望着鏡頭都想下淚，但猛然省起我要喊 cut，接着全場鼓掌……magic moment，這就是電影的魔力。」她甜笑着回憶：「很難遇上類似的

午夜場首次曝光，票房雖然平平，好評卻已不絕，尤其是船頭尺與十三妹互贈鏈錶。「我看過 O. Henry（美國短篇小説家）的一篇《聖誕禮物》，妻子賣掉長髮換來白金錶鏈送給丈夫，丈夫卻典當金錶買下鑲有寶石的梳子，彼此相愛卻往往錯過了時機，正是我這個故事的主題。」工作人員分別購入 Demi Hunter 袋錶與一條玫瑰金錶帶作道具，戲拍完已不知所終。「天呀！當年沒有好好留下，害我找了許久也找不回來，如果讀者看到藍色搪瓷面的 Demi Hunter，可不可以通知我去買？」錯過仍是愛，可會回來？盼望今回有個大團圓結局。

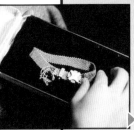 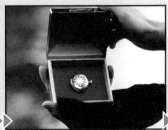 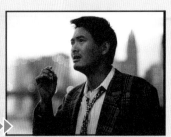

十三妹與船頭尺互贈錶與鏈，打動無數觀眾的心。

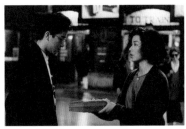

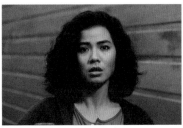

鍾楚紅與陳百強在火車站開工，站長勒令五點收工，鍾記力爭不果，最後需返香港補拍大特寫。

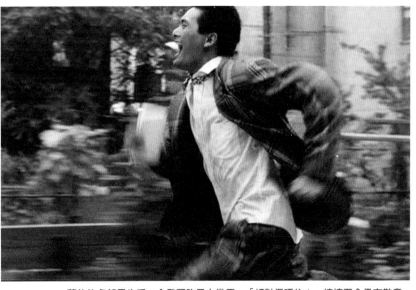

幕後許多都是生手，令發哥跑足十幾天，「好對佢唔住！」婉婷至今仍有歉意。

好不容易完成美國外景，十三妹與船頭尺「同居」的大屋，則全在香港補拍。

「我知道道具沒有可能做到那個電話，三百幾萬又花光，糧盡，巢皮檸就發揮《歲月神偷》的本色，為我去唐人街鋸了一個公共電話回來。」岑建勳召她回港，跟同學抱頭痛哭時極其淒涼：「今次死梗啦，可能係我最後一部戲，我對你地唔住，我會返去爭取拍埋去嗚嗚嗚……」結果岑建勳不但沒有煞停，更加碼請黃仁達、鍾志文分別出任美指及攝影，對焦不成的傻問題從此消失。「火車經過的效果，就是鍾志文用燈光造出來的。」

四百萬成本換來二千五百多萬票房，現實的片商出動廿詞厚幣冀求童話再續，但婉婷堅持企硬：「已經沒有什麼可寫了！試想一下，十三妹嫁給船頭尺，他必然繼續賭錢、講粗口，兩個不同世界的人，結果一定會離婚！雖然畫面好浪漫，但其實我好冷靜、好客觀看這一對人，將最美一刻定格下來，不是更好嗎？」巢皮檸喜歡這套「個人傳記」嗎？她笑：「他不喜歡周潤發，說他跟余安安結婚又離婚，找他演很不滿意，我話你自己好叻咩？平日又唔見你有咁多道德觀念？」電影上畫，他在美國看個淚流披面，大家都不明所以：

「男人老狗，為什麼哭得這樣傷心？」

別了秋天，傷心人別有懷抱。

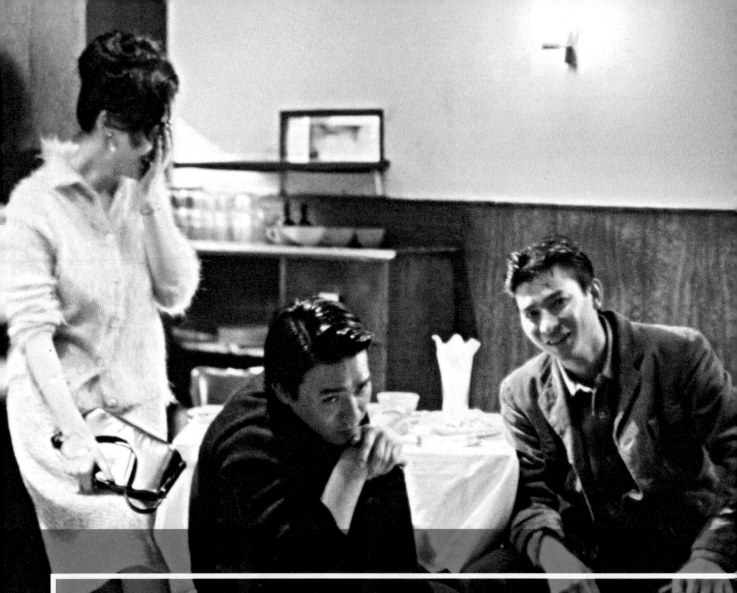

張國榮王家衛一見如故

公開《阿飛》
消失的下集

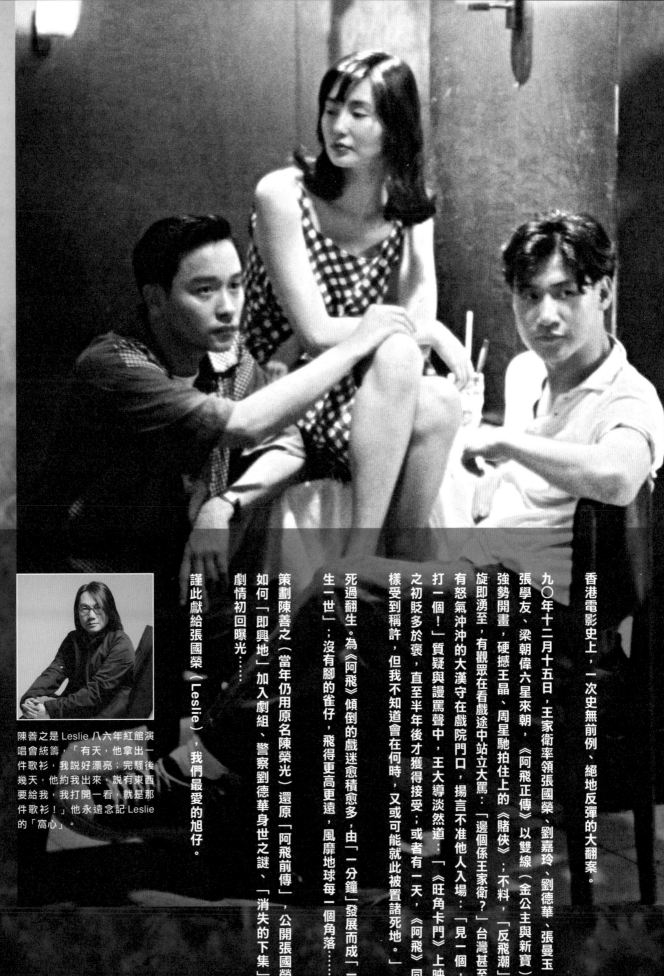

香港電影史上，一次史無前例、絕地反彈的大翻案。

九〇年十二月十五日，王家衛率領張國榮、劉嘉玲、劉德華、張曼玉、張學友、梁朝偉六星來朝，《阿飛正傳》以雙線（金公主與新寶）強勢開畫，硬撼王晶、周星馳拍住上的《賭俠》；不料，「反飛潮」旋即湧至，有觀眾在看戲途中站立大罵：「邊個係王家衛？」台灣甚至有怒氣沖沖的大漢守在戲院門口，揚言不准他人入場：「見一個，打一個！」質疑與謾罵聲中，王大導淡然說道：「《旺角卡門》上映之初貶多於褒，直至半年後才獲得接受；或者有一天，《阿飛》同樣受到稱許，但我不知道會在何時，又或可能就此被置諸死地。」

死過翻生。為《阿飛》傾倒的戲迷愈積愈多，由「一分鐘」發展而成「一生一世」；沒有腳的雀仔，飛得更高更遠，風靡地球每一個角落⋯⋯

策劃陳善之（當年仍用原名陳榮光）還原「阿飛前傳」，公開張國榮如何「即興地」加入劇組、警察劉德華身世之謎、「消失的下集」劇情初回曝光⋯⋯

謹此獻給張國榮（Leslie），我們最愛的旭仔。

陳善之是 Leslie 八六年紅館演唱會統籌，「有天，他拿出一件歌衫，我說好漂亮；完騷後幾天，他約我出來，說有東西要給我，我打開一看，就是那件歌衫！」他永遠念記 Leslie 的「窩心」。

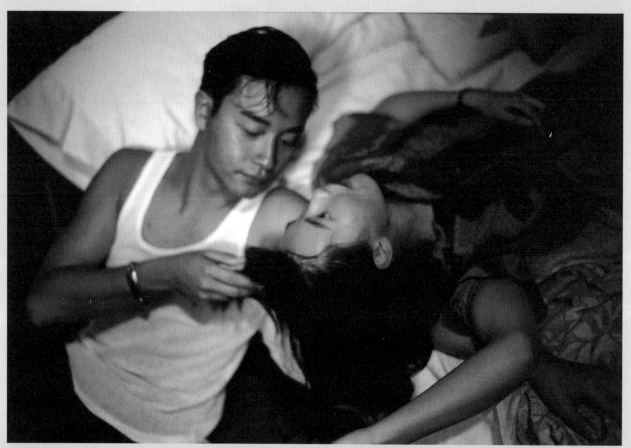

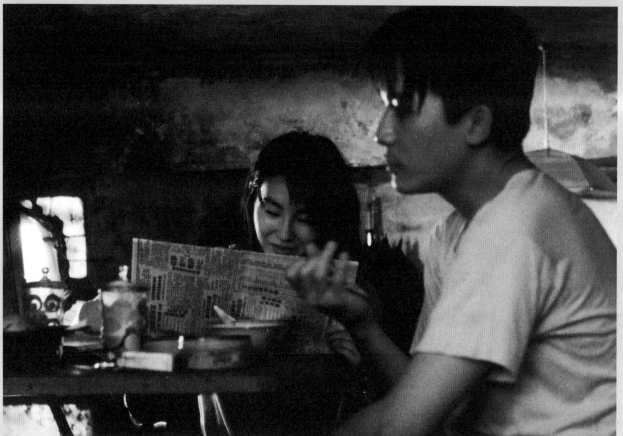

蘇麗珍先後跟旭仔與周慕雲愛恨交纏，張國榮與張曼玉在牀上頭貼頭的一幕，NG 了四十七次；至於梁朝偉與張曼玉的未了緣，在往後的《花樣年華》大放異彩。

哥哥即興加入劇組
決不當肥胖的阿飛

在《阿飛正傳》仍是謎一樣的朦朧宣傳期，張國榮於公演前夕接受訪問，幾已蓋棺定論：「《阿飛正傳》，是我從影以來最佳的作品。」

妙趣的是，這個「最佳」，得來全憑一句話。

八九年，張國榮相約識於華星的好友陳善之在文華午膳，告知封咪的決定，但會繼續拍戲。時維《阿飛正傳》籌備之際，陳善之便替Leslie約定王家衛的戲，「你咪拍囉！」「咁點拍先？」「你係咪真係想拍？」「想呀，幾辛苦都肯拍！」二話不説，陳善之便替Leslie約定王家衛，六點鐘在半島見面。「當晚，Leslie已訂好十二時的機票往倫敦，三個人就即興在當天的黃昏聚聚。」一見如故，Leslie事後形容初相識的家衛：「我是一個自傲的人，不是我的級數，我不會睬你；但我跟王家衛的談話中，感覺他十分有理想，我認為他是現今最 promising 的導演。」

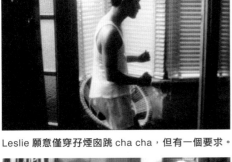

Leslie 願意僅穿孖煙囱跳 cha cha，但有一個要求。

「《阿飛》所説的，就是六十年代。」王家衛説。

王家衛開拍《阿飛》的「理想」是什麼？大導演説過：

「我想，每個人對自己的童年所發生的事都特別難忘，六十年代正是我的童年，所以我想拍一部六十年代的電影；《阿飛》所説的，就是六十年代。」陳善之認為，王家衛對六十年代的情意結，很大程度來自他對媽媽的愛。「在拍攝途中，家衛一直好像望到他媽媽，當年在他們居住的地方，穿上長衫站在十字路口，拖着他小手的感覺。」家衛甚至想過，將電影獻給至愛的媽媽，但後來打消原意，家衛打趣道：「如果在電影開場時亮出這句話，有點做作，但明知留待完場後，整間戲院的人都會『問候』她……」

籌備之始，家衛將故事設定在長洲，一班工作人員進駐當地搜集資料，但幾個月後無疾而終，到陳善之加入成為策劃，劇本已經寫上「阿飛正傳」四個大字，最早卡士只得劉德華、梁朝偉、張曼玉，再漸次加入張國榮、劉嘉玲、張學友。「家衛做好多準備工夫，跟每個演員都傾好多偈；Leslie願意和他交心，説了很多感情觀，以及跟媽媽與六姐的關係，家衛就將他最深層的東西，放在電影裏面。」Leslie完成告別演唱會後，返加拿大小休一陣子，長了幾磅肉回來，家衛開門見山一句：「哪有這麼胖的阿飛？」Leslie便的起心肝收身，天天游水做運動，從一百四十六磅減到一百三十磅，腰圍由三十吋瘦至廿八吋半；開拍前，家衛提出一個要求——希望 Leslie 穿上背心孖煙囱跳 cha cha，他毫無異議，只説：「我有一隻手臂較瘦，你要用鏡頭遷就一下。」成就一個經典場面。

六星開工猶如考試
城寨絕密劇情曝光

雖然當年只拍過一齣《旺角卡門》，但王家衛的魅力已迷倒六星，第一個開工的晚上，大家齊集皇后餐廳，看來都有點緊張，就像等待考試一樣，導演首先點名的是張學友，陳善之的現場目擊：「他們合作過《旺角卡門》，平時又會用上海話溝通（家衛

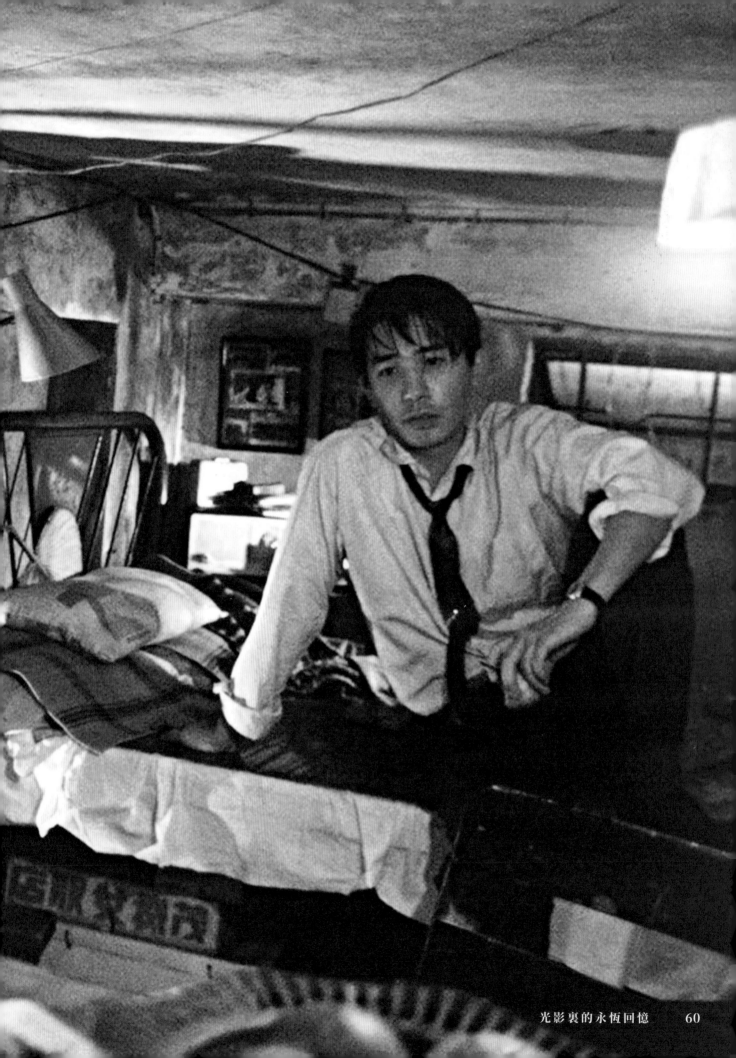

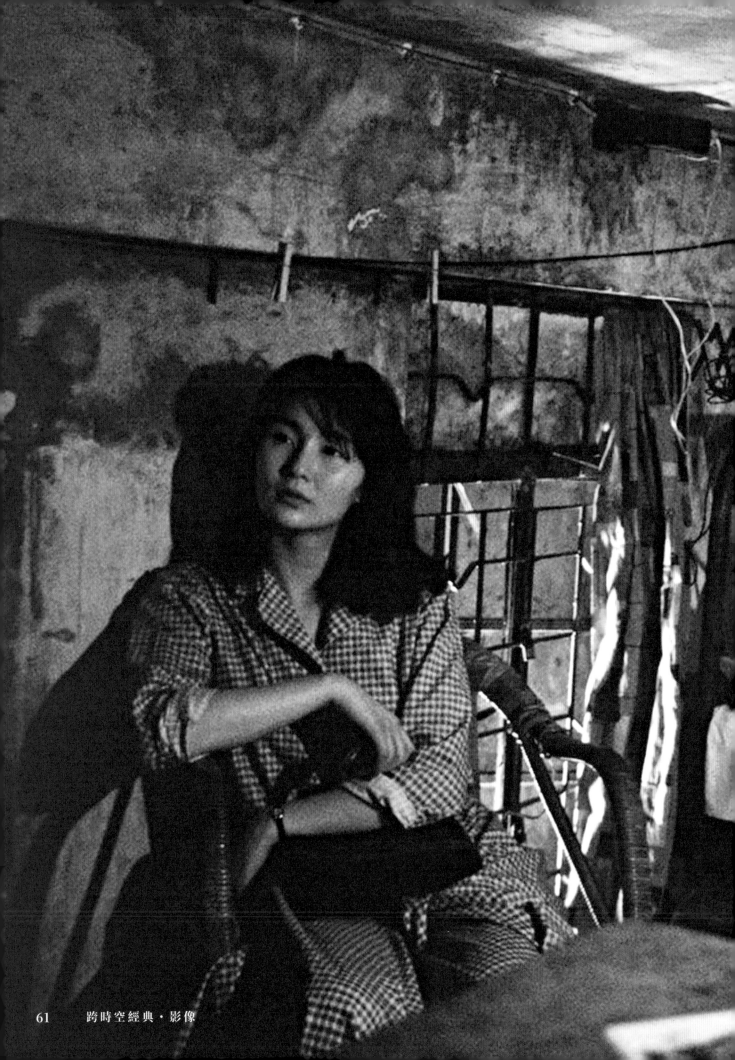

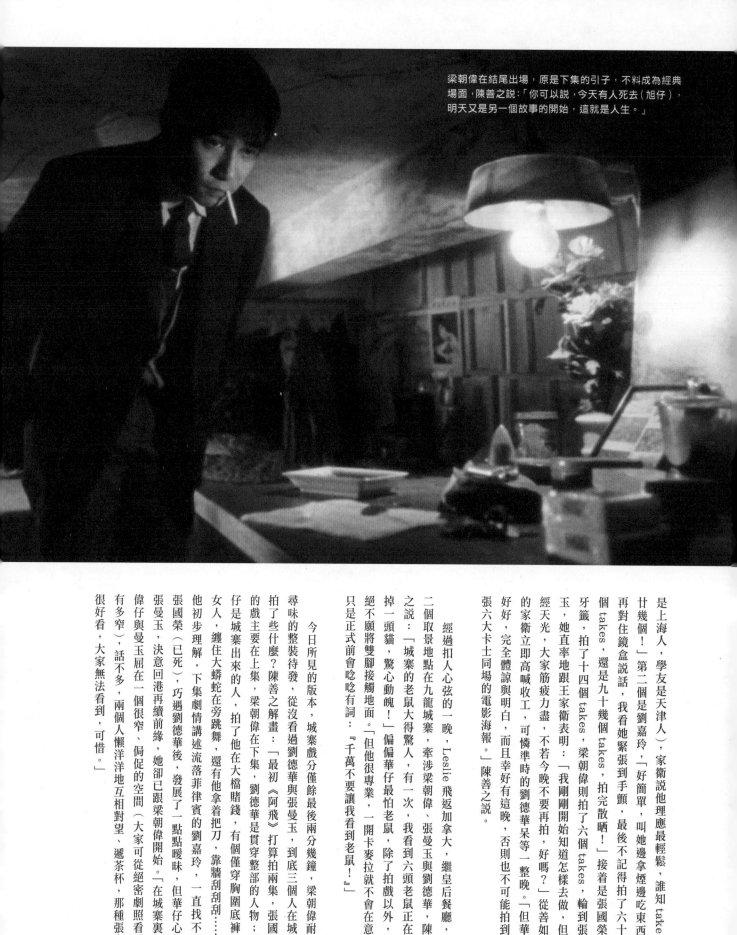

梁朝偉在結尾出場，原是下集的引子，不料成為經典場面，陳善之說：「你可以説，今天有人死去（旭仔），明天又是另一個故事的開始，這就是人生。」

是上海人，學友是天津人），家衛説他理應最輕鬆，誰知 take 了廿幾個！」第二個是劉嘉玲，「好簡單，叫她邊拿煙盒邊吃東西，再對住鏡盒説話，我看她緊張到手顫，最後不記得拍了六十幾個 takes，還是九十幾個 takes，拍完散晒！」接着是張國榮玩牙籤，拍了十四個 takes，梁朝偉則拍了六個 takes，輪到張曼玉，她直率地跟王家衛表明：「我剛剛開始知道怎樣去做，但已經天光，大家筋疲力盡，不若今晚不要再拍，好嗎？」從善如流的家衛立即高喊收工，可憐準時的劉德華呆等一整晚。「但華仔好好，完全體諒與明白，而且幸好有這晚，否則也不可能拍到那張六大卡士同場的電影海報。」陳善之説。

經過扣人心弦的一晚，Leslie 飛返加拿大，繼皇后餐廳，第二個取景地點在九龍城寨，牽涉梁朝偉、張曼玉與劉德華，陳善之説：「城寨的老鼠大得驚人，有一次，我看到六頭老鼠正在吃掉一頭貓，驚心動魄！」偏偏華仔最怕老鼠，除了拍戲以外，他絕不願將雙腳接觸地面。「但他很專業，一開鏡就不會在意，只是正式前會唸唸有詞：『千萬不要讓我看到老鼠！』」

今日所見的版本，城寨戲分僅餘最後兩分幾鐘，梁朝偉耐人尋味的整裝待發，從沒看過劉德華與張曼玉，到底三個人在城寨拍了些什麼？陳善之解畫：「最初《阿飛》打算拍兩集，張國榮的戲主要在上集，梁朝偉在下集，劉德華是貫穿整部的人物；華仔是城寨出來的人，拍了他在大檔賭錢，有個僅穿胸圍底褲的女人，纏住大蟒蛇在旁跳舞，還有他拿着把刀，靠牆刮刮刮……」他初步理解，下集劇情講述流落菲律賓的劉嘉玲，一直找不到張國榮（已死），巧遇劉德華後，發展了一點點曖昧，但華仔心繫張曼玉，決意回港續前緣，她卻已跟梁朝偉開始。「在城寨，偉仔與曼玉屈在一個很窄、侷促的空間（大家可從絕密劇照看到有多窄），話不多，兩個人懶洋洋地互相對望、遞茶杯，那種張力很好看，大家無法看到，可惜。」

票房遭遇滑鐵盧，王家衛強調《阿飛》下集計劃不變，直至九一年末，他仍説在籌備當中；但之後漸無音訊，家衛開動《東邪西毒》以後，《阿飛》下集已再沒被提起，不知不覺蒸發人間。

鮮為人知的是，黃霑生前曾打過《阿飛》主意。話説一晚主持《今夜不設防》後，他跟幕後手足宵夜，意猶未盡續返黃家喝酒，席間提起《阿飛》下集，露叔愈説愈興奮，揚言要親手寫劇本：「聽聞王家衛拍了很多菲林，不如由我出面，找偉仔與嘉玲發展成一對；順着劇情發展，偉仔演回賭徒，嘉玲性感一點，加幾場牀上戲，再剪接之前拍下的片段，大哥（鄧光榮）不用投資太多。」

坐言起行，露叔不理夜深，興致勃勃致電大哥提出合作計劃，「我有難言之隱呀！」露叔複述當時的大哥回應：「為什麼不可以開《阿飛 2》？因為還有很多合約性的問題需要解決，露叔，我不可能給你菲林！」

就此，頓成泡影。

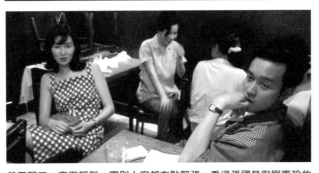

首天開工，表面輕鬆，實則大家都有點緊張，看過張國榮與劉嘉玲的試演後，張曼玉寧願擇日重賽。

旭仔拿起鎚仔，追打傷媽媽心的騙子。家衛任由 Leslie 自由發揮，激動打爛洗手盆後，貪靚的阿飛對鏡梳頭，是神來之筆。

劉德華是城寨出來者，拍了大檔賭錢的畫面，遺憾隨着下集難產，片段不見天日。

刷新個人 NG 紀錄
追打對手弄假成真

Leslie 回歸，先到南華會開工，也就是電影的開首，與張曼玉合演永誌難忘的「一分鐘的朋友」；有人諸多解構王家衛的時間觀，説「一九六〇年四月十六日下午三點」有特別象徵意義，陳善之笑言：「家衛不是不會刻意經營，但我覺得他不會經營到這個地步，他喜歡將現實生活撞入電影世界，如果我沒有記錯，拍攝時，時間像是『一九九〇年四月十六日下午三點』。」劇情繼續發展，Leslie 與曼玉回家纏綿，兩人頭貼頭的大特寫，創出了 Leslie 個人一項新紀錄——NG 了四十七次！「攝影機這個擺位，演員一定會在意鏡頭拍着你，但導演就是要你忘記攝影機，磨到你好像日常生活一樣，最後拍到 Leslie 與曼玉隔絕外間的一切，覺得這個世界只剩彼此。」

貴為巨星級，Leslie 對 NG 從無半點怨言，每天都享受開工；他跟劉嘉玲邂逅的一幕，特別令陳善之感覺「有 heart」。

「Leslie 要到化妝間追打一個菲律賓人（他騙了媽媽潘迪華），拍攝前 Leslie 特別交帶我：『請你跟他説一聲，沒有個人針對，因為我已不是我，是戲裏的角色，正式時我不會就力，他就是我要追打的人。』家衛讓他自由發揮，他拿起一個真鎚，敲碎了整個洗手盆，真的打到那個人骨裂！」導演收貨，他稍稍平伏情緒，立即關心對方傷勢，揚言如果電影公司沒有賠足「湯藥費」，他願意作出承擔，當然後來電影公司已經處理這個問題。

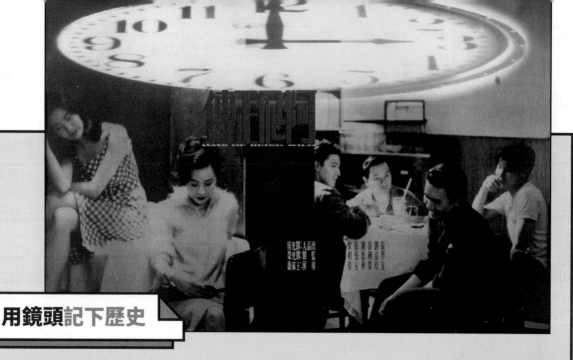

用鏡頭記下歷史

沉重的大鐘之下，六星神態自若，聊聊天、説説笑、閒閒坐，構成讓人過目不忘的經典海報。用鏡頭記下歷史，出自攝影師 Lawrence Ng 之手。「美指張叔平想他們隨意一些，大家輪流坐不同的位置，最主要是不能望鏡頭，也不想突出其中一個，六個人都是主角。」氣氛令六星表現從容，四十五分鐘便完成任務。阿叔認定，電影與時間的關係不可分割，Lawrence 到已拆卸的舊中銀大廈，拍下那個古老大鐘。「做了很多個版本，結果阿叔最喜歡這個。」

何嘗不是我們的至愛？

香港版與法國版海報，可見六星有不同排位。

華仔怕老鼠，Leslie 的剋星又是什麼？答案是菲律賓特產──

「我最怕飛蟑螂，到菲律賓拍了一個星期，都是在殘舊的環境開工，每天平均只能睡個多小時，很疲累，幸好那段戲説我很憔悴，不用化妝就可以埋位。」結尾，旭仔在火車上被槍手偷襲，但陳善之透露，最初的構思是旭仔跳火車自殺！「導演想做，Leslie 又好勇，做咪做囉，但我覺得拍戲啫，不用丟了條命，要知道火車對下是蕉林，就算做足幾多安全措施，萬一鋼線斷了，怎樣去找他呢？責任太大，犯不着。」跳車拍不成，在浸會大專會堂舉辦的第一個首映，譚家明沿用特別的剪接手法，保留箇中神髓。「我所見的這個版本，並沒有殺手向旭仔開槍的鏡頭，最後是他站在行駛中的火車門口，接下來是同一個環境，沒有人的吉鏡，代表他已跳了下去。」如果你是當年座上客，大概會記得電影放畢第三本，需要暫停十分鐘，皆因其他片段還未送到。「夜晚九點半首映，五點鐘我仍在阿畢諾道的 studio 混音，菲林運到大專會堂是濕濕的，要弄乾才能上片。」

坦認控制成本不力
谷底反彈終列殿堂

導演與演員均未看過完整的《阿飛》，首映既罷，眾人默不作聲，有影評人表示不懂評價，陳善之説：「大家先入為主，誤以為是占士甸的《阿飛正傳》一定有格鬥、跑車，突然跟想像不同，自然有點震驚。」有驚無喜，惡言開始排山倒海，票房相應插水式下滑，上畫不足兩星期，連元旦也捱不過，十二月廿七日便以九百多萬匆匆落畫，傳聞令老闆鄧光榮慘蝕一千七百萬。

劉嘉玲當年角逐金像獎影后大熱倒灶，敗在《表姐，你好嘢！》的鄭裕玲手上，嘉玲直言接受不了。

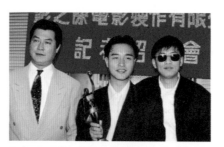

憑《阿飛正傳》榮登金像獎影帝，哥哥笑言與鄧光榮及王家衛合作非常愉快，並預告將會在《阿飛》下集亮相，可惜至今觀眾仍緣慳一面。

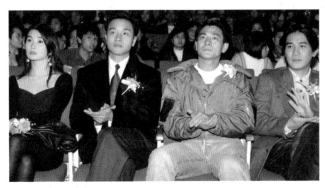

《阿飛》首映，張曼玉、張國榮、劉德華、梁朝偉看戲後很靜，沒有太大反應。

事後王家衛坦認，控制成本出現問題。「實際花了二千萬，其餘七百萬是下集的服裝、道具；錢花得七七八八，下集成本只有一千萬。」對觀眾的強烈反應，「是意外多於失望，我想是受《旺角卡門》的影響，觀眾祈求在《阿飛》看到跟《旺角》差不多的東西，結果未能得到滿足，造成一種抗拒。」他分析，《阿飛》的與別不同，或令人一時難以接受。「一直以來，中國人講故事，非常注重起承轉合、情節分明，拍《阿飛正傳》，我故意換了說故事的方式，着重人與人的感情交流。」

你未必欣賞王家衛的電影，但不得不佩服他的先見之明，早在九一年，他已說了以下的一段「預言」：「港產片必須開源，突破東南亞的傳統市場，向歐美市場拓展；另一股世界性潮流也在興起，大戲院漸少，迷你戲院漸多，觀眾品味分類愈細，需求的片種更多樣化。」果然，走前一步的《阿飛》在柏林、紐約評價很高，皇后餐廳成為日本人的「旅遊熱點」，香港影癡逐漸識貨，仔細推敲角色、情節、道具、對白，掀起一陣「阿飛研究學」，從谷底強勁反彈，一躍而進港產片片經典殿堂。

「因為你，我會記得嗰一分鐘。」

再過幾多個三十年，我們依然會記得旭仔，真正屬於香港的阿飛。

兩道天上掉下來的彩虹

是這樣的。

王家衛、張叔平、杜可風，無出其右的影壇鐵三角，結盟由《阿飛》開始，陳善之說：「家衛一向喜歡楊德昌的戲，他覺得杜可風的攝影很好，當時杜可風剛巧要來香港發展，簽了陳自強作經理人。」猛人同場，有時候幕後會討論：「究竟家衛抑或張叔平更棒呢？」家衛固然才華橫溢，叔平則在影像方面指引好大，美術天分更是無話可說，「我覺得家衛與叔平就像天上跌下來的兩道彩虹，他們的互相匯合，就用電影的色彩來豐富觀眾的心靈、思維與視野。」

戲內的每一盞燈，都是阿叔親自畫款，然後訂造的；片中旭仔所駕的古董車，主人是很有名的律師，他願意借出的條件是，車子絕不能開，每次都要拖車到現場。「我們特地要搭一個平台，貼住斜路，將車子扯上西摩台（旭仔家）；有一天被車主發現，他怒得立即要拖走架車，全部人一起求情，連 Leslie 都幫口，才沒事。」旭媽（潘迪華）的家，則在瑪麗醫院附近、心光盲人院斜對面。「跟西摩台一樣，都是等待拆卸的吉屋，幸好被我們借到，兩間屋都已不在了。」

跟王家衛都是「上海幫」，張叔平精心佈置旭媽（潘迪華）的家，完美呈現導演心目中的「六十年代世界」。

戲內每個燈罩，都由阿叔親自畫款、訂造，只此一個。

律師下令，借出的靚車不可開行，後來學友駕着它追趕嘉玲，純粹戲劇效果。

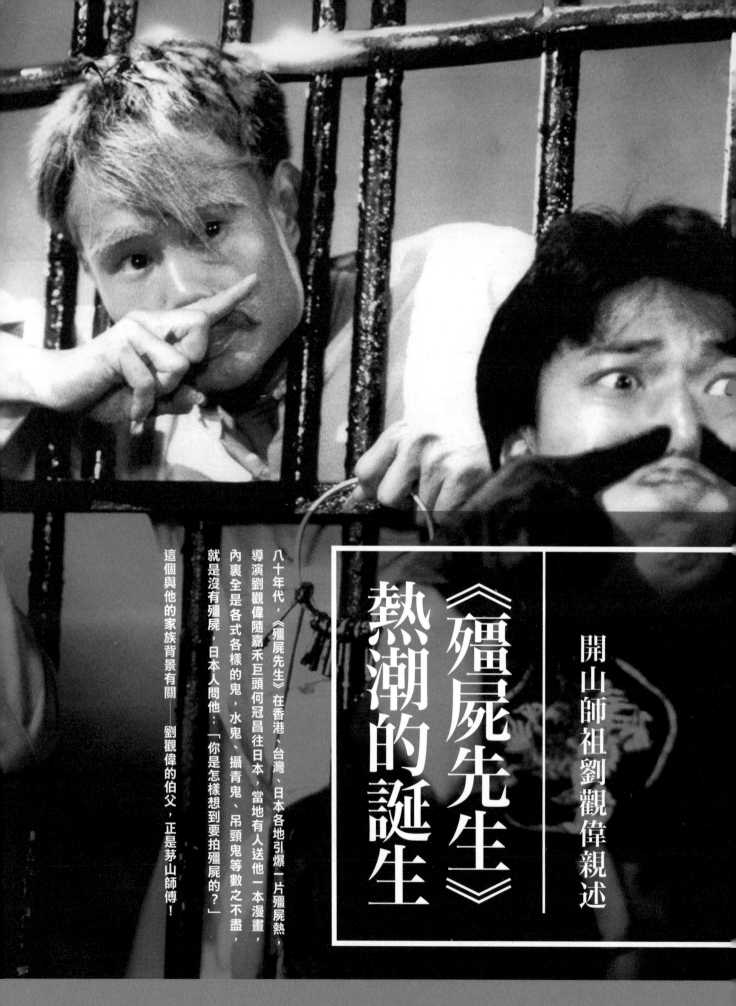

開山師祖劉觀偉親述

《殭屍先生》熱潮的誕生

八十年代，《殭屍先生》在香港、台灣、日本各地引爆一片殭屍熱，導演劉觀偉隨嘉禾巨頭何冠昌往日本，當地有人送他一本漫畫，內裏全是各式各樣的鬼，水鬼、攝青鬼、吊頸鬼等數之不盡，就是沒有殭屍，日本人問他：「你是怎樣想到要拍殭屍的？」

這個與他的家族背景有關──劉觀偉的伯父，正是茅山師傅！

《殭屍先生》前，他分別執導過《無招勝有招》與《甩牙老虎》，但自感不夠成熟，寧願做回攝影師。

從機工做起

《殭屍先生》拍竣，何冠昌與洪金寶評估，這部戲可能要蝕二百多萬，劉觀偉當下心頭一涼：「就像等派試卷，患得患失，如果真要蝕本，頂多做回（攝影）老本行。」

誰料到，放榜成績好得不可思議——香港勁破二千萬，台灣壓倒《威龍猛探》成為同年最賣座華語片，連日本也風靡一時，「雖然他們聽不懂，但感覺很有趣。」

劉觀偉的父親是電影美工，小時候他常流連鑽石山大觀片場（後改名堅成片場），看到有攝影師賺個盤滿鉢滿，問准洪金寶後，他先後執導《無招勝有招》與《甩牙老虎》，「臨行前」先向大駕電單車、快艇，便欣然踏進這一片領域。「由機工做起，好辛苦，很多攝影器材要搬，還要抬埋路軌，日薪卻只得十元，後來才加到十二元。」

他隨鄭勇師傅到台灣發展，第一部作品是由恬妮主演的《尋母十七年》，「本來說去三個月，結果一去三年，當時台灣的水準與香港有一定距離，之後回來說要再做攝影師，人家信得過你嗎？唯有做回助理，幸好拍過一、兩部，攝影師華山都覺得我可以。」透過武師（後來也當了導演）陳會毅，知道洪金寶要找人幫手，他埋了洪家班，逐漸對導演產生興趣，湊巧有老闆叩門，問准洪金寶後，他先後執導《無招勝有招》與《甩牙老虎》，「臨行前」先向大

哥大打底：「如果拍得不好，我會跟回你！」

一語成讖！「由攝影師轉做導演，最大好處是鏡頭不會出錯，但當時不夠成熟，不懂得分析劇本節奏，再拍一部《甩牙老虎》，我自知未夠班，還是做回攝影師好了。」他隨大哥大加入嘉禾，跟不同導演合作，經常「擦出火花」。「攝影師要用畫面講故事，但若根據某些導演的方法拍下去，根本無法講故事，也拍得不舒服；好言相勸，導演卻很主觀，一定要照拍，為免吵架，我寧可去拍另一組，始終導演是揸fit人，因為這個緣故，令我又萌生做導演的念頭。」

劉觀偉定居北京，今次回港一行，除了替女兒慶祝生日，也順道與《殭屍》導演麥浚龍會面。

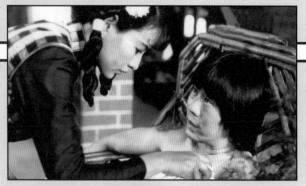

在《殭屍先生》，許冠英被殭屍所傷，李賽鳳細心替他療傷，但最後並無交代兩人的感情發展。

八十年代初，洪金寶的《鬼打鬼》與《人嚇人》相當賣座，劉觀偉靜極思動，想以殭屍作題材開戲，大哥大說：「好的，你先寫個劇本來看看吧。」結果寫足一年。

劇本一齊搞

八十年代初，洪金寶拍了一系列非常賣座的《鬼打鬼》與《人嚇人》，劉觀偉想到，從來沒人開發過殭屍作為題材，便請黃炳耀與司徒卓漢一起度劇本，足足花了一年時間。「跟洪金寶拍過這麼多部鬼片與喜劇，我慢慢領悟一個道理，原來定了戲種後，劇本需要很多人一起去傾，每場戲該有什麼效果，都要想清想楚；除了黃炳耀與司徒卓漢，曾志偉也提供了不少意見。」

另一個啟發，來自他的伯父，真正的茅山師傅。「以前鄉下一定有識功夫的茅山師傅，紅白二事都要找這些人主持；聽叔叔說，伯父有時會在三更半夜彈起身，起壇作法古靈精怪，以收服鬼怪。」《殭屍先生》講到似層層，如用紙符、生糯米、沾上生雞血與黑狗血的墨斗線可抵禦殭屍，危急關頭則要閉氣等等，也是伯父的「家傳秘方」嗎？他笑着搖頭：「全部都是虛構的！試想一下，殭屍是看不見的，怎麼可以捉到你？最主要的氣息就是呼吸，如果停止呼吸，不就可以脫險嗎？糯米更不可治鬼，只能治木蝨！」

《殭屍先生》內有多種抗屍大法，講到似層層一樣，實則全屬虛構！

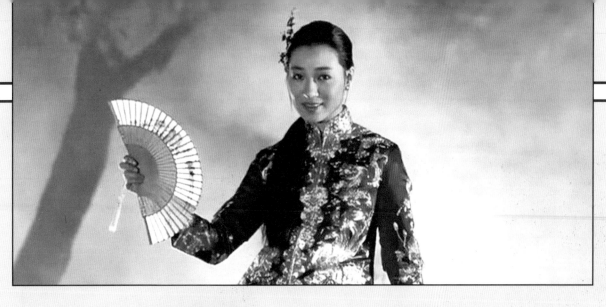

他看中洪家班的林正英，飾演茅山師傅九叔。「他本來是武師，在《敗家仔》有出色演出，表面上很嚴肅，但其實私下好玩得，很適合演九叔。」嚴師在前，他乎做埋《殭屍先生》的武指，很多動作、手勢，他給了很多意見。」嚴師在前，他想到配搭兩個師弟，一精（錢小豪）一呆（許冠英）。「精人出口笨人山手，較有喜劇元素；李賽鳳則是嘉禾想推她往日本發展，既然有適合角色（飾任婷婷），加入無妨。」整部戲的亮點，還有演女鬼小玉的王小鳳，伴着她出場的那首《鬼新娘》，靈感竟然來自日劇！「在《帶子洪郎》聽到一首歌，感覺幾特別，我對着作曲人（聶安達）唱了幾句，想他作首歌放進電影裏。」

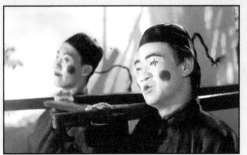

羣鬼抬着花轎，接送王小鳳尋覓錢小豪，伴以《鬼新娘》一曲，意境淒美又有娛樂性，但當年競逐金像獎最佳電影歌曲竟無功而回，敗給《龍的心》主題曲《誰可相依》（蘇芮主唱）。

抗屍大法真嘅一樣

5	2	
6	3	1
7	4	

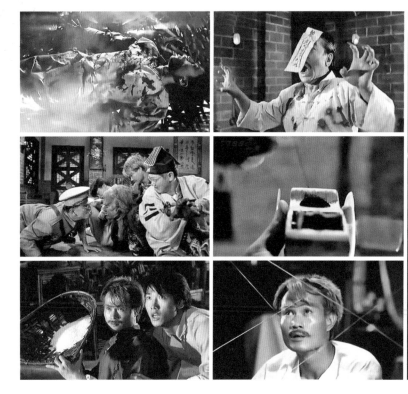

1. 殭屍無法看到人類，唯有靠呼吸搜索目標，故閉氣令殭屍「無從入手」。

2. 用生雞血與黑狗血磨成汁寫符，貼在殭屍額頭，制止他們行動。

3-4. 將生雞血混合糯米，點火後加入黑狗血，再以八卦蓋頂，經師傅唸經作法，注入墨斗線彈走殭屍。

5. 曾被殭屍襲擊過，生口或死人均會變殭屍，若斃命可以荔枝柴火化，免再害人。

6. 屍體之所以變殭屍，乃因「谷氣、頂氣、翳氣」以致「多唥氣」，消滅他們的方法是直接吸走尚存喉頭的一唥氣。

7. 糯米有助驅散屍毒，但切忌不可摻入粘米；糯米煮成粥亦有類似功效，若經煙火燻過亦無效。

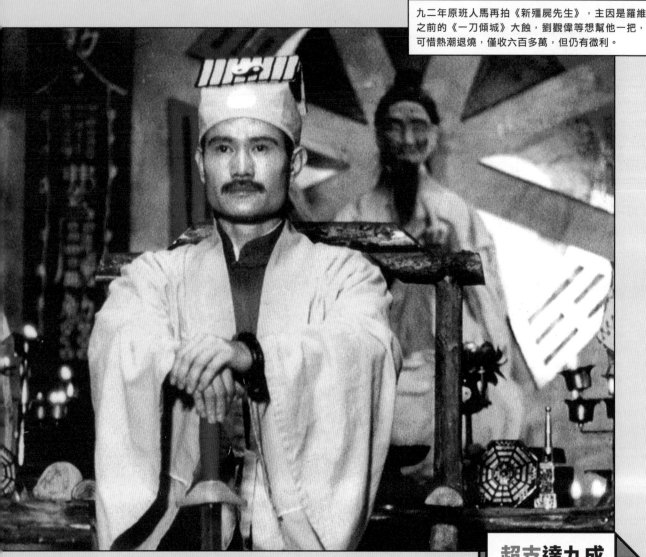

九二年原班人馬再拍《新殭屍先生》，主因是羅維之前的《一刀傾城》大蝕，劉觀偉等想幫他一把，可惜熱潮退燒，僅收六百多萬，但仍有微利。

超支達九成

《殭屍先生》原是成本四百五十萬的中型製作，但拍到一半，彈藥已盡！「何冠昌找我上去傾傷，我說天天拍十幾個鐘，根本不知道錢花在哪裏，是製片管數的！何先生很好人，加多一百萬，但十日都頂唔到！」劉觀偉習慣即拍即剪，有人看過毛片，大讚頗有瞄頭，何冠昌便肯「開水喉」，並囑咐他：「你用心去拍吧！」

何以大失預算？「嚇嚇吊威也，好難拍，以前沒有特技，要拍到完全不見威也很花功夫，計好演員體重，盡量用最幼的威也，不像現在最好粗到像爬山繩，方便手足看到，用電腦抹去。」起壇作法的場面，亦要靠人手操控，非常「土炮」，自然要花時間拍攝。「我們拍了一百二十組，平均一日一組都要四個月，但限期只得三個月，最後個多月，台前幕後幾乎無得瞓；在十四鄉搭景，旁邊有間酒店，我們訂了兩間房讓演員洗澡落妝，但不能睡，稍事休息便要返回片場，當時天氣又冷，唯有弄個火鍋讓大家取暖。」

可幸劇本好，演員們全無怨言，更非常落力配合。「開工前，我已叮囑錢小豪要食肥啲，因為一開工就會瘦下去，由於他是武打出身，所有動作場面均沒用替身，他很好，非常合作。」之後拍《殭屍家族》與《殭屍叔叔》，捱更抵夜的境況依然，「最記得拍《殭屍

八七年再來《殭屍叔叔》，錢嘉樂接哥哥錢小豪棒，跟李麗珍合作後戲假情真，拍過兩年拖。

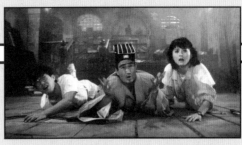

八六年的《殭屍家族》打正旗號是「殭屍先生續集」，林正英、李賽鳳得留低，新加入元彪作主角，票房稍遜第一集（千七萬），但劉觀偉估計賣埠更佳。

鬼新娘殺食，嘉禾索性開部同名電影，改由黎大煒執導，王小鳳依然演厲鬼，再加一隻善良艷鬼鍾楚紅。

拍《殭屍先生》期間，劉觀偉仍未與李賽鳳拍拖，「我不會邊拍戲邊追女仔！」拍完《殭屍家族》，李賽鳳離開嘉禾，兩人才開始走在一起，到九〇年合作《夜魔先生》後分手。

叔叔》，陳友兩個星期沒回家，有朝聽車淑梅節目，陳友打去點唱《媽媽好》，給老婆聽！

《殭屍先生》超支近九成，埋單八百五十萬，何冠昌與洪金寶預測只能收回六百萬，換言之要蝕二百五十萬；電影先在台灣上畫，何冠昌叫劉觀偉飛往視察情況，看到當地負責人前來接機，劉觀偉已有點奇怪。「他說先別回酒店，帶我去西門町的戲院看看，嘩，全部打晒蛇餅，我還以為是什麼大卡士電影，怎知對方說：『是排隊看你的戲呀！』」起行前，他買了一部錄音機，準備錄下觀眾反應，正好大派用場。「我坐在中間位，沒有人認得我，錄下觀眾反應後，我回港播二部，嘉禾自然更懂得賣埠，價錢一定

給洪金寶聽，傳來觀眾又笑又叫，大哥產品，任天堂又出殭屍遊戲，收益不止票房，利潤肯定更高。」日本人如何迷戀殭屍？「當時小朋友過馬路，很喜歡一個搭着一個膊頭，然後跳過去！」

影壇登時掀起一陣殭屍狂熱，老友陳會毅拍《殭屍翻生》大賺一筆，更有人將一百五十萬擺在劉觀偉面前，撬他過檔。「老闆說明，我拿了這麼大的一嚿錢，製作費就要『相就』一下，但我真的做不到，怎麼可能有這樣的效果？何況我從嘉禾出身，飲水思源，公司有人曾叫我放棄，但現在終於想通了，給一些資深人士看過劇本，都認為通過沒問題。」殭屍片在外國一直有市場，《殭屍叔叔》與《靈幻先生》等同樣賣座，「我覺得《殭屍家族》比《殭屍先生》更賣錢，因為加入小朋友，可以吸引一家人捧場，而且那是第

〇三年，香港影市低落，他開始北上發展，現已定居北京，最新動作正是計劃再拍殭屍片！「很多人覺得，在內地怎拍殭屍片？我想了好幾年時間，憑『劉觀偉』這三個字，籌集資金不成問題。「看過我這個題材的人都願意投資，但我想限制成本在五千萬（人民幣，下同）左右，一千萬一份，我個人都會出一點錢；未計外埠，只要內地票房收兩億，已經有賺，所以籌集資金絕對不成問題。」卡士會包括錢小豪等《殭屍先生》舊班底嗎？「暫時還未有定案，弄好劇本再說吧，我拍戲向來不需要什麼卡士，今次會有3D，扣除製作費，演員費只能預算在千五萬，集中找一、兩個就夠。」

無論愛看戲抑或愛打機，密切期待師祖出山，打造「新殭屍時代」。

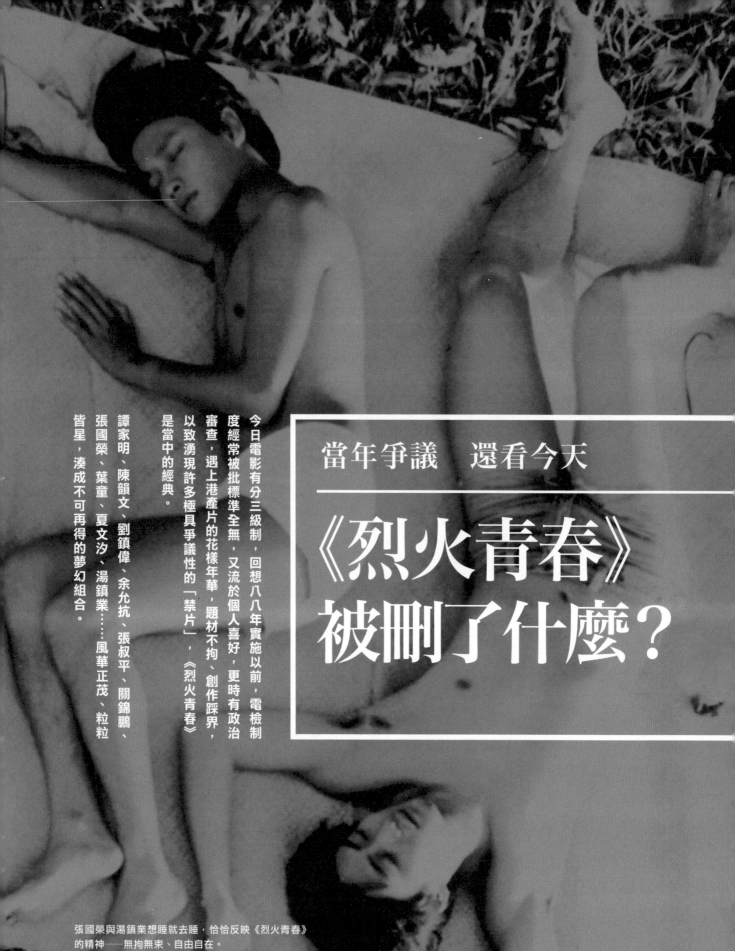

當年爭議　還看今天

《烈火青春》
被刪了什麼？

今日電影有分三級制，回想八八年實施以前，電檢制度經常被批標準全無，又流於個人喜好，更時有政治審查，遇上港產片的花樣年華，題材不拘、創作踩界，以致湧現許多極具爭議性的「禁片」，《烈火青春》是當中的經典。

譚家明、陳韻文、劉鎮偉、余允抗、張叔平、關錦鵬、張國榮、葉童、夏文汐、湯鎮業……風華正茂、粒粒皆星，湊成不可再得的夢幻組合。

張國榮與湯鎮業想睡就去睡，恰恰反映《烈火青春》的精神──無拘無束、自由自在。

日本版 DVD 收錄多段從未公開的隱世鏡頭，葉童與張國榮於公寓纏綿，電影版僅得二分三十秒，在此則長達三分四十五秒，無論動作與感覺都大膽得多。

被刪剪鏡頭破禁出土

夏文汐飛坐湯鎮業身上，阿湯脫去她的內褲，一手拋出電車外，珍貴鏡頭重見天日，情慾經典終於「大團圓」。

一九八二年十一月廿六日，各大報章的娛樂版頭條，均將焦點對準一部電影——原定在上一天（廿五日）正式開畫的《烈火青春》，忽然被電檢處勒令禁映，並需重新檢查審核，理由是十八個教育團體及廿六間學校校長聯署向布政司投訴《烈》片意識不良，沒有看過電影的司徒華高呼教壞年青人，時任布政司的夏鼎基爵士遂下旨叫停。

世紀影業兩大巨頭，也是《烈》片監製劉鎮偉與余允抗，當日租下一間酒店房，相約兩位傳媒界朋友共謀對策，劉鎮偉憶述：「兩位朋友覺得可以用法律途徑解決，於是我們策劃反擊，結果只需作出很小修改，電檢處便讓我們繼續上畫。」禁映一天，世紀損失大約一百萬，包括票房收入及律師費。

世紀反撲，電檢處辦事效率奇快，即日下午四時已召齊重檢委員會的七位成員（包括影視娛樂處專員華德，三位來自教署、社署及民政署的「官方人士」，另三位由民選而來），經過討論後，七位成員一致通過電影毋須禁映，只要刪剪約二百呎有關性愛、暴力及對白的菲林，「重災區」分別是張國榮（Louis）與葉童（Tomato）在公寓的初夜，以及傳誦至今，夏文汐（Kathy）與湯鎮業（阿邦）在電車上

開畫變禁映，成為娛樂版頭條，監製劉鎮偉、余允抗聯同策劃蔡瀾公開大反擊，要求電檢處解釋重檢理據，並循法律程序，要求布政司作出交代。

洗衫變洗頭，敢作敢為的游牧象徵。

阿邦捧着大嚿刺身要跟大家分甘同味。

Tomato 不知就裏拿起 wasabi 狂嚼，自然辣到標眼水，正好反映當年市民不知刺身與 wasabi 為何物。

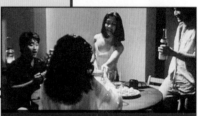

在威士忌、白蘭地被視為身份象徵的那個年代，四位主角喝的是紅酒——超前得很！

電車性愛無心插柳
導演曾有重拍念頭

經典一幕實屬無心插柳。最初的劇本構思，阿邦與 Kathy 乘搭電車後，返回女方的家才翻雲覆雨，偏巧那個場景出現阻滯，譚家明意念一轉，何不改在電車上？「電車在軌道上行駛，他們在車上做出軌的事，layer 會更加豐富。」

放諸今日，公開性愛依然是敏感題材，很難想像地鐵、巴士、電車等高層大員會願意借場讓電影人「為所欲為」，八十年代似乎寬鬆得多。「我們租了一架電車，司機在樓下駕車，我們在上面幹什麼，他不會知道，又沒有什麼公關在場；拍了一整晚，過程十分順利，兩位演員也很合作。」譚家明記得，事後好像收過電車公司的投訴，但詳情不甚了了。

「之前我有個想法，當時 Leslie（張國榮）仍在生，我打算重拍這部電影，或是有底片的話，我可以重新修復部戲，像張國榮與葉童那場琳上戲，我其實拍了很多，但我問過美亞（發行公司），他們說其他底片已沒有了。」譚家明說，以前香港一直沒有認真存片，遇着某間沖印公司停業，內存的底片一下子變成「無主孤魂」，幾番轉手之後，更不知何去何從了。

二三年，《烈火青春》再以 4K 修復導演版重新面世，總算圓了譚家明導演半個心願。

余允抗執導的《山狗》，也是新浪潮系列的重要作品，站在初出道的夏文汐旁邊，時為世紀執行董事的他，隱隱然有大哥風範。

的情慾寫真，導演譚家明說：「我記得有一個鏡頭，是湯鎮業脫掉了夏文汐的內褲，然後拋出電車外，但最終被剪掉了。」

看來沒有穿褲子的阿邦，公然對着大海「辦公」！
「坐着馬桶沉思，是想表達好 free、不受抑鬱的感覺。」

前衛、抽象與謎樣場面，譚家明破例現身說法逐格解碼！

怎麼大衛寶兒突然現身？「其實我最鍾意他，想將《Low》放入電影，但沒錢，唯有找林敏怡作歌，再將他的海報，貼在 Leslie 家的牆上。」

大嶼山的一段戲，沒有太多對白，忽見 Tomato 用奶奶餵豬。「一定要餵貓餵狗嗎？」

Louis 將頭貼近她微隆的肚皮，「對，戲內的葉童是有喜了！」譚家明補充：「我記得，葉童好像是喝了很多水，肚皮才會隆起的。」

尼采「現身」公寓

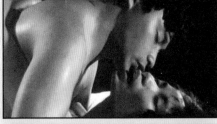

Tomato 與 Louis 邂逅於餐廳，再在公寓裏初試雲雨，留意 Tomato 隨手拾起的，正是當時影響譚家明至深的尼采著作《上帝之死》。

主題探索游牧民族
洗衣舖洗頭合邏輯

燃起《烈火青春》的藥引，劉鎮偉一錘定音：「整件事，由譚家明而起！」

也許沒有幾多人知道，電影的本名叫《反斗幫》，是余允抗找嚴浩改的，《烈火青春》很適合這部戲的主題，英文名《Nomad》就是游牧民族。譚家明想拍出年青人的活力與生命力，表達感情大膽直接。「當時我正讀着尼采哲學，有班游牧民族不斷探索，同時我又看了法國作家 George Bataille 的一本書 Story Of The Eye，內容講幾個年青人享受性愛，顛覆傳統道德價值觀，最後不但沒有受到批判，還坐船與貴族重新出發，這是好廣害的一本小説，電影故事亦從這本書發展而來。」

譚家明坦言，反對一切檢查制度。「這是假道學，年青人不會因為一、兩個鏡頭而去做壞事，要引導他們有成熟的思考能力，不應該抑壓。」

譚家明向世紀影業講解劇本，話事人劉鎮偉被他深深打動了。「當時我在菲律賓一間銀行任職，公司開了間電影公司，因為我讀過 graphic design，有美術底子，便派我來港打理世紀；那個年頭，嘉禾與邵氏最大，剛成立的新藝城拍商業片好勁，我想幫世紀找一個定位，就是讓一班新浪潮導演盡情發揮，既可以好商業，又可以拍 art film。」沒有任何影圈人脈的他，找了余允抗當盲公竹，歷年出品《凶榜》、《賓妹》、《殺出西營盤》等好戲。「雖然當口不懂導演、編劇，但我不是一個局限的人，聽過譚家明的說話，我覺得件事會好 work、好有爆炸性，相信他是個帶動潮流的人。」

譚家明的電影語言、拍攝手法，甚至主角們的言行舉止相當前衛，中、西、日文化不斷 crossover，跟八十年代初盛行的寫實作品大相逕庭。「很多人誤解我這部戲是寫實青春片，但《靚妹仔》才是寫實，我以一個抽象概念去講『energy』，不像傳統敘事般起承轉合，我用的是片段式，寫一班好 free 的年青人，做任何事都好即興，等待生命力爆發一刻，譬如葉童的生活就像一個流浪漢，背着個袋四圍走，所以她會在洗衣舖洗頭，完全合乎邏輯。」

狠批結尾落雨收柴
監製捍衛決定正確

先聽譚家明的原本構思：「劇情發展到最後，四個主角去了大嶼山，開始田舍式生活，之後乘船出發去探索，遇上赤軍被殺掉；船是年輕人向遠方出發、探索的工具，所以在海上進行大屠殺，意義上準確、恰當

《烈》片最後七分鐘，堪稱多年來懸案一宗——何以一直懶洋洋的調子，會到結尾忽然急轉直下，弄出一段赤軍大殺戮？

譚家明
不認可的結局

對片末的沙灘大屠殺，譚家明狠批得毫不留情：「沒有完整鋪排，一來就是快艇殺殺殺，太粗；最後葉童翻開小艇，用箭射死赤軍，好搞笑，動作設計亦太草率，只能在剪接上盡量補救，幾可惜。」

譚家明最愛的場面

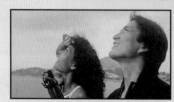
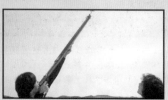

出人意表，是湯鎮業與葉童作勢射太陽，「有種年青人的生命力。」

當年司徒華大聲疾呼要禁《烈火青春》，劉鎮偉認為，時代巨輪已經推翻了他的說法。「像我拍《西遊記》，當時的人說不好，兩年後大家又話好，看你是行快抑或行慢那個而已。」

好多。」要在船上拍攝動作戲不是易事，牽涉更多的資金，在當時已不斷超支的困境下，無疑百上加斤，即使已在西貢開工，最終也要無奈放棄。「大家傾唔埋，公司覺得在海灘上拍咗佢就算，余允抗找了唐基明、鍾志文、武術指導鹿村做導演，自己又拍啲，好似落雨收柴，無端端殺完一輪，好突兀。」

原定一百萬的製作成本，經過斷斷續續、長達一年的拍攝周期，已急漲到接近三百萬，負責簽支票的劉鎮偉擺擺兩手：「每日都聽到超支，但 I don't mind，反正都超得好犀利，應該讓譚家明繼續拍下去，余允抗卻企硬；阿譚從來沒有想過要你幾多錢，他只想一直拍下去，當去到一個方向，跟錢銀有好大衝突，公司最後告訴他這個錢了，應該讓他想想改拍什麼好，但余允抗沒有給他這個時間，自己便走去埋尾，處理手法有點不對。」

當時，他正在外國收購院線，「撐他（譚家明）撐到最後，終於撐不下去。」

站在監製的立場，余允抗強調，這個決定是必須的。「除了計算成本，還有上映檔期、演員合約所限，身為監製，不可能讓導演無了期的拍下去，除非重新計數，還有幾多個市場去 cover 成本，否則不理有天大理由，怎樣都要有個 full stop，有醜人出

來叫停件事。」事件無關對錯，「直到今日，譚家明仍然是我頗尊重的一個朋友。」

唯一安慰的是，剪接權始終在譚家明手上，他竭力補救，令構圖更有美感。「雖然不算完整，但其實從影以來，我最鍾意這部戲，好滿意整齣戲的氛圍，大嶼山那段更是高潮所在，所以我對部戲的認可，也是去到這個位。」時間為譚家明平反，到今日電影已成經典，余允抗說：「從創作上看，這部電影絕對是超前，票房絕不影響導演的成就。」劉鎮偉深表認同：「我可以講一句，這部電影已令他得到應得的尊重，不需要再介懷當中的過程了。」

「新性道德觀的建立」
廣告攻勢走到最前衛

電影走到最前衛，抓緊一個「新」字，別出心裁的報紙廣告天天不同，「《烈火青春》揭示了新風流時代的來臨 新性道德觀的建立 新生存方式的完成」，用字大膽、態度鮮明，監製余允抗解說：「廣告是世紀創作組的集體構思，針對這個題材好新，譚家明傳達信息的手法亦好超前。」

當年兩大花旦葉童與夏文汐都是新人，為使她們打入觀眾腦海，創作組用詞堪稱語不驚人死不休——夏文汐公然宣示「我要建立新的性道德觀」，葉童的「眼睛裏閃現兩種極端個性：獸性、人性」！「這些字眼用以表現她們在戲內的角色，事實證明兩個都能演繹得淋漓盡致。」余允抗說。

1982.11.17	1982.11.18	1982.11.19
1982.11.20	1982.11.24	1982.11.27

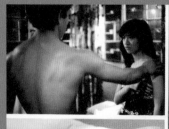
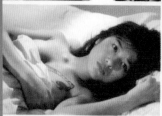

靚妹仔

震撼的寫實經典

《靚妹仔》
《第一類型危險》

一九八二年，電檢處首次建議將電影分成三級制，記者問張有興（時任市政局議員），《靚妹仔》應該被列入哪一級呢？他避重就輕，答：「拍得真實！」寫實，有時比作假來得更加赤裸裸。麥當雄脫離麗的，殺入影壇的第一部電影，竟然放棄所有卡士、起用全新人班底，老闆梁李少霞豎起大拇指：「整個製作都好狼，可以說是孤注一擲，對劇本、選角，阿麥完全自信心爆棚！」矚目影像、梟雄崛起，還看《靚妹仔》。

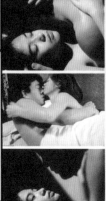
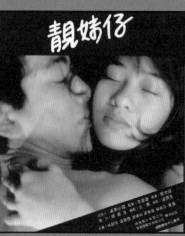

靚妹仔

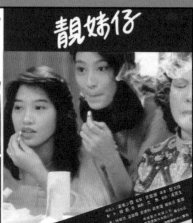

靚妹仔

舞女激戰、咬牙切齒，逼真得令電檢專員有點保留，可幸最後爭取成功，逃過一剪。

麥當雄夠狠
梁李少霞夠薑

在麥當雄眼中，人只有兩類：「一是安分守己，一是不能安分守己。」

八一年，阿麥脫離麗的，成立自己的製作公司，昂首踏進電影圈，和他一起打天下的弟弟麥當傑説：「做任何事都需要市場調查，那個年頭，我們已經會飛去康城，看看海外市場的環境；在影展，我們看到一部電影《Christin F》(《墮落街》)，以反叛少女為主題，內容類似寫真紀錄片，大家覺得香港即可以有這種反映低下階層的電影，回港以後，我們便着手研究。」最初的戲名叫《十五歲》(亦曾改為《寂寞的十五歲》)，先向五、六十名年青人進行調查，再主動混入他們的生活圈子，將資料歸納濃縮，串成了一個故事。

同時間，泰迪羅賓離開珠城製片，老闆梁李少霞尋找新的製作夥伴，正好看上麥當雄。

「阿麥帶了很多新聞資料來，講靚妹仔做魚蛋檔、年青人怎樣開片，他一邊講故事，我個腦一邊在轉，那些角色由誰來演呢？當時最年青的演員是露雲娜，但連她也超出主角的年紀，阿麥面有難色的説：『我們想全部用新人！』可能他都驚冒險，但正中我下懷，因為沒有一個演員做到！」

李少霞尋找新的製作夥伴，正好看上麥當雄。

一拍即合，製作組隨即到年青人蒲點搜刮新面孔，但找來找去，還是欠了第一女主角；某夜，又來到尖沙咀賓士域保齡球場(喜來登酒店停車場舊址)，他們正步出門口，忽然聽到樓上有把聲音叫落地面：「喂……」眾人自然反應往上望，發現了一張漂亮面孔，她，就

八十年代初，戲橋還是宣傳工具之一，如今已成為珍貴收藏品。

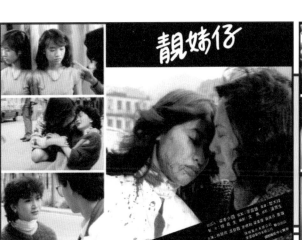

《靚妹仔》搞遊船河，麥當雄、麥德和、梁李少霞、葉璇、溫碧霞、蘇佩芳、梁美瓊合作地讓記者拍照，唯獨林碧琪撒嬌不肯上鏡。

絕版劇照重溫

監製麥當雄採用半紀錄片方式拍攝，幕幕扣人心弦。「我們放棄了慣有的故事主線方式，轉用片段呈現式交代，希望發揮紀錄片的效用，使觀眾潛移默化，逐漸對故事中的人物產生好奇、興趣、關心。」

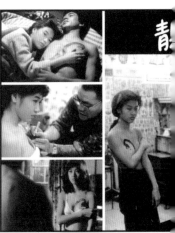

五位靚妹仔沒有工作概念，反叛起來，導演黎大煒要施以心理戰術。「我們一直不明確公開誰是主角，讓她們去競爭，以滿足她們的虛榮心。」

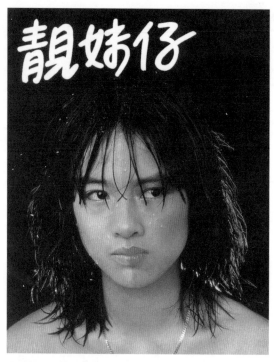

麥當雄曾想將林碧琪宣傳為「香港山口百惠」，但當麗的將何家勁包裝成「香港西城秀樹」，阿麥即打退堂鼓，只是林碧琪的氣質實在獨特，結果仍被坊間譽為「九龍城寨山口百惠」。

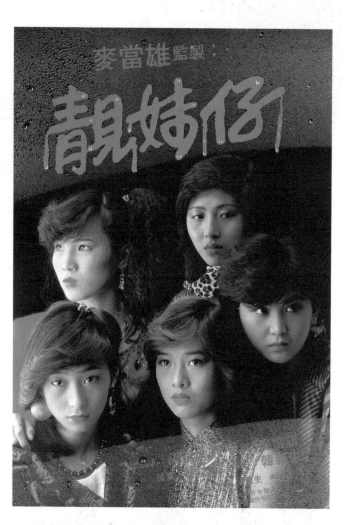

無視名利為愛着魔
九龍城寨的彗星

林碧琪劃空而過，迸發的璀璨曾令人魂為之奪，可是掛在小妮子脣邊的，總是這一句：「我以後也不再拍電影了！」為什麼？「拍廠景還不怎麼苦，室內總是暖和嘛，外景則要命了，又冷，想睡也沒有地方睡；未拍戲前實在不知道是那麼苦的，算了。」後來，碧琪甚至在記者會上，公開投訴被人強迫拍攝暴露鏡頭，麥當雄氣結回應：「拍電影絕不能勉強，林碧琪是個有條件的新人，但若長此反叛下去，便會自毀前程。」其實，當時的碧琪已懷有身孕，她要的不是名利，而是與弗烈結婚生子。

她本名叫袁碧琪，自小住在九龍城寨，她說過：「無城寨，我唔得大！」六兄弟姊妹中，她排行第四，讀完中一後不肯唸下去，每天賦閒在家，十六歲那年被看中演出《靚妹仔》，從事酸枝生意的袁爸爸說：「拍戲是她自願的，很多人以為我逼她，事實上我沒收過一毛錢，反倒貼了幾千元服裝費；後來公司的人告訴我，有男孩子接她收工，我跟她媽咪才知

道她認識了弗烈，我也曾勸她，年紀輕不要交男友，但她像着了魔般的跟着弗烈。」

碧琪完全沉醉在愛情世界，梁太曾經親自致電游說，但不得要領。「我有她三部電影合約，有人出到十五萬請她拍戲，當時十五萬可以買層樓；好不容易找到碧琪，她說不會再拍戲了，我勸她：『拍拖，你一世都可以拍；拍戲，你一世沒有幾多個機會，難得有天分，何苦要浪費？』但她就是不聽，真的剛烈。」

八二年十二月廿九日，她替弗烈誕下女兒，取名艾菲卡比奧；幾個月後，憑《靚妹仔》贏得金像獎最佳女主角，她不但沒有出席頒獎禮，弗烈更透露愛妻的情緒變得很不穩定，立即要外遊散心，甚至興起移民美國的念頭。

她想徹底擺脫《靚妹仔》的陰影，八七年終於與弗烈正式註冊結婚，就算仍有片商出到八十萬高價，她亦恪守承諾，絕迹娛樂圈。「之前我曾經嘗試替金像獎邀請她當頒獎嘉賓，結果仍是被拒絕，但知道她與弗烈生活愉快，也算安慰了。」梁太說。

是林碧琪。「還記得試鏡當天，我們叫她假設媽媽帶了個叔叔回家，她不喜歡跟媽媽吵架，林碧琪的表現好特別，天生有反叛的氣質。」麥當傑說，成功發掘以至引導新人演戲，是作為導演的最大滿足感。「要知道找哪類人去演哪類角色，令一個不懂演戲的人懂得演戲，但當她（他）離開了以後，就不再懂得演戲。」

起初，碧琪對拍戲表現得躍躍欲試，反而媽媽不太贊成，擔心娛樂圈品流複雜；麥當雄親自出馬，向她保證自己是正式的電影工作者，開工放工都管接管送，她才肯代女兒動筆簽約，梁太說：「電影開拍以後，媽媽覺得碧琪的生活變得有規律，少了出夜街，開工前會預早睡覺，反倒鼓勵她用心拍戲，所以不喜歡她整天黏着男朋友（杜麗莎的弟弟弗烈），想不到這樣令碧琪反叛起來，她認定媽媽反對自己拍拖，電影拍到一半已經好扭計，麥德和想碰碰她的肩膊也不行。」

製片韓義生、導演黎大煒、監製麥當雄又求又氹又罵又嚇，林碧琪仍不肯就範，阿麥笑言：「幾十歲人，俾個靚妹仔玩，呢個女仔好惡搞！」那如何收科呢？梁太的解說堪稱《怪談》：「說起來真的好奇妙，其中有場戲，講一班年青人去墳場玩，工作人員順道去拜祭一個死黨（前麗的宣傳推廣助理經理鍾濟琛，因洗澡時吸入大量有毒氣體而暴斃）叫他保佑部戲拍攝順利；奇怪地，之後林碧琪變得好順攤，但當拍畢收工，大家一起開香檳，她好像突然醒一醒，又再翻晒臉，我聽阿肥（韓義生）說，也不禁問：『唔係咁邪呀嘛?！』」

雖云卡士全無，林碧琪的片酬也不過數千，但電影卻拍了一百五十萬，在當年絕非低成本製作，其中三十萬花在現場收音，麥當雄說：「在畫面和效果配合之下，希望令人忘記攝影機的存在，即是說，我們不想觀眾感覺幕後有人為的操縱，最好一切流暢自然，進行得不着痕迹。」由於懂得這門技術的人才不多，香港當時亦滿街地盤，稍有雜聲幕便要重拍，皮費自然上升。

提起弗烈，林碧琪總是笑盈盈的，分娩前接受《明周》獨家專訪，她說：「我從來沒像現在那麼覺得幸福、溫暖。」

十六歲的林碧琪演回自己，跟從前的青春片主角很不一樣，麥當傑說：「像《喝采》，用廿幾歲去演十幾歲學生，為什麼不用十幾歲做回十幾歲呢？」

誕下女兒艾菲後，林碧琪偶爾仍會跟弗烈出現公開場合，但堅決謝絕一切片約，甚至別人提起《靚妹仔》三個字，她也會敏感得情緒激動。

梁太原本從事製衣與電子生意，好友泰迪羅賓要開《點指兵兵》，她立即拿出八十萬資金，從此打開電影之門。「起初看來是我支持 Teddy，其實是 Teddy 帶我入行才對！」

驚喜支票收足十年
過三關猶如買番攤

送檢是挑戰的第一關，評審員對麥德和與林碧琪的牀上戲、舞女打架的場面有點抗拒，麥當雄等人不斷爭取，才能保住大部分心血；第二關是正式公映前的招待場，結果一眾傳媒、專欄作家、高官、教育界人士都對電影致以好評，讓梁太與阿麥稍告安慰，不過喘息沒多久，真正難過的第三關來了──《靚妹仔》終於要上午夜場，坐在戲院內的梁太，心裏暗暗吃驚。「好像買番攤一樣，我驚我這一鋪買唔中！一個卡士都無，真的可以 total lost，總之不用蝕錢已經好開心。」珠城之前出品的《點指兵兵》、《胡越的故事》等都有好口碑，所以《靚妹仔》早已賣出星馬泰美加澳紐各地的版權，香港只要三百萬票房，便可封住蝕本門。

每晚十點，是戲院報數的重要時刻，如果星期一、二的票房跌幅太大，便難以昂然踏入第二周；梁太記得有一晚，她邊等電話，邊跟幾個朋友竹戰，緊張得胃痛，連摸牌都手顫，鈴聲響起，她聽後大呼了一聲：「OK！」最終《靚妹仔》映期長達廿一天，票房總收 $10,327,250。

當年未有發行影碟、電影台購入版權，但有你未必看得到的收益。「以前有廉價早場、公餘場，我將五部影片，自動會幫我排期，每個月都有三萬元收入；有一次，忽然收到一張八萬多元的支票，我嚇了一跳，問會計發生什麼事，原來院線兩個月沒有寄錢來，夠我買衫，很不錯！」這些經常令人有意外驚喜的支票，梁太印象中起碼收足十年，直至電影錄影帶出現。

「我好記得麥當雄講過：『你覺得呢套戲會紅咗邊個？是梁李少霞！』我的直覺是縐線，我又不是導演、演員！後來慢慢覺得他有道理，試問又有哪個老闆咁夠薑，敢投資一部這樣的電影？」今日許多電影人，都在發問同一個問題、尋找跟梁太一樣有膽識的老闆。

靚妹仔覺悟
出家做尼姑

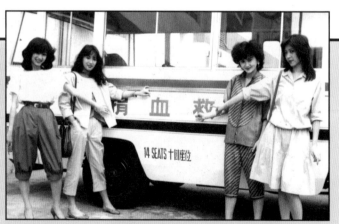

林碧琪扭計，缺席大多數宣傳活動，「捐血救人」的責任，落在（左起）梁美瓊、蘇佩芳、溫碧霞與葉璇的身上。

一眾「靚妹仔」之中，唯獨溫碧霞依然活躍娛圈，其他幾個何去何從？「有一個出家，做了尼姑！」梁太首次披露：「有一天，溫碧霞跟我吃飯，同桌有個尼姑對着我笑，我禮貌地回應一下，她問：『你認得我嗎？』那把聲音很熟悉，我大叫：『你是葉璇！』（在電影裏飾演麥德和的舊情人 Michelle）」

飯局間，葉璇緩緩道出自身傷感的故事。「她是問題家庭出身，兩姊弟相依為命。有一天朋友約她出去玩，弟弟獨留家中，不知是喝酒抑或食藥，迷迷糊糊地墮樓死去；從那天開始，她突然清醒了，自覺不可以再渾渾噩噩地做人，要為這個世界做點事，後來與佛有緣，出家了。」

靚妹回頭金不換，善哉善哉。

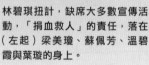

葉璇與陳仲龍各走自己的人生路，在影圈沒有太大發展。

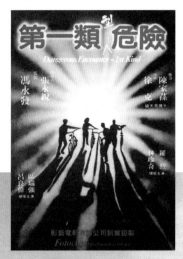

遵從電檢處要求,《第一類危險》加入一個「型」字,令戲名更「型」;黑白紅為主色的海報,帶出電影的壓迫感。

燒車案觸發靈感
製炸彈引起恐慌

麥當雄關注問題少女,拍出驚世的《靚妹仔》;徐克亦以現實出發,添加了一點想像,重手炮製《第一類型危險》(前名《第一類危險》),爆炸力震撼至今。

「最危險的其實是人,一旦爆發出來,比一切更具殺傷力。」戲裏充斥無政府、反社會意識,赤裸裸近乎血肉淋漓,徐克回憶:「創作過程中,我覺得自己都好憤怒!」

自然,逃不過利剪侍候——電檢專員是永遠冷靜的。

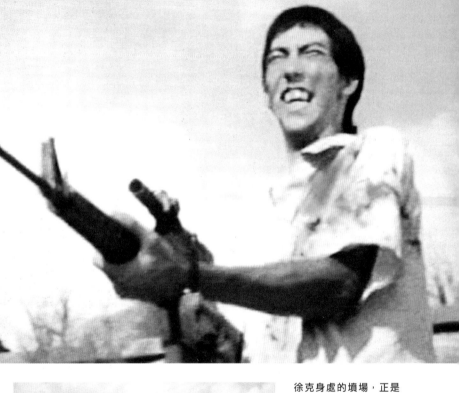

徐克身處的墳場,正是電影最尾一幕,區瑞強、車保羅、龍天生一起逃亡及與軍火集團駁火的場景,手持長槍的徐大導果然很憤怒。

犯禁場面爆炸性公開

《第一類型危險》從未在港發行影碟，只有日本版及法國版流通市面，奇貨可居，其中一單轉讓成交，有人出價高達一千五百元，購入一張法國版二手 DVD！

日本版收錄的是香港上映版本，法國版卻是未經刪剪、從未公開的《第一類危險》孤本，由於有關炸彈的橋段不獲通過，牽一髮動全身，補拍場面原來為數不少，前後對比，看來就像兩部不同電影，連徐克亦云：「完全是兩個故事，第一個是三名學生哥被人（林珍奇所飾的冧豬）控制，然後另一班反派又想控制冧豬，變成螳螂捕蟬黃雀在後；現在版本加入政治部去追查軍火交易，幾個小朋友意外撞入事件之中，故事已經變了質。」

《第一類型危險》補拍鏡頭

政治部開會研究軍火案，章國明、于仁泰等江湖救急義助撐場，徐克亦不得不以身作則，演眼巴巴看着軍火集團成員被殺的政治部成員。

徐克

于仁泰

章國明

由製炸彈到放炸彈整段被刪，冧豬脅迫學生哥的「把柄」，變成碰到他們駕大膽車撞死人。

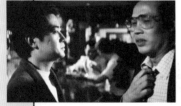

鄧小宇與岑建勳是亮相最多的「友情客串」，兩人演了一大段查案戲，在第一版分毫不見。

《第一類危險》被刪鏡頭

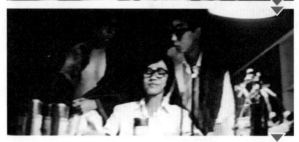

阿 Paul、阿高、阿窿在家私製炸彈，繼而往戲院引爆，被冧豬目擊後威脅要加入成為同黨。

冧豬任職 CID 的哥哥羅烈奉命追查，在檔案室與葉德嫻打情罵俏，由於涉及炸彈題材，令葉德嫻的戲分全被刪去。

一女三男四出放炸彈作樂，連公廁亦要爆一爆。

收到《第一類危險》被禁消息的那一刻，徐克還在剪預告片，茫然地把菲林放下，他反覆告訴自己：「沒有理由（被）禁的！」

四天後，官方信件送到，內容謂片子觸犯了第六A項條例（「煽動暴力」、「藐視法律及其代表」等四大條），卻沒有列明哪段段犯例，徐克決定要據理力爭，翌日早上聯同統籌陳家蓀直闖電檢處，談了個多小時，還是理不出一個所以來。「說是不通過整個故事，又說不完全是暴力的問題，最後又提到《第一類危險》中所刻劃的外國人形象不妥，太醜惡了！」

他下定決心要抗爭到底，花了一星期搜集資料，寫出一封長長的信，詳述上訴理據、跟以前過關的片子雷同之處，結果——還是被禁！

手足們認真手足無措，大家七嘴八舌商量對策，席間有人提出：「我們加戲！加多一條線，讓故事更完整，看看他們怎樣再否定故事！」臨急臨忙，徐克碌盡人情卡，廣邀梁普智、章國明、于仁泰、岑建勳、鄧小宇等一班老友，全部客串政治部要員，加入開會與查案場面，再將有關爆炸彈的情節，幾予刪得一乾二淨，之後配對白、效果、混音、重新送檢；好事多磨，這次輪到片名惹禍——《第一類危險》不能用！

這個時候，徐克想起了喜歡測字的麥嘉、石天，最初對《第一類危險》推敲一番後所作出的結論：「如果在原來的片名上再加一個字，那便會萬事大吉了。」就此，變了《第一類型危險》，經第三次上訴後，終於通過了！

「這個名字是怎樣想出來的呢？其實靈感來自有一次到汽車加油站，看到牆上寫着『注意第五類危險品』，政府法例共有十類危險品，『第一類危險品』即指爆炸性藥物，我想這樣很貼切嘛，既具爆炸性，又有暗喻戲中人為計時炸彈，將年青人變成『第一類危險』，當危機累積到某一個地步，便會隨時引爆。」

第一個版本中，最不為電檢處接納、強硬地一定要剪的劇情，是阿Paul（區瑞強）製造炸彈，之後借同學阿高（車保羅）與阿窿（龍天生）往戲院放置的一段，官方生怕年青人會有樣學樣。「有一次看新聞，一班年青人無緣無故去燒車，反映對社會的一種報復心理；我寫一個中學生（區瑞強）在化學堂上學懂製炸彈，貪得意擺在戲院，但其實爆炸力不大，電檢處依然認為太敏感，所以改了駕大膽車，其實一樣是不良行為呀！」他想指出隱沒於太平盛世下的不安與張力，表面穩定，其實蘊藏不穩定。「沒多久，異曲同工，楊德昌拍了《恐怖份子》，也是講抑壓的一班人，最後失控，槍殺收場。」

徐克塑造過Mark哥、白雲飛、小倩與東方不敗，不過相對《第一類型危險》裏的夭豬、阿Paul、阿窿、阿高，幾位紙板經典都要尊稱一句「師兄師姊」。

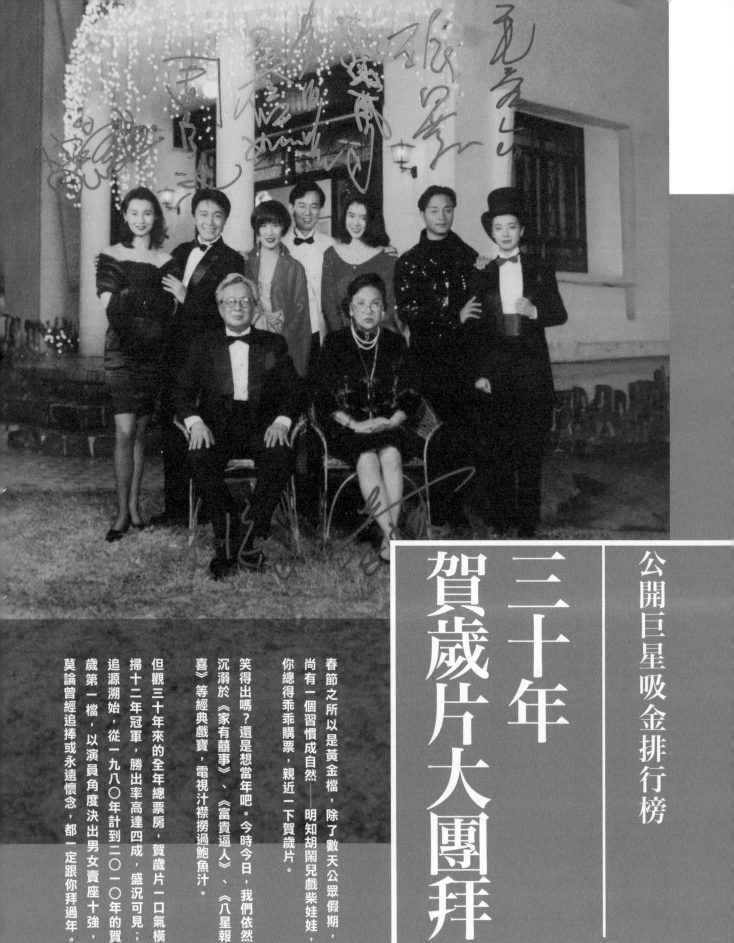

三十年賀歲片大團拜

春節之所以是黃金檔，除了數天公眾假期，尚有一個習慣成自然——明知胡鬧兒戲柴娃娃，你總得乖乖購票，親近一下賀歲片。

笑得出嗎？還是想當年吧。今時今日，我們依然沉溺於《家有囍事》、《富貴逼人》、《八星報喜》等經典戲寶，電視汁襟撈過鮑魚汁。

但觀三十年來的全年總票房，賀歲片一口氣橫掃十二年冠軍，勝出率高達四成，盛況可見；追源溯始，從一九八〇年計到二〇一〇年的賀歲第一檔，以演員角度決出男女賣座十強，莫論曾經追捧或永遠懷念，都一定跟你拜過年。

《師弟出馬》、《摩登保鑣》、《八星報喜》，
曾讓香港人真心歡笑的賀歲片。

師弟出馬開發寶藏
新藝城榜樣示範作

七十年代，香港還沒有賀歲片的概念，即如當代喜劇之王、萬千寵愛的許氏三兄弟，也不會特定在新春出沒，洗劫觀眾的紅封包。

龍是春節的吉祥物，一手帶起賀歲片的，也是龍──成龍！

一九八〇年，他炮製出功夫喜劇《師弟出馬》，造成比《醉拳》、《蛇形刁手》更大的哄動，總收入超過一千一百萬──令電影公司意識到，賀歲檔可能是個黃金大寶藏。

隨後兩年，《摩登保鑣》與《最佳拍檔》的大成功，令電影人更義無反顧，願意將大製作、大明星投放在一年之始，笑料、動作、大堆頭，萬變不離其宗。

新藝城是比嘉禾邵氏走快一步、為賀歲檔度身訂造的電影公司。《最佳拍檔》沿用了占士邦的經典方程式，俊男美女、飛車

八十年代《最佳拍檔》先破紀錄，九十年代《家有囍事》再放異彩，到千禧世代的《嚦咕嚦咕新年財》……期待賀歲片止跌回升、真正復興。

10大賀歲吸金男星

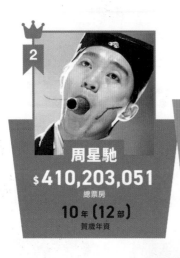

2
周星馳
$410,203,051
總票房
10年（12部）
賀歲年資

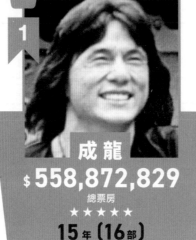

1
成 龍
$558,872,829
總票房
★★★★★
15年（16部）
賀歲年資

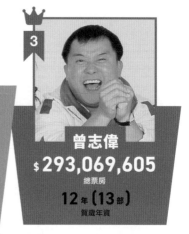

3
曾志偉
$293,069,605
總票房
12年（13部）
賀歲年資

4	黃百鳴	$289,738,874 總票房	10年 賀歲年資

5	張國榮	$231,617,038 總票房	7年 賀歲年資	8	劉德華	$166,933,883 總票房	8年 賀歲年資	
6	許冠傑	$207,641,860 總票房	9年 賀歲年資	9	麥 嘉	$140,787,556 總票房	7年 賀歲年資	
7	周潤發	$204,129,051 總票房	8年 賀歲年資	10	洪金寶	$139,020,824 總票房	5年（6部）賀歲年資	

特技，小聰明配上大場面，營造出熱鬧的賀年氣氛，不但擊倒最強對手《龍少爺》，更拍了五集之多，成為賀歲片一個榜樣示範作。

嘉禾開始急起直追，拍出《福星高照》、《富貴列車》等一系列標榜星光熠熠的大電影，最流行的宣傳用語是：「買一張票，一顆星不用一毛錢！」「割價傾銷」果然奏效，令《千里救差婆》未能延續《最佳拍檔》系列的長勝氣勢（敗給《富貴列車》），節節敗退的新藝城，借助票房靈丹周潤發施以回馬槍，《八星報喜》重拾笑軌，令成龍、洪金寶、元彪三師兄弟合作的最後一擊《飛龍猛將》，要以屈居亞席謝幕。

《八星報喜》的重要性，是黃百鳴建構了三兄弟的喜劇模式，下開堪稱「癲」峰的賀歲經典──《家有囍事》！當然，不是個個賀歲片的男主角，都像周星馳一樣酬金八百萬，董驃與沈殿霞合演的《富貴逼人》，正是本小利大的代表作，四集收益超逾七千萬，一眾渴望發達的小市民，皆以實際行動投下神聖一票。

千禧年女星起革命
吸毒吐血百無禁忌

轉戰九十年代，賀歲片產量大盛，單是第一檔已有五部同時逐鹿；風水輪流轉，成龍開始回勇，《醉拳II》、《紅番區》、《警察故事4之簡單任務》、《一個好人》、《我是誰》以

10大賀歲吸金女星

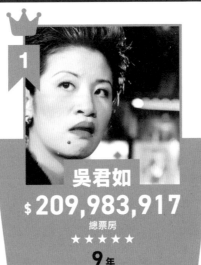

1

吳君如
$209,983,917
總票房
★ ★ ★ ★ ★
9年
賀歲年資

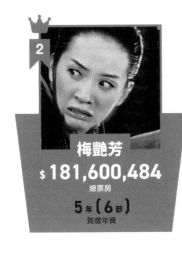

2

梅艷芳
$181,600,484
總票房
5年（**6**部）
賀歲年資

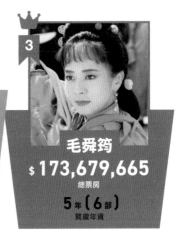

3

毛舜筠
$173,679,665
總票房
5年（**6**部）
賀歲年資

		總票房	賀歲年資
4	鄭裕玲	$173,258,175	5年

		總票房	賀歲年資				總票房	賀歲年資
5	袁詠儀	$170,688,109	5年	**8**	張栢芝		$135,843,133	6年
6	關之琳	$160,730,049	5年（6部）	**9**	張艾嘉		$125,907,795	5年
7	張曼玉	$136,832,777	6年	**10**	鄭秀文		$121,615,272	5年

最 吸 金 男 星

成龍

$ 558,872,829

最 吸 金 女 星

吳君如

$ 209,983,917

就此，賀歲片又重生了。

入戰團，鬥完一年又一年……片賣座冠軍，之後邵氏藉曾志偉重新出發、加憶已可撈獲二千四百多萬票房，成為同年港產鳴技癢再拍《家有囍事2009》，單靠集體回又吐血（《霍元甲》）一樣百無禁忌；直到黃百公司一度放棄傳統賀歲片，既吸毒（《門徒》）想事成」落得不足八百萬的慘淡收場，令電影隨着港產片不復當年勇，「揮春戲」《心

為已褪色的影市粉飾櫥窗，落力地鍍上金箔。Twins接力，盛況雖未能與當年相比，但總算均不低於二千萬，霸氣盡現；之後由張栢芝與名出線，〇一至〇四年一氣呵成，每套結帳千禧年，女星悄悄起革命。鄭秀文以首

份客串的《喜劇之王》。至要拍愛情片，《玻璃樽》才以點數不敵他有無敵姿態連贏五年，直到他放軟手腳，興之所

1

《紅番區》
（1995）

成龍

賀歲年資：15 年（16 部）
賀歲戲寶：
《師弟出馬》《龍少爺》《福星高照》《龍兄虎弟》《飛龍猛將》
《飛鷹計劃》《雙龍會》《城市獵人》《醉拳 II》《紅番區》
《警察故事 4 之簡單任務》《一個好人》《我是誰》《玻璃樽》
《喜劇之王》《特務迷城》

掀起拚命三郎熱潮
征服不可思議國度

曾幾何時，香港人的賀年三寶，是全盒、紅封包、成龍；到戲院
看成龍作品，是猶如被催眠的指定動作。

看的人樂不思蜀、演的也樂在其中。「年青時，我對賀歲檔確實有
份情意結，特別在當時，只要一聽到成龍電影，其他電影便會四
散走避，優越感立時油然而生，很喜歡獨霸武林的感覺！」

稱霸十屆盟主，成龍謙言沒有特別滿意的代表作，但站在觀眾角
度，最震撼要數八五年到南斯拉夫拍攝《龍兄虎弟》，他從五十呎
高處墮下，頭骨爆裂身受重傷，一度有性命之虞；對這段理應難
忘的回憶，他倒是報以「何足掛齒」般灑脫：「觀眾會記得《龍
兄虎弟》，是因為那次受傷，確實在生死一線之差，但其實過往拍
戲，斷手斷腳、爛面燒傷，可說是層出不窮，因此我沒有太大感
覺，最深刻的反而是因此掀起了成龍拚命式電影的熱潮，今次你
跳七樓，下次我跳八樓，再下次可能要跳廿四樓！」

令人咋舌的製作費，是成龍作品的另一個特色，遠在八二年的
《龍少爺》，廣告已標榜「投資二千三百萬！底片三十萬呎！精輯
為九千呎！」來到九六年的《警察故事 4 之簡單任務》，成本終
於達到一億！「其實老闆有提過我：『Jacky，你拍的戲來愈貴
了！』但別理，我拍的戲從未蝕本！因為市場大，當每個市場可
收一萬元美金，我擁有一千個市場，便可得一千萬美金！」最讓
成龍驕傲的是，有本事征服不可思議的國度。「阿富汗解禁之後，
觀眾只會看成龍與史泰龍的電影，這是當年的世界新聞；做夢也
沒有想過，連阿富汗人竟愛看我的電影！」

《龍兄虎弟》（1987）

《玻璃樽》（1999）

《決戰紫禁之巔》（2000）　　　《門徒》（2007）

8 劉德華
賀歲年資：8 年
賀歲戲寶：
《富貴兵團》《醉拳 II》《愛情夢幻號》
《決戰紫禁之巔》《嚦咕嚦咕新年財》
《魔幻廚房》《門徒》《游龍戲鳳》

黃金檔終披黃金甲
麻將大俠導人向善

回望八、九十年代，港產片歌舞昇平的日子，早已走紅的劉德華，卻未能在黃金檔獨當一面披上黃金甲；〇二年，杜琪峯與韋家輝奉命開拍一套星光熠熠的賀歲片，要重演《八星報喜》的光芒盛世，最終選了搓麻將作題材。

麻將大俠細說從頭：「每逢過年，香港人最愛搓麻將，但每每傷了和氣，我們覺得這個角度很新鮮，題材又切合新春氣氛！」勤勞天王偶爾也會耍樂一番，但謙言牌藝一般。「無論你如何精通，好像戲中的麻將大俠，最後還得靠運氣！所有事情不能由你計算，正如人生一樣，不可以用常理推論，但牌品好、人品自然好，當你做好所有事，自必好人有好報！」《嚦咕嚦咕新年財》實乃一齣導人向善的教育戲也。

《整蠱專家》（1991）

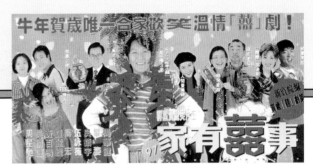

《97 家有囍事》（1997）

4

黃百鳴
賀歲年資：10 年
賀歲戲寶：
《八星報喜》《合家歡》《家有囍事》《花田囍事》《大富之家》《97 家有囍事》
《愛情夢幻號》《大贏家》《家有囍事 2009》《花田囍事 2010》

發哥辭演造就歌神
周星馳身價三級跳

「以演員計，我排第四，如果連同製作人，我應該第一！」黃百鳴卻之不恭。首仗功成，是八二年的《最佳拍檔》，不但技術性擊倒成龍的《龍少爺》，更以二千六百萬的驚人票房，勁破香港開埠以來的最高紀錄！「當時，我們想拍一套有外國色彩，像 007 占士邦的動作片，原本的卡士是麥嘉配周潤發，片名叫《光頭神探》！」但因發哥接了另一部《血汗金錢》臨陣辭演，令事情起了戲劇性變化，徐克豪氣地提出，不如找許冠傑補上，片酬高達二百萬。

承繼「最佳」系列的代表作，是八八年的《八星報喜》。「其實卡士只得周潤發、我、張學友、馮寶寶、鄭裕玲、鍾楚紅，極其量加上『開心少女』袁潔瑩，也不過只得七星，最後要加上童星黃坤玄（他演馮寶寶兒子），勉強湊夠八星！」

三兄弟的喜劇架構，復現四年後的《家有囍事》，選角其實有段古——第一個版本原定林子祥、黃百鳴、譚詠麟，因為阿倫開演唱會而拉倒；第二個版本變成林子祥、黃百鳴、周潤發，但張婉婷執導的《我愛扭紋柴》已先簽了發哥，經導演高志森建議找移居加國的張國榮，他願意復出，第三個版本修訂為林子祥、黃百鳴、張國榮，以為終於塵埃落定，天知道阿 Lam 的加州大屋竟被山火波及，「大哥」無法如期返港！

十萬火急，黃百鳴想到了當時得令的周星馳。「那時候，星仔的片酬大概在二、三百萬之間，當我找上門來，他竟然開價八百萬！可能星仔一心等我還價，但我不想再浪費時間，可以說是志在必得，八百萬，我給！」因為年齡問題，最終黃百鳴變花心大佬，張國榮主動要演娘娘腔二哥，周星馳成為情聖三弟。

《家有囍事》大收旺場，及後猶如細胞分裂，《花田囍事》、《97 家有囍事》等相繼面世，事隔五年，周星馳的片酬再創新高。「我仍然沒有討價還價，星仔拍《97家有囍事》的片酬是，一千五百萬！」

《97 家有囍事》雖然大收四千萬，但還是不敵《一個好人》，他承認，是自己選角失誤：「錯在選了吳鎮宇做二哥！一早，周星馳已提醒我，吳鎮宇的演繹風格，未必切合這部戲的 style，但當時我的信心膨脹得以為有周星馳與黃百鳴已可稱霸，所以我安慰星仔，只要他演好自己的戲便成，用吳鎮宇可能會有新鮮感！」黃百鳴坦認，因為堅持起用吳鎮宇，令周星馳口出怨詞。「現在回想真的後悔了，我應該再找張國榮！」

《花田囍事》（1993）

《大富之家》（1994）

《花田囍事》
（1993）

《家有囍事》（1992）

毛舜筠

賀歲年資：5 年（6 部）

賀歲戲寶：

《家有囍事》《我愛扭紋柴》《花田囍事》
《大富之家》《富貴人間》《心想事成》

三組人馬暗自鬥戲
扮醜只問導演一句

毛舜筠慶幸，曾經遇上生命中最好的對手。「我跟 Leslie（張國榮）自小已認識，但一直沒有太多機會合作，直至《家有囍事》，我們才再走在一起！」一個經典的誕生，原是良性競爭下的「鬥戲」成果。「當時我和 Leslie 一條線，星仔與 Maggie（張曼玉）、黃百鳴與吳君如，幾路人馬各自度橋，大家競爭得好厲害，常常要問導演高志森：『星仔那邊怎樣？』、『君如好笑嗎？』」

硬仗當前，毛姐與 Lesile 將所有自己與朋友的笑料擺上桌面，譬如梁無雙�電單車衝進常家大屋，準備找常騷（張國榮）算帳，卻碰正程大嫂（吳君如）大開中門，蹲在馬桶上大便，便是出自毛姐一位好友的尷尬經歷；至於常家兩老（關海山、李香琴）跟常騷、梁無雙竹戰的一幕，則是 Lesile 的提議，其中梁無雙「聽」獨獨三索，偏巧冤家常騷四隻暗槓，怒得表姑姐將四隻三索拋下廁所，也是一位著名女藝員的真人真事。「但她沖下廁所的不是三索，而是一筒！」亦因為《家有囍事》，令她和 Leslie 又再見面，有一年，他們決定在麻將枱上過年，終於，大家打足了七日七夜！

叫人難忘的至愛角色，毛姐尚有《花田囍事》的母夜叉。「一看見我的造型，Leslie 立即大叫：『從未見過你這麼醜呀，honey！』」為藝術犧牲到鴛臉、剃腳毛、扮高潮，毛姐只問過高志森一句：「最後我會不會變靚？」對方一記點頭，毛姐便勇往直前，去到盡！「橫豎扮醜，便不要諸多計較，弄得不三不四，最重要是有效果！」

鄭裕玲

賀歲年資：5 年

賀歲戲寶：

《八星報喜》《三人新世界》《飛鷹計劃》
《我愛扭紋柴》《大富之家》

先旨聲明免遭虐待
難忘豐厚超時工資

當搜索到「賀歲片」一欄，嘟嘟腦海彈出的回憶，還是美好的。「我最難忘《飛鷹計劃》，第一次去西班牙、摩洛哥、撒哈拉沙漠，感覺很新奇，而且跟不同國家的演員合作，每天要說多國語言，很有聯合國的氣氛！」那個年頭，大家都說成龍酷愛「虐待」女演員，林青霞、張曼玉、關之琳個個受盡皮肉之苦，嘟嘟是例外的一個。「因為我一早聲明，我不會打，也不要被人打！所以拍得不算辛苦，辛苦的只得成龍一個，唯一是拍攝時間很長，有時明明拍兩天，到最後拍足四晚，不過成龍很公道，我記得當時的超時工資，很多！」

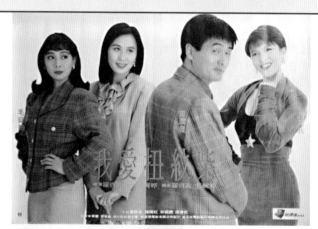

《我愛扭紋柴》
（1992）

《飛鷹計劃》（1991）

5

袁詠儀

賀歲年資：5 年（6 部）
賀歲戲寶：
《大富之家》《金玉滿堂》
《大三元》《嫲嫲帆帆》
《門徒》《72 家租客》

《金玉滿堂》　　《嫲嫲帆帆》
（1995）　　　（1996）

惡老爺偏遇鬼靈精
陳可辛御准發脾氣

袁詠儀連續兩年出山賀歲，但論印象深刻，始終不及與張國榮合作，近年來不斷重播的《金玉滿堂》。「很多人記得那個紅頭髮的造型，一看便知新年又來了！回想這個髮型真的讓我吃盡苦頭，你知道嗎？它不是染的，是噴的，而且每天都要蹲下，用一個紅Ａ牌塑膠桶洗頭，又洗又噴、時黑時紅！」

第一次跟傳說中的兇惡大師合作，靚靚自言已做足心理準備，但沒想到一山還有一山高：「徐克竟然連飯也不讓我們吃！我記得有一個下午，我們已經餓得要命，湊巧又在廚房開工，有得看、沒得吃，有工作人員悄悄說：『靚靚，你一向口沒遮攔，不如你替我們問老爺（徐克），何時才可

以吃飯？』於是，我便走近老爺身邊，問：『導演，你餓不餓？』『我不餓！』『但我很餓……』話未說完，他便指揮一個工作人員：『你立即幫我拿一個飯盒，塞住她的口！』其他人只能眼巴巴看着我一個人吃飯，多糗！」

再拍《大三元》的時候，為了趕及賀歲檔上畫，徐克使出更殘忍的手段！「有幾天去了澳門一間教堂拍外景，一早已有人通風報信：『老爺會關上教堂大門，困住你們幾天，不眠不休地開工！』我們唯有盡量遠離老爺，躲在教堂的木凳睡覺，但他竟然會四圍巡查，捉拿偷懶的演員！」

惡老爺偏遇鬼靈精，靚靚還是在嬉笑聲中完成《金玉滿堂》與《大三元》。「我跟哥哥（張國榮）玩得很瘋，常常互相拍膊頭、打屁股，第一次跟羅家英合作，不知道大老倌的規矩，我一掌便拍落家英哥的屁股，他立即大怒：『你們怎玩都可以，但不能打我這個部位！』知道玩出火，靚靚與哥哥一溜煙便逃之夭夭，不敢留在案發現場了。

「我是傻的！」是她的口頭禪，也是她的處世之道，所以她沒有想得太多，便接拍了《嫲嫲帆帆》。「那個特技化妝只可以維持三小時，但拍戲時間很難預計，拍到第七、八個小時，外籍化妝師便會開始發脾氣，因為排汗的關係，老妝會逐漸甩掉，為了替我散去熱氣，陳可辛還特別在主景（嫲嫲所住的大屋）安裝了一條喉管，讓冷風直接吹向我！」更大的禮遇是，陳可辛下達的第一道命令——袁詠儀可以有發脾氣的權利！「他對我這麼好，反而令我不會發怒，我擔心被雷劈！」

10

鄭秀文

賀歲年資：5 年
賀歲戲寶：
《行運一條龍》《鍾無艷》
《嫁個有錢人》《百年好合》
《魔幻廚房》

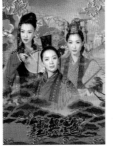

《鍾無艷》（2001）

首天開工心魔纏身
對替身有特定要求

主觀判斷，Sammi 最難忘的一部賀歲片，肯定是《鍾無艷》，那是她的第一部古裝片，還有令人思念的梅艷芳；但回想當日面對大姐大，Sammi 第一個感覺是，害怕得要命。「第一天開工，我竟然怕得發台瘟，躲在攝影棚內，哭了兩句鐘！」她形容，當時心裏好像有隻鬼，不斷纏擾她、拖垮她。「梅姐與杜 sir 很好，見我這個樣子，便完全停工，耐心地等我平伏情緒；很奇怪，哭完之後，壓力似是一掃而空了！」

Sammi 首度賀歲，是與周星馳的《行運一條龍》，最記得星爺在舞會一手扯掉 Sammi 的衣服，令她演出了從影以來最性感的一幕，比《長恨歌》露得更多。「那個露背其實是替身，我的背脊哪有這樣瘦！那時我還跟他們說，記得要找個瘦一點的替身，得棚骨最好，哈哈哈……」

9

張艾嘉

賀歲年資：5 年
賀歲戲寶：
《最佳拍檔》《最佳拍檔大顯神通》
《最佳拍檔之女皇密令》
《最佳拍檔千里救差婆》《吉星拱照》

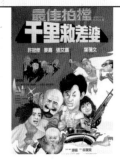

《最佳拍檔千里救差婆》
（1986）

搶槍互摑兩日一夜
重情義客串變擔正

《最佳拍檔》的惡差婆，是張艾嘉罕有的「武打」角色。「第一次拍打戲很開心，不少動作場面都是親身上陣，最驚險是我要從舊啟德機場高處跳下，跳跛了腳，細心留意的話，會發覺《最佳拍檔》的片末，我是一拐一拐的！」還有另一場，講述差婆與麥 Sir 在差館裏搶槍兼互打巴掌，足足拍了兩日一夜、五十多個 takes！「喜劇講求節奏與默契，一定要百分百做對，我們唯有不停練、不停試，那個鏡頭由天光開始拍，一直拍到天黑，效果還不滿意，最終要第二天再拍過！」

因為票房紀錄破了再破，差婆與麥 Sir 徇眾要求繼續癡纏，一連愛足三集；本來張姐希望見好即收，第四集僅作客串，但因為一個變數，重情義的她還是點頭了。「阿 Sam 從尼泊爾回來，病得很厲害，在片場見他精神恍惚，狀態很差，新藝城無計可施，唯有向我求救！」結果客串變了掛頭牌，《最佳拍檔千里救差婆》應運而生，但到第五集《新最佳拍檔》，終於不見差婆蹤影了。

《輪流傳》腰斬內幕

商業鬥爭犧牲品

當一切循環，當一切輪流，此中有沒有改變？

當然有變，而且變得天淵之別！

首播年代，《輪流傳》慘遭無綫狠斬，落得有頭沒尾；時日漸長，稱頌之聲不絕，「英年早逝」大概是傳奇的誘因，人劇殊途同歸。

一直流傳的說法是，《輪流傳》敗於《大地恩情》導致爛尾，甘先生搖頭：「你知道，《輪流傳》被斬時的收視是多少嗎？四十六點呀！」

《輪流傳》是一場商業鬥爭的犧牲品，當時以為長痛不如短痛，但經時日洗練，原來焉知非福。

甘生解構《輪流傳》真正創作動機：「當年想講，香港是個好怪的地方，所有人都在適應生活，並推敲明天如何做人，所以這是一齣『社會劇』，而不是『懷舊劇』。」

《輪流傳》要講大時代變遷？甘先生說，
這從不是他的一杯茶。

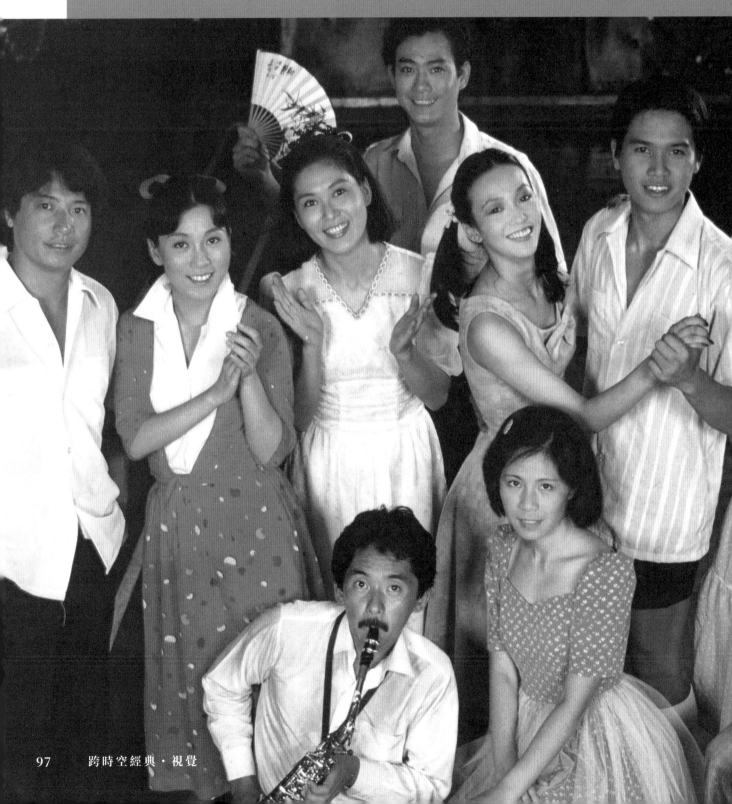

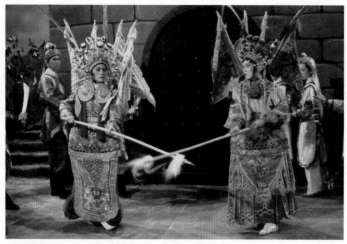

黃韻詩認為，《山水有相逢》只拍出劇本的五成，「幾浪費！」

三千寵愛被召入伍
重寫劇本引發爭拗

八〇年九月五日，無綫瀰漫着一股沉重氣氛，林賜祥、鄧偉雄、劉天賜等一眾巨頭召開緊急會議，決出一項史無前例的「壯舉」——壯士斷臂，抽起《輪流傳》！

消息一出，記者打鑼去找監製甘國亮，卻不得要領；七日後，被指「失蹤」的他終於接聽電話，劈頭便說：「我沒有失敗，我不認為《輪流傳》是一部失敗之作。」

當日聽來是自我安慰，今日重溫竟似「預言」——在廣大劇迷心目中，《輪流傳》不單未算失敗，隨年漸長更得寵幸，甘先生笑言：「你失去兩隻手，旁人依然話你靚，我不是貶低自己，但真是無天理！你們所讚的，是一樣我未做、未完成，亦無法證實是否做好的事，有時我覺得，可能是你們前世欠了我！」

早年，周梁淑怡「發明」長篇電視劇，鑄成雄霸天下的「翡翠劇場」，但奇怪在身為當時得令的才子，甘國亮卻未被徵召入伍。「我做事從來個人化，要跟一個羣體合作，就要顧及他們的感受，我連管我自己都好辛苦，何能管人？」被寵壞的孩子在中篇劇場發光發熱，直至爆出《山水有相逢》，大家都說，甘國亮是時候操控一套長劇了。

1. 嘟嘟説，工展會的場次拍得相當辛苦。「地方不理想，又熱，而且現場很多臨時演員，拍起來極具難度。」

2. 考究的懷舊泳衣一穿，五十年代游渡海泳的感覺，得來全不費功夫。

3. 由學生演起，令五位女星尋回純真感覺，「真的好像寄宿一樣！」森森説。

4. 李司棋説，搭建工展會一次，已埋單廿萬。

5. 鍾玲玲請辭，頭五集戲分幾乎要重拍，但因時間緊迫，唯有保留一些不顯眼的「拎膊」鏡頭，森森説：「聖誕舞會那一場，有一首合唱歌沒時間重錄，還是鍾玲玲的聲音。」

6-7. 黃母（李香琴）平日對影霞（鄭裕玲）兇巴巴，但到女兒出嫁當天，還是忍不住落下離情淚。

當一切輪流⋯⋯

1	
5 3	2
6 4	
7	

被斬片段重見天日

《輪流傳》最後定格於黃影霞（鄭裕玲）下嫁顏世昌（張英才），甘國亮説是無綫的決定。「或者他們覺得無咁醜，快啲無端端食完翅就唔見咗，無咁覺，萬一新郎新娘換晒裇褸出嚟握手，咁你點走？食完翅就最唔覺喇！」他們其實已拍到第三十幾集，換言之，尚有近十集不見天日。

在甘先生主持的《熒光幕後》，曾在倉底挖出一分四十多秒珍貴片段，包括黃影霞決定離婚、陳婉嫻（黃韻詩）挺着大肚子到澳門遊玩、翟粵生（李琳琳）向王穎兒（森森）提出要到澳門應徵做荷官、解文意（李司棋）狠心不認親生兒⋯⋯
只能再説一遍，可惜。

家門不幸，私生子由女傭帶入內地撫養，只能叫解文意（李司棋）一聲「阿姨」。

最早結婚的陳婉嫻（黃韻詩）懷孕，從沒在首播出現。

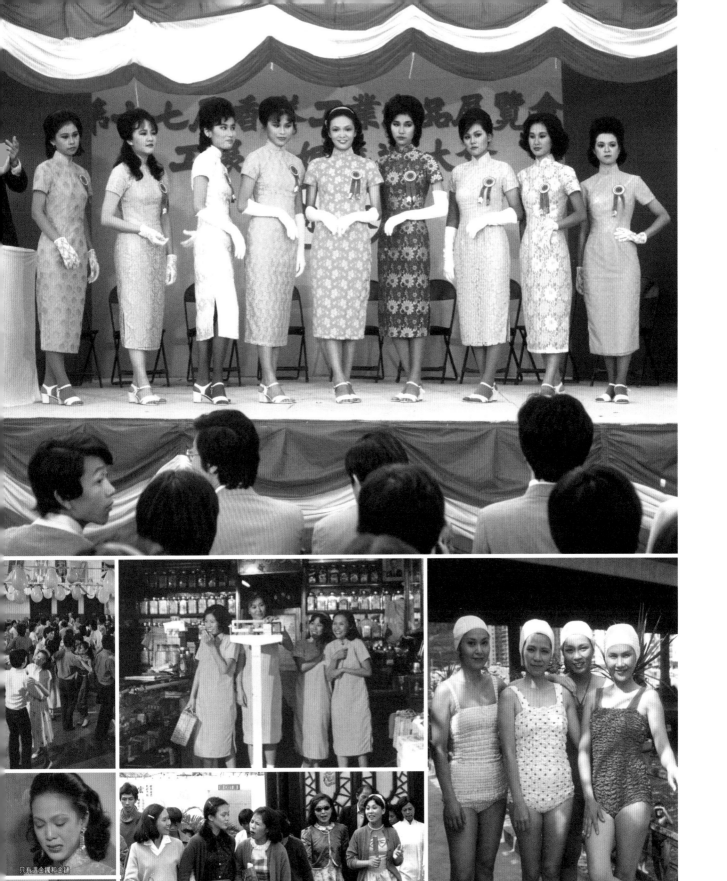

只有濾金鐲和金鏈

沒甚麼金飾給你作嫁妝

甘國亮說：「公司給我最好的編劇（杜良媞、陳方、譚嬣、李茜、方令正），導演（杜琪峯、霍耀良、徐遇安、賴建國等）又通統舉手願意做，這個劇，是三千寵愛在一身而誕生的，並不是後來人家所講什麼使命感、要講香港的變遷等等。」

《輪流傳》的「傳」，不是「流傳」的「傳」，而是「傳記」的「傳」，甘先生要記下五個女人由一九五八到一九八〇（當時）的故事。「沒有怎麼可歌可泣的事件，其實我的希冀並不大，能夠拍出五個女人在這段期間的『合理』變遷，已算滿意了。」別看輕「合理」兩個字，當年《翡翠劇場》第1 round的導演是杜琪峯，《輪流傳》沿用的製作模式是，每五集由一組導演、編劇、助導負責，如何順利交接是艱巨任務；甘先生當上總舵手，既要維護整個劇的合理性，又要顧全個人風格，可想而知，矛盾衝突在所難免。「第二集的編劇李茜寫得好用心，但不似我的東西，我將她的劇本改到七彩，編審陳翹英跑過來曉以大義，對我發了一場很大的脾氣，他覺得我這樣，即是不用別人，我自己做晒可以啦！我跟他說，就算我應承得你，都只可應承四個鐘。我要控制整件事，不可能放任每個人想講他自己喜歡講的東西。」

汪明荃不演黃影霞
鍾玲玲請辭換森森

李司棋說過：「《輪流傳》拍得很不順利，你可以話好邪，那部戲又不如意。」選角上，又費了甘先生不少唇舌。「鄭裕玲的角色（黃影霞），求了汪明荃好久，她不願做，猛咁求我：『唔好啦，我與這麼多女性同做一個戲劇，好抗拒。』輪到鄭裕玲，又求我：『唔好啦，真係一劇接一劇……』但問題係《親情》已經整瓜咗佢，就算唔做呢個，過咗十七日之後都要做第二個，你得閒嘛。」

好不容易集齊卡士，想不到拍攝途中，再生變卦——飾演王穎兒的鍾玲玲支持不住，提出辭演。「她無法適應這種生活，未曾想好已經要做、未曾講到已經要講，她知道自己遲早會「杯」，不如趁早（請辭），但也拍了頭五集有多。十萬火急，他找來剛做媽咪的森森頂替。「我深信，為了一件好事，任何人都願意犧牲自己，森森就是犧牲自己的一個。」所以，當有視迷批評森森略胖不像學生妹，他很不忿：「對她真的很不公平，她剛剛生完小朋友，就算由即日開始不吃飯，也不可能一下子瘦回來的。」

長年建立深仇大恨
脫下龍袍壯士斷臂

劇集首播，反應未如理想，碰正麗的「千帆並舉」，高層狠下了一個決定——腰斬！「千祈唔好信麥當雄，佢地隻帆舉極都係得三日、六日，邊有『千』呀！如果真係好成咁，之後點解唔得呀？你解釋俾我聽吓！」甘先生強調，《輪流傳》被抽，背後蘊藏着一場鬥爭。「由七十年代中期開始，無綫已經賣橫線節目時段，記住，是賣時段，不是賣產品！要確保你的收視沒有變化，除了無綫，麗的、佳視都未試過做到這樣固定，無綫就惡到賣埋半年後的光陰，都未止，還要加價！這個『深仇大恨』建立了好久，但有何辦法？無綫從未出過事！」

「到《輪流傳》，每日收視跌一點，代理全港廣告投資界的『4As』就來詐型、搞革命：『你加咩價呀？』啊，陳禎祥（管理營業部），你都惡得耐啦！硬生生監人哋皇帝（無綫）做爛仔，無端端除低件龍袍出去，『我壯士斷臂，腰斬，吹咩？』仲要即刻漏夜拍第二套（《千王之王》），原來無綫做爛仔更惡形惡相，一個禮拜即刻贏番！」

得悉被「斬」，甘先生形容當下的心情是——「後生到唔知痛！因為仍然有人縱，有人跟你說，別理這件事了，不如想想要拍些什麼？我說，劉天賜下畫就約了他出來，五點幾已經話晒，然後夜晚開喝，劉克宣剛拍完許鞍華執導的《撞到正》，好受落始傾故事角色（《執到寶》），租埋清水灣新廠……」畢竟是

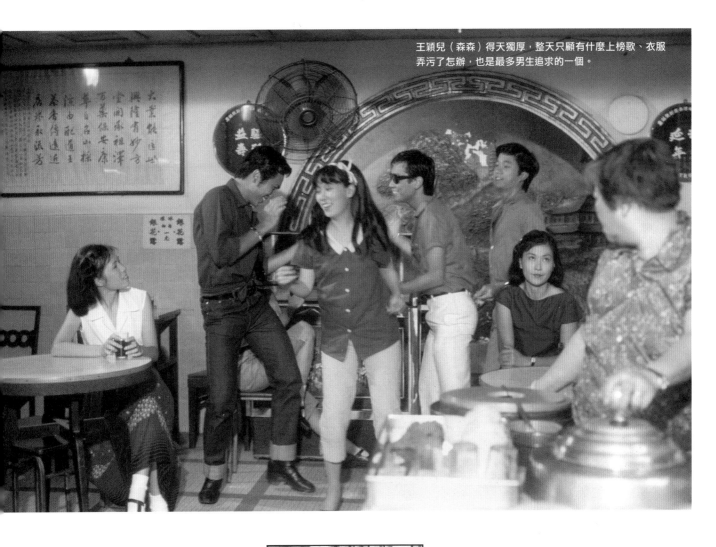

王穎兒（森森）得天獨厚，整天只顧有什麼上榜歌、衣服弄污了怎辦，也是最多男生追求的一個。

最愛「非固定角色」

請甘先生挑選《輪流傳》裏的最愛角色，答案出人意表。「每 round 可以見到非固定的人物，是我在『翡翠劇場』最喜歡看到的事，譬如李琳琳踏足廣告界，已經看到葉德嫻去做一個女強人；鄭裕玲嫁入顏家，連曾慶瑜都要做嬸母；還有陳百強，怎會找他做一個『無綫』的細路哥？他當然有他的故事，只是播到廿幾集已經沒了！」

要成名藝員到劇場做「非固定角色」，他承認是偏向虎山行。「當時好難擺平，個個以為登封面那幾個就最重要，但其實美國一早已經不是這樣啦！」

陳百強與森森、羅蘭、羅國維合演一家人，甘先生對 Danny 的印象很深：「有一場學校落雨戲，陳百強話底褲都見埋喇，濕得幾淒涼，可唔可以吹乾再拍呀？」

葉德嫻演女強人，驚鴻一瞥。

夾硬『吔』觀眾喊『吔』觀眾笑。」

當日鄭少秋的反應也是懶洋洋的：「我只不過是配角而已」，甘國亮說這個角色戲分是少一點，但很討好，包我有收穫云云。」事與願違，他沒有後悔：「相反我覺得角色的確有血有肉，劇中人的喜怒哀樂都是含蓄的，不似其他的電視劇要

自己『孩子』，真箇沒有為他的夭折而痛心？「幾十年啦，我不記得當晚是否暈咗、有無喊過，好似有喎，但明明好快已經無晒事，連杜琪峯都來不及跟我牛衣對泣，他已經要拍《千王之王》了。」

麗的千帆並舉，宣稱打得無綫落花流水，甘先生嗤之以鼻：「你又唔見麗的一直贏落去？」

《大地恩情》緊逼《輪流傳》，但當無綫抽調《上海灘續集》對打，再出《千王之王》，《大》劇登時節節敗退。

主角團結一致求情
再不相信無綫説話

六大主角都很愛《輪流傳》，「噩耗」傳來，他們團結一致冀為《輪流傳》平反，鄭裕玲憶述：「收到消息，大家都覺得很可惜，因為這真是一部好戲，那天我們一直互通電話，還有找肥姐（當時她是秋官女友）商量，決定相約到總經理的辦公室，看看公司可不可以收回成命，譬如將劇情推快一點……」只可惜無綫主意已決，「公司是一間商業機構，下這個決定無可厚非，但除了廣告商，也要顧及觀眾，作為電視台，應該要有帶領觀眾的作用。」

由一開始的工作會議，《輪流傳》已給嘟嘟很強的感覺。「甘先生逐個講每個角色的故事，聽到秋官（盧正）是個司機，後來因為參與暴動而被警察捉住，要他飲頭髮水、被隔着電話簿打心口，好淒涼。」沒有拍下的劇情是，盧正出獄後受到歧視，辛苦湊大跟李司棋生下的兒子，無奈兩年後又再入獄，結果含恨而終。

嘟嘟演的黃影霞，悲慘遭遇亦旗鼓相當，「我為這套劇流了很多真眼淚！」問世的最後一集，李香琴所演的黃母送女兒

出嫁，已夠賺人熱淚了。「對戲時，我們已經眼濕濕，演我弟妹的那兩個童星又做得好，整場戲非常出色。」工展會那兩段戲（學生時代與參選工展小姐），她也歷歷在目。「時維六、七月，經常下雨，他們在邵氏後山搭景，一地泥濘，又要穿厚衫扮冬天，好辛苦。」

甘先生選角，例不虛發。訪問李琳琳與森森，她倆不約而同表示，演《輪流傳》，就像演自己。「翟粵生跟我的個性幾相似，當甘先生講角色性格，我的腦海已出現一個前衛、爽朗的影子，在那個年代，我本身算是我行我素（經典例子是穿便服結婚），但翟粵生比我更敢作敢為。」琳琳姐坦言，五個女生當中，自己年紀最大，忽然要扮回女學生，在化妝與聲線均要下功夫。「我們不會刻意化濃妝，化了個底，再畫少少眼就可以；用聲也有很大幫助，之前我為電影配過音，司棋、黃韻詩也配過好多經典角色，司棋配幾歲小朋友尤其出色啦。」

即使不是第一人選，王穎兒之於森森，也是天作之合。「在學校，我也有唱歌、表演，性格與世無爭，所以我沒有刻意去想怎演王穎兒，何況時間上，也不容許我多想。」她有為「執二攤」而猶豫過嗎？「完全沒有，我不知幾開心有得拍，還要跟甘先生合作！當年，綜藝組與話劇組分得好開，你演《EYT》（《歡樂今宵》），就很少有人找你拍劇，難得有這個機會，我只擔心自己太肥而已。」

森森笑言，拍這個劇得着很多，其中一「着」是得到四個好姊妹。「大家演得很投入，也很辛苦，因為太趕，連化妝都要在巴士搞掂，有時連家也回不了，最記得琳琳去到哪裏都睡得着，她生得細粒嘛，在道具箱上面蜷着身子，就可以呼呼入睡。」所以，每有登台演出，唱到《輪流傳》時，森森總會百感交集：「共辛苦、也共過患難，在我婚姻出現問題的時候，她們也很關心我，只要一唱《輪流傳》，唱不夠三句我一定喊，有次

她們來捧場，我又喊，嘟嘟與琳琳立即第一時間衝上台，幫我頂住唱下去。」

森森口中的「阿黃」——黃韻詩在八三年接受鄧小宇訪問，也說幾個女人一劇生情，每個月總會見面一、兩次；對《輪流傳》落得腰斬下場，她大呼可惜：「唉，其實已經拍了很多，好到我都唔敢講，特別是幾個女人老了之後，發展得很好，我們幾個主角都唔好鍾意，裏面那些角色就像我們，好入心喋。」鄧小宇說，很不服氣當時有人批評她們老，黃韻詩答得很妙：「說我們老真是太不公平了，我們幾時夠白燕、吳楚帆以前老？況且，在劇中我們會轉變、成長，不是永遠都做十幾歲，是有過程的，怎能硬說我們老？」她盛讚甘先生對這個劇非常尊重，連一個筆筒都那麼嚴謹，甘先生回應：「以世界水準來說，我們只屬小康之家，你睇我《山水有相逢》，就是盡量不要充大頭鬼，你愈充就愈不似，能做到五臟俱全就夠。」

試想像，如果繼續讓《輪流傳》「傳」下去，又會是何等的境況？李司棋說：「其實，是應該繼續拍下去的，而且現在都老了，不用扮老妝，總好過現在人人都在講夢了。」就當我是癡人說夢話，若然無綫找甘先生再開《輪流傳》續篇，他會考慮嗎？「我不會信任這個機構所説的話！」

山水有相逢？有時人生不如戲；不過從被遺棄到成為傳奇，果真又會風水輪流轉。

以黃曼「為首」的大量上海話，被指是收視滑落的元兇之一，甘先生說：「講到話有觀眾唔鍾意，請問由哪處普查出來？」

陳婉嫻任勞任怨，常被欺負。

解文意刁蠻任性，對堂兄樹仁也不客氣。

永遠說話陰聲細氣

與盧正生情，珠胎暗結。

一早下嫁樹仁做小媳婦

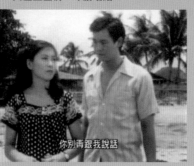

被流放到星洲產子，決心與盧正分開。

 陳婉嫻

陳婉嫻（黃韻詩）生性懦弱，順水推舟嫁給解樹仁（林子祥），夫婦投資摩登熱食，失敗後樹仁性情大變耽於聲色，無奈離婚收場。

 甘生解說

我想借黃韻詩講好多香港女性，青春期家境欠佳就是小家碧玉，壓抑了好多個十年，逐漸變成市面上好多名媛、官太，既偷情又奪產，一切通統爆發出來！

 解文意

解文意（李司棋）是糖果餅乾廠的千金小姐，跟司機盧正（鄭少秋）生情後珠胎暗結，被迫匿居星洲誕下私生子，再赴美求學「洗底」；學成後投身報界，倒台後與醫生賽遠程（未定人選）結婚。

 甘生解說

她不停地要擺脫自己的階層，最好方法就是逃去外國，以前好喜歡掛着一個飲過洋水的招牌，回港後就什麼事都可以做；當年有很多人愛說，自己的阿叔是秀才、大官，實則來到香港後，他們的家族已經沒落，等不到回歸那一日，解文意就是象徵這一班人。

五女性 的命運與隱喻

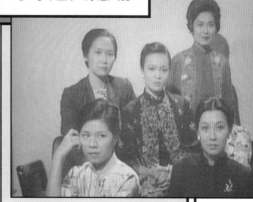

五位女角明明定格在花樣年華，為什麼忽然彈出老妝的畫面？一切要拜《K-100》所賜——在第一個版本的《輪流傳》MV裏，偷步亮出了五位女角活到一九八〇年的姿態，總算填補了角色未能「終老」的遺憾。

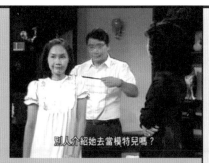
別人介紹她去當模特兒嗎？

父母過分民主，令翟粵生養成我行我素。

看不慣文意驕橫，常與之對立。

跟外資廣告公司搶生意？

失意會考，投身廣告業。

翟粵生

翟粵生（李琳琳）獨斷獨行，會考失意後在廣告界甚至賭場尋出路，後跟林森（黃錦燊）浪迹歐洲數年而鳥倦知還。

過了一段時間，她會變成一個女同志，為什麼有女性會忽然變了另一種『性別』？這個不關取向，而是社會變化，她做完社會認為自己應該做的事，終於變成另一種好獨立的職業女性。

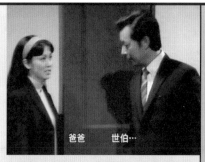
爸爸　　世伯…

王穎兒父親王福裕（羅國維），地產界猛人。

無憂無慮的校花

看了甚麼書…

跟尚躍室化敵為友，共墮愛河。

王穎兒

王穎兒（森森）成績永遠名列前茅，大學畢業後成為播音界天之驕女，為深愛尚躍室（石修）而放棄璀璨事業，夫婦感情卻幾經波折，但終能偕老。

這個世界，有種歷久不衰的叫做『靚女』，好多人覺得她無料到，但這類人在香港最多，幾十年都是風平浪靜，她無求什麼，也沒有失去什麼，變得好安逸，這是一種福氣。

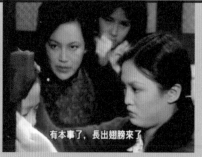
有本事了，長出翅膀來了

黃母充滿怨氣，常發洩在影霞身上。

早已輟學，曾任戲院帶位。

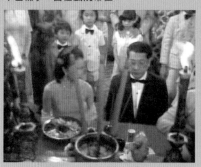

下嫁顏世昌，意外成為劇集結局。

黃影霞

黃影霞（鄭裕玲）努力變身戲院帶位、酒樓招待、工展小姐、電影明星企圖脫貧，下嫁富豪藥商顏世昌（張英才）以為可得一口安樂茶飯，誰料因捲入一宗命案而被迫離婚；改嫁警司姜兆熙（林嘉華），又因丈夫貪污逃亡海外，只得拖着一對子女繼續含辛茹苦。

她是解文意的最大反差，雖然不斷妥協，但也無法掙脫悲慘命運，所有決定都是錯的，一生注定貧苦。

《執到寶》
甘國亮細說

劉克宣劉志榮
父子互相「犧牲」

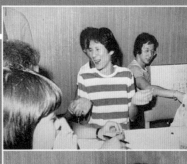

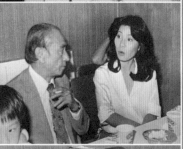

真實人生曲折離奇，比肥皂劇更肥皂劇——《輪流傳》被斬，無綫非但沒有怪罪甘先生，更出動高層劉天賜安撫，即批清水灣廠期另組新劇班底，甘先生開出難題，點名要劉克宣助陣，別忘記，劉克宣的愛兒，正是在《大地恩情》替麗的奮勇抗敵的劉志榮！「劉克宣來無綫拍劇？人人聽到都話無可能！」

再不可思議的是，（八〇年）九月八日腰斬《輪流傳》，九月廿九日即播《執到寶》，來不及牛衣對泣，無綫與甘先生如閃電般收復失地！

「就像上了一課，電視真的是四個字，『餐餐開飯』，好又一餐唔好又一餐，tomorrow is another day，一切不快瞬間成為過去，因為你今日必須再煮過另一餐好飯。」

來不及「哀悼」《輪流傳》，甘國亮已抖擻精神為《執到寶》主持大局，劉克宣、黃韻詩、馮淬帆、歐陽珮珊、陳琪琪等主角整齊列陣。

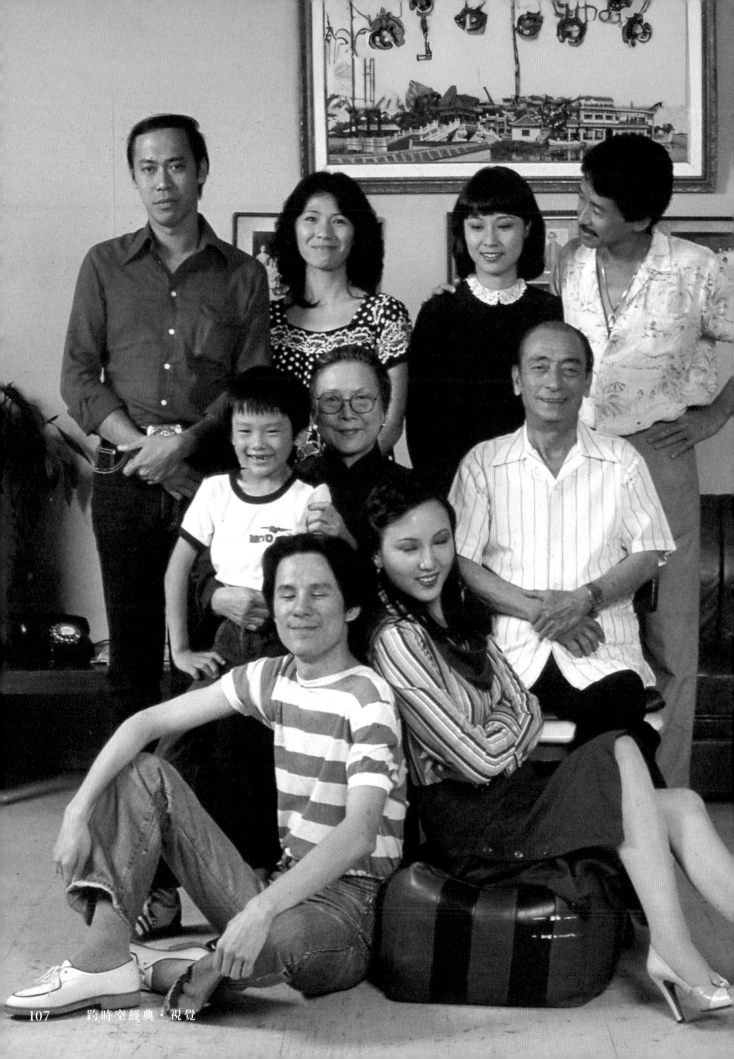

將王家衛據為己有
肥姐欲為秋官出頭

清水灣廠期需盡快落實，劉天賜問想要什麼人，甘先生一個吐出的名字，已幾近不可能的任務——劉克宣！「我覺得他是個很獨特的人物，自從在粵語片被定型後，從來沒人打算給他演其他角色，半日安做慣惡家婆，但有時都會做嚇太監俾人打死吖！當時我活在電視十年八載，明白到電視可以改變這些人的生命，正如石堅已是奸人代號，怎可能做好人呢？原來這個媒體深入民心，而我有幸竟然趕及在劉克宣有生之年，賦予新的生命，令現在的人記得他演過這個好爸爸，總算是有意義的事。」

難得甘先生度身訂造，又在大台掛正頭牌，劉克宣會不會想演，問題是他也許不能演！「就算劉克宣幾想做，但個仔咁，你想佢點啫？他可能毀了劉志榮的前途，畢竟那邊都有政治，可能有奸人會起他飛腳，要減人工、改簽部頭；一旦劉克宣做得不錯，話公司有後起之秀，要減人工、改簽部頭；一旦劉克宣做得不錯，又會不會順勢擢埋當家小生過檔？傳統老人家可能會犧牲自己，但無嘢好得過，勘佢一定要嚟嘛！原來，父子之間包含着驚人的犧牲，本來爸爸不去，驚拖累兒子，兒子卻覺得別因為自己，令爸爸失去大好機會，這個意義才真最大！」得到劉克宣，甘先生立即想到以一個智慧老人出發，建構出一個鬧鬼故事！「我的任何主意、言論、念頭通常不會超過一日，我沒理由預知《輪流傳》會被腰斬，又竟然有這個新的委任？但我必須承認這個假設——如果沒有劉克宣又如何呢？我可以好鐵定地答你，不會找另一個人，拍回一模一樣的戲，因為我想不到任何一個人，可以取代他演這個戲！」

急就章埋班寫劇本，甘先生向「安撫大臣」劉天賜舉手要人，「他問有沒有外援，以前幫我寫過很多劇本，如《少年十五二十時》的林奕華，剛巧沒有在麗的，有空，另一個是有份

在《輪流傳》做助導的王家衛，他參加編導訓練班，全部都要有大專程度，無綫要求畢業生先做半年助導，半數人覺得無綫食言劈炮唔撈，王家衛剛巧有家事，要挑起養家重擔，沒走，在《輪流傳》認識他，他跟了杜琪峯第一個 round，還不是正式助導，杜琪峯拍不完頭五集所有戲分，餘下跌入徐遇安負責的第二個 round，王家衛便要繼續跟，拍長劇的過程中，對人的能力有好大了解，他在上海家庭長大，對懷舊事物有好大認識，《執到寶》沒了，改派他去其他劇組，可能會喊得一句句，既有《執到寶》，他比較適宜據為己有。」

都說黃韻詩是甘先生愛將，《輪流傳》演個默默承受的女人，有一人能繼續披甲上陣。「她在《輪流傳》演回從前的角色，而望洗甩以前形象，突然不夠一星期，又要她演回從前的角色，而且變得更離譜，都是一個適應過程，不可以當是『老奉』！啲人話佢例牌，明明有個咁好嘅用，咁用邊個呢？難得佢又肯！」雖則李司棋、鄭裕玲、李琳琳與森森忽然有空，但打從心底，甘先生不想再「打擾」四位花旦，「連編劇都不想動，那幾個女主角好傷心，沒有一個演員會覺得沒有所謂！我還記得當年沈殿霞想做軍師、搞革命，叫了她們去屋企食飯飲湯，直情覺得點可以饒恕 TVB？！她很痛心秋仔有這樣的遭遇，雖然劇本不是主要講這個男人（盧正），但他是個悲劇人物，到尾亦擺脫不了命運，他很喜歡這個角色，以為可以攞彩，期望愈大，難免失落愈大。」

馬師曾名曲有寓意
找黎灼灼留個紀念

《執到寶》第一場戲，劉克宣化身消防員奮力撲火，這個職業設定，為日後劇情推進埋下伏線。「傳聞做火燭鬼這一行，經常遇到靈怪事，有些在火場未能救活的人，日後在街上竟又重遇，到底是心理作祟，抑或見慣生死呢？這個職業碰上這樣的事，

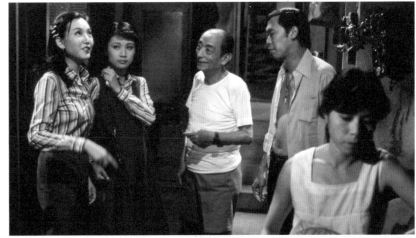

富說服力

		1
4	3	2

1. 《執到寶》選角有新意亦有說服力，稀客陳琪琪演甘先生的夢中情人，惡家嫂開正黃韻詩戲路，劉克宣、馮淬帆與歐陽珮珊均有一雙大眼睛，反而余家蘊仔甘國亮微絲細眼，對白亦有幽甘先生一默，質疑他是否同一個母親所出。

2. 兒子是麗的當家小生，沒有幾多人想到，劉克宣居然會在無綫亮相，更意料之外，竟是劉志榮勸老父「一定要去」。

3. 七十年代，粵語片明星接連復出公仔箱，《執到寶》面世前一年（七九年），劉克宣與黃韻詩已曾在麗的《新變色龍》交手。

4. 不想驚動《輪流傳》的編劇班底，甘先生先找外援林奕華，再將助導王家衛留在身邊，「總之哪個有空便可以，他們得就埋位。」

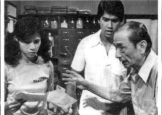

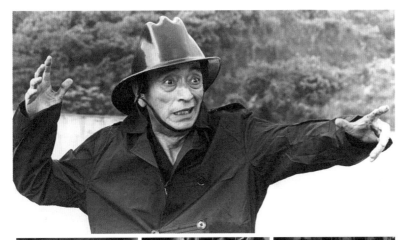

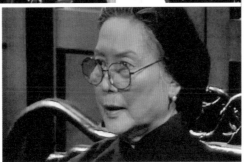

天馬行空

		1
4	3	2
6		5

1. 劉克宣天生明亮大眼睛，再安排他演火燭鬼，令《執到寶》天馬行空的劇情得以入信——住進行將拆卸的舊房子，他看到很多不在人世的「朋友」。

2-3. 處身舊屋內，劉克宣經常看到不同婆婆，是人是鬼？甘先生叫大家「不必認真」。

4. 《搜書院》是馬師曾的代表作之一，但談到最喜愛的角色，他直言是《苦鳳鶯憐》的余俠魂，風塵俠丐創出獨特「馬腔」（又稱「乞兒腔」）；劉克宣唱「馬腔」神似早已聞名粵語片，《執到寶》幾位主角經常哼唱「我個老寶又係姓阿阿余」，為劇集增添妙趣感。

5. 投身公仔箱，黎灼灼一直效力麗的，也是港台經典劇《小時候》深入民心的慈祥祖母，《執到寶》是她少有亮相無綫的作品。

6. 黎灼灼出身富裕，精通流利英文，處女作《人道》已演反叛女學生，及後化身《中國泰山歷險記》的阿珍，又不介意以三點式泳裝示人，被譽為「大膽女郎」。

故事說一位行俠仗義的乞丐，在庵堂遇上苦難女主角，大家求神之際，馬師曾唱出自己身世；粵語片年代，劉克宣不是有太多機會上台演粵劇，但當他在戲曲片一開聲就是馬腔，相當神似，好多老人唱來唱去都是一首歌，將這首歌放入《執到寶》，感覺幾得意，馮淬帆懂唱粵曲，黃韻詩則有才華，不用說唱就唱，你看她演《山水有相逢》唱小調，同樣一埋位立即錄到音。」

當年無綫把關極為嚴謹，選角向來先選自己人，但《執到寶》是非常個案，緊急埋班下，以七十多歲的外援劉克宣擔正已是破格，其他角色亦不乏新面孔，如「報紙婆」黎灼灼，巧合的是，兩位甘草同於許鞍華作品有突出表現（黎灼灼《瘋劫》、劉克宣《撞到正》）兼且兩齣皆屬靈異片種。「找黎灼灼不關《瘋劫》事，個人覺得，她又是另一個異數，嚴格來說，她年輕時不算大紅，但前期常做妖姬、專演壞女人，陰氣好重，雖然後期或在麗的已轉戲路，但感覺很似在這個環境會出現的人物；老年人不知還有幾多時日，找她令我覺得有紀念價值，多過想她演什麼角色。」

會比較人信。」在那間將要拆卸的舊房子，不但住着老爺、少奶、少爺仔與工人一家亡魂，更經常有不明來歷的婆婆出沒，她們也是鬼魅嗎？「在這間屋發生的事全屬無中生有，真真假假已不重要，就當是劉克宣看到，佢話係就係囉！兒女之事毋須太執著，說新抱對他好衰，他又不覺得好衰，個女同老公鬥氣，他又不覺得兩公婆有什麼好拗，幾十歲人不至於看得太嚴重，而且若非有這間屋，一家人未必能住在一起，不排除他根本喜歡有事，甚至希望女兒同女婿不能和好，一世都不要搬出去。」

劉克宣負責搭通人鬼天地線，是以從來不曾鬼上身？「沒有人提議過，我也不贊成他鬼上身，道理上他已看到鬼，有這個需要嗎？所有他看到的東西，都不應該太認真、太嚴厲，也許只是自我意識反射。」不獨職業有寓意，劉克宣的角色姓氏亦見心思，他姓余名可，長子馮淬帆曾哼唱「我個老竇又係姓阿阿余」，幾隻鬼魂也不時湊熱鬧唱埋一份，令這首馬師曾名曲幾乎成為劇集「主題曲」。「這曲來自馬師曾首本戲《苦鳳鶯憐》之〈余俠魂訴情〉，

留下佳作

1. 無綫曾邀陳琪琪加盟，條件都傾妥了，她卻為佳視而放棄，仍未能得到重用；七七年四月約滿，她宣布此後絕不會再為佳視演出，反而其他電視台找她，只要有戲可演便無任歡迎，結果總算能與甘先生合演《執到寶》，為演藝生涯留下一齣佳作。

2. 替麗的《沈勝衣》客串白冰一角，可見陳琪琪宜古宜今，只惜時不我與、星運平平。

3. 為趕清水灣廠期，甘先生形容：「沒有時間再考慮太多，盡量一OK就埋位！」趕頭趕命，《執到寶》的選角卻個個恰如其分，歐陽珮珊、甘先生與陳琪琪皆演活劇中人。

4. 商場拍通宵戲，甘先生趁打燈昏睡三小時，見收音師與攝影助手沒有時間吃晚飯，陳琪琪帶兩位十八歲的小伙子，往附近酒店吃小食。

5. 仍在求學的陳琪琪已邂逅霍震寰，拍拖九年後，她下嫁初戀情人，決心脫離娛樂圈。

6. 平日甘先生與孫郁標合作愉快，但正值《執到寶》晨昏顛倒的瘋狂歲月，他實在無暇理會任何探班與慰勞。

7. 張正甫曾任無綫與麗的高層，扶掖後進貢獻良多。

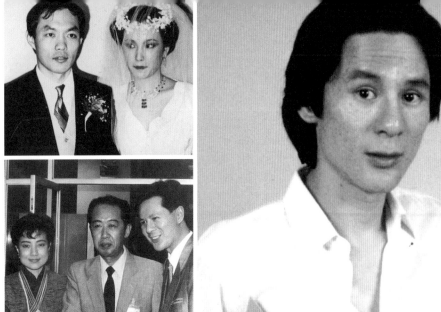

陳琪琪並非外星人
裝睡懶理高層慰勞

另一位稀客，當數演甘先生夢中情人的「莎莉」陳琪琪，時值醞釀息影下嫁霍震霆，這也是伊人在無綫所演的唯一劇集。「劇本裏有這麼一個角色，戲分不多，聽說即將嫁入豪門的陳琪琪可能有興趣，劉天賜便親自找她演出，她不是不喜歡演戲，但從來沒發展機會，有流露過不捨得（娛樂圈），但真心嫁了就不會再做，以前做不到的事，以後也不會繼續，是個感性的人。」陳琪琪出身自麗的映聲第四期藝員訓練班，及後轉投佳視發展，「記得她曾與鄭裕玲、黃韻詩往探黎愛蓮（不幸遭潑腐蝕液體），這班人有聯有絡，對我來說她不是外星人。」

劇集初段，陳琪琪一心結識公子哥兒，連好同事歐陽珮珊亦常勸弟弟別妄想高攀，對照現實生活，陳琪琪可曾抗拒有影射之嫌？甘先生搖搖頭：「沒有刻意寫到很貪慕虛榮，這個角色只是一個典型女生，整天想追求更好生活，可惜男友沒有真心對她，到最尾也不見她和我翹手拍拖，只是接受差不多階層的人而已。」

「阿仔」一直癡纏「莎莉」，兩人感情的第一個突破，在於深宵合拍汽水廣告，「半夜三更，清水灣都門門，我才可哪少少時間出去拍外景，商場要打燈，未到我埋位，看到一張榻榻米，那些武師拍完動作戲，遺留很多（假）血漬，所以引來很多烏蠅，證明那些血很『新鮮』！我不理『啪』一聲就撻落去，有個助導話：『甘生，起身啦！』我以為一撻低就俾人叫起身，提醒我唔應該瞓張咁烏糟糟嘅牀，於是答：『唔好啦，俾我瞓一陣！』點知助導再叫：『甘生，你已經瞓咗三個鐘頭！』死喇，原來刼成咁，大家已經等咗我三個鐘！」

瞻前顧後、一人分飾多角，那段趕工光陰，甘先生幾乎沒有離開過清水灣。「錄影廠外有張帆布牀，他們（林奕華與王家衛）沒有怎麼睡過，我就經常都瞓，連洗澡也在公司洗，想不到回家可以幹什麼；有天，張正甫與孫郁標，一個節目部阿頭，一個公關部阿頭，帶晒香蕉話要探班，無論他倆說什麼，躺在帆布牀的我都聽得清清楚楚，孫郁標說：『別吵醒他了！』其實我特登唔醒！我都搞成咁，仲應酬你？你哋咁得開就嚟慰勞，我真係直到佢哋走咗，仲係咁瞓！」

如今，一切盡付笑談中。「以後有人問我，最珍惜的是什麼？我一定答，就係瞓到好似死咗！後生可以瞓到十三個鐘，到咗某個年紀唔得喇，唔好講咁多如泣如訴，原來人生過去咗，無得再返轉頭！」

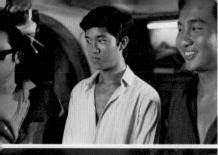

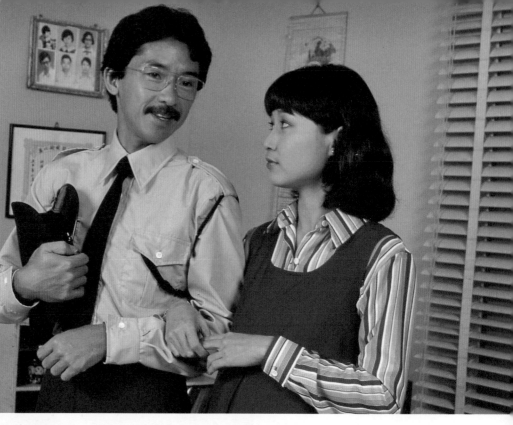

1. 歐陽珮珊演銀行職員余麗人，日夜擔心護衛員老公阿超（林子祥）安危，以戲論戲，不及「大哥大嫂」馮淬帆與黃韻詩搶鏡，甘先生説：「其他角色實在比她刁鑽，但她主要負責溝通家人之間的感情，是均衡這個家的重要角色；何況珮珊向來我行我素，你説她的性格不突出，不突出就正是她的特色。」

2. 郭鋒於《輪流傳》演麥基，顧名思義乃六十年代阿飛代言人，常與羅浩楷結黨玩樂，追求陳百強之姊森森。

3. 珮珊為《執到寶》亡命趕戲，郭鋒收工後沒回家休息，連夜在清水灣伴左右，最大娛樂是跟馮淬帆打槍戰。

4. 馮淬帆演過警探角色，現實中亦好玩槍，偕郭鋒以膠彈互攻，不亦樂乎。

5. 八十年代初，馮志豐是無綫炙手可熱的童星，隨着《輪流傳》被斬，他即直入《執到寶》劇組，從鄭裕玲弟弟變身派報童，跟劉克宣發展一段超忘年友誼。

均衡角色

2		1
3		
5	4	

演薀仔有特別使命
捱更抵夜如有神助

緊急開拍《執到寶》，甘先生、王家衞與林奕華天天圍着拜神枱，在原稿紙上寫寫，名副其實「逼」出好橋，甘先生憶述：「雖然，不能説是一寫好便遞入去錄影廠拍，但已不能通過一般程序，再慢慢細心複稿，分工當然也不可能仔細，總之第五場我寫到咁咁咁，你先去寫第六場，第七場出外景仔唔好寫住，搞掂第八場先！某程度上，咱們將精神上的不平衡，變成苦中作樂。」主角們功力再深厚，亦總需要著書人解説角色、劇情及彼此間的關係，不可能百分百生吞活剝，於是，即使甘先生沒擁有如劉克宣遺傳般的大眼睛，也落場演了余家薀仔，埋位背後有特別使命。

「我之所以有這個角色，真是入去解畫多於一切，既沒有什麼戲可演，也説明別給我太多戲，我不想累事，免得弄致心緒不寧，下一場不知怎麼去拍，所以但凡有我的戲，大可一切從簡，跟編導如霍耀良有默契，我入廠時請他從panel下來，一次過説好怎樣拍，或者其他演員都會嘟嘟地，咁促，一講完馬上就要拍，但我身在其中，可以解釋得好清楚，甚至臨開機前還可以舉手問：『為什麼我上一場的性格，好像不是這樣子？』我應該是最懂得答的那個人！」

「嘟嘟地」只是甘先生的假設，事實上當年台前幕後士氣高昂，連他本人亦不明所以。「啲人唔知點解咁high，歐陽珮珊明明好慘，成日拍又唔知幾點返屋企，郭鋒陪老婆開工，日日同馮淬帆打槍戰，好似黃韻詩講：『你哋打到我就死！』包括馮志豐小朋友，入到個廠都係喜欣欣！」陪演員一起捱更抵夜，導演、攝影、燈光個個亦鬼打都無咁精神——第一時間現場睇好戲也！「大家笑到唔識收聲，真的好像如有神助，我懷疑現實生活，清水灣都可能有鬼！」甘先生開玩笑道。

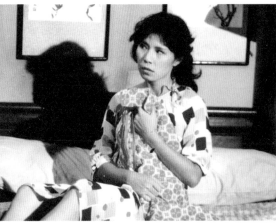
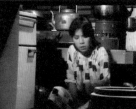

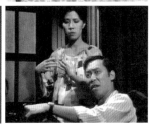

1. 都以為黃韻詩在《執到寶》的嘞核對白，應有部分出自個人創作，但她與甘先生異口同聲證實，所有皆按劇本照唸，甘先生說：「她好明白，有某些對白會令觀眾加分，照樣講就好像活靈活現；她也絕對相信，只要有一個固定的形式替角色說話，趣味性便會很高。」

2. 一家四口鬼魂輪流上身，其中以妹仔「入侵」黃韻詩最有喜感，她的撫辮動作似足粵劇造手。

3-6. 起初劉克宣見鬼難免大驚，後來漸漸習以為常，尤其看到平日懶到出汁的阿琴（黃韻詩），又洗又掃又車衣，樂得讓她施展「渾身解數」。

7-8. 阿琴孤寒成性，「鬼妹仔」替余家出頭，將燉好的當歸轉以孝敬同樣懷孕的阿麗，結果搞出大頭佛，先溫婉、後暴怒，黃韻詩演來妙到毫巔。

林子祥錯用助語詞
黃韻詩愈惡愈可愛

好評之聲急速擴散，高層拍板將《執到寶》提前調播，無疑對甘先生投下極大信任票，卻是一步一驚心。

「原本部署《千王之王》後播什麼，誰料《千王》都未完，《執到寶》已要出街，有天我們三個又在寫，抬頭望望電視，看到剛剛才寫下的東西，竟然已在播映中！三個人好驚，不禁面面相覷：『咦，呢啲唔係今朝先寫嘅咩？』別以為講笑，係真驚！」說笑吧？今朝寫、今晚播，可能某一集尚欠三分鐘的戲，剛巧中午有廠期、演員，立即補回，然後剪落今晚（錄影帶）！」

趕到這個地步，難得一眾演員NG不多，場場交足功課，甘先生不以為然：「應該要有這個能力，我不覺得是苛求或異稟奇葩，只不過現在的人做不到而已；當時看到大家的眼神，沒有任何懷疑，彷彿一派從容就義！」黃韻詩說過，自己從沒有爆肚，所有對白都是跟着劇本，用很快的速度唸出來就可以了，但唸得如此入血入骨，難免令人以為她有參與創作，亦即從前所謂「化解」台詞。「黃韻詩沒有input，句句都是劇本所寫，我的訓練由七十年代開始，早已學會發明一件事，就是不用演員去『化』台詞，從前電視劇本採用文學對白，演員要懂得用生活化對白，往往會慢半拍，甚至整組人都投入不到；林子祥初初拍劇，無端端會講：『你唔鍾意我喫喇（高音尾）！』我說不對，應該是『你唔鍾意我喫啦（低音尾）！』意思是『認為你以後都不會對我好』，我會將這個『啦』字寫進劇本裏，林子祥問：『你可以不用這些字嗎？』我說可以，如果他是個一看就知整段語氣的人，我會信任，但我怕他會用錯高低音，就當成是個參考，而且來來去去都是『嘅喇呢』，我用得幾多？」

從前觀眾比較單純，演員一旦被定型為奸角，往往永不超生，偏偏黃韻詩愈惡愈可愛，加上《執到寶》的惡家嫂經常被妹仔鬼上身，看到平日蝦蝦霸霸的她，辛勤地擔水、洗衫、煮飯

一腳踢，超大差格外有效果，黃韻詩很明白甘先生的用意。「有些人可能會覺得，演得咁衰出街恐怕會被淋狗屎，但她不會這樣想，有幽默感的人會覺得，平日做得愈衰，任何懲罰自己的事，觀眾會看得更愉快，她就是深知惡家嫂，這次不單止演惡家嫂，還要演妹仔，妹仔一出場就很campy，懂得反而會去爭取演這麼重要的戲！」甘先生有感而發：「之所以後來重拍甘國亮的戲，我從來不敢說半句，外人以為我踐踏他們，如果那些人不明白原本那齣戲想說什麼，拍嚟都係嘥氣！」

肥姐再替秋官出頭
甄妮樂意讓出金曲

《輪流傳》被斬，沈殿霞曾召集劇中五位女主角回家吃飯，醞釀一場電視革命，雖最終未有成事，但肥姐與鄭少秋相繼客串《執到寶》，宣示了某種立場與姿態，甘先生說：「這不是我有心理準備會發生的事，他們覺得革命不成功，要來支持我，既是一番心意，也做點事以表達態度，多謝他們有這個想法，我若不安排，就是有問題，其實有幾大件事呢？」眾所周知，肥姐非常着緊秋官的事業，縱使《書劍恩仇錄》主題曲早已落在好友羅文手上，她仍向無綫力爭，秋官才得以多錄另一個版本，跟羅文分庭抗禮；但鮮為人知的是，幾年後《輪流傳》歷史重演，主題曲原定由甄妮演繹，全靠肥姐又出手，再為秋官取得一首招牌金曲！

甘先生無意間提起：「記憶中，當年先叫了甄妮，好像仍未錄音，連我也不知情，是我從沈殿霞口中聽到的！也許大家不清楚，我和阿肥感情好好，她很惜我，但那次她打來質問：『你為什麼會這樣？齣劇已經有五個女主角，怎麼連主題曲也不是由阿秋唱？』我說我不是卸膊，是真的不清不楚，第一次監製長劇，沒有人告訴我任何規矩，原來他們有權將主題曲判給誰唱的嗎？從沒問過我，也不過問劇情才寫歌！」長劇主題曲真箇家傳戶曉，歌手隨時一曲致富，難免成為兵家必爭，「（昔日高層）何家聯負責管理，他很公正、不存私慾，公司有盤數，哪個唱多、哪個唱少，均按制度編排，舉例可能每隔四齣劇，就要給他（她）一首主題曲，所以他不是故意偏袒甄妮。」在甘先生不反對的情況下，肥姐親自致電甄妮要求讓歌，「你可以想像阿肥怎樣『搞掂』甄妮，以當時推測，甄妮要唱一首主題曲，簡直不費吹灰之力，讓一首給阿秋亦不足為奇。」

秋官在《執到寶》友情客串阿超（林子祥）表弟阿泉，自澳門來港居余家漸覺不妥，余可（劉克宣）向他坦言家中鬧鬼，他嚇得打道回府；阿泉離開後不久，可伯聞悉報紙婆（黎灼灼）有意將孫兒聰仔（馮志豐）送往寄宿，這是甘先生的故意安排嗎？好讓貫串全劇的劉克宣稍事休息。「我不排除這個假設，當時那麼機動性，只不過回家睡兩小時，轉頭就去接他回廠，是不是有點殘忍？不如調動戲分，讓他休息一下吧。」接戲之初，宣叔先小人後君子，嚴厲表明只要支撐不住，隨時要回家休息，他不曾早退，更沒要求每日只可拍幾多個小時，唯有一次幾乎累倒錄影廠，教甘先生擔憂不已！

幾乎累倒神奇回勇
堅拒高層要求添食

「這件事，好有戲劇性！」話說當日如常在清水灣趕戲，錄影廠需要暫時熄燈，以便為下一場戲作準備，坐在劇中自己的房間，宣叔忽然大喊辛苦，甘先生立即替他按摩。「小時候，外婆曾經教過我，當她出事、暈得好緊要，怎樣令她舒服些，所以我算是略懂按摩；什麼都按，又塗萬金油，我真的說過一句話：『如果真的沒好，不如收工吧！』當下，我心想，他有這麼邪？經常聽到有些演員說要死在舞台，嘩，原來我找了個一把年紀、隨時有事的前輩來，這樣日以繼夜的去拍，萬一有什麼不測，幾十年後的今日，這會是個怎麼樣的故事？就是我拍死了

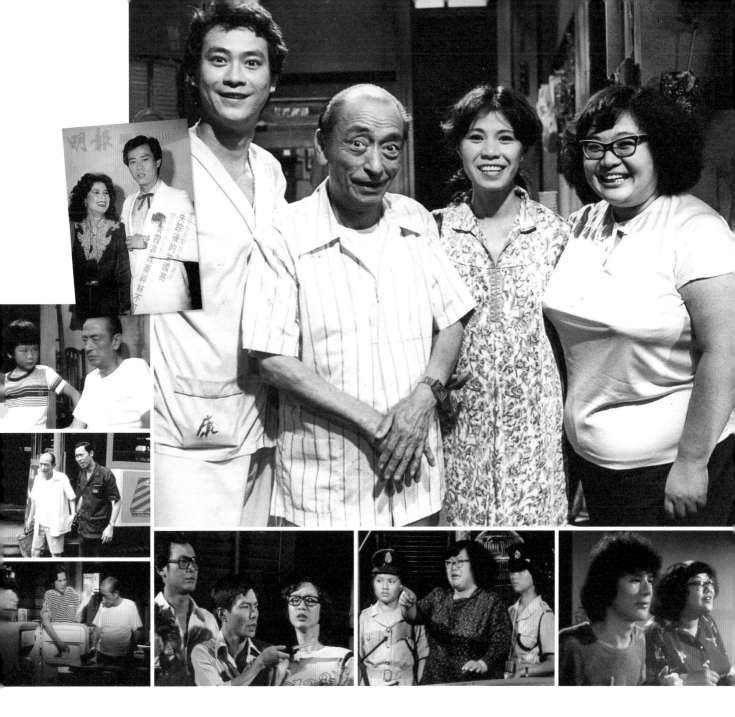

如有一寶

1. 秋官與肥姐友情客串《執到寶》，偕劇中靈魂人物劉克宣與黃韻詩合照。「所謂家有一老如有一寶，『執到』的意思正是，若你家中仍有這麼一個『寶』，理應珍惜，很多人已失去了。」甘先生說。

2. 肥姐與甘先生在《女人三十》單元〈通天曉〉合演姊弟，將戲外親暱關係帶進熒光幕。

3-4. 秋官於《執到寶》演在澳門寫馬經的阿泉，替可伯看屋時引狼入室，賊仔搶槍（阮兆輝）更挾持柴妹（韋以茵），警察召來「槍嫂」肥姐勸降不果，最後由鬼魂出手收拾殘局。

5. 《輪流傳》被腰斬的當期《明周》，封面人物是秋官與甄妮，甄妮看來置身局外，沒想到多年後的今天，方揭發亦有關連——她原是《輪流傳》主題曲的演繹者。

6. 劇情圍繞余家大屋，劉克宣一直坐鎮無法抽身，唯有陪聰仔（馮志豐）往大嶼山散心，才能稍事休息不足一集。

7. 馮淬帆演電車司機，事前自然要經過申請，甘先生說：「電車公司不干預我們怎去駕車，但有規定時段。」臨急臨忙仍通過申請，更讓馮淬帆在日間駕車，可見電車公司的合作，以及無綫當年的影響力。

8. 劇中許多小拾趣，如將廁紙放入雪櫃，大家又看來見怪不怪。「我不能好確實答你，只能猜，個雪櫃有沒有電？又推測，他們沒理由將隔夜餸放入無電雪櫃，那即是有電，我覺得只是能夠塞落去就塞落去，無意識，也沒什麼原因。」

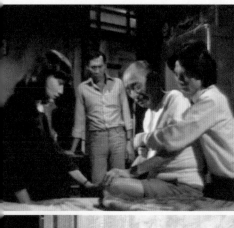

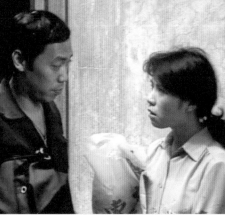

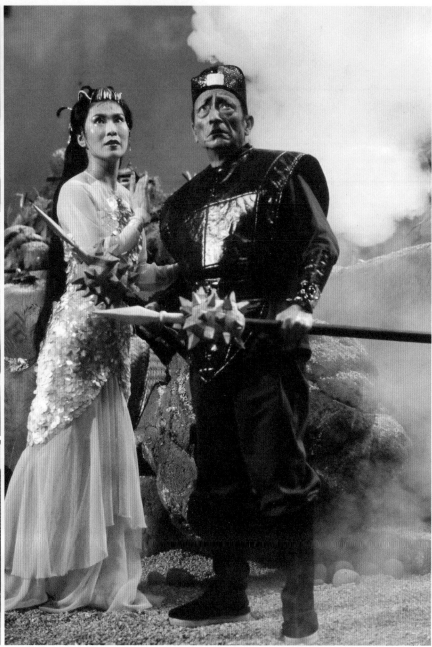

2		
3		1
6	5	4
7		

1. 宣叔與無綫合作愉快，《執到寶》後參演多齣電視劇，八一年再跟甘先生攜手炮製《無雙譜》，與李司棋分飾龜精及鯉魚精。

2. 樂天知命的可伯，面對一家即將分離，子女又無力照顧，終難忍老淚縱橫，這一幕相當感人。「面對這個靈魂人物（宣叔），不止彼此私下相處，包括他的兒子（劉志榮），還有他怎麼對我，而且竟然戲劇性地，好圓滿得到我們希望得到的效果，到最後，他不捨得我們，我們亦捨不得他。」

3. 誕下女兒，黃韻詩忽然「改邪歸正」，主動叫馮淬帆請宣叔回家住。「如果這個世界真的有鬼，鬼上身後會變成另一個人，又或者陀B脾氣有所不同，你沒有見過她嫁馮淬帆之前是什麼模樣，可能生女後變回以前性格呢？」

4. 劇中兩個大肚婆（黃韻詩與歐陽珮珊），最尾相繼生女，甘先生說是象徵生命的來臨，現實生活存在着希望。

5. 宣叔與汪明荃在《四季情》合演父女，繼《孖生姊妹》後，阿姐再一人分飾兩姊妹。

6-7. 本已替《天降財神》拍下造型照（圖六），宣叔演向可人（陳敏兒）父親，並開工兩日，無奈突心臟病發，其後角色由陳有后接手。

一個老人家！」種種不安在腦交戰，神奇地，宣叔吐出一句
「沒事」，全廠隨即亮起燈來，恍如電視劇虛擬鋪陳的效果與情節！
「我深信不關按摩事，你估我係神仙咩，一切都是天注定！」

叫好聲中，全劇以十五集作結，在商言商，無綫沒有提出添
食嗎？「曾幾何時，有人在大會的確問過，為什麼不拍多些？我
會覺得無謂，亦拍不到，都已做到了，何苦呢？」高層可曾施加
壓力？「我不需要和他們有商有量，拍不到不可以嗎？他們大可
以找劉天賜繼續寫、幾個編導如徐遇安、霍耀良繼續拍，演員不
肯嗎？又找人逐個去講……我沒空去理他們怎麼想，如果人生完
結在那個情景，經已足夠。」

事業再起風雲，宣叔在娛樂圈重新活躍，既續替無綫效力，
又接拍多齣電影：八三年一月十日早上，剛為《天降財神》開工
兩日的宣叔，準備在家出發前赴錄影之際，忽然心臟病發暈倒，
在醫院昏迷十四天後返魂乏術。「事發當日，他穿好衣服鞋襪正想
出門，突然感覺很不舒服，但他不是喊好暈、好慘，而是吩咐其
中一位太太，立即將他送往醫院，劉志榮他的語氣告訴我，他
仍懂得理性控制整件事！留醫那兩個星期，我天天都想和他傾偈，
只惜已沒有辦法！」慈父仙遊，劉志榮忍痛透露宣叔的最大
遺願，是未能完成《執到寶》電影版，他說該戲已開始籌備工作，
宣叔亦有份投資，更深信定能賣座，可惜未開鏡已先行一步；當
日求證於甘先生，他也說拍戲計劃已受影響，靈魂與主角一去，
《執到寶》亦沒有重拍的必要了！

《執到寶》被搬上大銀幕，會是一個怎麼樣的故事？事隔多年，
甘先生終於吐出真相：「怎會籌備過？根本連『籌備』兩個字也
說不上！試想一下，《執到寶》是八〇年的事，之後宣叔再替無綫
拍過《四季情》、《無雙譜》等一大堆劇，若是打鐵趁熱，何不在
當下大受歡迎、紅卜卜時拍，而要等幾年之後？更何況除了
宣叔，哪個演黃韻詩、林子祥、馮淬帆、歐陽珮珊的角色？不見
得有人斟過這班演員，如果連黃韻詩都說沒聽過，又或者不是她

演惡家嫂，起碼都有小小遺憾吧？」他推測，當年劉志榮只是出
於疼惜亡父之心，「可能他想用畢生積蓄逗爸爸開心，有問過他拍
不拍，多過是宣叔本人的心願，我這樣回應亦是出於禮貌，難道
當時要大大聲澄清沒有這樣的事嗎？於理不合，我亦無意對宣叔
不敬！」

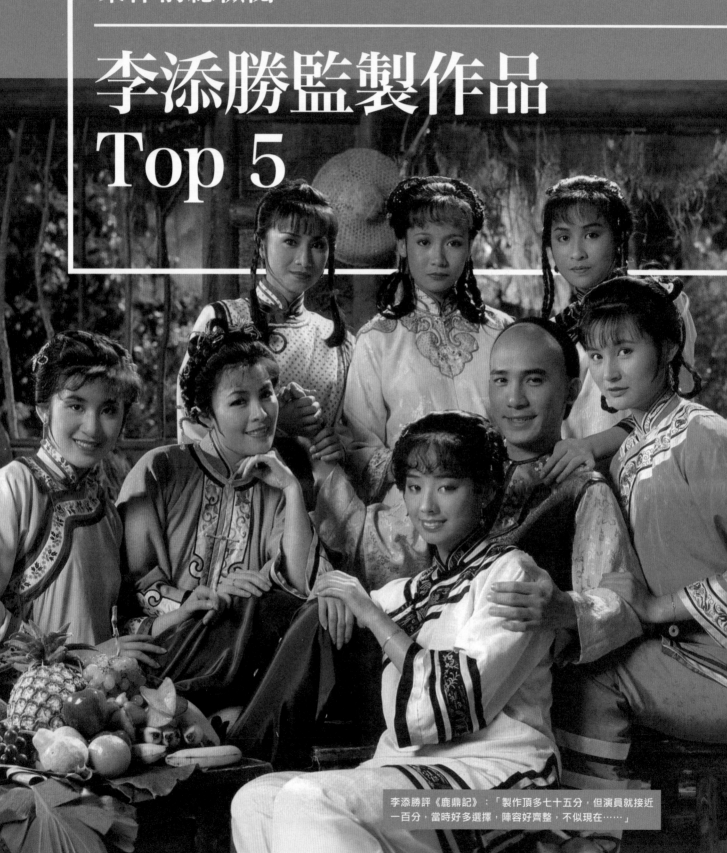

榮休前總檢閱

李添勝監製作品 Top 5

李添勝評《鹿鼎記》：「製作頂多七十五分，但演員就接近一百分，當時好多選擇，陣容好齊整，不似現在⋯⋯」

添哥説，從前當監製自主權很高，「高層不會樣樣跟到足，感覺比較舒服。」

一六年，金牌監製李添勝榮休，在電視圈奮鬥四十八年，添哥不想刻意去挑一部代表作。

「每部我都全心全意、想拍到最好為止，但能否真正做到呢？」

資源所限，容或未能呈現最佳畫面，但站在選角立場，《鹿鼎記》與《獵鷹》均被添哥評為「接近完美」，《火鳳凰》與《網中人》則有他很愛選用的周潤發與鄭裕玲；最難忘的，尚有傾全台力量拍成的《楊家將》。

「當時一有仗打，大家就精神。」

添哥精神，環顧今日無綫，還有嗎？

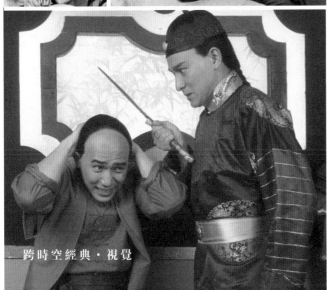

	1	
3	2	
	4	

《鹿鼎記》

1. 數動作場面，添哥最怕騎馬戲。「一受傷可大可小，每次我都千叮萬囑盡量用替身，如果一定要大特寫，我寧願花多少少錢，請馬伕拉住隻馬，以策萬全。」

2. 牡丹花下死、做鬼也風流。何況持刀者之一是劉嘉玲（左一），梁朝偉點走得甩。

3. 官方特刊裏，竟然出現一張梁朝偉擔住煙仔的相片，當年無綫高層的「開放」程度，可見一斑。

4. 論戲分與發揮機會，韋小寶都在康熙之上，接拍時，劉德華有沒有猶豫過？「沒有，這都是一個機會，還多説話，機會隨時留給其他人。」添哥説。

在《過客》裏，劉德華演後排再後排的小角色，但因表現落力被添哥看中，從此踏上青雲路。

偉仔後排攻擊
寶藏場面避重就輕

六九年四月，李添勝入職無綫，員工編號是三百六十五，說來真的有點宿命論——此後每年三百六十五天，他都在公仔箱營營役役，直至一六年榮休。

歷過黃金年華，作為監製，欷歔難免。「以前，（無綫）人才比較鼎盛，除了五虎將，成熟一點還有周潤發、鄭少秋、任達華，選角很容易。」經典例子，是八四年的《鹿鼎記》。「如果我們的藝員庫，不是有梁朝偉的話，這齣戲肯定失色不少！」添哥形容，偉仔演過韋小寶，此角幾成「絕響」；「別說我之後找過陳小春，就算是梁朝偉本人，幾年後也不可能演回那份清純，畢竟經歷多了。」

想當年，劉天賜召添哥入房，落下開拍《鹿鼎記》指令，他二話不說：「梁朝偉做韋小寶，劉德華演康熙！」添哥第一次起用梁朝偉，是八二年的《獵鷹》，他不過取其看來「聽聽話話、細細粒粒」，一望就知是陳敏兒的弟弟。「觀眾當然只會看前面演對手戲那兩個，但我的工作要求，一定要睇埋後面果班；在《獵鷹》，偉仔雖然只是配角，但當劉德華與陳敏兒站在前面演戲，在後面的他那種情緒投入，很明顯就看得出來了，將來用人必定是他這一類，難道會用個遊魂的？」

跟偉仔一樣，劉德華得到《獵鷹》男一號的寶貴機會，也是來自認真的「後排攻擊」。「《過客》的其中一場，一班熱血學生在唱《松花江上》，其中有一個訓練班同學唱得特別落力，我在控制室看到了，立即叫助手記下這個人的名字；當我要開拍《獵鷹》，男主角是從警校出來的年青人（江大偉），我第一個就想到劉德華。」

華仔演康熙、偉仔演小寶，均不作第二人想，《鹿鼎記》的選角接近一百分，連秦煌演茅十八都是那麼的稱職！」最惹爭議的，始終是飾演阿珂的商天娥，添哥承認，當年已有人提出反對，「但我不可能左搖右擺，決定了就是決定了，若將演員調來調去，大家都不會開心，除了注重作品質素，我也要關顧演員的感受。」他看中的是商天娥那抹「倔強」，跟阿珂的性格特質不謀而合，「你說商天娥不夠靚，我不會反對，但阿珂是陳圓圓與闖王李自成的私生女，自小被獨臂神尼撫養成人，理應有份獨立自主的倔強，商天娥就是有這份氣質。」

金庸原著筆走龍蛇，上天下海無所不能，但要將之化成戲劇，幕後人不免叫苦連天，添哥笑曰：「韋小寶有場寶藏戲，認真惡搞，能力所限，我們極其量只能在錄影廠搭個佈景、挖個地洞，弄出一個叫做『企理』的寶藏，那些柱、石壁的質料，全部好grand，我哋？寶乜鬼嘢藏吖！」他告誡導演要避重就輕，將這場戲拍得盡量簡短，「無謂自己攞個『醜』字俾人睇啦！」

這一刻，忽然想起《萬凰之王》第一集，在皇宮裏玩特技飛天，唉……

如臨大敵表現生硬
笑瞇瞇造就母子緣

七十年代，無綫與麗的搶拍警匪系列，《龍虎豹》、《CID》、《大丈夫》等盡情發放陽剛本色，久而久之困獸鬥，添哥意念一轉——何不改拍學警題材？「就這麼簡單，《獵鷹》誕生了！」

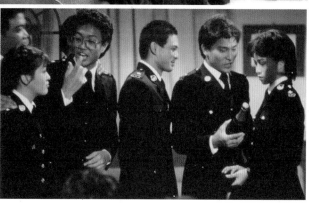

《獵鷹》

1. 華仔在《獵鷹》的表現廣受讚譽，不過添哥直言：「幸好最初幾日是跳拍，分佈在不同集數，觀眾不易察覺，但如果將所有連在一起，就可以看出他有多生硬。」

2-3. 以學警為題材，《獵鷹》比《新紮師兄》開風氣之先。

在此之前，劉德華並非全無演出經驗，但當首次擔正，怯場可以想像。「你說華仔是否一開始便很熟練呢？當然不是，他起初生硬得很，助手說：『咁唔得喎！』我話：『俾多幾日就無問題啦！』」他給予華仔無限信心，又細心找出問題所在。「這個時候，一定不可以罵他，一罵就衰多兩錢重！根本上，當時整個錄影廠滿是人，大家開山劈石、鬼殺咁嘈，若他不熟習環境，真有如臨大敵的感覺，怎會演得好？但只要你明白，天天都是這樣，沒有什麼大問題，愈放心就愈做得好，幾天後在化妝間遇上，我拍拍他的肩膊，說：『好好多喇喎！』」

別忘記，傍着華仔的是葉德嫻、秦沛、劉江等，皆是好戲之人。「幫他等於幫自己，否則怎麼可以收工？」葉德嫻與劉德華這雙絕世母子配，得來全不費功夫，添哥淡然道：「找葉德嫻沒有什麼特別原因，當時想做一對比較親厚、得意的母子，彼此可以講笑，有兩姊弟感覺；我跟她早在七二、七三年已認識了，當時我當FM（場務員），她在《Star Show》唱歌，後來又在《富貴榮華》合作過，我察覺到她整天都是笑瞇瞇的，很適合這個開心媽媽的角色。」

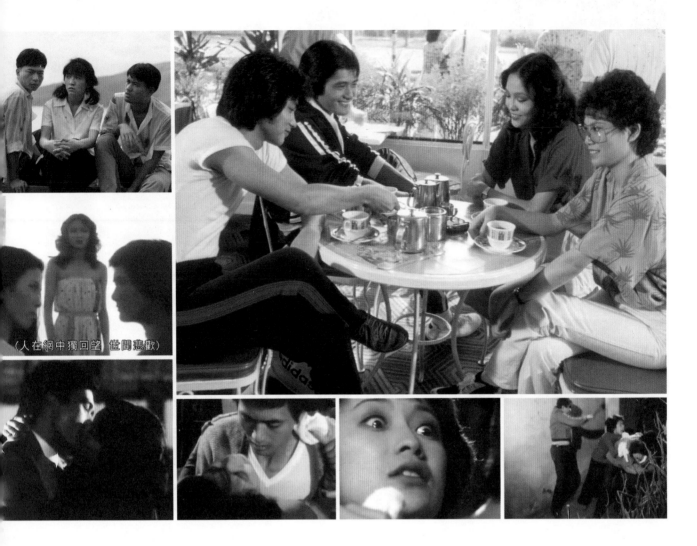

（人在網中獨回望　世間悲歡）

5		1	
6			
7	4	3	2

《網中人》

1. 談到《網中人》的取名意念，添哥說：「凡人都活在無形的網，為生活在塵網中掙扎。」

2-4. 歐陽珮珊加入，有影迷大罵周潤發「負心」，去信無綫要求發仔與鄭裕玲成為一對，但其實區曉華一開始已注定悲劇收場，為救程氏母子慘死斧下。

5. 跟阿燦一起偷渡來港的，尚有仍未成名的呂良偉。

6. 《網中人》定下周潤發、繆騫人與鄭裕玲的三角主線，意想不到發生出走風波，替劇集定下結局的竟是——繆騫人！

7. 大結局，程緯與方希文激吻長達三十五秒，將情緒帶進最高潮，嘟嘟說：「這個劇很多接吻戲，反正已到最後，就賣大包吧，不過都配合劇情的。」

命運替程緯作選擇
出賣兄弟創造阿燦

經典組合陸續有來，添哥監製的《網中人》，玉成周潤發與鄭裕玲這對最佳拍檔。「發仔好戲不在話下，嘟嘟也是我很愛用的演員，當日佳視倒閉，無綫買下部分劇集，編劇陳方叫我去看嘟嘟的演出，坦白說，以前哪有時間看佳視？」

添哥一看便知嘟嘟是好演員，但她得與發仔成為一對，也要歸功際遇與時機——眾所周知，《網中人》本來還有一個跟發仔匹配非常的繆騫人，郎歸何處孰未可料。「最初的設計是，當一個男人（程緯）面對兩個女人，第一個是跟他身份、學歷、思維十分相襯的女生（方希文），兩人曾經相愛，但後來男人遇上另一個夢寐以求、善解人意的女神（賀紫），她服侍周到，懂得看眉頭眼額，很能了解男人心理，到底他該選哪一個呢？」

還沒來得及作最後定案，命運已替程緯作出選擇。「繆騫人辭演之後，也就是說，我別無他選，發仔最後一定會跟嘟嘟一起，所有後加的角色（歐陽珮珊）都是假象，只不過是帶來衝擊作用，推動兩人的感情向前行而已。」記得劇集播出時，無綫宣稱每天收到接近二百封來信，表示不滿程緯「移情」區曉華，要求他跟方希文重拾舊歡，但實則在「順應民意」之前，這個根本就是添哥早已定下的結局。「因為程緯與方希文的關係已鋪了伏線，賀紮一走（最後被安排撞車身亡），圍繞着她的所有枝節都要放棄，譬如林子祥好陰功，他原本會跟發仔爭奪繆騫人，但結果被迫消失；一大段劇情沒了，被挖空個大窿，一定要找人來『填氹』，臨急臨忙，又不可能抽調正在拍劇的人幫手，最後選上歐陽珮珊。添哥如實道出狀況，請求珮珊幫手。「一定好坦白，實話實說告訴她，這個角色（區曉華）最後要死；對她，確實有點委屈、不公平，但無奈失去繆騫人，只能出此下策。」

區曉華為救程氏母子而命喪斧下，成全程緯與方希文終成眷屬，結尾一幕咀足三十五秒，堪稱馬拉松世紀之吻。「沒有預計過要吻多久，我只要求拍攝用的車軌推夠一個圈，推得太快，攝影師會罵，排了幾次、試對速度，一埋位就來，take 過。」為什麼不多拍幾個選擇？「拍菲林要錢呀，一蚊一呎，還未計沖印，你拍多幾個，公司會嘈㗎！」

收視大爆，響亮的叫好聲中，添哥聽到有人質疑情節犯駁。

「有人鬧話發仔為了十萬元保仔阿媽（鄧碧雲）去做賊，借都借到啦！我抓晒頭，無情白事叫你走去借十萬蚊，講就易，而且當時是七九年。」報章有評論也說，程燦（廖偉雄）一口氣吃三十個漢堡包不合理，添哥苦笑：「我知道常人很難吃到三十個漢堡包，但這個情節只為烘托這個人有多戀居、荒謬，也帶出當時的新移民很嚮往吃美國漢堡包而已。」「阿燦」一詞流行至今（連港人也被稱為「港燦」），他說構思這個人物，來自當年很多香港人返鄉下探親，喜歡車天車地，講到香港「出賣」。「當年很多香港人返鄉下探親，喜歡車天車地，講到香港班另有工作，也要叫他們回來拍一、兩日戲，扮神仙。」導演

遍地黃金，令內地人紛紛偷渡過來，我『出賣』了同村幾個兄弟，寫出這個角色；舊社會有些名字很典型，例如八婆一定叫阿蘭，還有大麻成、鹹蝦燦，這個角色夠戀居，就叫肥婆一定叫阿珍、就叫他作阿燦。」他一看廖偉雄儍呼呼的造型照，就知非他莫屬了。

《網中人》意喻凡人為生活掙扎不開塵網，《火鳳凰》則取諸死地而後生之意，跟結尾鄭裕玲刻意給假口供，捨身拯救周發遙相呼應。「我偷橋自一本小說《天使之路》，主角故意令口供出現疑點，讓陪審團不相信自己，讓疑點利益歸於被告。」發仔再配嘟嘟（添哥監製還有另一部《親情》）是公司的悉心部署嗎？「不，最主要還是看角色，《火鳳凰》的男主角（倪駿）本來是個黑道人物的養子，一出場是個撈家，要演繹『草根』，當然是發仔最適合。」

嘟嘟（董驃華）被大律師湘漪（宋宣儀）收養，為求突出家族氣派，添哥大手筆購置一張價值數萬元（請記住，時維八一年！）的真皮沙發，結果惹來會計部「詐型」。「公司有嘈過呀，但湘漪是大律師，要配合她的身份，當然要宮廷式沙發，我也只是買了一張，難道要弄張布沙發給她嗎？」他據理力爭，終於得直。「被人『潤』兩句，無所謂，我用得其所，那些人自然收口。」

動員能力無出其右
乾柴烈火一搣即着

八五年，熒幕情侶再下一城，並齊齊升仙——在《楊家將》，發仔飾演呂洞賓、嘟嘟則演何仙姑，同樣是客串性質，替公司打仕。「《歡樂今宵》的收視下跌（更要力撼亞太小姐決賽），公司板要曬冷，動用全台資源去反擊，一接到 order，立即通知藝員科，發信到每個藝員的儲物櫃，請大家有所準備，發仔、嘟嘟、張曼玉這當時公司只要求開拍；今日通知，十日後就要開拍；

《火鳳凰》

2	
3	1
4	

1. 添哥強調沒有刻意再續情侶檔，只不過因為發仔是飾演倪駿的最佳人選，嘟嘟又是好戲之人，「她沒負擔，演得夠放，只要有適合角色，就會找她。」

2. 添哥替大律師宋宣儀（湘漪）添置一張價值數萬的沙發，因而被會計部「詐型」。

3-4. 經典結局——為救倪駿（周潤發），律師董舜華（鄭裕玲）不惜在法庭上給假口供，致前途盡毀於不顧。

杜琪峯問：「神仙怎樣出場？沒理由由行出來吧？」添哥想想也有道理，「卒之開創電視史一個先河，同時吊十八條威也，讓八仙出場！」

選取《楊家將》，乃因時間趕急，「如果拍時裝劇，就變成空口講白話，宣傳上要很費功夫。」一說《楊家將》，大家就知道是什麼故事，順理成章，當時得令的四虎（湯鎮業因翁美玲猝逝而小休），通統被徵召成為楊家軍。「四、五、六、七郎最戲，分別安排苗僑偉、黃日華、劉德華、梁朝偉去演，個性氣質剛剛好。」

錄影廠內士氣高昂，但畢竟是血肉之軀，經過許多個無眠的晚上，乾柴烈火一撻即着。「個個幾日幾夜無覺好瞓，嘈到想殺人，我見到杜琪峯係人就鬧，杜太在他的枱頭放滿雞精，一瞌眼瞓就喝一瓶提神，如果下面快手快腳當然沒事，但阻到他就嘈喧巴閉，我唯有做中間人調停，叫他們慢慢來吧。」添哥還不是一樣捱夜？「連我都發埋脾氣，咪死？我要顧全大局呀！」

天生領軍人物，當之無愧。

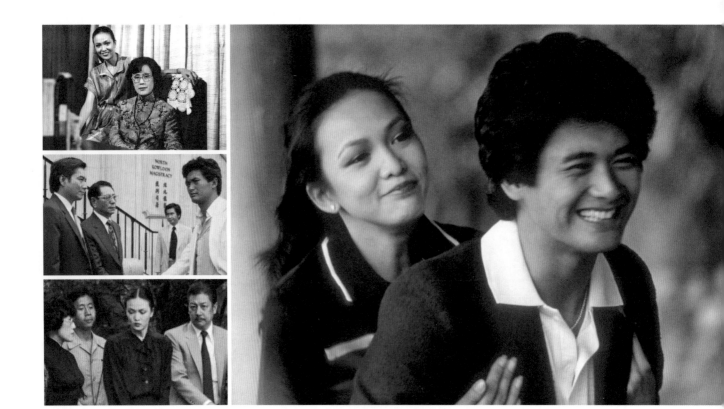

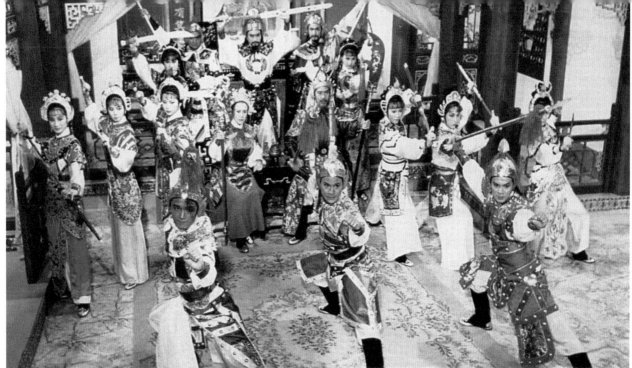

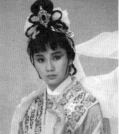
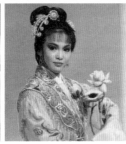

《楊家將》

1				
6	5	4	3	2

1. 從拍板到完工，金裝劇《楊家將》僅花一個月，當日有媒體形容：「這項紀錄，相信會嚇壞全世界任何一個國家的電視製作公司。」

2. 大合照當天梁朝偉缺席，七郎補拍造型照，金盔正中的寶石，由六顆白玉鑲成。

3-4. 有人質疑《楊家將》何以出現呂洞賓（周潤發）與何仙姑（鄭裕玲）等滿天神佛？添哥很不服氣：「楊七郎是雷震子托世，根本就是天庭神仙，唔該那些人查清楚再講啦！」

5. 九天玄女一角本來意屬汪明荃，因拍攝當天阿姐未能出現，故改演華山聖母，玄女由張曼玉頂替。

6. 添哥與華仔誠心上香，留意六郎的金盔呈現兔耳形，代表角色個性機靈敏捷。

超支之最

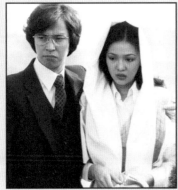
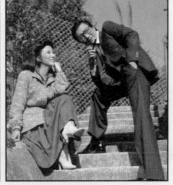

《天虹》反應一般，添哥歸咎自己沒有好好抓準幾位女主角的戲，「當時還不太成熟。」

有人說，不超支就是好監製、好導演，這點添哥絕不認同。「一超支，公司例牌會嘈，但通常監製都可以解釋得到，以前我當總監的時候，也叫監製不要害怕，照實去講就可以；相反不超支還要『大 under』，我最驚，一定打爛沙盆問到篤，若非當初報大數，就是有些費用預了要花，但最後放棄，我必定要追問為什麼。」他說，「大 under」的個案不算多。

從視生涯的最大超支，添哥想起由汪明荃、鄭裕玲、梁珊擔正的《天虹》，「套劇講時裝，借來很多貴價靚衫，我原先估計要賠幾萬，怎知幾個女主角隨地坐爛又有、被佈景勾爛都有，間中又一腳踏落裙頭，一人賠十件、八件，計落成廿幾件，足足賠了廿幾萬！」

懷舊風迴盪四十年

謎一樣的《儂本多情》

浪漫、精緻、懷舊風，令《儂本多情》放諸芸芸無綫通俗劇中，格調顯得不一樣，夢境猶未消失歲月中⋯⋯

女主角商天娥回味至今：「這個戲好靚、好另類，一景一物均詩情畫意，拍出四、五十年代的氣味。」一直愛慕張國榮的吳君如更樂在其中：「日日同哥哥開工，不知幾開心，不知自己是不是女主角呢？」

當日初出茅廬的編劇林少枝，也心存感激：「跟着昊 Sir（監製吳昊）與麗華姐（編劇陳麗華），我學了許多，要不是這個劇，以我這個初入行的嘅妹，又怎能接觸這麼多珍貴的懷舊資料？」

流傳已久，《儂本多情》的故事摘自張愛玲小説《第一爐香》，也有説是為力捧轉會華星的張國榮而開，正值經典誕生四十周年之際，謎團悉數攻破。

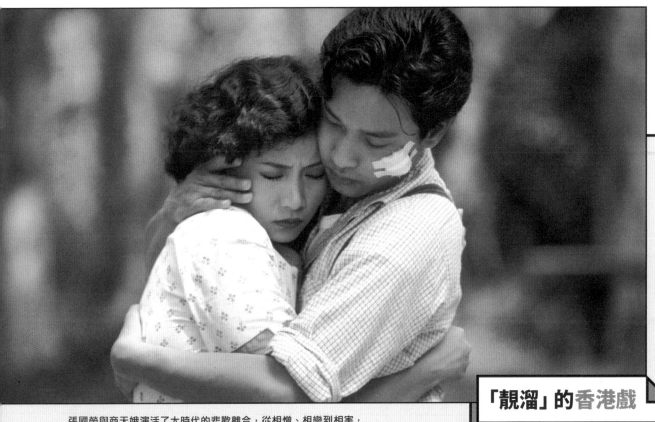

張國榮與商天娥演活了大時代的悲歡離合，從相憎、相戀到相害，詹時雨與莫笑儂終以悲劇收場。

「靚溜」的香港戲

要翻開《儂本多情》的回憶，我第一個接觸的是監製吳，電話接通了，沒回應，兩天後噩耗傳來，吳Sir因胰臟癌及食道癌病復發，隨風遠去……

編劇林少枝一錘定音：「大家都說吳Sir是《上海灘》的編劇，我覺得真正能代表他的，其實是《儂本多情》！他放了很多心思、獨有知識在這齣劇裏，才能成功經營這股懷舊mood。」

想從少枝身上了解更多《儂本多情》的創作源頭，她謙言：「當時我只是個初入行的新丁，主力協助吳Sir與麗華姐，麗華姐才是從頭跟到尾的資深編劇，不若由她去說吧！」

沒多久，少枝回電說，低調的麗華姐不習慣接受訪問，可幸願意透過少枝，公開《儂本多情》的誕生由來：「以前電視的創作氣氛，不像現在要計很多數，比較趨於百花齊放，只要創作人想到什麼，便會拍板去做，背後不一定要有哪些動機，例如想捧某某人。」麗華姐記得，當時無綫剛好有一個十集檔期，吳Sir便與手足們為這十集戲絞盡腦汁，少枝轉述：「有人提議改編張愛玲的小說，在不算太強版權意識的情況下，我們以《第一爐香》作為骨幹，再參考其他短篇小說，例如法國的《日安憂鬱》，將所有看到的構思出人物、情節，再重新建構出另一個故事來。」

《第一爐香》的女主角葛薇龍為繼續在港留學投靠姑母梁太太，及後跟姑母的舊男友喬琪喬結婚，從滿懷夢想變成貪圖逸樂；《儂本多情》的女主角莫笑儂（商天娥）亦因雙親身故，求助於姑母唐瑛（關菊英），邂逅不羈富家子詹時雨（張國榮），以為覓得大好姻緣，誰知當笑儂得悉唐瑛幕後操控，誤以為詹時雨並非真心愛自己，遂作出連串報復……麗華姐說，《儂本多情》是個有血有肉的女人戲，寫出女人心態；吳Sir則想做一個好「靚溜」的香港戲，「靚溜」是吳Sir的口頭禪，「所以從場景到衣服，這個劇皆很唯美。」少枝總結。

身為香港掌故專家，吳Sir不但要「金玉其外」，還要「形神俱在」，為重現四十年代香港風華，他引領少枝到大會堂圖書館「尋寶」。「我連續坐了很多天，不斷翻看四十年代的舊報紙，看看當中的新聞、廣告，從中知道當代人買什麼牌子的香煙、每包的價錢又是多少等等，才能寫出劇本；吳Sir又拿出很多私伙的珍藏海報，發現那些年的香港人在壁爐上的擺設，很細心地教我們執好每個細節。」

哥哥演花花公子入型入格，令娥姐入戲無難度，「他真是天生少爺、公子的化身，無論跳舞抑或撩君如、家麗，完全到位。」

選擇張國榮演繹詹時雨，麗華姐說純粹因為「啱角色」，他簡直是型仔、二世祖的化身；然而，對年方廿七的哥哥來說，並不這麼認為，還有點心慌慌：「型似而已，我沒有條件做花花公子，論身家與追女仔手段，我與劇中人有大段距離。」哥哥曾擔心自己演來不合監製心意，但事實證明過慮了，自《儂》劇播出後，他火速榮陞萬人迷，一箱箱影迷寄往往無綫，成為日後大紅的預兆。「每封信都由我自己親手拆的，以前盼了許多年都睇不到，現在有了，何必要假手於人？」只是逐個回覆有點難度，唯有請華星同事代勞。

起用新人商天娥是非常大膽的嘗試，少枝已記不起是誰的好介紹，說這個剛畢業的小花有倔強氣質，「同時間，《鹿鼎記》也在試鏡，商天娥的表現好評如潮，結果她亦演了阿珂，莫笑儂也是一個性格很強的女人，基於種種因素，吳Sir與麗華姐決定用張國榮配商天娥。」

常言道為爭取機會，藝人每要要手段、博上位，但對初出道的商天娥來說，接二連三的好角色，得來恍如全不費功夫。「我完全不知發生什麼事，剛畢業拍完《摩登幹探》，到《鹿鼎記》

成名的代價，娥姐只能吐出一個字——累！「今晚收四點，翌朝立即

她坦言想過：「點解我咁好彩？訓練班時，藍潔瑛咁靚、嘉玲咁出眾、華倩咁cute，君如又咁型，自己係樣子平凡一啲，但成績OK嘅！無疑，我好認真去讀訓練班，因為我放棄了一份很喜歡的工作（時裝批發）！」跟嘉玲為《鹿鼎記》試鏡，娥姐歷歷在目：「嘉玲還有啲baby fat，我臉細，個樣唔笑有啲偏，唱做阿珂，添哥（李添勝）與我們毫不相熟，一切都是針對角色，天安排！」

差不多埋尾，吳昊便找我上房，說有這樣的一個故事，叫我立即開工，總之全部都是公司安排，要我立即拍乜就拍乜！」

復古味籠罩全劇，成婚一幕，娥姐的婚紗極其考究。

去澳門拍打仗，之後回港連踩十日十夜，為遷就哥哥去美國登台，整齣戲十五日內拍完，在那十日裏，我只睡了二十個鐘，也就是每日兩粒鐘！基本上，她「足不出戶」，長期留守廣播道總台作戰到底！「洗頭沖涼後還要『咪』劇本，不看根本沒時間記熟，但其實太疲累了，看幾頁已在休息室睡着了，保安哥哥很有經驗，兩個鐘後便會叫醒我入廠。」

鏡頭前，她顛眾倒生；鏡頭後，卻顛三倒四。「有一場，說我剛跟詹少爺結婚，向梁潔華、周秀蘭炫耀幸福，導演講解時，我雖然擘大眼，但其實已睡着覺，做完炫耀的表情，我已靈魂出竅，不懂得再說下去，要旁人大叫：『商天娥，你要講嘢呀！』我才驚醒過來！」一天拍十八場戲（！），她笑言忙到連吃飯、上廁所的時間也被「剝削」了！「大夥兒放食飯，未夠半個鐘，PA便來化妝間找我和大公仔（關菊英），叫我們入廠一口氣排三場戲，排完攝影師回來，着燈再用（攝影）機排，之後正式埋位。」

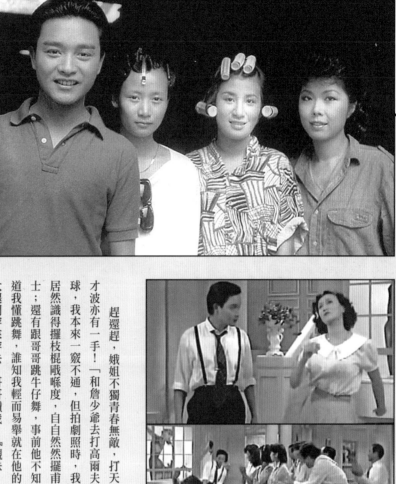

非常罕有的素顏照，紀錄《儂本多情》攝製的十五天內，哥哥、娥姐、君如、菊姐的有趣模樣，娥姐笑言這個波浪頭得來不易：「徐師傳用一把扁的尖頭梳，輕輕用手指一壓造成波浪，用髮夾固定，落噴髮膠並用風筒吹乾，這張相應該在『定型』階段，所以一個二個髮夾在頭上。」

趕還趕，娥姐不獨青春無敵，打天才波亦有一手！「和詹少爺去打高爾夫球，我本來一竅不通，但拍劇照時，我居然識得擺枝棍戚喉度，自自然然擺甫士；還有跟哥哥跳牛仔舞，事前他不知道我懂跳舞，誰知我輕而易舉就在他的大腿間穿來穿去，哥哥讚我：『嘅妹，得喎！』」共舞後，枕頭對打令羽毛揚飛，是詹少爺與莫笑儂定情的重要戲分，這一幕令娥姐叫苦連天：「我自小有潔癖兼鼻敏感，索性將所有鼻毛全部剪走，結果羽毛全部走進鼻孔，頻頻NG！」她帶笑自嘲：「我們那個年代的人，好純，純到蠢，不知道鼻毛有阻隔作用，我蠢到連眼睫毛都剪！」

連場交手，娥姐與哥哥私下有培養出感情來嗎？「太趕了，我們沒有太多交談，反而之後拍MV，我們與君如一起玩到癲，我喚了他一句『骰仔榮』，取笑他骨架細細粒，他又改我們花名，但已記不起是什麼了。」

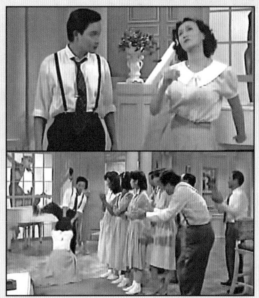

哥哥事前不知娥姐懂得跳舞，誰知一埋位便見真章，娥姐從容地在他腿間穿來穿去，連哥哥都要寫個「服」字。

對同學商天娥一出道便當女主角，君如說只有羨慕，沒有半分妒忌。「由細到大我都好知『定』，無論我身材樣貌氣質演技，未夠班就係未夠班，我好欣賞娥姐性格，有時一句飛埋嚟會唔到，呢行真係要有性格先會紅！有時候我都會諗，幾時先輪到我做女主角呢？曾華倩一出嚟已經大把《金電視》《大眾電視》搵佢影相，我唔係小花又唔係偶像，梗係唔會搵我啦，訓練班一出嚟只能做舞女，能夠做到今時今日，算係咁喇啦！

探問君如，她一臉茫然：「骰仔榮？我不記得互改花名這回事，應該是改花名的吧？我一直好鍾意哥哥，從當時到現在，從來沒有甩過粉絲對偶像的感覺，所以我不會替他改花名。」

跟偶像朝夕相對，已教君如樂透了，她根本沒設計較角色戲分多寡，「每日帶着興奮心情開工，有場戲講哥哥風流偶儻，我們又攬又咀，不知幾開心，直情要俾番錢'TVB啦！何況淺水灣余東璇的別墅（余園），應該是受保護好嘢！

羣鶯亂舞變獨大金雞，君如你好嘢！

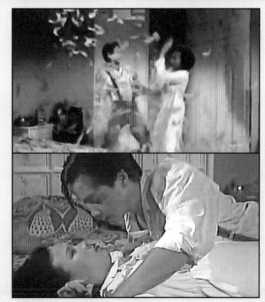

枕頭對打令羽毛漫天飛舞，鏡頭前的確很浪漫，鏡頭後的娥姐有苦自己知。

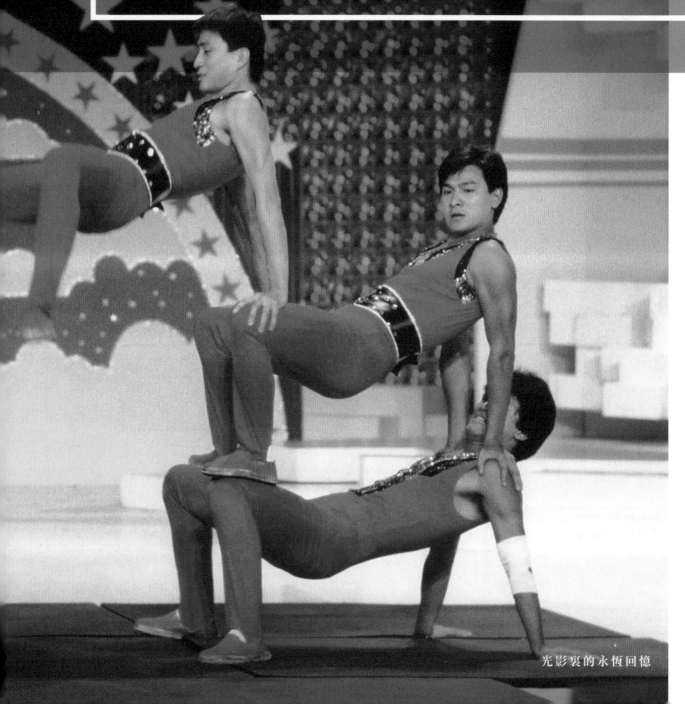

五虎歷史性
首次同台

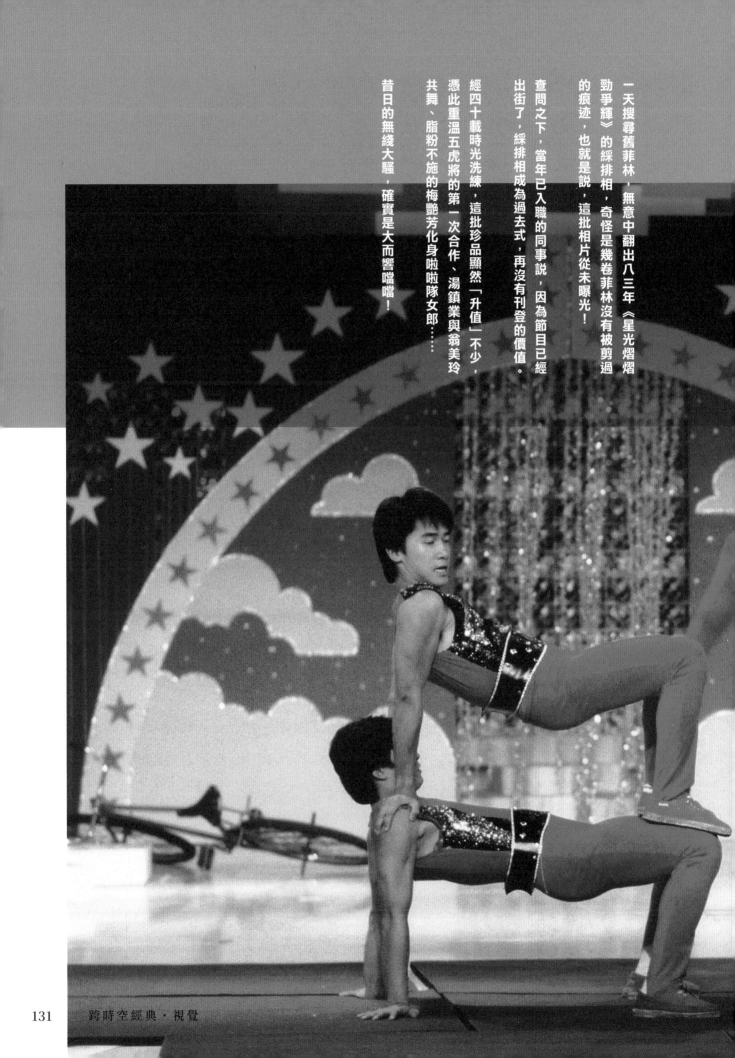

一天搜尋舊菲林，無意中翻出八三年《星光熠熠勁爭輝》的綵排相，奇怪是幾卷菲林沒有被剪過的痕迹，也就是說，這批相片從未曝光！

查問之下，當年已入職的同事說，因為節目已經出街了，綵排相成為過去式，再沒有刊登的價值。

經四十載時光洗練，這批珍品顯然「升值」不少，憑此重溫五虎將的第一次合作、湯鎮業與翁美玲共舞、脂粉不施的梅艷芳化身啦啦隊女郎……

昔日的無綫大騷，確實是大而響噹噹！

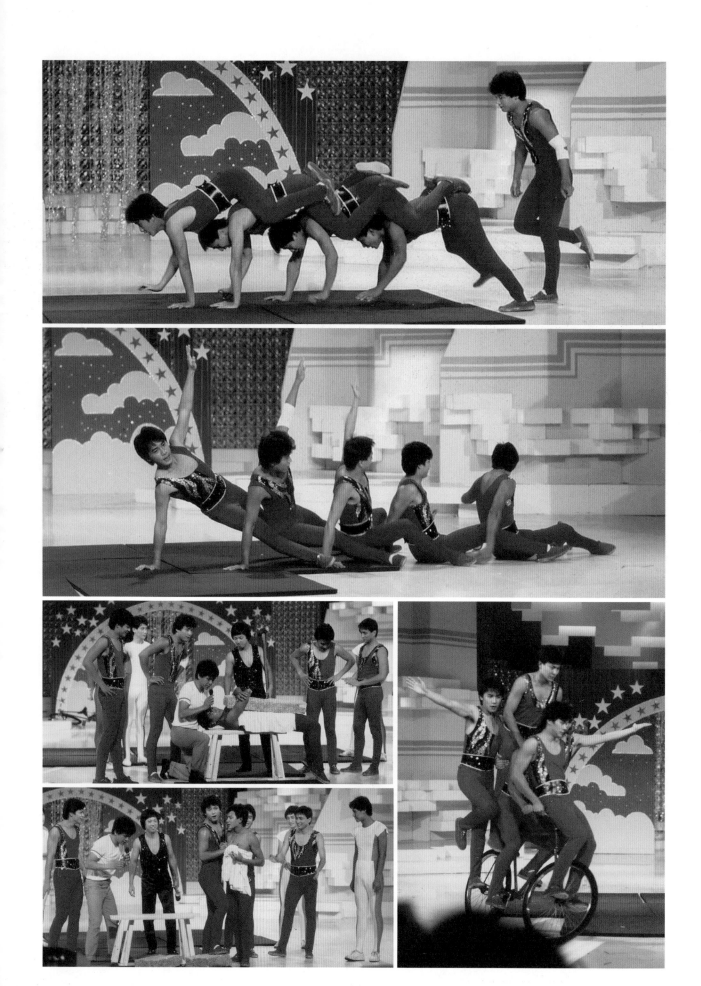

黃日華回憶當年情
梁朝偉驚嚇撞崩牙

八三年初，無綫宣布將會力捧劉德華、梁朝偉、黃日華、苗僑偉、湯鎮業五位新紮小生，言出必行，九月上演的《星光熠熠勁爭輝》，便出現重頭戲「飛躍翻騰五虎將」，讓五虎大演真功夫！

「這是五虎的第一次合作演出，當然記得！」黃日華笑言，為了這短短十數分鐘演出，五虎足足排練接近兩個月。「當時大家都有劇在身，有空便會到廣播道前佳視大樓天台練功，幾乎每日都會上去，甚至試過停工，讓我們專心練習。」

五個精力旺盛的年青人，天天聚在一起「撻牛魚」，難免會有驚險場面。「最嚴重的是梁朝偉，練習後空翻落地時，嘴巴不小心撞到枱面，門牙斷掉了，大家都大嚇一驚，真的沒有了半隻門牙！但演出在即，不可能去整牙，唯有縛番番算數。」點樣「縛番」？「他應該是找牙醫用牙膠縛住頂檔，做完騷才慢慢去弄。」聽說華哥肩膊也受傷了，「濕濕碎啦，劉（德）華都傷喫，翻勸斗時咬親條脷！」

最錫身的是湯鎮業，「他很小心、穩陣，翻勸斗時，一定要確保榻榻米弄得整整齊齊，成個『老油條』，那就不會輕易受傷，要頒個安全組組長給他。」另一個最佳表現獎，華哥說非劉德華莫屬。「他不怕辛苦、艱難，有什麼都會搶先去做，這個態度好好，心口碎大石那一part，公司問哪個想做，也是華仔第一個舉手⋯⋯『我做！』」

劉德華洩碎石竅門
初體驗成名的代價

愛拚才會贏，華仔心口碎大石的確是全晚節目的亮點，看着江道海師傅拿起大鎚，狠狠地敲落他胸前的兩塊大石，可謂一敲

一驚心。「公司說器械性的表演每年都有，希望這年有一個較特別的項目，最初打算讓我踏單輪單車，但這個表演也不夠新鮮，而且要花很多時間練習，結果江道海師傅提議作這項表演。」當年演出後，華仔接受《明周》訪問，洩露箇中竅門：「從選石開始，便有秘訣，這些表演用的麻石，質地比較脆，如果用普通麻石，打下去會死人的。」

最後綵排所見，華仔胸口只有一塊麻石，到正式演出時卻變成兩塊，他形容是「博一鋪」：「當晚八點半就要stand by，六點左右才決定用兩塊麻石，因為一塊麻石的說服力還只得兩塊，所以不能夠試演，只把兩塊石放在心口，讓我試試重量，到正式演出的時候博一博，我實在信心不大。」

飛躍翻騰五虎將

1-2. 蜈蚣行講求合作與默契，老友鬼鬼的五虎，從容地過了這一關。

3. 綵排時，單車疊羅漢完成順利，但當正式時，單車駛上了他們翻勸斗用的墊子，駛不動，黃日華總結：「利舞台場地較細，沒辦法。」

4. 圖中可見，劉德華綵排時只碎一塊大石，上台時卻變成兩塊，「當時真不知道什麼叫危險，江師傅說，如果現場出問題，我可以說不做，改回用一塊。」劉華精神、膽識過人，兩塊來吧！

5. 何守信當眾脫掉劉德華的上衣，令華仔有點尷尬。「你們又介不介意我脫衣呢？表演完畢，我立即把衣服穿上去了。」華仔，那是百看不厭的。

那兩塊麻石的重量合計超過二百八十磅，接近華仔兩倍體重（當時他一百四十七磅），表演時他要先擴胸，用前胸承托麻石，並用雙手固定位置，「師傅教我，在彼此力度對碰的當兒，把加在我身上的力卸掉一點，若我感覺到重的話，便呼一點氣，以免『食正肋骨』，死頂可能會傷到中氣，要是不覺重，就不必呼。」

雖則滿身錦囊，但眼看大鎚迎胸落下，華仔也不無驚恐：「初練習時，師傅把大鎚打下來的時候，我偏着臉，不看，師傅也不許我看。」

演出後，華仔只是有點累，並沒有任何不適；賣命有價，觀眾對五虎的表現擊節讚賞，令含蓄的梁朝偉也不禁激動起來，「表演完之後，看我的樣子好像有點害怕，其實我很興奮呀，你知道嗎？我足足興奮了三天，一閉起眼睛便想起當時的情景，記得很清楚，哪個動作、哪個人拍手掌，我仍記得一清二楚......」偉仔說。

由這一刻開始，五虎是真正接棒成為台柱了，但在富貴逼人來以前，華仔已嘗到成名的代價。「那天演《星光熠熠》，晚上只得半小時吃飯，我們五個人走出門口，發覺有百多二百個影迷在等候要簽名，我們只好告訴他們，現在沒有時間，便匆匆走到水車屋吃東西；回到利舞台，影迷仍在，如果要逐一簽名，相信要花十五至三十分鐘，我們因而遲到的話，公司會責怪的。」

沒多久，工作人員遞了一封寫着五虎名字的信進來，裏面寫着「親愛的」，但這三個字都被交叉了，信的內容大意是「連羅文也替我們簽名，你們五個是什麼？是垃圾、討厭的一輩！」附隨尚有已被撕個稀巴爛的五虎照片、海報、簽名......「他們為什麼這樣不體諒我們呢？我們既然被觀眾喜歡，有義務替人家簽名，沒空的時候，只好說聲改天吧，有些影迷也會諒解的。」

驀然回首，華仔在成名路上遇過的種種辛酸，當日目為天大的苦，今日看來只是一粒微塵而已。

真正的星光熠熠

1. 謝賢與鄭少秋的鋒頭，雖被五虎搶去不少，但這幕「影子舞」表現不俗，四哥更罕有開腔唱歌。

2. 「紅豆沙小姐」鮑翠薇一度跟同期出道的梅艷芳叮噹馬頭，聯同憑《童年》聲名鵲起的蔡國權合演「青春勁旅」，安排合理。

3. 在劉嘉玲、藍潔瑛、曾華倩等一班後浪未湧至前，陳秀珠仍是獨當一面的花旦，化身當時得令的「溜冰滾族」演出「勁舞飛輪」。

4. 羅文、蔣麗萍扮王子公主跳芭蕾，丁馬卡度、蔣慶龍、孫明光等高佬全部扮小矮人，被何守信揶揄「扮鬼扮馬不是真功夫」。

5. 「港姐合唱團」歌頌四季，最紅的翁美玲演繹春天、最搏的梁韻蕊一身炎夏，歌藝最好的鍾子綸洋溢秋意，最高的楊雪儀成為嚴冬代言。

6. 肥姐表演「性感小野貓」，爆笑效果稍遜八一年與盧大偉跳天鵝湖，但尾段全體舞蹈員合力將她舉起，仍惹來全場笑聲。

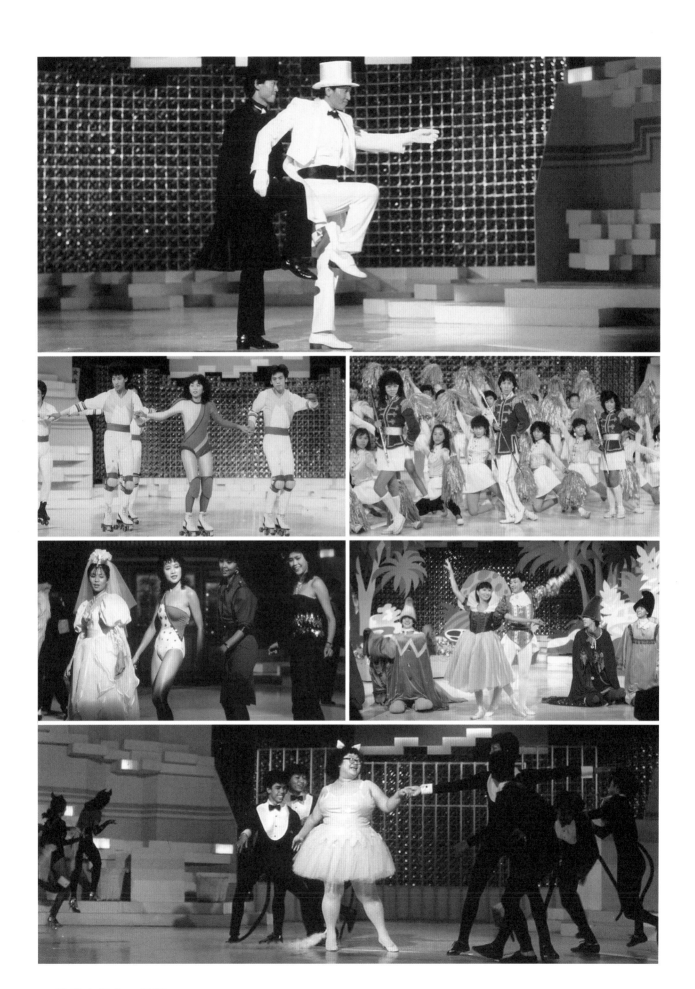

一粒黃金勝萬粒沙
蔣慶龍護阿梅受傷

創辦於八一年的《星光熠熠勁爭輝》，乃無綫替保良局籌款的年度大騷，分藝員隊與歌星隊作賽，由四十四位保良局主席與總理即場按燈分出高下；連辦四屆後，八五年易名《白金巨星耀保良》，之後再變身《星光熠熠耀保良》。

八三年的一屆，可謂貴人出門招風雨，無綫原定在利舞台門外張燈結綵以加強聲勢，偏巧遇着超級颱風愛倫襲港致被迫取消，幸愛倫小姐擾攘不算太久，才沒有影響綵排與演出；論陣容，無疑歌星隊較人多勢眾，但正如藝員隊隊長何守信說：「我們是精簡部隊，不是說人多就可以，一粒黃金可以換到幾多粒沙，你知唔知？」

如旭日初升的五虎將搶盡鏡頭，阿哥級謝賢與鄭少秋合演「影子舞」亦見新意，加上肥姐沈殿霞跳「性感小野貓」與翁美玲湯鎮業情侶檔共舞，結果輕易壓倒以羅文為首的歌星隊奪冠。

首屆新秀冠軍梅艷芳也有份演出，但剛出道一年的她發揮機會不大，只能與蔡國權、鮑翠薇在「青春勁旅」揮舞啦啦隊棒，壓軸演出「百年舞蹈大巡禮」更發生嚴重意外，但受傷的不是她，苦主是同屆新秀隊友蔣慶龍，「雖說不上是我的人生轉捩點，但絕對是事業的一個好大打擊！」

當年報道指，事發在梅艷芳、蔣慶龍與林利合作跳 twist（扭腰舞），當林利把阿梅拋向蔣時，蔣因大近視幾乎接不住阿梅，勉強用力下總算抱在懷，卻令蔣扭傷尾龍骨……「與我的近視無關啊！」蔣慶龍記得很清楚：「有人將梅艷芳拋向我，但他力度不足、位置不對，眼看可能會弄傷阿梅，我心想：『自己傷好過她受傷！』便急忙用腳踏前一下，她跌落我身的時候，尾龍骨立即

百年舞蹈大巡禮

9	8	7	6	5		1
11			10		4 3 2	

1. 除了五虎將，整晚的另一個高潮，出自壓軸的「百年舞蹈大巡禮」，所有藝人跳出不同派別的舞姿，絕非柴娃娃；可是也因為過分認真，梅艷芳、蔣慶龍、林利跳扭腰舞時發生意外，蔣扭傷尾龍骨無緣演出，由舞蹈藝員替補他的位置。

2. 華星本來有意撮合蔣慶龍、林利、胡渭康與孫明光合組虎子隊，但因蔣意外扭傷，這晚缺陣之餘更被迫退隊，「真是一大打擊，很無奈！」蔣慶龍說。

3. 蔡國權與鮑翠薇跳華爾滋，頗切合兩人含蓄個性。

4. 身為隊長，何守信與黃露也要來「舞一番」，平心而論，何B稍勝一籌。

5. 羅文與陳潔靈跳 charleston（查爾斯頓舞），舉手投足有調皮與幽默感，收貨。

6. 何守信以「天衣無縫的配搭」，介紹跳 rumba 的湯鎮業與翁美玲出場，當日聽來很貼切，今日重溫很歉疚。

7-9. 鄭少秋、梁韻蕊與楊雪儀大跳狂野森巴舞，忘形之際，扮嘢秋忘記做「縮嘢秋」——小肚子跑出來了。

10. 從來不覺關菊英與黎小田精於舞藝，這晚偕胡渭康與孫明光跳機械人舞卻出奇好看，是這幕最令人驚喜的組合。

11. 丁馬卡度與蔣麗萍跳樂與怒，造型擺明向《油脂》取經。

歪了，登時整個人已站不穩，要旁人扶我入後台，馬上送往醫院治理。」

他留院多時，之後再做了三至五個月物理治療才算康復，但已錯過了黃金機會。「這個騷本來有計劃作為我、林利、胡渭康、孫明光一起組隊參加東京音樂節的試金石，但因為我扭傷，不但當晚演出取消，我還記得 Florence（當年華星高層陳淑芬）來醫院探我，說：『等不及了，你退出作個別發展吧！』我好無奈！」

公司叫蔣慶龍繼續等機會，但出身貧苦的他，有什麼本錢去等？約滿華星後，他黯然暫別娛樂圈，阿梅知道這件事嗎？「我想，她並不知道我為抱着她，踏前了一步而弄傷尾龍骨，我也不會怨任何人，也許這是天意、命運吧。」

137　跨時空經典・視覺

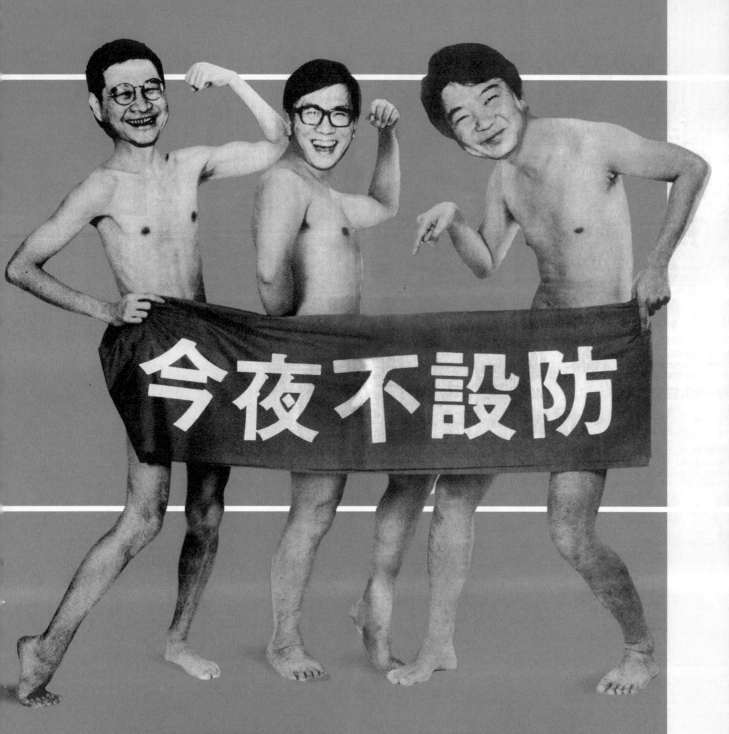

今夜不設防

三月十日起逢星期五晚十一時　亞洲電視本港台播出

月光光　清談把盞論四方
坦蕩蕩　應設防處不設防

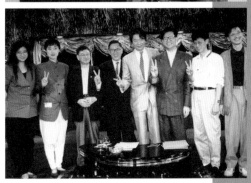

一手撮成節目的班底，（左起）導演梁麗容、
劉天蘭、倪匡、黃霑、蔡瀾、招振強、監製
趙汝強、資料撰稿及審閱黎紹輝。

《今夜不設防》秘聞不設防

天價撬走三名嘴

曾幾何時，亞視星光燦爛，最紅藝人匯聚《今夜不設防》！

《今夜》監製趙汝強與有榮焉：「像是我一手湊大的BB，眼看破了收視紀錄，當時來說確實爭番啖氣！」

當年收視，是名副其實的「六四開」——亞視六、無綫四，這更是《今夜》的最低數字！

歲月無情，主持黃霑、倪匡，以及監製趙汝強皆已離世，永遠懷念亞視真經典，香港電視史上難以復刻的無敵組合！

趙汝強七五年加入佳視新聞部，電視台倒閉後曾經轉行做生意，八四年轉投亞視製作部，「廿幾歲可以托住部機，但老了怎算？」

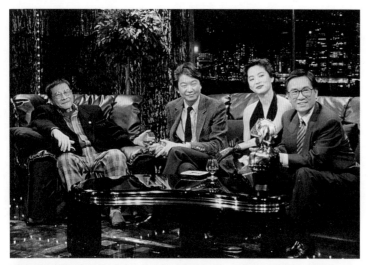

訪問當天，鍾楚紅正替電影《伴我闖天涯》配音，時間趕急下本欲缺席，但因與三名嘴太熟便匆匆而來，對鏡照兩照立即入廠，自信爆棚。

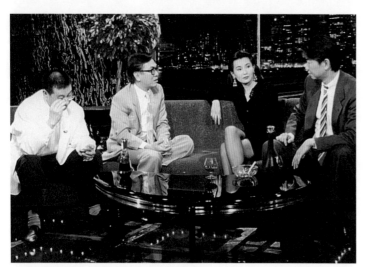

青霞向着鏡頭起誓絕無整容，任由黃霑親手驗證，更自嘲下巴好似「屎忽」。

張曼玉當年跟爾冬陞相戀，原來媒人是張學友與陳自強：「他們說有一個男生好適合我，但又不告訴我是誰，我好奇去了吃飯，怎知羅美薇突然問小寶：『你知不知道今晚來幹什麼？』小寶答：『食飯囉！』『唔係呀，你今晚來相睇呀！』嚇到我幾乎腰親！」

嘉賓有錢收創先河
伏特加結冰速成法

在第一輯《今夜不設防》的最後一集，黃霑公開漂亮非常的成績單——最高收視佔有率為七成半，即使最低也有六成八，切切實實地打了一場勝仗！

為留住會吐出金蛋的三名嘴，據聞亞視要加薪兩成才能成功添食，但監製趙汝強按過計算機後，否認此說：「他們的身價，當時來說已是天價，今日來說也是天價，不能再加了。」黃霑、倪匡、蔡瀾主持十三集節目，合共可得一百六十萬，三人平分。

獨食難肥，霑叔很早已明白「瘦身」之道，開創香港電視史先河，上電視節目，嘉賓人人有錢收！趙汝強憶述：「霑叔話，以前做節目嘉賓，次次都攞笨，沒有收過一毫子，所以我們要創新！」重要的是「利市」由三名嘴自掏腰包，每次錄影完後即寫支票，最低消費一萬起計，難怪吳君如笑不攏嘴：「又好玩又有酒飲又錢收，好開心呀！」

三名嘴是怎樣將「私交」發展至百看不厭的「公交」呢？當年蔡瀾如是說：「有一次無綫請我和倪匡做嘉賓，反應不錯，後來另一次加了黃霑，反應更加好，我們便想做長一點，就算沒有酬金也不要緊，但無綫始終不敢；後來交了給黃霑，他是個討價還價的天才，一下便把節目以很好的價錢賣給亞視了。」

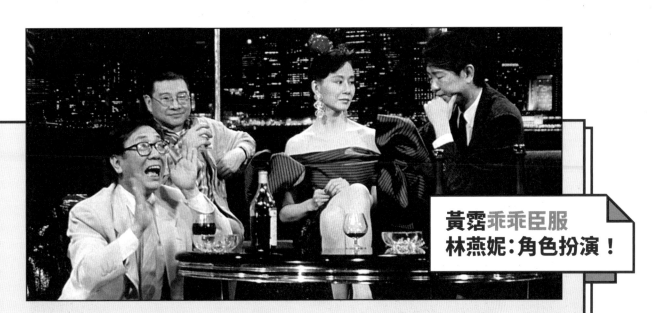

黃霑乖乖臣服
林燕妮：角色扮演！

《今夜》其中一個經典場面，乃林燕妮（Eunice）以「母儀天下」的姿態，讓黃霑溫馴地乖乖臣服，「（他）當然是角色扮演啦，邊有咁怕我？他好識演戲！」林燕妮說，當年她根本不想上節目，「我覺得我好唔上鏡，不過好得意，我上亞視靚過上 TVB，每次上 TVB 都好醜樣！」她挑來法國品牌 Christian Lacroix 一襲彈弓短裙，嬌艷欲滴。「觀眾喜歡睇靚嘢，但又不可以隆重到結婚一樣，我喜歡裙子肩上兩隻大蝴蝶，到現在仍未捨得丟。」她笑言自己當年「唔係好生性」，買衫「萬萬聲」、「但我問心無愧，一分一毫都是自己賺的，即使當時與黃霑住的寶珊道，那層樓都是我買的！」

節目看來，霑叔與 Elaine 猶像熱戀，但 Elaine 透露，若當時沒有相同理念，應該早就分手了。

可靠情報指出，撬走三名嘴的最大功臣，是當年掌管亞視宣傳部的劉天蘭，她聽聞無綫想請三名嘴開一個清談節目，但雙方一直處於拉鋸狀態，自忖大台的無綫有點怕他們太「踩界」；天蘭以快打慢，即約他們往酒樓面談，並開出無可抗拒的優厚條件——花綠綠的鈔票之外，更保證在電檢條例的許可下，讓他們暢所欲言！「大家一拍即合，隨即準備合約，一個月內節目開得！」資料撰稿及審閱黎紹輝說。

三名嘴認定靚女始終吸引過俊男，一開始已「重女輕男」，正值巔峰狀態的林青霞、鍾楚紅、張曼玉、王祖賢等自是頭號爭取目標，「聽聞林青霞要食好多次飯才肯出現，因為她不知道他們想問些什麼，要了解得很清楚。」黎紹輝說，嘉賓訪談固然是「膽」，最初他們還構思了倪匡及紅星語錄、蔡瀾食譜與不設防信箱等幾個環節，「最深印象是蔡瀾教授如何迅速將一枝伏特加結冰，方法是用滅火筒噴五分鐘，果然結冰！」有意摹做，切記小心為上。

裸男廣告惹怒主持
紅姑打頭陣有原因

名堂方面，最初蔡瀾想用《眾寶盆》，寓意如寶物般的嘉賓一爐共冶，之後又度出《香港一品鍋》（三把口）與《今夜不設防》，眾人覺得「近磅」了。「本來節目逢星期五晚出街，直至黎紹輝的一句《星期五不設防》，更為貼切。」趙汝強亦表同意：「這個名稱幫助好大，大家都覺得嘉賓上來全部不設防，要設防就不要上來。」

為表重視，亞視在報章刊登全版廣告，將三名嘴的頭 key 進裸男身上，取其「赤裸裸」之意，但在那個仍未流行「執相」的年代，當事人看後大動肝火，蔡瀾大罵廣告「影響形象」，趙汝強說：「磨合確實需要一點時間，霑叔是資深電視人，不會得罪人。」

別人，蔡瀾卻是個電影人，說話率直，但他要將電影那套搬進電視台，變成大家會有爭拗，起初火藥味都幾重，我記得這樣說過：「蔡生，如果今日講電影，我不會跟你拗，但當今日講的是電視，我是專家，你就要聽我講！如果三集出街都唔收得，我聽晒你講，你話乜就乜！」

八九年三月十日首播，第一集最高收視衝上七成三，裸體廣告又人人讚好，三名嘴登時收火，蔡瀾還公開大讚廣告「還不錯」，「不過我建議我們三個應全裸扮成加油站，我們有這個自信心，哈！」第一集的嘉賓是鍾楚紅，殿後（第二集）的林青霞曾經問過「為什麼」，幕後解釋的理由是，倪匡的廣東話比想像中「有趣」，再加一個「唔鹹唔淡」的青霞，放在第一集恐防會令觀眾招架不來，才以紅姑打頭陣云云。

霑叔開宗明義，要挑戰電檢尺度，果然首播便辣着火頭，影視處禁止亞視再用「嘟」聲去掩蓋不文語句，難道三名嘴在節目爆粗？趙汝強笑言要替蔡瀾平反：「其實那是假『嘟』，屈咗蔡瀾！事緣當晚他說了一堆話，大家都聽不明白他在說什麼，導演叫我聽，聽了十次都聽不出，但那段說話有上文下理，剪了又不行，如何是好呢？不如『嘟』咗佢，當佢講粗口，怎知一出街好大迴響，影視處（影視及娛樂事務管理處）不容許我們用『嘟』，就算無聲也不行。」

上節目前，周潤發曾往探霑叔班，工作人員要求即興上鏡及拍照，隨和的發哥斷言拒絕，到正式時當然任影唔嬲。

電檢插手繼續飲酒
堅持直播驚動高層

三名嘴肆意在熒光幕上吸煙飲酒，也應是空前絕後的豪情之舉吧？可以想像，金睛火眼睇到實的影視處又要「做嘢」，趙汝強說：「影視處好多勸喻，第一輯擺滿酒樽，之後新一輯已經冇了。」蔡瀾說過，他們決不會在沒有酒飲的情況下演出，那怎麼辦？趙汝強想出的拆解方法是——轉杯！「我用茶杯，你咪當我飲茶囉，但其實都係酒，照飲可也，所以倪匡成日話『我哋飲肥仔水』，就係飲酒！」之所以嘉賓個個有料爆，酒精的催化作用居功至偉，黎紹輝印象最深的是小泉今日子，「本來說好最多只會逗留三十分鐘，但三個主持一來已灌她喝XO，她覺得好好玩，錄了半個鐘，經理人催促她離開，她不肯，表明要留下來，結果錄影超過一個鐘！」

煙酒商趨之若鶩，不過倪匡強調，三名嘴只會喝三種牌子（軒尼詩、馬爹利與藍帶Gordon Blue），其他一概拒諸門外，黎紹輝就此變成最受同事歡迎的寵兒，「每星期一箱一箱運上來，又煙又酒，個個都來問我攞，係一條條（煙）咁攞！」收視持續高企，贊助商爭崩頭，特約贊助高達二十個，而且價高者得，隨時「泵」人走，一般客戶根本無法着陸《不設防》，「所以我們好得意，最初星期五播，有時星期二、有時星期六、有時一個鐘、有時個半鐘，正是因為廣告太多了！」趙汝強說。

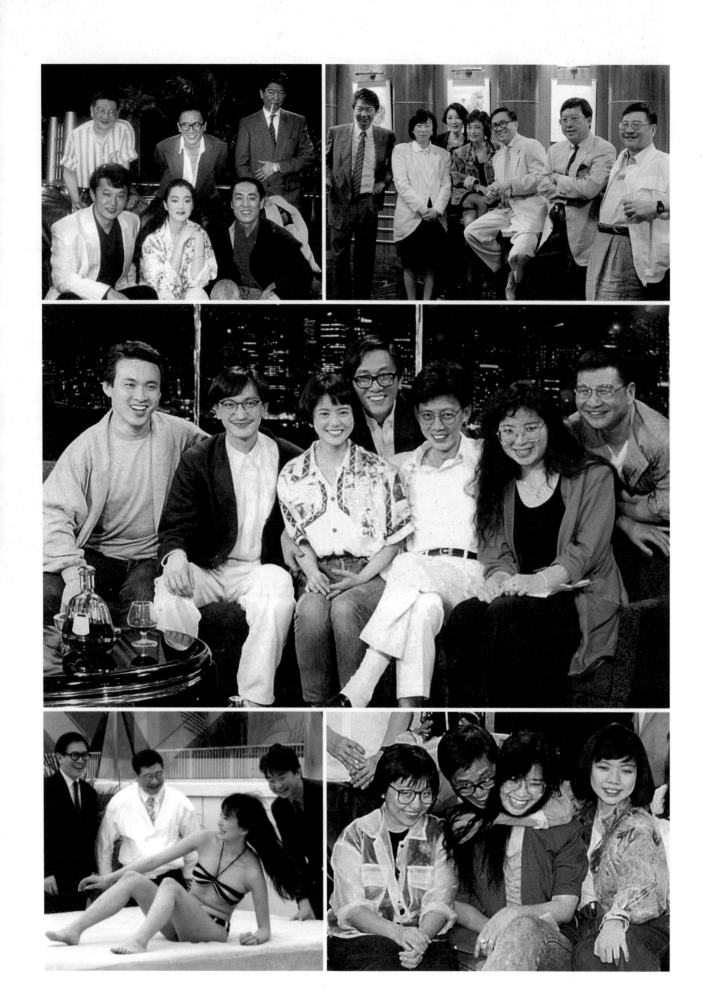

美女語錄

第一輯有美女語錄環節，何故第二輯人間蒸發？趙汝強説：「他們覺得，總之三個人講嘢就得，變成第二輯什麼也沒做，但確實收得。」重溫當年語錄，並非全部「問心嗰句」，部分想不出來的美女，就只有照讀工作人員預備好的金句了。

鍾楚紅：「沒有試過，千萬不可放棄嘗試的機會；試還試，不過要小心喎。」

張曼玉：「要有夢想才有理想，就算理想無法實現，起碼發夢都可以開心吓。」

王祖賢：「人生有好多東西，需要自己去爭取，如果你想爭取到，必須要準備得好；準備好，都爭取不到，至少不會怨自己。」

葉子楣：「做女人真係麻煩，行街俾人撩又話討厭，無人撩又話討厭，第二世都係唔好做女人啦！」

關之琳：「想做就去做，但你在做之前要考慮後果，如果後果是你可以負責的話，就要馬上去做。」

1. 張艾嘉大駕光臨，新任太子爺林建岳與高層周梁淑怡親往迎接。

2. 蔡瀾很緊張節目，一聽到張藝謀、鞏俐來港會合程小東宣傳《秦俑》，馬上相約訪問，「當時話開廠就開廠，可以隨時趕人走，惡得好緊要！」黎紹輝説。

3. 日本超級偶像小泉今日子來港拍MV，蔡瀾聞風立即邀她上節目，隨和的今日子不但逗留超過一小時，更大方跟台前幕後合照，也是她出道多年唯一在香港亮相的電視節目。

4. 某天錄影，霑叔面黑黑入廠，不斷抱怨打燈太慢，蔡瀾倪匡説了句：「咁躁做乜？」霑叔登時無名火起，一枝箭標上的士離開，後來助手説這陣子他心情欠佳，請大家多多包涵；事後大家發現原來霑叔剛跟林燕妮分手，這位助手更成為了黃太──陳惠敏（右一）。

5. 商借豪華郵輪 Trump Princess 錄影，對方事先講明不准吸煙、喝酒，三名嘴依然故我，再看到嘉賓竟是一名日本 AV 女郎，及後郵輪提出抗議，但已事過境遷。

大駕光臨

	2	1
	3	
	5	4

亞視異軍突起，無綫不甘後人，在《歡樂今宵》新增《今夜笑不停》，以夏雨、盧海鵬、譚炳文分別摹做黃霑、倪匡與蔡瀾，霑叔一度為此大動肝火，揚言要找律師商量控告無綫，倪匡與蔡瀾卻齊聲反對，認為從來只有弱台摹做強台，這次風水輪流轉，無綫簡直是替亞視免費宣傳，何樂而不為？倪匡更大讚盧海鵬口齒不清，非常像他。

大家都覺得倪匡相當可愛，只是廣東話太爛，觀眾反映怕會錯過他幽默抵死的笑話，幕後從善如流，但凡倪匡開腔便打出字幕；同時，有人又發現坐在靚女嘉賓兩旁的都是霑叔與蔡瀾，倪匡總是靠邊坐，經查證後，發現原來這是倪太的要求。「任何場面都有主角與配角，黃霑主持經驗豐富，又是我們的總代理，我甘於當配角，三個主持已有默契，無人介意誰主誰副。」倪匡説。

第一輯主打美女，第二輯輪到型男登場，趙汝強回顧：「成龍説話很大膽，講一集唔夠，所以（第二輯）頭尾兩集都是他；周潤發直頭馴落張梳化，因為張梳化好舊，一坐就沉落去。」但要數最「不設防」的嘉賓，他首推張國榮：「他是唯一一個嘉賓，會在錄影後的翌日致電給我，要求剪去自己部分言論，現在大家看到的，哥哥説跟一個女朋友去澳門中央酒店，但之後就完，

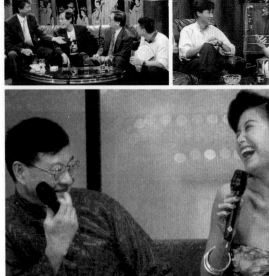

其實當日哥哥繼續有講開房後與女友幹了什麼⋯⋯（上牀經過？）類似啦，但我答應過他，當日不說，今日我也不會說，雖然哥哥已經不在了。」

欲罷不能，《今夜》總計播出四十七集，包括在深灣游艇會舉行的《不設防金裝夜宴》，成龍、林青霞、王祖賢等巨星俾面出席，趙汝強笑說：「公司要全體工作人員穿禮服出場，我們哪有禮服呢？公司就幫我們度身訂造，說明以後有重要場面便穿這套吧，誰知去到最尾，三條友將我拋落水，禮服當堂縮水，報銷了。」每次重播，總會勾起觀眾的思念，監製大人又何嘗不是？

「我在這行許多年了，你問我做過什麼，我真的答不出來，《亞姐》？《亞唱》？《未來偶像爭霸戰》？《電視先生》？這些都是一代一代人做的，但就只有《今夜不設防》，從頭到尾都由我監製，可說是我的代表作。」

炎手可熱

1. 哥哥酒後吐真言，翌日清醒後致電趙汝強，要求剪去跟女友在澳門中央酒店開房的經過，理由是不想傷害對方。

2. 倪匡從來專職笑與喝酒，連倪震都是露叔請來的；談到教仔，倪匡有金句：「好的孩子教不壞，壞的孩子教不好，我從不理他！」

3. 羅大佑攜來一黑一白的琴，錄影前與露叔合奏《黎明不要來》，可惜沒有出街，惟現場工作人員專利。

4. 三名嘴炎手可熱，亞視用到盡，邀請他們擔任八九年亞姐嘉賓司儀，倪匡獲分配與大熱伍詠薇言談甚歡。

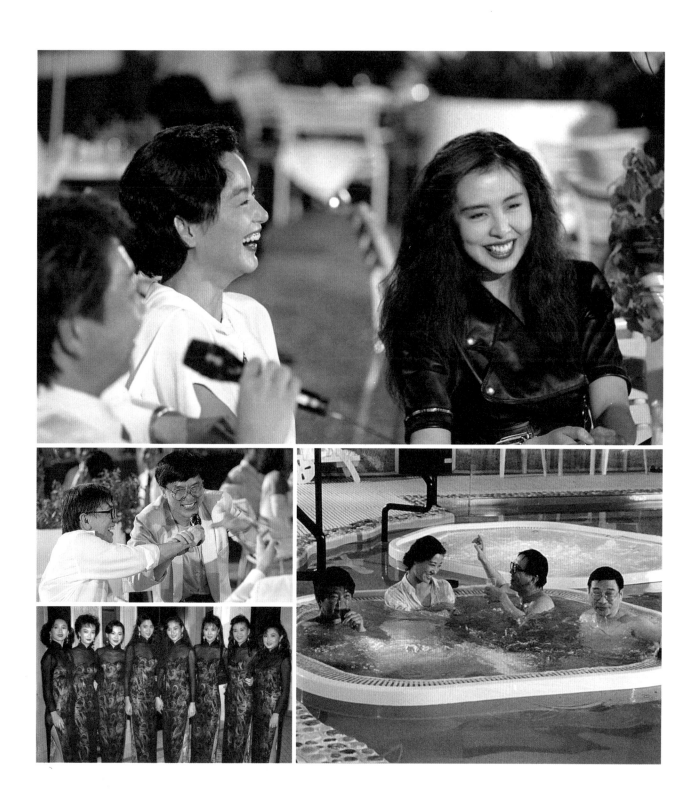

俾面派對

1	
3	2
4	

1. 林青霞與王祖賢俾面出席《不設防金裝夜宴》，祖賢直言不怕任何尷尬問題，「大可以不作回答，何況大家有了君子協定，相信問題不會太過分。」

2. 為求新意，三名嘴要求衝出錄影廠，跟王小鳳邊浸浴邊訪談，效果新鮮。

3. 成龍非常捧場，除任第二輯的首集與尾集嘉賓，還現身《不設防金裝夜宴》。

4. 八九年剛出爐的亞姐穿清一色旗袍奉命出席，亞軍萬綺雯與第五名袁潔儀手拖手展示「真友好」。

兒童節目長青 icon

張國強哥哥
譚玉瑛姐姐

下午四時三十分，曾經是香港孩童們最期待的一刻。當電視傳來「五、四、三、二、一」，大家便會跟着一起倒數，滿心歡喜迎接《430 穿梭機》升空！

投入程度有多瘋狂？且聽譚玉瑛現身說法：「出外景吃飯，小朋友會驚詫的問：『你不是吃藥丸的嗎？』以為我真的是太空人！」

懷念純潔的童真歲月，無論活到幾多歲，兒童節目 icon 始終長青，永遠都是香港人的「張國強哥哥」與「譚玉瑛姐姐」。

《穿梭機》的目標對準六至十二歲的小朋友，玩樂與知識兼備。

《穿梭機》首日升空，張國強仍牢記緊密的時間表。
「早上六點幾返工、七點幾做訪問（《香港早晨》）、
之後綵排、十一點幾升空、四點半直播……」

首日升空出奇認真
拍檔跌傷順勢棄權

一九八二年二月一日上午十一時半，一個簡單而隆重的「升空」儀式舉行，但地點不在太空總署，而在九龍廣播道無綫總台——《430 穿梭機》，起飛了！

主持之一張國強（KK）印象很深：「監製林麗真要我和方家瑩好認真，當正『升空』一樣，朝早還安排我們上《香港早晨》，余文詩隨意地問：『有沒有受訓過？』我答有呀，受訓了兩個月，好像真正接受太空人訓練，每當穿起制服，感覺就是太空人隊長！」好幾次碰上，余文詩總愛跟 KK 重提舊事：「想不到你會這麼認真！」

畢竟，KK 愛演戲。在此之前，他曾是影壇新希望，在《點指兵兵》、《夜車》均有亮眼演出，但他選擇在公仔箱打穩根基，意外地從戲劇組演到兒童組。「性格決定命運，我不是進取型，既然在戲劇發展不大，公司又覺得我形象健康，叫我入兒童組，反正沒有當過主持，也是一個新嘗試。」好友直指 KK 很傻，在小朋友堆中埋沒自己，但他有另一套想法。「當主持爆騷好吸引，一年接近三百個，是有紀錄的十大，加上當時的節目總監陳寶珠也游說我做，我反問自己可以嗎？她說我可以！」拍畢《女黑俠木蘭花》，他頭也不回，當「機長」去了。

球場上，KK 可以是全攻型；視圈裏，他卻處處退讓。籌備階段，林麗真建議他為節目學一樣東西，他選擇了唱歌，一心為日後唱兒歌鋪路；兩星期後，林麗真叫他唱《穿梭機》的主題曲，他竟然婉拒，理由是——「我並非這方面的人才，只學了兩星期，不敢嘗試，相信日後還有機會吧！」後來改由林子祥演繹，因唱片合約問題（華星推出兒歌盒帶）再出現張國榮的版本。

監製希望有清新感覺，第一代女主持找來任職空中小姐、完全沒有演出經驗的方家瑩。「她的表現不錯，不適應的是工作環境與生活習慣，我們逢星期一至五出外景，星期六、日則要返公司配音，有時凌晨四點便要出發去拍金魚街，星期六、日則要拍廠景，她不會想像得到，原來做兒童節目可以這樣辛苦。」方家瑩身心俱疲，曾跟 KK 訴苦：「我想放棄！」KK 開解她節目反應甚佳，不如努力撐下去，誰料一次意外，令她宣告棄權。「她在錄影廠絆倒，跌傷尾龍骨，可能是天意吧，反正已經不想做，就順勢不上班，數算她只做了三、四個月。」

林麗真急忙挑選新主持，叫 KK 去四號錄影廠對對稿、幫幫眼。「選了幾個，其中一個是譚玉瑛，大家都覺得她口齒伶俐、反應敏捷，是很適合的人選。」不負眾望，譚玉瑛很快上手，但兩個人日以繼夜，長此下去不是辦法，於是加入梁朝偉、區藹蓮、王念慈三位隊員，穿梭機家族日漸擴大。「梁朝偉沉默、冷靜，最初有點銜接不來，因為他說話好慢、好斯文，我心想：『可不可以講快一點？』但他其實只做了短短幾個月，便被拉出去拍劇。」

「空中暢遊」是《穿梭機》的年度盛事，張國強等主持跟一班小朋友乘飛機圍繞香港半小時，告別前大家把握機會，向「機長」索取簽名。

升空前，KK 與方家瑩教小朋友唱《穿梭機》的主題曲，「大家好合作，升空很順利。」KK 說。

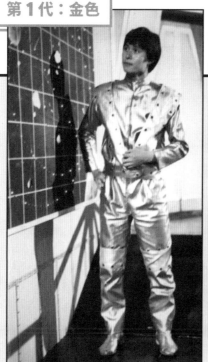

第 1 代：金色

制服演變

營造「升空」感覺，《穿梭機》力求像真，要化身「機長」與「機員」，全體主持均需穿上制服，張國強說：「第一套金色、第二套銀色、第三套白色，很有那種太空感覺。」

譚玉瑛笑言最愛穿制服，「我這個人最怕要想穿什麼衣服，平時也不愛逛公司，如果常常買衫的話，我會為這筆開支心痛的。」愛喝紅酒的她，寧買靚酒杯，也不要靚衫。

第 2 代：銀色

張國強與譚玉瑛同在十一月生日，監製替他倆開生日會慶祝。

第 3 代：白底紅邊

圖中為銀色怪獸「Coco」及掛在牠身上的機械人「Lobo」。

機長與隊員

2	1
3	

1. 譚玉瑛跟曾華倩、藍潔瑛、區艷蓮都合作愉快,「區艷蓮住在何文田,有空檔我會到她家休息、洗澡、傾吓偈。」

2. 聖誕佳節,穿梭機隊員從太空回歸,一同慶賀。

3. 梁朝偉話不多,總是靜靜觀察張國強、譚玉瑛的演出,將經驗活用在自己身上。

KK 簽約康藝成音推出兒歌盒帶《Hello KK 仙人島》,那邊廂華星又有《430 穿梭機》兒歌盒帶,「我的如意算盤打錯了!」KK 說。

再來是周星馳、龍炳基、曾華倩、藍潔瑛這一批，「周星馳有個心態，知道自己只是過渡性質，放得開，自然想做便去做，最多你咪炒我？更好！反正老友梁朝偉已在拍戲，他一定想出去闖闖。」當年的星仔對影圈非常嚮往，很愛聽KK說拍戲的故事。「他對我幾客氣，記得有陣子流行霹靂舞，主持中只得我們懂跳，他會先問我，這樣去夾『觸電手勢』好不好？他在《穿梭機》算是進取的，但不會話搶就搶。」

出兒歌盒帶計錯數
不當何守信接班人

果真「一飛沖天去」、「穿梭機」很快便「飛」進童心。「起初，節目最成功的是卡通片，《叮噹》、《足球小將》、《黃金戰士》、《千年女王》等，好吸引小朋友；再者我們有很多戶外活動，每年暑假例必參與《共享陽光》，跟小朋友近距離接觸。」不可忽略「與時並進」，記得八十年代初的「雅達利」遊戲機嗎？贊助商讓小朋友到太空館「打機」，來信每日塞滿三大袋，是人氣爆燈的有力證明。「有一次，我如常叫小朋友介紹自己，突然攝影師掏一掏部機，意味要重拍，又沒有出錯，為什麼？他說，因為到導演在耳機叫『來過』，導演解釋意思其實是『這個小男生已經來玩過』！」

「大哥哥」形象深入民心，有童裝公司暨KK推出一系列產品，他沒有答應。「八三年，我跟朋友合資體育用品公司，做了五個月，彼此的觀點不同，我不夠手段、狠不來，還是乾脆收手；之後我被『生意』這回事嚇怕，寧願淨賺人工好了。」他少數把握過的機會，是出版《Hello KK仙人島》兒歌盒帶。「當時我跟譚詠麟要好，經常會上寶麗金，很多監製都愛踢波，其中一個是葉蒨球，他隨許冠傑過檔康藝成音，掌管整個唱片部，有一天他打電話來說，康藝成音要做最top的東西，包括小朋友市場，當時最top的兒童節目就是《穿梭機》，想找我出兒童歌集，我說我行嗎？他說聽聽我和阿倫唱歌，覺得我可以。」

製作班底找來當時得令的林敏怡與林敏驄姊弟作曲填詞，目標與抱負一樣好「top」──「我心想，我的歌在《穿梭機》天天播放，再加上公司的龐大宣傳，理應有機會大hit，之後再做歌舞劇……」可惜他的如意算盤打錯了，盒帶行將面世之際，他驚覺與無綫所簽的合約，原來「聲音」也受管制！「我沒有想過會有牴觸，公司說，如果你想出、開聲就可以了，反正華星都有出《穿梭機》的兒歌盒帶，撞到正，節目內更不可能會播我的歌。」

八五年，他跟無綫商談續約問題，提出調回戲劇組，「工作日日如是，好似駕輕就熟，投入感、刺激感減了，加上八十年代電影公司招攬人才，德寶想簽我做合約演員，兩年拍五部電影，說到底，我始終喜歡拍戲。」話說出口，高層劉天賜飛快回敬：「你覺得自己一定有戲做咩？你而家做得唔好呀？」KK說：「我覺得力有不逮嗎？」「咁即係公司睇錯人啦！」劉天賜向KK力陳「利弊」，闡釋外間「風大雨大，有個地盤已經好好」，又以「何守信接班人」之名誘導：「現在做《穿梭機》，之後做《香港小姐》……」脣舌費盡，KK仍不為所動，八六年毅然「跳機」，離開無綫。「回想這四年，得多過失，起碼你現在提起兒童節目的主持，也會想起我吧！」

華仔擔憂永不超生
星仔分享另類心得

接任《穿梭機》主持半年（八三年一月），譚玉瑛已似未卜先知：「我這個人不太計較，即使公司安排我演出《穿梭機》一年、十年甚至更多年，我仍然是幹勁十足，盡力完成我的工作。」

果然，她成為最長壽的兒童節目主持人，全香港人的集體回憶！

「我依然記得，試鏡當日的情況！」想當初，猶像昨天。「前一天，公司給我一個遊戲細則，叫我回去了解一下，翌日介紹給

每逢暑假,《穿梭機》一眾主持便要出席很多官方舉辦的康樂活動,頻頻做義工。

自選心水環節

「烏卒卒,好似好似一隻
黑蟋蟀⋯⋯」是譚玉瑛
的至愛造型。

「得唔得,雖然聰明未必乜都得⋯⋯」

兩句歌詞,已夠讓大家想起,這是《穿梭機》的互動比賽《我得你得唔得》。
「他們提議,但由我構思內容!」張國強眉飛色舞:「真的開正我果瓣,
第一集就教踢波,下集就教打籃球⋯⋯」KK 真箇無所不能?「我未必樣
樣精,但正因為我做得到,所以你都得到!」

譚玉瑛自選的心水環節,是陳松伶將主題曲唱到街知巷聞的《烏卒卒》。
「她是個吉卜賽女人,整天刻薄助手麥包,可能因為我很喜歡罵人吧,
所以特別喜歡烏卒卒。」

背部停球、頭部停球⋯⋯我得你得唔得?

小朋友；面試當天好緊張，很多人排隊入去。」阿譚來自第九期藝訓班，跟黃日華、苗僑偉是同班同學，畢業後演過《佛山贊先生》，飾歐陽珮珊的妹仔；面試後，她繼續演小角色，某個禮拜六，拍罷一場抗日戲分，外景後回到公司，已有兒童組同事飛撲埋身，說打鑼找了她一整天。「禮拜五見監製，禮拜六便入廠，跟張國強一起坐着，一起飛了，突然間有隕石，幸好沒事，之後繼續對話：『知不知全世界最高的大廈在哪裏？』一天要拍六十多場戲，好快，一NG就阻住地球轉。」

當她將這個新任務告知好友黃日華，新紮小生眉頭一皺，報以長長的一聲「唉……」；彷彿一入兒童節目便永不超生、名利雙失。「我沒有這個想法。反而年青時有種心態，我一定要做得到，千萬不能讓人看扁。」怎樣才算「做得到」？「我的準則是盡量不NG，不NG是我的責任，當年我的記憶力很好，兩頁紙望一望就OK，那天不NG我就最開心。」她自恃記性好、口才佳，不自覺想爭取表現，有次與張國強攝手推介新遊戲，林麗真邀請很多猛人擔任評判，譚玉瑛講呀講呀講，一時忘記了拍檔的存在。「結束後，監製特別對我訓話，我這樣搶着去講，旁邊那個會好無癮，令我上了寶貴一課。」

辛苦經營兩年，節目加入新主持，分擔了繁重工作量。「梁朝偉先來，再到曾華倩，監製不喜歡主持拍拖，起初兩個盡量低調，但整天鬥氣，你嬲我、我嬲你，唯有勸他們算吧。」譚玉瑛與個個都傾得埋，藍潔瑛曾經問過她：「同人相處，應該真啲定假啲？」阿譚答得爽快：「不知道，我想怎樣便怎樣，有時都是假的，如果對方是小器的人，就無謂觸怒他，所以時真時假啦。」

好友名單，點少得周星馳？「有次放工出尖沙咀，星仔叫我陪他去拿牛仔褲，他又很羨慕我住愉景灣，有個會所可以享受吓。」天馬行空的星仔，還會跟阿譚分享一些另類「心得」：「如果你想看些不想別人看到的東西，例如成人那些呢，就將張紙『隊』

白殭屍首集出意外
拒拍劇不胡思亂想

《黑白殭屍》堪稱前無古人（或也後無來者）的兒童節目經典，開工的第一天是聖誕夜，林麗真捧着大大隻火雞探班，當晚的「主角」不是星仔，而是基仔。「他撲向沙發，衝力太猛，撞歪

住道門，阿媽行過就不會看到了。」依阿譚高見，何故星仔不選龍炳基、寧取她作「成人話題」的聆聽者？「唏，基仔個人太老實，說笑話不明白，講嘢又慢吞吞，連我都嫌他悶，星仔咁跳脫，點傾得埋？講兩句就走咗去啦！」

記得當時年紀小，「最欣賞當然是藍潔瑛，我親眼見過她有幾紅、有幾多人追求……」譚玉瑛說，藍潔瑛曾致電相約BBQ，「我覺得她只是說說而已，沒有真的出來。」

了鼻骨，大家只好停廠，第一集拍到半夜兩點幾。」星仔破格做「壞人」窒小朋友，阿譚也看不習慣，問他：「點解你要咁衰？」星仔答：「是監製安排的一個角色。」阿譚覺得，星仔並沒有「恰」小朋友，「你蠢少少，他根本睬你都嘥氣！」

其他主持出出入入，好些更躍登巨星級，可沒有對她影響半分，如舊敬業地緊守工作崗位，嗌走，安撫時高層總會說：「你定啦，有好劇本就調你出去！」唯獨是我聽完立即答：「不用了！」又有一次，在配音房碰上一位導演，他說好欣賞我，有個劇本好想找我演，但我想也不想便拒絕，因為我非常喜歡做兒童節目，他說我很奇怪。」撫心自問，她真的愛這份工作，但拒絕拍劇，也不排除是毋用「胡思亂想」，安分守己就是了。

從《430穿梭機》、《閃電傳真機》、《至Net小人類》到《放學ICU》，阿譚一直穩守兒童節目大家姊寶座，當中出現兩次暗湧，〇〇年及〇四年分別傳過無綫有意將年薪接近六十萬的她飛出局，但兩次均不了了之。「每一組都換人，一講到兒童節目，自然想起我，但自己怎去求證？難道問公司是不是炒我？記者問我，我叫他們問監製，監製說沒有這回事，但外面照樣繼續講，於是就以為我散佈消息，但我真的什麼也不知！」若無綫真的開殺戒，她有什麼打算？「我想，我不會再工作了，我自問都算好勤力啦，做了幾十年，我見好多人都無做幾十年咁多！」

兒童節目的影響力今非昔比，她沒有欷歔地想當年，反而甘之如飴。「沒有太多觀眾，我反而覺得壓力較小；現在（二二年）節目有十二個主持，不用出外景，禮拜六、日做廠只消數小時，個天都算對我不薄，臨老給我優惠，不用太辛苦。」

一四年，譚玉瑛終於卸下「姐姐」光環，但未有就此「榮休」，跟李家鼎拍檔主持的飲食節目《阿爺廚房》，更重投戲劇界，客串劇集《愛回家之開心速遞》及電影《白日之下》。

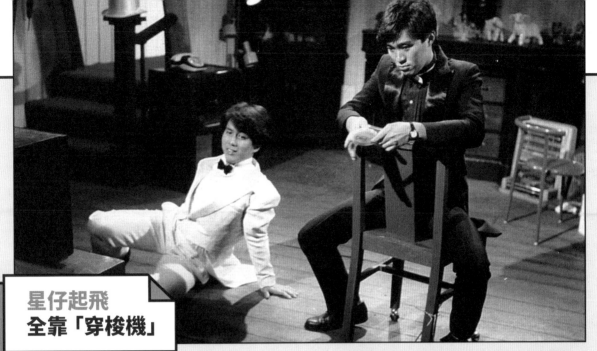

星仔起飛
全靠「穿梭機」

周星馳與龍炳基經常拍住上，主演的《黑白殭屍》
又深入民心，但原來兩人私底下話不投機。

在第十一期藝訓班畢業後，周星馳行行企企了幾個月，直到梁朝偉被調入戲劇組，星仔便接好友的棒子，投身《430穿梭機》。「起初真的很興奮，覺得自己有機會，但等到第三、四年，就懷疑自己是否有料。」人家呵護備至愛心爆棚，他卻不時在節目中「窒細路」、「玩細路」，結果惹來家長投訴。「我不是憎小朋友，只是覺得做兒童節目的主持，不一定要整天『呲』起棚牙，做個好好的人哥哥，不耐煩就表現不耐煩，相處貴乎坦誠，大家互相『勉勵』而已。」

他積極爭取機會，碰上某某劇集監製，會主動拉着對方：「可唔可以睇吓我？」監製反問：「咁你可以做咩呢？」這一問，問醒了他：「對呀，我只做過兒童節目，從來沒有其他的表現，我也不知自己能做些什麼，唉！」一等四年，他終於被李添勝看中，演出單元劇《哥哥的女友》，添哥簡單直接：「我鍾意搞你！」

八七年初到戲劇組，他毅然作出一個「大膽」舉動，迎接「新生」——跑去割了雙眼皮。「是本地貨，朋友介紹的，花了好幾千元。」他敢做敢認，「我想不到不認有何好處，又想不到不認有何壞處，那就認吧。」之後，李修賢約他上寫字樓，劈頭已經問價，請他拍《霹靂先鋒》。「我曾經問修哥為什麼選中我，當時他說：『我以前看《430穿梭機》，整個節目最乞人憎的是你，正好符合角色需要。』」

星仔起飛，還是全靠《穿梭機》。

繼續童真

2	
3	1
4	

1. 林麗真移民，幕後班底大改動，《穿梭機》變身《閃電傳真機》，緊守崗位者僅得譚玉瑛一人，黃智賢、麥長青、朱茵、黎芷珊仍活躍圈中。

2. 鄭伊健與黎芷珊拍檔繼而拍拖，但正如伊健在兒童節目的壽命——曇花一現。

3. 這一代主持仍不時有飯叙，「別看麥包外表粗粗魯魯，吃完飯竟然會送你回家！」譚玉瑛説。

4. 林麗真（前排中）移民美國多年，間中會返港與舊同事一聚，〇七年的這一次，張國強、譚玉瑛、曾華倩等都來了。梁朝偉憑《金手指》在金像獎第六度封帝，在台上仍有點名感謝她，非常念舊。

今日的歌唱比賽，已經發展成為真人騷，參賽者不但奉獻喜怒哀樂，最好加插勾心鬥角，再來評審們的尖酸刻薄，才是談論的焦點、收視的保證。

純歌藝比試，是上個世紀的事，陳潔靈回憶她的青葱歲月：「（參賽）動機好單純，有歌唱就最開心，當然得埋獎就更好。」

無可否認，電視滲透力之勁，炮製了許多個一夜成名，早在梅艷芳、炎明熹、姜濤以前，第一位幸運兒是葉麗儀。

成名前在教會獻唱，Frances又以迷你裙登場。

周梁淑怡三次參賽，錄得一冠兩亞佳績，這是她在六一年的風姿，亞軍獎品是銀盃一座與金牌一面。

六八年，年僅五歲的露雲娜，在《業餘音樂天才比賽》獲得歐西歌曲組獨唱冠軍，果然是「音樂天才」。

歷代歌唱比賽實錄

周梁淑怡不忿坐歪
森森藝名源自斑斑

在無綫開台之前，政府、商業以至傳媒機構均有舉辦歌唱比賽，其中始創於一九六〇年、由星島日晚報主辦的全港公開業餘歌唱比賽，是較具權威性的一個，關正傑曾以樂隊名義奪冠而晉身樂壇，一代視壇女強人周梁淑怡更曾三次參賽。「參加第一次得第二名，第二次又是第二名，唔忿氣，但我傻更更，從來沒有想過第三次可能連第二名也得不到，死都要去試，好貪玩。」

比賽分國語時代曲組、歐西流行曲組、古典歌曲組及歌唱合奏組，周太選的是歐西流行曲。「我讀的中學（聖保羅）比較嚴肅，同校有個唱男高音的，跟我同一年參賽，他得了古典歌曲組第一名，返到學校好威，我唱時代曲，感覺好像次要一點。」直至升讀香港大學，她終於得償所願，贏取冠軍便鳴金收兵了。

六十年代的歌唱比賽極其「重女輕男」，香港節、工展會不斷誕生「歌后」，藍天酒樓夜總會在六七年首辦全港公開女子歌唱比賽，選出了那一年的「香港歌后」——森森。「當時我仍是學生，跟表哥、契哥夾band唱英文歌，有一天和媽咪去那間酒樓飲茶，知道有歌唱比賽，便貪得意報名參加。」為怕被同學取笑，她化名「森森」參賽。「妹妹（斑斑）從小已想入娛樂圈，那時候流行以疊字作藝名，媽咪便以自己的姓氏（林），一早替她改名『森森』作準備，但我突然要參賽，臨急臨忙，唯有先用這個名字。」最妙的是，之後斑斑（黎小雯）入行，一度反用姊姊森森。

六十年代的歌唱比賽猶如選美，得獎者會接受后冠與彩帶加冕，「香港歌后」森森也不例外。

站在台上的森森，未見有半點緊張。「平時我有夾 band（蜂皇樂隊），上慣舞台，即使參賽也不會覺得害怕。」

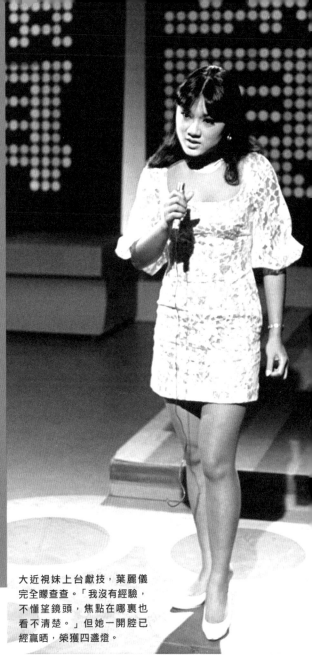

大近視妹上台獻技，葉麗儀完全矇查查。「我沒有經驗，不懂望鏡頭，焦點在哪裏也看不清楚。」但她一開腔已經贏晒，榮獲四盞燈。

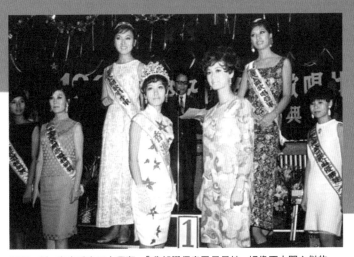

領獎一刻，森森看來不太興奮。「我都覺得自己呆呆地，好像不太開心似的。」

營造緊張氣氛《聲寶》加燈五倍

六九年的《聲寶之夜》，最多只有四盞燈，演變到後來，燈數不足以反映比賽的激烈程度，為了使觀眾看得更肉緊，無綫逐漸加燈營造緊張氣氛，當李龍基在七五年參賽時，已是原來的五倍。「當年有五盞大燈，每盞大燈再有四盞細燈，合共二十盞便是滿分。」他清楚記得，當晚選唱《Long Gone Lonesome Blues》，得到「四大一小」（十七盞燈），僅負冠軍一盞燈。「雖然輸了，但仍然被人看中，當時我在食品公司擔任包裝工程師，老闆想送我到日本進修半年，但回來後要簽長約，為這件事我不眠不休，考慮了足足兩個月，終於決定趁年青一博。」不要金、不要銀，只要一枝咪，基哥，你沒有選錯。

（黎小斌）的真名諧音取名「彬彬」，後來覺得那三撇恍如三把刀，故再改名斑斑。

大會要求選唱兩首國語歌，森森立即找歌唱老師惡補咬字與技巧，多學幾首時代曲傍身。

「平時常跟妹妹唱《小放牛》，歌唱老師再替我選了《望穿秋水》，有少少日文歌詞，當時我又選了《小放牛》，可能評判覺得我可愛，便選了我做冠軍。」決賽當晚，一心替無綫揀蟀的蔡和平也是座上客，順理成章看中出爐「香港歌后」。「一切都是媽咪出面傾，蔡和平說正在籌備《歡樂今宵》，希望集合老中青三代，由我代表年青那一批；其實當時獎品還有電影合約，但媽咪覺得我是新人，應該加盟新台，所以幫我簽了 TVB。」

老公神父齊齊縮沙
葉麗儀唱爆四盞燈

吸納外援，同時間，無綫積極培育新血。記憶猶新，首個在公仔箱歌唱比賽一鳴驚人的，是從《聲寶之夜》脫穎而出的葉麗儀（Frances）──嚴格來說，那不是一個歌唱比賽。「與其說是歌唱比賽，不如說是天才表演……」Frances 努力回憶：「當時的比賽只需一天，下午跟樂隊綵排，晚上錄影，一個節目大約有五至六名參賽者，不一定要唱歌，演戲、朗誦都可以。」

六九年，上電視絕對是大件事，Frances 可是誤打誤撞，唱出一片天。「我自幼住在荃灣，覺得自己是個鄉下妹，沒有很大信心，純粹是喜歡唱歌，在聖堂唱詩歌班，又參加過社區服務中心的小型歌唱比賽，結果贏了個電飯煲。」六四年，Frances 中學畢業，並入職滙豐，三年後結婚，但從沒放棄過唱歌。「當時大堂（堅道天主教總堂區）有個神父叫 Father Monti，他覺得我好適合唱其他語言的歌，便教我唱法文、西班牙文、意大利文；我第一任丈夫（余福昂）玩結他好叻，神父玩 keyboard，三個人組 band 在一些教區表演，算是薄有名氣，有人建議我們參加《聲寶之夜》，因為獎品好豐富，有電視機、雪櫃等等。」

試音當天，神父與余先生居然齊齊縮沙，Frances 獨闖無綫，任平平（蔡和平太太）問她：「是不是還有其他的人？」「不知道他們還來不來……」「你自己一個唱，得唔得吖？」Frances 選了 Dusty Springfield 名曲《You Don't Have To Say You Love Me》，詎料甫唱第一句「When I said I needed……」，還未唱到「you」，無情的叮叮已狠狠作聲。「回家後，我還跟老公吵了一頓，他不喜歡我拋頭露面，反而神父很支持。」

一個禮拜後，她在毫無心理準備的狀態下，接到無綫電話：「你可以在禮拜四上電視嗎？」Frances 問唱什麼歌，「就唱你試音那首歌吧！」得到家人的精神與金錢支持，她買了一條喱士迷

《一九七三年香港歌曲作曲比賽》，葉麗儀已升任司儀，跟何守信拍檔。

關正傑（後排中）跟鄧光榮、羅文、王愛明等參與蕭芳芳主持的《芳芳的旋律》，是 Michael 踏上星途的初站。

七二年，由顧嘉煇作曲、黃霑填詞、葉麗儀主唱的《The Time Has Come For Me To Go》入圍「世界流行曲大會」，Frances、煇哥與煇嫂一同飛往東京；雖然與獎無緣，但此行令 Frances 眼界大開，決心放棄銀行工作，專心發展歌唱事業。

你裙，化妝則由陳文輝代辦。「當時我不懂化妝，連眼睫毛都唔識黐，輝哥幫我化到好似 baby doll。」當晚評判是顧嘉輝、費明儀（女高音家）及許冠傑，「我好迷阿 Sam，一見到他已經不懂說話，加上我深近視，從未戴過隱形眼鏡，一除眼鏡，什麼也看不清楚。」最終，她還是憑實力取勝，贏得了「四盞燈」——印象中，《聲寶之夜》不是有五盞燈嗎？她解釋：「『聲』、『寶』、『之』、『夜』，最高分便是四盞燈。」

初賽之後，本應繼續過關斬將，但因 Frances 的歌聲着實太出眾，輝哥第一時間出手，起用她唱廣告歌，之後再跟無綫簽約，跟《聲寶之夜》標榜業餘比試相違。「我沒有參加總決賽，結果第一年陳潔靈得到第三，我們可以說是『聲寶姊妹花』。」得獎初期，她仍在滙豐工作，趁午飯時間到堅尼地道的娛樂唱片錄音室，唱廣告歌賺取可觀外快。「銀行月薪千多元，唱一首廣告歌已有五百到逾千，大客戶如泛美航空就會出手好些；我通常叫埋三文治入錄音室，一首歌大約錄四十五秒至一分鐘，兩個 take 就搞掂，一餐晏可以唱三至四首，收入很不錯。」

專業新人同場較量
陳秋霞成名天下知

隨着《鐵塔凌雲》與《啼笑因緣》相繼爆紅，廣東歌漸成風尚，市場對新歌手與音樂人都有股切需求，七十年代的歌唱比賽主題是「創作」，停不了的《業餘歌唱比賽》、《業餘音樂天才比賽》之外，以七四年開始舉辦的《香港流行曲創作邀請賽》最受注目，專業與業餘音樂人同場較量，首屆冠軍是由顧嘉輝作曲、黃霑作詞、仙杜拉演繹的《笑哈哈》，第二屆旋即爆出剛簽約無綫的新人陳秋霞，憑自己創作的《Dark Side Of Your Mind》囊括冠軍與傑出表演獎，人氣在一夜間急升。

陳秋霞以新人姿態，在第二屆《香港流行曲創作邀請賽》連掃兩大獎，獲亞軍 Anders Nelson 與季軍露雲娜吻賀。

顧嘉輝點石成金，先有《啼笑因緣》平地一聲雷，再來一首《笑哈哈》又贏得《香港流行曲創作邀請賽》冠軍，七四年的仙杜拉着實紅到發紫。

七八年的《業餘歌唱大賽》潛龍伏虎，流行曲及民歌合唱組冠軍 Dusty，主音是長青的周華健（右二）。

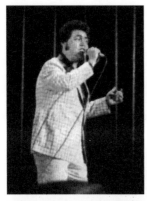

司儀以「法國血統唱粵語流行曲」介紹張偉文出場，令選唱《離別的叮嚀》的他格外矚目。

蔡楓華在電視初登場，乃七八年的《業餘歌唱大賽》，他憑《雙星情歌》成為國粵語流行曲獨唱組季軍，同屆冠軍是張偉文。

同是七八年《業餘歌唱比賽》的評判，大忙人羅文與徐小鳳無暇細聽初選，華娃唯有捱義氣，獨個兒品評二千多人。

劉天蘭雖敗在陳美玲手上，卻獲得陳欣健好評：「娛樂性豐富，令人一新耳目。」

陳美玲參加過商台與麗的舉辦的歌唱比賽，未受重視，終在七八年《香港流行曲創作邀請賽》，憑李嘉利作曲的《So Long Until The End》吐氣揚眉，贏得冠軍。

七八年，無綫在短短一個月之間，接連推出兩個歌唱大賽，難能可貴的是，歷四十六年之久，許些依然屹立樂壇，許些仍是叫得出的名字。

八月，《業餘歌唱比賽》上演，總報名人數超逾六千，國粵語流行曲獨唱組評判羅文與徐小鳳都是大忙人，華娃捱義氣獨個品評初選二千多人。「由中午聽歌聽到晚上十一點，聽足了十八天。」她直言質素參差不齊，對賽果倒是滿意之極，「我們的意見很一致，張偉文的《離別的叮嚀》唱得很好，咬字尤其清楚。」時年廿五的張偉文曾參加過《聲寶之夜》，卻得不到任何名次，兩年後捲土重來，他坦言：「我覺得今次比賽的水準較低，所以這回得到冠軍，也可以說是天時地利人和。」同組季軍是蔡楓華，選唱《雙星情歌》；十五歲的韋綺珊獲得歐西流行曲獨唱組亞軍；流行曲及民歌合唱組冠軍是 Dusty，主音是隊中年紀最輕的周華健；杜德偉也是參賽者之一，可惜名落孫山。

九月，《香港流行曲創作邀請賽》接力，賽前的談論焦點是，繆騫人本來也是參賽歌手之一，演繹一曲《Thoughts At Random》，但卻臨陣退出，有人直指她「好勝心強」，被質疑怕輸不起而推莊，結果改由羅絲連係雅代唱，獲得季軍，亞軍落在蔡國權所唱的《Take Me Back To San Francisco》，冠軍歌曲是陳美玲主唱的《So Long Until The End》；陳迪匡、陳百強挾七七年得獎餘威（分獲亞、季軍）再度入圍，可惜未能乘勝追擊，連同盧冠廷（以盧國富之名參賽）、曾路得、劉天蘭等一同出局。

電視機如高檔家具
三種款式任君選擇

基於贊助商關係，葉麗儀在《聲寶之夜》所獲的冠軍獎品，順理成章——電視機一部。「我家已有一部黑白電視機，但這次贏到的是彩色的，十五、六吋左右，最記得對方不肯送貨，我要乘的士去萬宜大廈，自己將它搬回家！」何不找老公余先生代勞？她沒好氣道：「他不想我帶給他任何麻煩！」

當年彩色電視機價格高昂，最大的廿三吋動輒過千，並非普羅市民所能負擔，廠商便推出分期付款計劃，首期由百多元到四百多元不等，月供則分六個月及十二個月，最低消費三數十元，以吸引大家「上車」；由於當年香港人將電視機看作高檔家具，款式分有腳有門、無腳無門、有腳有門有鎖，任君選擇。

六九年的報章廣告，可見三種電視機款式——有腳有門、無腳無門、有腳有門有鎖。

除了電視機，雪櫃也是六十年代歌唱比賽最熱門的獎品，促銷手法也很特別，買雪櫃可得百元禮物，包括生果、啤酒、汽水、吸味果與去污素。

亞唱新秀各領風騷

在千帆並舉的七十年代，麗的大搞《亞洲歌唱比賽》，雲集香港、東京、曼谷、首爾（時名漢城）、台北、馬尼拉等各地好手角逐，的確唱出一點聲勢來。

當年麗的音樂總監黎小田（Michael）一臉得意：「我們辦了幾屆，成績很好，無綫醒呀，陳慶祥找我入去搞華星，於是又有新秀歌唱比賽。」

亞唱發掘張國榮、新秀捧出梅艷芳，那是歌唱比賽最黃金時代、天王巨星的大搖籃。

方逸華跳槽？時任邵氏高層、仍未掌管無綫的方小姐，由七七年開始連任三屆亞唱評判。

第一屆亞唱司儀是個「齉」字組──（右起）林尚明、薛家燕，還有面尖尖、身瘦瘦的蕭若元。

七七年，張國榮在亞唱演繹《American Pie》，被評為「表現生猛」，但馬尼拉評審不太認同，最終只獲五百九十七分，與獎無緣。

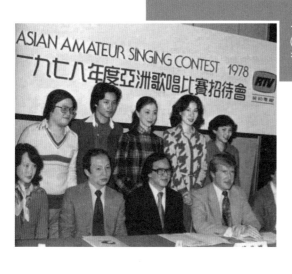

七八年亞唱記者會，張國榮與盧維昌（左一）以師兄身份出席，同場藝人尚有苗嘉麗、奚秀蘭與葉德嫻。

麗的電視最豪製作
冠軍獎金非常襟洗

無綫壟斷香港樂壇，遠在四十多年前已成雛形。當黎小田擔任麗的音樂總監，苦嘆無人才可用。「麗的沒有什麼歌手，幾乎全部簽晒俾無綫，唱英文歌的關正傑、葉振棠又搵埋，公司好想發掘新人，剛巧我們買了《東京音樂節》回港轉播，細想一下，麗的跟韓國、日本等亞洲電視台都有聯繫，只要每個台派兩個人來，比賽已經可以搞大嘅。」

七六年，第一屆《亞洲歌唱比賽》創辦，麗的大灑花錢，單是總決賽的舉行場地——香港會議中心碧麗宮（即今日銅鑼灣世貿中心舊址），已豪擲十萬元搭建佈景，是麗的映聲變身無綫廣播以後的最大製作，冠軍獎金更高達三萬元。港產歌王盧維昌的計劃如下——首先寄給留學加拿大的哥哥、再去日本台灣旅遊、餘下作日後深造音樂的儲備，可見當年的三萬如何「襟洗」。

亞唱的最大發現，首推七七年的香港區亞軍張國榮，Michael 記得，哥哥一來已經好有性格：「對張國榮的第一個感覺是黑黑地，幾靚仔，受過教育，他要唱七分幾鐘《American Pie》，一定不可能，通常流行曲只得三、四分鐘，他當場表現不開心，但也沒有辦法。」哥哥在總決賽的演出備受好評，所獲掌聲是全場參賽者之冠，分數也一度名列第二，卻因為最後讀分的馬尼拉評審偏私，給予其他地區的選手分數太低，導致哥哥三甲不入，但仍獲麗的羅致，冠軍得主正是馬尼拉代表丁馬卡度。

無綫發通告禁轉台
哥哥向家燕姐訴苦

見證哥哥初出道的不如意，尚有擔任亞唱司儀的薛家燕。「麗的高層雲影畦找我做一個綜合性節目，當時我很喜歡看《Sunny & Cher》，長滿鬍鬚的 Sunny 一曲又靚仔，但跟 Cher 又唱又跳，在美國很受歡迎，我想，不如做個《家燕與小田》，將日本所學放在節目，自己兼做統籌。」節目出街反應奇佳，連《歡樂今宵》藝員也定時收看，引發無綫要張貼內部啟事，嚴禁旗下員工轉台看麗的！

當時得令，麗的發展歌唱節目，家燕姐是必然台柱，連任兩屆亞唱司儀，也因此與哥哥結下不解緣。「有一段時間，Leslie 沒有什麼發展機會，有空便來排舞室看我們練舞，常常叫小田開多些節目給他；小田很疼他，將他當作契仔一樣，我們便叫他做《家燕與小田》的 supporting artiste，與周小君（周吉女兒）一起唱和音。」

哥哥代表麗的出席台灣金鐘獎，在台上獻唱一曲《One Way Ticket》；電視台回顧「金鐘之最」，哥哥成為最難忘片段主角之一。

八〇年，家燕姐與哥哥剛自台灣歸來，雙雙拍了這輯宣傳照，大談金鐘之旅。「我實在非常累，每天只能睡三、四小時。」家燕姐說。

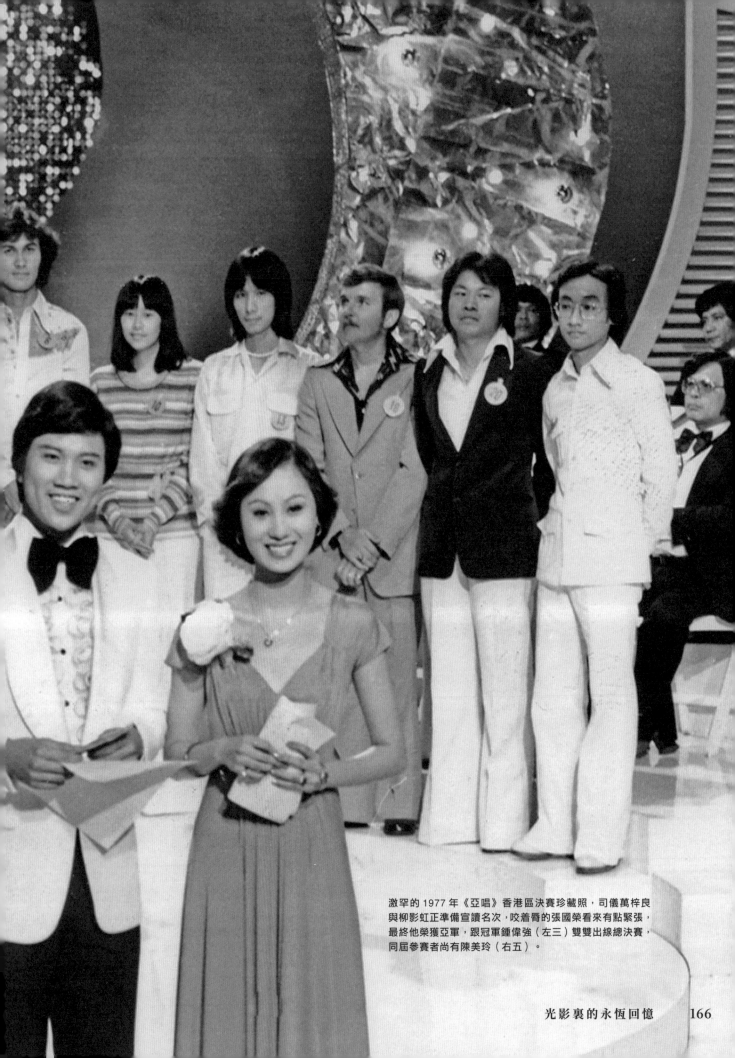

激罕的 1977 年《亞唱》香港區決賽珍藏照，司儀萬梓良
與柳影虹正準備宣讀名次，咬着脣的張國榮看來有點緊張，
最終他榮獲亞軍，跟冠軍鍾偉強（左三）雙雙出線總決賽，
同屆參賽者尚有陳美玲（右五）。

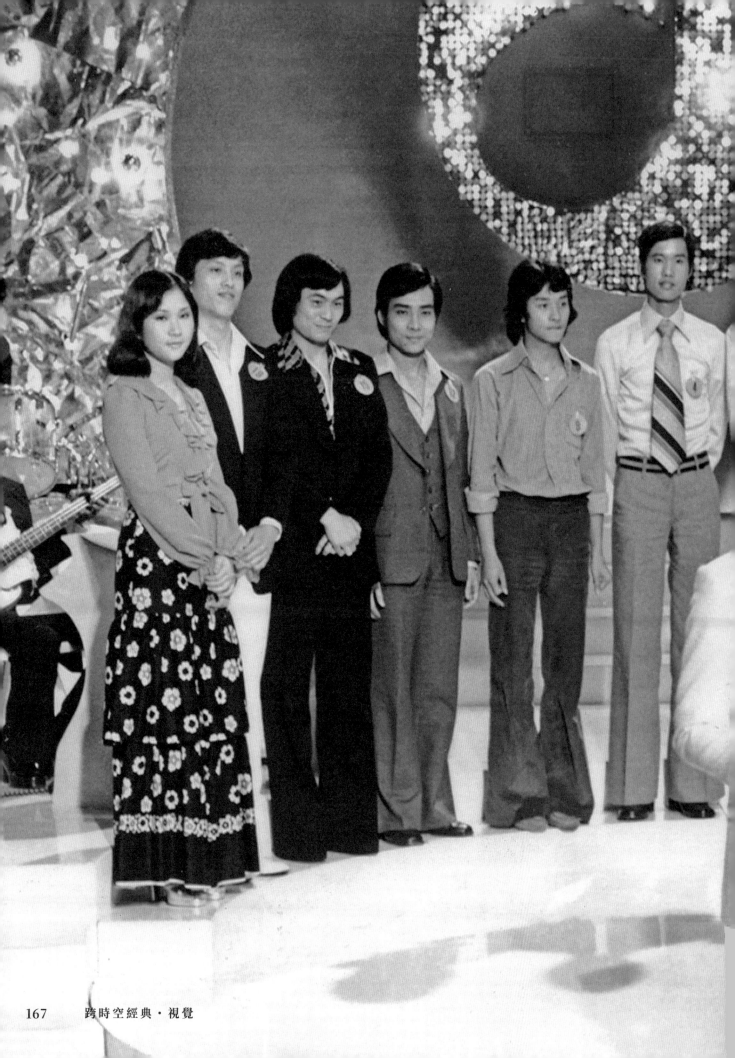

小田是個樂癡，貪新也戀舊，家中常備唱盤，讓他回味黑膠碟。

梅艷芳・新秀

新秀之後，梅艷芳唱《心債》已開始走紅，黎小田說她樣樣都好，惟一缺點是遲到。「有次去個 party 表演，遲到四十五分鐘，終於要我頂上。」

哥哥努力為事業打拚，可惜苦無突破，有一次排舞完畢，候車時他忽然身子一軟，跟家燕姐肩碰肩、訴心曲。「我覺得自己好像沒有機會……」家燕姐安慰他：「慢慢來吧，這一行是要等待的！」當時哥哥不靠父蔭，在廣播道租樓自住，月付五百多元，對月薪僅得千多元的他來說，可謂捉襟見肘、身心俱疲。

肥姐怒罵不識秋官
契仔護花氣煞小田

八〇年，麗的派家燕姐出席台灣金鐘獎，本來拍檔是黎小田或丁馬卡度，但小田分身乏術，哥哥主動出擊，懇求家燕姐帶他同行，又一起練舞、揀歌，更私下唱了關正傑的《雪中情》，家燕姐見他誠意滿腔，徵得麗的同意，終能雙雙成行。「無綫派出鄭少秋與沈殿霞，記得秋官在台上綵排，台下有人說：『他是誰呀？』嚇得那班人都不敢作聲。」阿肥大大聲用國語回應：「鄭少秋你也不懂嗎？你有沒有看《楚留香》？你知她緊張秋官，之後還說了一句：『鄭少秋唔識！』令家燕姐啼笑皆非。」闊別三十年，家燕姐重臨金鐘獎，大家都說：「當年跟張國榮來台灣的，不就是她？」

當時，小田正在追求家燕姐，身為契仔的哥哥可是「幫理不幫親」，叮囑家燕姐「諗清楚」。「有一次，我們三個人去維園做中秋節晚會，日間綵排天氣很熱，小田住在天后廟道，他準備回家洗澡，一番好意說：『Nancy，你嚟唔嚟我屋企沖涼？』張國榮想保護我，一聽就說：『我都去！』小田很不滿：『你去做乜？』哥哥理直氣壯：『我去沖涼！』小田真的有不軌企圖嗎？她大笑：『我猜他沒有歪念，只不過想獻殷勤，但哥哥好緊張，怕我蝕底，小田覺得他『唔通氣』，但也沒法子，結果三個人齊齊去了他的家沖涼。」

為打響頭炮，無綫與華星無所不用其極，猜中梅艷芳得金獎，隨時可獲總值一萬一千元的電視機連錄影機。

八六年銅獎黎明。「歌聲沒有特別，但實在高大、靚仔，給他第三名先簽無綫，在華星時李進已看好他，私下做了他的經理人。」

八六年銀獎許志安。「我一直看好他，之後簽約華星，有段時間外傳要放棄他，其實只是嚇嚇他而已。」

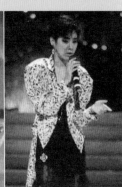

八六年前三十名關淑怡。「試音OK，在準決賽唱《Crazy For You》中英文版，竟然緊張走音，平時唱得怎好都沒用，只得被淘汰。」

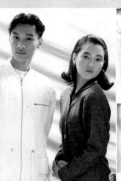

八八年金獎譚耀文、銅獎鄭秀文。「譚耀文太似張國榮，鄭秀文當時好肥，唱歌尚可，但咬字不清楚，沒有想過她會成為巨星。」

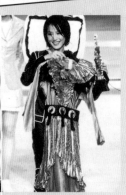

對何韻詩而言，九六年新秀金獎最珍貴的禮物，一定是梅艷芳參賽時的金色戰衣；戰衣原屬無綫所有，但也要得到梅姐同意，才能送出。

十位評判毫無異議，首屆新秀金獎花落梅艷芳，問到銀、銅獎造馬疑雲，小田說：「賽果是所有評判的一致決定。」

（top small photo）

攝於第一屆新秀決賽、非常珍貴的後台合照，（左起）姜培莉、胡渭康、梅艷芳、黃偉剛、鄧瑞霞、劉建中、謝月明，十五歲的胡渭康明顯高人一等，「參賽時五呎九吋，之後再長高五吋，變了五呎十四吋（六呎二吋）。」

梅艷芳倒模被淘汰
梅艷芳扭計唱兒歌

功成身退，黎小田轉投華星，八二年籌辦第一屆《新秀歌唱大賽》，參賽條件訂明廿五歲以下，不能有任何合約在身，擺明車馬捧新人，吸引多達三千八百一十二人參加，齊發歌星夢。「你睇新秀好過癮，我們做評判其實好辛苦，擺明不可以笑出來，不像現在尖酸刻薄，忍笑咬到嘴唇損晒，我們不可以笑出來，有些唱得好差，我們不可以笑出來，又要用隻腳㩧吓；有些單睇個樣，心想：『嘩，你唔好唱歌啦！』有些又問可不可以拿着歌詞邊看邊唱，我話實得㗎，無得入圍之嘛！」

為保障質素，小田四出訪尋好歌之人，朋友跟他說：「有個女仔在華都舞廳唱，歌聲十足十徐小鳳！」一天他經過銅鑼灣舊總統戲院，順路上華都聽歌，「第一次」碰上梅艷芳——站在阿梅角度，其實並不是第一次，因為她曾經上過《家燕與小田》演唱粵曲，但小田完全沒有印象。「她當然唱得好，但實在太似徐小鳳，我叫她一定要擺脫別人的影子，否則沒有自己性格。」

小田叫阿梅參加新秀，她反問：「我可以跟姊姊（梅愛芳）一起來嗎？」梅家軍雙雙闖進前三十名，愛芳選唱鄧麗君的歌，一聲一笑像是倒模，結果決賽不入，阿梅卻順利過關，兩姊妹在後台又哭又笑。「後來阿梅還想推薦姊姊唱《IQ博士》，唱完——」

八三年金獎呂方。「他參加《歡樂今宵》的《SING聲星》，我一聽，嘩，呢個後生仔唱得咁好嘅？即刻打去化妝間叫他參加新秀，在利舞台唱完，好聽到有人嗌安哥！」

八五年前三十名草蜢。「跳跳紮，好有活力。」

八五年前三十名周慧敏。「她太靚，我刻意給她好位，準決賽編排她在第十二、三個出場，可惜仍是進不了決賽。」

八五年前十五名江欣燕。「唱得唔好，但夠cute，除了比歌藝，我們還會為無綫挑選樣貌的藝員，像江欣燕與陳雅倫皆是。」

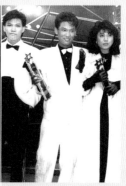

八五年金獎杜德偉。「雖然最後走音，但杜德偉勝在全面，好有時代感。」（同年銀獎蘇永康、銅獎林楚麒）

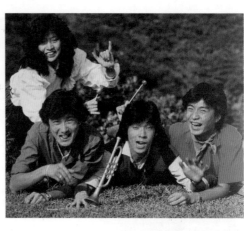

四位新秀中，年紀最大是蔣慶龍，但梅艷芳出道早又豪氣干雲，儼然是三人的「大姊姊」。

十五歲參賽，胡渭康大把青春，不介意跟華星簽約十年。「約滿前兩、三年，我覺得發展不大，便向公司提出解約，和平分手。」

稚氣未除，他卻選唱正氣的《萬里長城》。「參加新秀，我從來沒有期望過什麼，最難忘是陳淑芬、劉培基帶隊到日本武道館，在超級偶像西城秀樹面前演出。」在日本，他和阿梅一千人等玩足全程，一晚大家在酒店房內玩耍盲雞，不知情的陳太推門入內，嚇得要自我冷靜三秒。「我和阿梅爬出窗外，再閂好窗門，擔保沒有人捉到；陳太一看大驚，但又不敢大聲罵我們，恐怕一喝之下，我們隨時會跌落街。」

效果麻麻，我說：「還是你唱吧！」阿梅有點鬧彆扭，故意「錬」起聲唱，得喎，唔晒，就係咁唱，佢話：「唔係咩，咁都得？」

首屆共有十位評判，各佔四十分（以台風、音樂感、音質、技巧作準則），換言之總分便是四百分，阿梅以三百四十多分勝出，拋離亞軍Rita Carpio（韋綺珊）一條街，同場較量的胡渭康表示心服口服：「梅艷芳一唱，我已經『0晒嘴』，事實上第一屆很多職業歌手，勝出的都是三甲之選。」

黃霑告密甄妮發火 蔣慶龍硬食梗頸四

梅艷芳是第一屆新秀的擂台躉，賽前還有另一個叮噹馬頭的大熱門——憑西城秀樹一曲《傷痕纍纍的Laura》獲得外間高度讚揚的蔣慶龍。「決賽一唱完，我返回後台，已經知道輸了。」此話何解？他有點保留：「我在洗手間小解，碰到某位評判，他跟我說：『你唱得好好呀，不過一係唔好攞，要攞就攞第一，既然輸俾梅艷芳，就讓吓啲女仔啦！』他跟我說，我的分數本來是三甲，但不知何故跌落第四，甄妮為此替我不值，大動肝火跟其他評判吵架！」他堅決不肯透露這位「人有三急」的評判是誰，查證之下，據知他是已故的黃霑。「無謂再提了，他這樣說，我已經好安慰。」

雖云是競爭對手，兩大熱門卻心無芥蒂，蔣慶龍視阿梅為知心友：「阿梅大方、豪爽，好照顧大家，次次請食飯；即使比賽期間，一樣會熱心給我意見，豪邁得令人詫異。」更抵讚的是心細如塵，有次蔣慶龍要上《歡樂今宵》，找不到襯衫的手套，當時住在百德新街的阿梅，一聲不響約他到大丸百貨，贈上心頭好。

尖沙咀步上廣播道 首度自白坎坷身世

落敗新秀，蔣慶龍簽約華星與無綫，一度受到重用，唱片公司繼阿梅之後，接力推出個人大碟的人就是他，結果不但無疾而終，更傳出蔣慶龍是富家子，因工作態度欠佳而遭雪藏。「我很內向，在華星的人緣不好，別人說我遲到、擺款，我從不作聲，永遠是最靜那一個。」他有苦衷嗎？「家境是我的致命傷，不會有人相信，也不會有人可憐你，說來幹什麼？」

抑壓廿八年，蔣慶龍首次自白自身世：「小時候，父母離異，屋企好早就散晒，不想拖累屋企，我好細個出來捱世界，畫油畫、當清潔工人、在保齡球場打蠟，通統做過。」餐搵餐食餐餐清，現實令他變得短視，妹妹代為報名新秀，他的目標是那筆豐厚獎金。

「我要交租、養阿媽，如果我入了三甲，有了那筆獎金，今日可能已經是兩個世界。」當年金銀銅的獎金分別是二萬、一萬、五千。

從前的蔣慶龍非常執著，什麼都收於心底，現在豁然開朗得多。「看見從前一起玩的梅艷芳、張國榮、羅文，一個一個的走，欷歔到不得了，令我學懂珍惜。」

試音時，蔣慶龍唱了一句「Laura」即遭叮走，矇查查被安排去一條隊，旁邊有人細細聲通水：「不用怕，這條隊全部都是入圍的。」

當藝人表面風光，很多人問他：「入華星是否好好玩？」實則有苦自己知。「入華星沒有包薪、底薪，每次演出我都好頭痕，到哪裏找衣服好呢？常常要問朋友借衫，當時我住在尖沙咀天台木屋，為了省回車錢，每次都要徒步行上廣播道，回到無綫錄影廠，我身上那件所謂靚衫已經變了鹹菜，恤衫被汗濕到透明，還要常常遲到，不斷道歉。」一天收工，他如常地「百萬行」準備回家，碰到梁仲芬（《香港81》系列的阿萍），她問：「你住在哪裏？」蔣慶龍說住在尖沙咀，「你為什麼不坐小巴？是不是沒有零錢？」她的眼神像已看穿一切，令蔣慶龍心生感激：「她這麼靚女，就好像仙女下凡、雪中送炭。」

阿梅也知道這個不能説的秘密，常常力薦與他一起演出，到酒廊合唱《兩忘煙水裡》；只是長貧難顧，久而久之，他逐漸封閉自己，疏遠阿梅與圈內朋友，私下打散工賺錢，「就算阿梅肯幫忙，我是男人，整天抓爛腳也不好意思；公司要按部就班捧人，我卻要搵錢生活，頂唔順要求解約，一開口就被雪藏。」趁他綵排《星光熠熠勁爭輝》扭傷腰，狠狠取消資格。「最傷心的是，本來我有份去東京音樂節，這是我的心願，但因為公司認定我不聽話，就不讓我去來懲罰我。」「虎子隊」，華星覺得他「曳」，原定安排他與胡渭康、林利、孫明光組成

冰封三年，他終獲解約，慢慢努力改變環境，○九年與胡渭康、林利以「第一代小虎隊」名義開唱，重新曝光；早前擔任雷安娜演唱會嘉賓，一出台便掌聲如雷，令他畢生難忘。「以我這樣的卡士，竟然可以擁有那晚的場面，直情台都震晒！我不知道以後還有沒有機會站在台上，但我真的衷心感激當晚的觀眾。」

當年新丁 今日巨聲

歌唱比賽永遠是直通樂壇的跳板，天王天后出處此中尋。

亞太區流行歌曲創作大賽

八十年代最重要的流行曲創作比賽，倫永亮、Blue Jeans、Raidas、林夕悉數初登場，當然不得不提憑《仍是舊句子》摘取「一九八九亞太金箏流行曲創作比賽」季軍的王菲，當年芳名王靖雯。

十八區／十九區業餘歌唱比賽

可説是新秀的「第二階梯」，張學友、李克勤、阮兆祥塞翁失馬後有福同享，問黎小田何以學友落選新秀，他直言：「學友當年太不修邊幅，塊面一粒粒，個頭又蓬鬆，一早已被我叮走了。」

未來偶像爭霸戰

八六年首辦第一屆，張立基與甄楚倩都是記憶猶新的大獎得主；跟甄楚倩同場較技（八七年），還有喪跳《Stand Up》與《冰山大火》的安德尊。「我要做一個出色的歌手，很出色那種。」是他得了水星獎後的宣言。

圖說大師級唱片封套

圖片提供：陳幼堅

華星唱片之能迅速崛興，最表面不過的分析是，無綫大樹好遮蔭、造星無難度，但經抽絲剝繭仔細推敲，單憑「地利」實不足成大事，還得看「天時」與「人和」。

經過近十載的醞釀，廣東歌在八十年代初伺機爆發至另一層次，那是「天時」；「人和」更顯而易見，梅艷芳與張國榮皆屬不可多得的巨星材料，經陳淑芬、劉培基（Eddie）、陳幼堅（Alan）巧手改造，終成大器。

「我所做的，並不單純是唱片封套的設計，包裝只是一種手段，《赤色梅艷芳》送明信片、《Stand Up》推出不同顏色碟等，其實牽涉一整套策略！」Alan借「華星」這個平台展示深厚功力，之後再替林子祥、張學友、周華健等出謀獻策，令封套、海報變成一幅又一幅藝術品，擦亮巨星光之翼，飛向無限遠。

陳幼堅涉足娛樂事業，旨在挑戰自己，「所以我更要玩盡佢！」

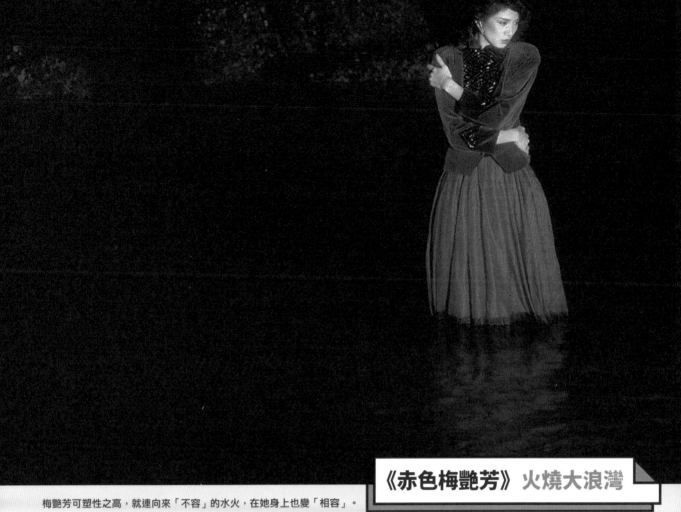

《赤色梅艷芳》火燒大浪灣

梅艷芳可塑性之高，就連向來「不容」的水火，在她身上也變「相容」。

「梅艷芳是火燒出來的，愈燒愈紅；張國榮則是用水造的，愈浸愈旺！」陳幼堅形容得很妙。

「火燒」梅艷芳，說的是《赤色梅艷芳》，Alan 最早期的唱片封套作品。「七十年代，我歷任四間大廣告公司，從學徒做到創作主任，一直採用強烈的市場策略模式；我向來與劉培基合作愉快，時裝店的廣告、形象皆出自我的手筆，當 Eddie 涉足唱片界，自然地拉我一起幫手。」熟能生巧的他，老早已認清包裝的學問。「那些明信片、顏色碟，通統都是一種策略，策略是一個品牌 DNA 的啟動，將藝人變成一種品牌，在一個平台出現，觸發注視，最後取得成功。」

初見未經琢磨的巨星，Alan 眼中的梅艷芳仍是白紙一張，唯一訝異是如此年輕的女郎（十八歲得新秀金獎），何以滄桑成熟得完全超齡？「她從小出來跑舞台，見盡世間一切事物，擁有很深沉的內心世界，淒美感覺可以是一個最大賣點，加上當時主打歌是《赤的疑惑》，所以『紅』會是主色，『赤』也代表一團火，於是想到用火作背景。」

在沒有任何許可與申請之下，二千人等拿着幾罐火水到大浪灣「放火」，「好驚警察隨時『冚檔』，係後生先至乜都夠膽死！」燒得興起，他再要梅姐落水濕身，拍下隨碟附送的明信片靚相。

（攝影：鄺偉泉）

《飛躍舞台》
噴出星味來

經陳幼堅以噴筆潤色，驚艷之餘，幾乎讓人認不出原來的玉照——
梅姐的「本來面目」（上圖）從未曝光。

陳太與 Eddie 看到梅艷芳的潛質，認定她可以操控舞台，希望在短時間內打造「星級」形象，Alan 借用日本一位著名插圖師的風格，套入《飛躍舞台》的感覺。

「拍照後，我要用透明貼紙貼住臉上不同部位，逐層逐層去噴，這種噴畫手法是我從事廣告業時體會回來的。」

大碟一出，已收先聲奪人之效，陳太說：「翻版碟當時好厲害，怎樣才能杜絕呢？有人將焦點放在唱針，說翻版碟會弄壞唱針，但其實還有包裝，因為我們簽的都是新人，成本不重，可以將資源投放在設計封套，一併之下，正版與翻版一目了然，何況正版又不是賣得很貴，為什麼還要買翻版？」

《飛躍舞台》引發的連鎖反應，並不止於視覺效果，許多巨星均有微言：「連梅艷芳此等新人都可以有這麼漂亮的唱片封套，我們呢？」令其他唱片公司不得不亦步亦趨，替歌星搞形象、弄雙封套、送精美禮品等等，帶領香港樂壇走入真正極視聽之境。（攝影：鄺偉泉）

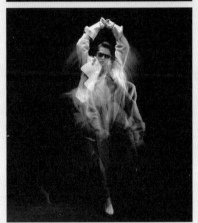

首次演唱會舉行在即，要令梅艷芳
「盡顯光華」，經陳幼堅與劉培基商談下，
一個集斯文與野性、靜態與動感的壞女孩形
象誕生了。「覺得阿梅有中性感覺，希望突
出她的雙重形象，為了配合演唱會，星味就
更要濃厚；劉培基其中一個偶像是向 YSL，
所以阿梅華麗的方法，其實是向 YSL 方向
去走。」在電腦仍未盛行的年代，雌雄同體
要小心度位細執。（攝影：黃楚喬）

汪明荃憑歌寄意 好歌雅贈知音

絕不再愛你

傾城之戀

季雨的荃夢

無憾少年時

秋風秋雨

《汪明荃》（傾城之戀）
緬懷一段情

電影《傾城之戀》的拍攝場地為邵氏片場搭建的淺水灣酒店場景，演繹主題曲的汪明荃出碟，封套順理成章亦拍下此高貴典雅的迷人風采。「我刻意利用一個很龐大的場景，讓阿姐緬懷一段逝去的愛情故事，她當然非常專業，一埋位已能培養感情，唯一困難是現場空間太大，滿佈子彈窿，打燈需要個多小時，但也只花一個晚上便能完成拍攝工作。」（攝影：酈偉泉）

《新的一頁》
藏不住火辣

從寶麗金轉投華星，關菊英忽爾濃妝艷抹、穿戴性感，開展「新的一頁」。「以前她多唱小調，形象樸實，華星希望轉歌路，變得較為輕快、時尚，打開封套上的珍珠殼，便可發現全新的關菊英，象徵她仍有未被發掘的一面，完全可以屬於這個年代。」

相片在石澳海灘拍攝，菊姐隨風擺出多個甫士，意態撩人。「她豁了出去，我要求什麼都做到足，沒有扭扭擰擰，其實她的身形好靚，試衫時我都忍唔住讚：『原來你咁火熱？！』但凡女人心態，有哪個不想展示自己最美好一面？最主要看誰引領出來而已！」（攝影：Chuenwa Ikwong）

《射鵰英雄傳》
土炮合成法

從未如此驚訝過——唱片封套原來可以咁玩？羅文甄妮居然咁似？

陳幼堅笑言：「我已記不清楚誰先誰後，總之最早做的唱片封套，就是《赤色梅艷芳》與《射鵰英雄傳》（EMI 百代唱片出品）；《射鵰》這個 project 好好玩，既有羅文、甄妮兩大巨星，畫面分佈必須均等，但如果一起拍合照，效果不一定很好，時間上也很難遷就。」他分別拍攝羅文與甄妮的大特寫，經土炮式處理，令一加一變成千千萬萬個意想不到！

製作過程是這樣的——先將羅文與甄妮的個人照曬大，將相片錄在錄影帶內，置於電視上播放，再用攝影機拍下畫面，得出電視獨有的坑紋。「因為是電視劇主題曲，我便摸出這套方法，基於坑紋比較粗，接駁會較為容易，加上兩個面圓圓，早就知道會夾得來。」

之後 Alan 設計過不少出色封套，但連他本人也確認，《射鵰》是經典之最。（攝影：Jonny Koo）

《絲綢之路 巡禮名曲集》 十足現場感

設計不單講求美學，更貴乎一種氣氛，將《絲綢之路巡禮名曲集》捧在掌心，隨包裝、相片、音樂走一回絲路之旅，如同身歷其境。

「對當年的香港人來說，絲路是一個謎，搜集資料後，我決定用摺疊式，以前沒有釘裝，中國的印刷品都是用摺疊設計，一打開就是整支駱駝隊，很有氣勢；同時，我建議附送一套六張的絲路藝術相片，讓沒有去過絲路的人，除了聽音樂外，更可在視覺上體會到絲路的魅力。」

別出心裁的摺疊式設計，內藏精裝印刷的絲路圖集，帶出置身現場一樣的實感，為 Alan 摘下第六屆港台十大中文金曲的最佳唱片封套設計獎，第七屆他續憑《飛躍舞台》蟬聯獎項。（封套及喜多郎圖片：Sound Design Inc. 內頁絲綢之路圖片攝影：葉焯林）

《朋友一個》
溫馨人情味

羅文邀請盧冠廷、唐書琛、倫永亮、鍾鎮濤、陳百強等圈中好友量身造歌，封套設計籠罩陣陣溫馨人情味。「將有份參與的朋友全部畫出來，羅文就像靜思一樣，緬懷跟朋友的關係，感覺細膩。」（攝影：Sam Wong）

《愛的幻想》
最簡單一次

《絲路》後，羅文推出轉投華星首張個人大碟，替唱片編排精裝相集，Alan 形容是最簡單的一次合作：「他自己帶隊，去日本拍了一批相片回來，我只需要編排相片，很輕鬆。」（攝影：近藤信治）

首度公開的工作照，張國榮站於三米高台演繹優美的「Final」甫士，右上角的
「穿崩位」，真確地呈現一切氣氛全憑打燈。（攝影：Sam Wong）

《張國榮的一片痴》 贊助貴公子

陳幼堅設計唱片封套之前，先要向監製了解這次的歌路，八三年末，張國榮推出加盟華星後的第二張唱片，強打的是《一片痴》，Alan腦海裏立即泛起官仔骨骨的深情形象。「一定要裝扮，但當時華星付出的經費不足，我唔抵得，便借自己的名牌給他，整套西服連煲呔都是我的，那個牌子叫 Nicole，單是一件小背心已經過千。」

因為「借衫之恩」，哥哥很感激 Alan，試過邀他回家作客。「當時他住在太古城，六姐下廚，大家邊吃飯邊聊天，之後哥哥搬去加多利山、淺水灣等，我也有拜訪過。」Alan 仍保留着這套「一片痴」西服，「就當是一份紀念吧。」（攝影：鄺偉泉）

《Leslie》（Monica） 二萬次點睛

哥哥將澤田研二的《Tokio》改編成《H2O》，也為配合夏天動感，觸發 Alan 要將他放入水中，「拍照當天，他穿了一條超級迷你泳褲，笑問我靚唔靚、性唔性感！」

哥哥情商好友楊諾思借出家中泳池取景，跟攝影師郭志堯忙了大半天，拍得很不順利，最後更全盤泡湯，哥哥說：「那天我們本打算在上午拍攝，因為上午陽光柔和，池水顯得清澈，但天公不造美，只得改在下午拍；下午陽光太猛了，池水看來比較混濁，拍得顏臉清楚的就姿勢不好，姿勢好的臉孔又太暗，由於時間緊迫，那張封套終於改用影樓照。」他還自嘲，這天拍的照片看來像「浮屍」。

Alan 在影樓搭了一個水池景，哥哥於不斷冒升的氣泡後面擺甫士，看來順利完工，封套也印好了，但結果又要幾乎全部收回，Alan 憶述：「看底片沒有問題，但曬大了，才發覺其中一個氣泡剛好在 Leslie 的眼珠，令他恍似有點『反白眼』，可是唱片已出街，怎麼辦？唯有出動全體員工，用人手逐筆替他『點睛』，『點』了足足兩萬張！」

收藏了這張大碟的粉絲，即管嘗試輕抹哥哥的眼珠位，看看你擁有那張是否珍貴的首批「點睛版」——抹花了後果自負，概不負責。（攝影：Holly Lee 及郭志堯）

《Stand Up》
坐穩龍頭椅

《Virgin Snow》
雪地雙面人

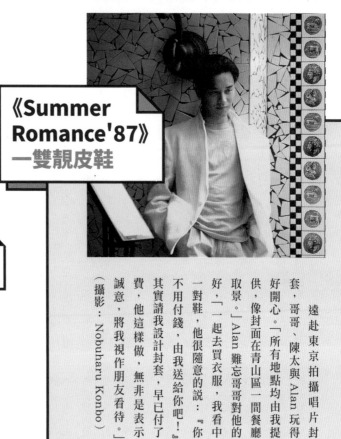

《Summer Romance'87》
一雙靚皮鞋

基於一身的碟名——
《Virgin Snow》，Alan
要哥哥在茫茫雪地演繹
雙面情懷，接到指令
後，攝影師Justin便跟
哥哥飛到加拿大，自由
發揮。「Leslie自己配襯
衣服，蘇聯帽搭大褸，
即使我不在現場，效果
也確實出色。」（攝影：
Justin Chan）

真於集性感與純

遠赴東京拍攝唱片封
套，哥哥、陳太與Alan玩得
好開心。「所有地點均由我提
供，像封面在青山區一間餐廳
取景。」Alan難忘哥哥對他的
好，「一起去買衣服，我看中
一對鞋，他很隨意的說：『你
不用付錢，由我送給你吧！』
其實請我設計封套，早已付了
費，他這樣做，無非是表示
誠意，將我視作朋友看待。」
（攝影：Nobuharu Konbo）

Alan 經常強調，包裝是一種市場策略，《Stand Up》正好作為具體說明。「印不同顏色唱碟是我的構思，試以粉絲的心態去想，你印多啲色，他們就會買多啲，而且當時華星都要上位，只要負擔得來，他們都會願意去做。」

在此之前，哥哥的《為妳鍾情》已出過白色唱片，到《Stand Up》更加趨向白熱化，帶動同業紛紛摹做，顏色碟成為一時風尚，陳淑芬說：「好好彩，當時遇到一個行家，剛剛輸入一部新機，可以製作顏色唱片，但數量不能太少，因為他要停機，將黑色清洗乾淨，譬如《為妳鍾情》我指定要白色，只要部機還有一點點黑，隻碟就會變灰色。」當年人人瘋狂搶購綠、紫、黃，但今日最渴市的反而是黑色，皆因產量最少。

Alan 盛讚陳太是個既開明又精明的好老闆，「沒有這樣 open mind 的客戶，整件事不可能做得這樣出色，《Stand Up》的成本比一般唱片高一倍有多，不過陳太好肯計數，知道這是個廣告宣傳策略，唱片封套設計成本增加了，她會懂得在其他方面作出平衡，這是她最成功的地方。」唱片一出已狂賣四十萬張，令哥哥進一步坐穩偶像龍頭椅，陳太這一注押對了。（攝影：Idris Mootee）

藝人到了某個階段，都想自家作主，哥哥找人拍了一輯照片，原擬作為《側面》專輯的封套，惜效果未如人意，他急忙找 Alan 補救。「整輯相有很多瑕疵，顯得他的眼神有點呆，我利用噴畫技巧，帶出幽怨感覺。」

哥哥看過重修後的相片，驚歎不已，衝動地捉住 Alan 的手，問：「你肯定自己只喜歡女人？是否對男人也有興趣？否則你怎可能將男人的眼神感覺，造得如此出神入化？」Alan 不假思索，答：「我都係鍾意女人多啲！」

《Leslie》（側面）
腐朽化神奇

《Salute》
回歸最基本

哥哥重唱《明星》、《童年時》、《似水流年》等金曲，向多位音樂人致敬，封套不賣弄任何花巧，以最真一面示人。「既然向人 salute，便不應作任何角色扮演，要表現最基本的你，我給他一張旋轉凳，就這樣靜靜坐着，可以細想友情，或從第三身去代入每首歌的第一身感覺，好自然、好陶醉，藍色背景可帶出一份浪漫。」（攝影：Sam Wong）

《Hot Summer》
立體玩樂派

繼《Monica》後，再一次穿泳褲上鏡，出水芙蓉一刻，哥哥慣性向 Alan「明知故問」：「我型唔型？性唔性感？」

這次的最大噱頭是標榜 3D，並隨碟附送立體眼鏡，看似是高成本製作，「其實是很低的科技，所花的錢不算特別多，主要是針對學生粉絲，有種玩樂感覺，不用太嚴肅。」（攝影：Justin Chan）

《Final Encounter》
三米的「高」別

為令哥哥的「告別」顯得最有氣勢，Alan特製超過三米的「Final」高台，透視設計突出立體感。「當時仍未流行電腦執相，所有效果全部靠打燈，Sam Wong的功力值得一讚；雖然Leslie有點畏高，但我一講就識擺甫士，很有那種巨星告別的氣派。」《張國榮告別樂壇演唱會》的巨型海報，高高懸在「東急樓上」，氣勢逼人。

《林子祥 87 演唱會》
劃時代設計

連續六日《明報》頭版廣告，以不同金曲作為演唱會主題，劃時代的設計，構思自俞錚的大腦。

《只知道此刻愛你》
性感第一次

劉德華從公仔箱跳入歌唱界，Alan刻意設計一件音符恤衫，寓意他「第一次披上歌衫」。「那件恤衫是透明的，既突出了華仔身上的音符，也令他看來更加性感。」早前Alan開設的「27畫廊」，替北京多媒體藝術家卜樺舉行作品展，華仔親往捧場之餘，還喜孜孜的拿着這張唱片封套跟Alan合照，可見他是多麼的滿意這個「第一次」。

（攝影：黃德偉）

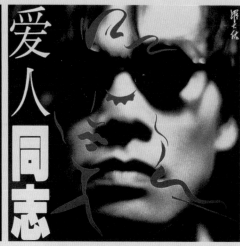

羅大佑兩張唱片，見證黑膠步向CD的變遷。

《愛人同志》是野心之作，羅大佑要透過這張專輯呈現「黃種人所面對的處境」，因應歌詞與編曲氣氛，Alan替港版封套注入控訴式感覺。「在羅大佑的大頭相中，用毛筆勾出女人形象，代表剛柔並重；黑白與紅色對比，則有一種犧牲的精神。」

黑膠碟容許較大的設計空間，一旦跳入面積狹小的CD，Alan一樣有本事做出兼容好玩與內涵的傑作——正值港督彭定康提出政改方案，引致中英關係膠着的大時代，羅大佑以歌與政治氣候互動，《首都》的三面切割式設計，將毛澤東、彭定康與戴卓爾夫人等混為一體，有趣之餘，也能帶出中、英、港的矛盾與共融，Alan的心思令人拍案叫絕。

以不同階段的相片，拼貼出「完完全全」的周華健。「華健給我很豐富、真實的感覺，所以想到將他很多的相片湊在一起，既代表情愛之事唱之不盡，也正巧符合他爽朗的個性，否則他也不會娶到個外籍太太！」

《友個人演唱會》
矜貴收藏品

八十年代，演唱會門票設計精美，可視作收藏品；九九年學友開騷，Alan不但要重拾這種「矜貴」，更擴大至三十場各有不同面貌，集齊一套蔚為奇觀。「又是從粉絲心態出發，看演唱會很想留住偶像任何東西，『幸運』的會拾到紙巾、頭髮，而且他們不單看一場，還會看兩、三場，所以我設計不同的門票，讓他們可留為紀念。」

大方向明顯強打學友的活力，「當時很多人都覺得學友不懂跳舞，坦白說，當時他的舞技不及現在，但他是一個好演員，拍照絕對沒問題。」

一套三十款《友個人演唱會》門票，何其壯觀，由奚仲文負責服裝造型設計。

189　跨時空經典・歌頌

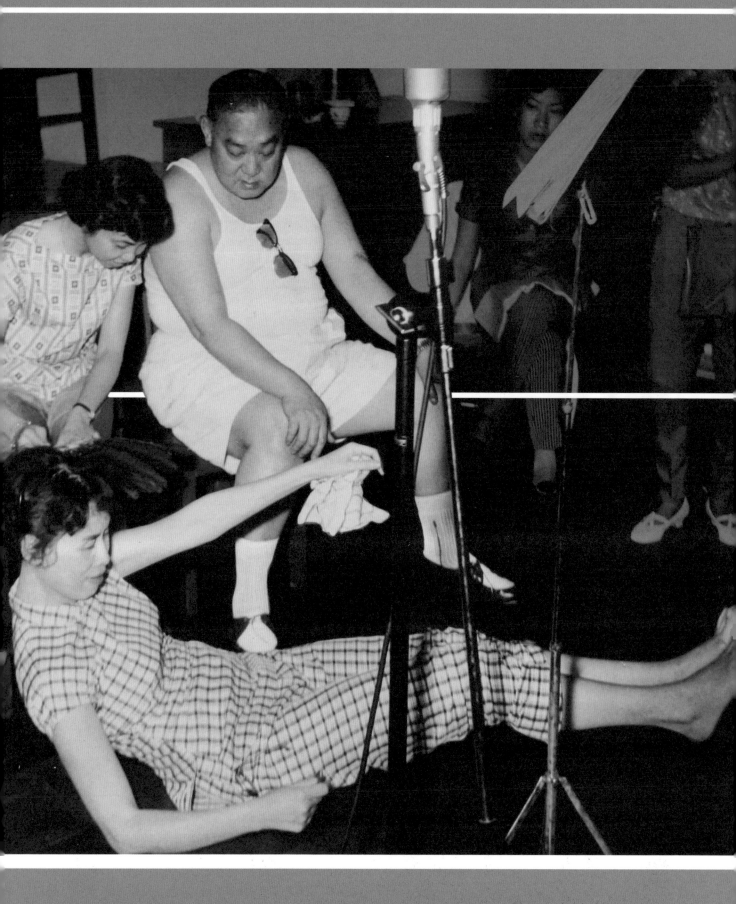

娛樂半世紀秘史

奄九對尖東

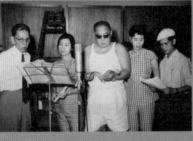

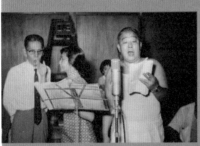

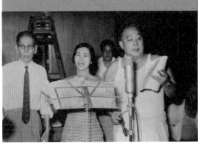

「六代繁華三日散，一杯心血字七行。」

娛樂唱片，見證粵曲、廣東歌、電視劇主題曲的璀璨繁華，也是劉東夫婦的一生心血。

娛樂唱片代表人物之一汪明荃，致以高度評價：「劉東夫婦的工作態度很專業、認真，像製作《帝女花》（唱片），他們專程訂了一間教堂錄音，一班樂師現場伴奏，猶如做 live 一樣。」

歷史性的一天，任劍輝、白雪仙、梁醒波、靚次伯、林家聲齊集堅尼地道佑寧堂，僅花六小時、一 take 過，留下傳世經典美聲。「大家都是『奄尖』的人」，媽咪常說，仙姐與爸爸是『奄九』（行內人稱仙姐為『九姑娘』）對『尖東』！」劉東兒子迪偉（前名劉家富，David）微笑地追憶。

只盼娛樂金曲，長伴有心郎。

鮮有曝光的一批珍藏照片，紀錄任劍輝、白雪仙、梁醒波、靚次伯與林家聲雲集堅尼地道佑寧堂灌錄《帝女花》原聲唱片的實況，一眾大老倌當日狀態極佳，只消六小時、一 take 過完工。

之前仙鳳鳴的成功劇目如《牡丹亭驚夢》與《蝶影紅梨記》，都是文藝、抒情的作品，唐滌生想找一部有良好主題的宮闈劇本調劑一下，遂選上清代大詞家黃韻珊的著作《帝女花》。

唐滌生猝逝成關鍵
一部片酬錄一張碟

成功需苦幹，抑或時勢造英雄？娛樂唱片的崛興，尚要補上另一個重要元素，就是劉東的「奄尖」。

想當年，他原是一名樂手，在昇平舞廳工作多年，共事歌手包括「六嬸」方逸華；一個機緣巧合，命運從此改寫，迪偉説：「有一對來自美國的夫婦，想找人製作唱片，湊巧結識爸媽，交往後投以信任票，就放下一筆錢讓他們找歌手、搞製作，原意是運回美國出售。」這就是娛樂前身──南聲，劉太曾以藝名梅萍灌錄過一張唱片，亦已開始出版唐滌生的劇作《洛神》原聲唱片等等。

劉東積極鑽研錄音技術，又四出打探尖端器材，經過介紹後，他認識了楊禮華，一見投緣。「我是愛羣無線電有限公司的總工程師，當年公司專賣高級音響，後來轉型替學校、教堂、會所、錄音室等設置音響，港大與中大的禮堂，所有音響都由我們一手包辦。」現已定居加拿大的楊禮華憶述，最初劉東找上門時，娛樂唱片仍未正式成立。「我印象中，因為劉東想自己推出粵劇唱片，需要一間與南聲無關的新公司，才會成立娛樂。」時維五八年，第一張出品是鄧寄塵主唱的《呆佬拜壽·呆佬添丁》，碟內出現的一把嬰兒哭聲，正是劉東夫婦的次子David。

與此同時，劉東好友唐滌生不斷游説任白為娛樂灌錄唱片，但任白還是比較喜歡舞台上的演出感覺，見唐哥孜孜不倦，仙姐老實不客氣：「做乜呀？你有份咩？」何以唐哥為劉東如此出力？David説：「唐哥為人疏財仗義，有時入不敷支，爸爸總會幫他，於是唐哥寫了新曲，便由爸爸任用，但雙方是有簽約的，當唐哥去世之後，爸媽再找霞姐（鄭孟霞）重新簽約，正式列明劇目與曲目。」

五九年九月十四日，仙鳳鳴劇團於利舞台首演《再世紅梅記》，到第四場《脫穽救裴》李慧娘破棺而出的一刻，在座的唐滌生不幸昏倒座上，急送法國醫院搶救，延至翌日宣告不治，David説：「唐哥身故，可能任白回想，覺得他所説有理，應該將好的劇作留傳後世，之後雙方再談起這件事，仙姐也不再抗拒。」獻聲費用接近任白一部片酬，並沒有任何分紅或版税。

娛樂成立初期，劉氏一家住在軒尼詩道，仍未成立錄音室；當任白拍板、首肯灌錄《帝女花》，劉東隨即找楊禮華添置錄音器材，因從美國空運需時，故到六〇年才能正式錄音。「劉東訂購的，都是當時最貴、最頂級的，例如咪高峰是Neumann U47，全人手製作，產量好少，連法蘭仙納杜拉都是用它、售價要二、三千元一枝，他訂了四枝；錄音機他要Ampex 350，在那個年代也是頂呱呱的，加上混音器、喇叭等，娛樂的第一批可攜式器材，總費用約為五、六萬。」

1. 南聲年代，唐滌生與擔任指揮的劉東已合作愉快，作品包括江平、崔妙芝等合唱的《洛神》。

2. 楊禮華（左一）與劉東（右一）一見如故，「起初去軒尼詩道替他整『架生』，每次要爬四層樓梯，好難忘。」此圖攝於七二年，娛樂已遷至四人身處的堅尼地道。

3. 楊禮華替劉東訂購與裝置一切錄音室設備，David 總結：「娛樂的靚聲，全靠楊先生。」

4. 劉太有進軍幕前的條件，但最後還是決定留守幕後，成為娛樂女當家。

5. 劉東曾任樂隊領班，精通各種樂器如顫音琴（Vibraphone）。

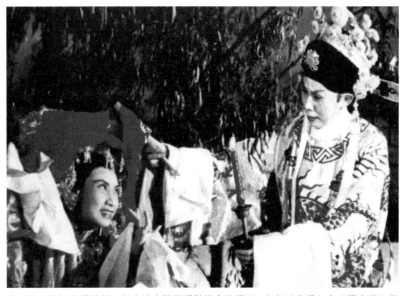

在《帝女花》大碟特刊，任白波向聽眾重點推介的場面，包括〈庵遇〉之〈雪中燕〉與古調〈秋江哭別〉，以及尾場〈仰藥〉之古調〈粧台秋思〉。

頭版《帝女花》黑膠唱片，分 mono（紅色碟面）與立體聲（墨綠色碟面）兩款，內附歌詞、特刊與戲橋。

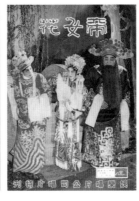

劉太途經堅尼地道佑寧堂，生起商借錄音念頭；基於教堂沒有完善隔音設備，室外的雀仔聲與巴士經過聲，都被一併收進《帝女花》的唱片裏。

忽發奇想教堂錄音
任白波企位有學問

有一天，劉太經過堅尼地道佑寧堂，忽發奇想：「可不可以租這間教堂來錄音呢？」楊禮華對這個構思深表贊同：「好多人喜歡用電子方法來做人工混響（echo），是很適合錄音的場地。」但我比較贊成自然混響，教堂近似音樂廳，他不大肯定劉太借了五天還是七天，也不清楚租金若干。「只要你認識劉太，就知道她有窮追猛打的個性，好有毅力。」

錄音當天，楊禮華親到現場，替劉東佈陣。「我主張用最直接的方法去錄，不要搞太多花臣，如添加壓縮、變音等特效，最好全部原汁原味。」仙鳳鳴一眾大老倌埋位試音，楊禮華親眼目擊，劉東是如何奄尖、要求高。「四枝咪，兩枝收人聲、兩枝收樂聲，我本來將兩枝收人聲的咪放在舞台前，試了一次，劉先生覺得樂聲與人聲的音量不協調，不斷在轉換擺咪位置；由於梁醒波的聲音特別雄壯，他會要求波叔離咪兩呎，任白則離咪呎半，連企位都好注重。」準備就緒，任劍輝、白雪仙、梁醒波、靚次伯、林家聲相繼開腔，長達四小時的《帝女花》，僅花六小時便完成錄音工作（連排練時間），基於當年的技術，唱錯一句便要由頭錄過，換言之，《帝女花》是一take過完成！

總結這劃時代的一天，波叔在生前一次訪問說得好：「錄音後，我說：『今勻真係奄九對尖東！』仙姐與劉東，要求一樣高！」翌年，仙鳳鳴再替娛樂分別灌錄《紫釵記》與《再世紅梅記》，此後任憑劉太如何死纏難打，提議再錄《牡丹亭驚夢》，任白始終要手擰頭，見好就收。

機場搶碟歷歷在目
合約糾紛峰迴路轉

六十年代，粵語流行曲未成氣候，當無綫開台以後，娛樂大盛的時機到了，David說：「蔡和平介紹筷子姊妹花給媽咪認識，開始了友好關係，到蔡和平入TVB搞《歡樂今宵》，因為電視台仍未有自己的錄音室，所有歌曲都來娛樂錄音，於是每晚一完《EYT》，一大班人就會來我家，深夜兩、三點都在出出入入去廁所，弄得我沒一覺好睡。」這時候，劉氏一家已由軒尼詩道遷到堅尼地道，錄音設備更為落本，一切裝置繼續交由楊禮華發辦。「初期堅尼地道的mixer仍用Ampex，後來轉了另一個美國牌子，要廿幾萬，錄下羅文、張圓圓（張德蘭）、姚蘇蓉等唱片；到七十年代末黃金時期，單是一個mixing board，到高級的Neve，已花一百萬！」可想而知，劉東對靚聲的不惜工本與執著程度。

電視劇主題曲的爆破點，由仙杜拉演繹的《啼笑因緣》燃點藥引，時年還是小孩的David，模糊地記得不知是媽咪抑或是誰的提議，不如找個完全沒有唱過中文歌的人去唱主題曲吧！「因為在筷子姊妹花年代，仙杜拉已跟娛樂合作愉快，結果便找上了她；她每次到我家，一定要攬我『面珠登』，我很害羞、不敢作聲，愈羞大家愈喜歡逗我玩。」一發不可收拾，無綫與娛樂結盟，陸續炮製出一首又一首家傳戶曉。「我對《小李飛刀》最有印象，隻歌一出就爆晒棚，但唱片要在美國印製，封套也未拍好，大家都等得急了，當唱片從美國空運到港，所有拆家與唱片店老闆都在機場爭貨，即使沒有封套，只得一張黑膠碟都照要，可想而知有多瘋狂。」《小李飛刀》一出狂爆，在七八年度金唱片頒獎典禮，成為「百周年紀念大獎」（全年銷量最高唱片）的大熱，火併許冠傑的《財神到》，最終阿Sam壓倒羅記，勝負分野在於《財神到》比《小李飛刀》早推出二十多天，結算上佔了便宜。

保存母帶的竅門
最像真的《帝女花》

劉東對錄音一絲不苟,保存母帶自當態度嚴謹,生前將它們置於堅尼地道家居錄音室,維持一定的氣溫與濕溫,閒時又會將母帶重新混音視作自家娛樂,所以許多都有四、五個版本。

老闆身故後,工作人員接收這批極度珍貴的文化遺產,同樣不敢怠慢,追溯過母帶公司的資料,為確保最佳狀態,保存氣溫要維持在攝氏二十度、濕度百分之二十至三十之間,唯有這種認真與細心,經歷半個世紀風霜的《帝女花》、《紫釵記》、《再世紅梅記》,方得以保留劉東最看重的上佳音質。

○六年,David 以《帝女花》作試金石,在高級視聽展推出全球首張粵劇 DVD-Audio+CD 唱片,三天大賣超過三千張,「發燒友」讚賞現場一樣的像真度,厲害到連在教堂錄音時,室外雀仔飛過與巴士經過的聲音,亦聽得清楚;但之後沒有再接再厲,甚至連這批《帝女花》天碟也不見在市場發售,David 說:「為了這個 project,我花了足足一年時間,添置一批全新器材,DVD-Audio 又要運到荷蘭印製,因為全球只此一家,一開機就要印兩萬張,總投資高達數十萬;不錯,在視聽展反應好好,有人聽過後說,就像任姐站在你面前唱歌一樣!然而,我找不到 marketing 的人才,真正懂得去推這批產品,只好就此打住。」

每盒母帶都是劉東的心血,接手的工作人員妥為保存,令「任白三寶」等抵得住歲月風霜,音色不變。

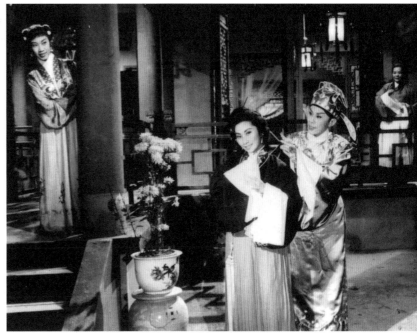

繼《帝女花》後,任白再替娛樂灌錄《紫釵記》,李益與霍小玉的愛情故事街知巷聞。

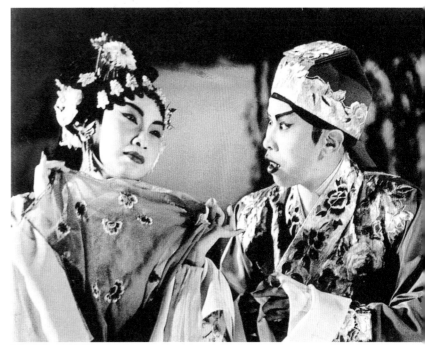

《再世紅梅記》改編自明朝周朝俊的《紅梅記》,因唐滌生在任白首演途中猝逝,為此劇添上一抹凄然。

七九年，羅文轉投 EMI，令劉太不快了好一陣子，到八五年末跟麥潔文爆出合約糾紛，劉太更是耿耿於懷。「她在加盟娛樂前籍籍無名，是媽咪一手捧起她的，愈錫一個人，就會愈恨一個人。」事件起因是麥潔文不滿娛樂更改合約，為此她告上法庭，要求頒令合約無效，擾擾接近一年，出現戲劇化局面，「原訴人」麥潔文提出與娛樂和解，雙方達成協議，麥潔文需在報章雜誌刊登廣告向娛樂道歉、捐出四萬元予公益金、

八八年一月前不能替其他唱片公司灌錄或出版唱片等。「簡直是天大奇聞，原訴人竟然要求庭外和解！」事後劉太罕有接受訪問，提到被指更改合約，她的版本是——「我這個人很信意頭，與麥潔文的合約原本是八八年七月完結的，但七字意頭不好，我便跟她說，不如改為八月廿八日吧，『發』字意頭好，這些」她都知道的，我還給她看過一遍，她沒異議才在合約上簽名。」劉太說，麥潔文還答應讓娛樂抽兩成佣金，作為聘請助手打點平日登台與演出的費用。

那邊廂，麥潔文卻堅稱對合約更改一事全不知情，官司拖足大半年，她承擔不了龐大律師費，在耀榮高層陳柳泉（陳淑芬丈夫）的勸告與安排之下，同意跟娛樂庭外和解。「我之所以這樣做，有兩個目的，第一、以前我在娛樂賺過六萬元，好，我現在還四萬出來，算是了結人情；第二、為了我今後的自由、今後的前途，我捐四萬出來！」

情與義、值千金，David 說，劉太最寵的是鄭少秋。「其他歌手一紅，就被其他公司拉了去，好傷媽咪的心！但秋官真的沒有忘本，想當年他唱《書劍恩仇錄》（秋官在娛樂的首張唱片），是肥姐追住媽咪架車，拍晒車門叫她給秋官一個機會，才開始他成功的歌唱生涯。」

波叔難尋 三寶最貴

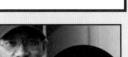

酷愛黑膠的阿Paul贊同，娛樂出品特別靚聲，「劉東真是個藝術家！」

在炒賣市場，《帝女花》、《紫釵記》、《再世紅梅記》號稱「任白三寶」，頭版黑膠的身價不斷上揚，鴨寮街「黑膠孤兒所所長」阿Paul笑言：「八十年代，每套『三寶』收數十元、數百元放出，好易賺；九十年代，開始有消息說這三套碟好靚聲，價格開始上升，每套賣到二千；到一○年代，比較『靚仔』的已去到四千，而且好難收到，不太捨得賣出去，未來更可能愈漲愈高。」除『三寶』之外，好些根本一直有價有市。「《呆佬拜壽・呆佬添丁》最珍貴，不易有貨，其他《釣魚郎》、《稻草人》亦炒到六、七百元一張；電視劇主題曲方面，最多發燒友要找的是《啼笑因緣》、《陸小鳳》與《狂潮》，要百多元一張。」

娛樂最矜貴電視劇主題曲唱片 Top 3

1 仙杜拉《啼笑因緣》

錄音靚、歌好聽、產量少，發燒友必備。

2 鄭少秋、張德蘭《陸小鳳》

《鮮花滿月樓》尤其靚聲，但比《啼笑因緣》量多。

3 關菊英《狂潮》

早期造封套不太講究，導致完好無缺的唱片市面難尋。

娛樂羣英會

1. 梁醒波曾為娛樂錄過四張唱片，以財神扮相替《天官賜福》拍封面照。

2. 早於筷子姊妹花年代，顧嘉煇已是仙杜拉的好拍檔，直到《啼笑因緣》才平地一聲雷，唱出個人代表作。

3. 汪明荃在娛樂錄音室留下不少好歌，劉東（左一）的錄音與煇哥的手筆，居功至偉。

4. 鄭少秋早年曾替風行、文志等唱片公司灌碟，但直到加盟娛樂，方奠定樂壇地位，之後亦沒有離開過。

5. 閃亮的披風，字正腔圓的唱腔，難得一身好本領的羅文。

6-7. 八六年，麥潔文與娛樂達成和解協議，其中一項是Kitman需在報章刊登「道歉啟事」。

8. 陳松伶與黎明合演《天涯歌女》大熱，連帶原聲唱片亦賣個滿堂紅，成為九○年的銷量冠軍。

7	6	1
8		
	3	2
	5	4

反主為客 阿婆借歪怪罪靚靚

劉東夫婦在世時，娛樂從不出售版權，David解畫：「由作曲、編曲、填詞，以至旋律、節拍，爸媽都放了好多心思，等如親手湊大一個BB，你說要翻唱，可否唱得出秋官的腔調、編曲好過奧金寶？」但，連一直合作無間的顧嘉煇也不例外？有說劉太不肯交出版權觸怒煇哥，David替母親辯護：「八十年代尾，卡拉OK盛行，我們推出卡拉OK碟，生意不錯，後來煇哥話自己想做，媽咪非常不開心，你知道以前沒有版權意識，煇哥的歌早已賣斷（每首二千元），但媽咪依然有分紅給他！」雙方心裏留有一根刺，當娛樂有意舉辦金曲演唱會，促成劉氏夫婦與煇哥聚首，席間言談甚歡，已達成口頭協議，但過了年多還沒有聲氣，忽然范志榮（馬浚偉前經理人）找上門，跟劉太說準備替煇哥開演唱會，想問娛樂取得版權，氣得「反主為客」的劉太拍枱大罵：「你是誰?!」自然也不肯放出版權。

「幾年前，娛樂跟煇哥達成協議，還在世時，根本無得傾，她是古代人，她兒子（David）是現代人嘛，不過到目前為止，娛樂都沒有告訴我收到幾多版稅，我仍未收到錢。」煇哥說。

劉東與劉太分別在○一年及○七年去世，但不代表「娛樂傳說」就此湮沒，還有一則想向David求證——傳聞當年袁詠儀到娛樂試音，因為有眼不識泰山，稱呼「劉太」做「阿婆」致不歡而散，是事實嗎？David大笑：「袁詠儀應該不是無禮貌，只是不知道她是劉太，叫了一聲『阿婆，唔該借一借歪！』媽咪着實說過不喜歡她，覺得她沒有禮貌，但有時坐車，如果你上車先，她一樣會鬧你『咁無禮貌』，始終年紀大嘛。」

劉東夫婦，不折不扣的性格巨星也。

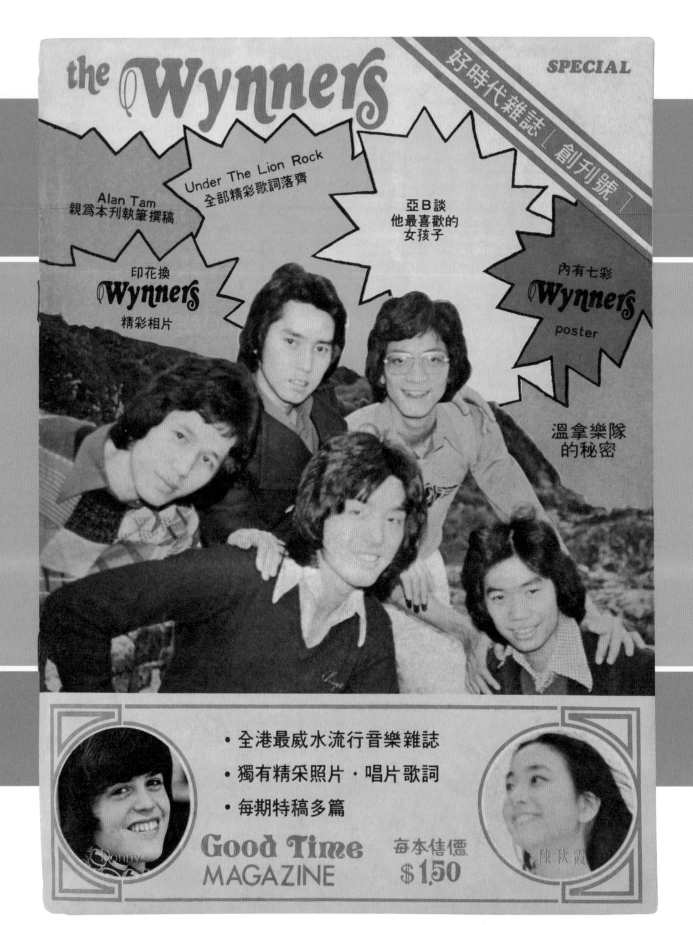

Pato 低估了溫拿的號召力，《好時代》創刊號僅印一萬本，一天內即被搶光，有機靈的小學生將書出租，每天租金五角，賺了十多元。

一張十分經典的圖片——溫拿灌錄傳世金曲《Sha-la-la-la-la》時的珍貴留影。

我們有過的好時代

香港樂壇光輝印記

科技發達、資訊爆棚，我們看來擁有很多，但在不知不覺間，我們失去的更多。

有沒有發覺，曾經非常「大眾化」的音樂雜誌、周報，已悄悄地湮沒於香港塵世間，只餘狹得不能再窄的生存空間？百家爭鳴的年代，《音樂一週》、《搖擺雙周刊》、《Music Bus》、《100分》、《助聽器》、《音樂殖民地》等羣雄割據，當造與偏鋒各有捧場客。

熱捧偶像，《好時代》曾是年青一輩必讀的「流行聖經」，「十日刊」等得粉絲熱度日如年，連偶像本尊亦「自身難保」。「初出道的陳百強，看見自己成為海報人物，樂透了，他想買五十本，找遍全港報攤，只能買到三十二本，最後要親自來雜誌社買。」社長梁柏濤（Pato）說。

從前印刷效力宏大，溫拿拍攝電影《大家樂》與《溫拿與教叔》，皆有相關特刊緊貼報道。

這是《好時代》的前身，以溫拿與 Bee Gees 為封面的偶像特刊，不定期出版。

初出道的陳百強，十分看重自己的報道，一張海報已能令他樂上半天；八五年推出《深愛着你》，他變身堂堂封面人物。

除了歌詞與靚相，首期收錄「如何追求溫拿五將」，奇怪的是阿倫竟要讓位，主角選擇了阿B與陳友。

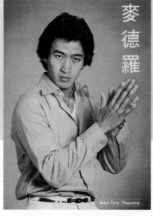

在Pato眼中，麥德羅是個老實人。「他在巴黎名店買了兩個錢包，每個港幣二百多，回港後朋友說喜歡，便用三百跟他買下，我說，每個的水貨價高達六、七百呀！為什麼不自己留下呢？」

陳秋霞是Pato當年的王牌玉女，創刊號自然不可缺少。

教授如何追求五虎
歌迷遍及南太平洋

號稱「全港最威水流行音樂雜誌」《好時代》創刊於一九七五年，售價一元五角。「當日市場好需要精神食糧，歌迷渴望得知偶像的消息，在《好時代》之前，我已經出過Bee Gees等歌星特刊，可能我命中注定有文昌、文曲星，與出版事業好配合。」梁柏濤獨愛個「好」字，「我生了一女一仔，孫又是一女一仔，全部都是『女』行先，湊成兩個『好』字，你說是不是天意？」

第一期發行量為一萬本，封面人物理所當然，是Pato的手上王牌溫拿；全書僅厚廿二頁，圍繞的中心仍是五虎，除了靚相、歌詞、探班照等，較有趣的文章為「如何追求溫拿五將」，作者「陳莎莉」(此「莎莉」非阿倫女友「莎莉」)似乎對五虎了解甚深，剖析「如何追求阿B」，她有以下見解：「他要的是純樸不造作的女孩子，記着，見到阿B時，一定要把口唇膏抹去！」同時，作者又盛讚「陳友也是個很富有吸引力的男士，一個典型斯文白馬王子」，怎樣能接觸陳友呢？「那你為什麼不想想溫拿的音樂演奏會、麗的溫拿特輯、他演奏的地方等？在這些地方，你都有機會和他接觸。」換言之，就是叫你記得捧溫拿的場。

陳莎莉「代言」完畢，阿B亦來接力，親筆撰文訴說自己想要的是「明白事理、大方而又誠懇的女孩子」，「就像《愛情故事》的女主角(雅麗麥嘉露)，不是頂(挺)漂亮？她的自然美，她的坦誠就足令你駐足、留戀，她對事物通情達理的態度，使你覺得自己是多麼的幸運！」反倒阿倫一本正經，跟大家談論「唱歌竅門」。

偶像棋，你玩過未？

當時溫拿開始走紅，但創刊號已揚言，溫拿歌迷會的會員全港最多，年齡最大不超過二十二歲，最細的是九歲，「請鼓勵你的祖父母及雙親參加！」除了香港及澳門，還有來自日本、馬來西亞、新加坡、美國、英國及一個南太平洋名為 Gilbert and Ellice Islands 的島國，「因為本地擁躉把 Wynners 唱片寄至該地的朋友。」

遠征英倫合法拉票
預測運程擺平糾紛

放眼七十年代，《好時代》焦點落於香港及西方歌手，日本風仍在醞釀中，未成氣候；七八年，一顆新星在《好時代》的曝光率，竟比大師兄溫拿有過之而無不及，他是「香港舞王」──麥德羅。「當年我是 Bee Gees 的遠東區演唱會代理人，在外地很有知名度，七七年《周末狂熱》大 hit，EMI Dancing LTD、Thames TV 與舞蹈團體Empire Ballroom 合辦世界熱潮舞蹈大賽，主動聯絡給我香港主辦權，我立即與無綫斟洽，勝出者可到英國參加總決賽。」。

Pato 與脫穎而出的麥德羅簽下經理人合約，並親自帶隊遠征英倫。「世界各地高手林立，從三十六人選出十五人入準決賽，競爭好激烈；我們去到雞尾酒會，因為Bee Gees 緣故，有些評判特別對我有興趣，我乘機 sell 麥德羅，說他的舞蹈加入中國功夫元素，與別不同，後來更請了兩位評判吃中國菜，純粹傾偈，好合法㗎！」Pato連番部署，果令麥德羅受到注目，最終打入世界熱潮舞蹈大賽總決賽，名列第四。

金牌DJ的獎品，名副其實是一塊「金牌」；因為俞錚得票最高，又已連贏兩屆，故金牌寫上「眾望所歸」，首次奪獎的鄧藹霖則是「一鳴驚人」。

金牌DJ分港台與商台兩組，讀者每組可選三名心水DJ，首名十分、次名五分、第三名三分，所有分數經由會計師核實，並全面公開。

正當Pato計劃催谷他成為新偶像之際，方逸華的電話來了，她禮貌地告訴Pato，邵氏早已跟麥德羅簽下一份很長的合約，「其實香港熱潮舞蹈比賽的條例寫明，參賽者不得與任何機構簽下藝員合約，麥德羅讀過邵氏武師訓練班，畢業後簽下合約，但沒有太多演出機會，連茄喱啡都無得撈，才來參加熱潮舞蹈比賽，爭還是不爭？」聲價十倍，邵氏拿出舊合約要求分一杯羹，「這個人不會紅得起，得個做字！」他決定放手，「就當賣個人情給方小姐！」

港台組遂由鄧藹霖冷手執個熱煎堆，一萬六千一百三十五票已足言勝。

首度獲頒金牌的鄧藹霖，還是個傳理系一年級學生，出道不過兩年多，接受《好時代》訪問，她正準備棄讀從播。「因去年做節目和上課時間太麻煩，使我一天要在電台及浸會之間來往數次，委實吃不消，故此便打算不讀，反正做節目時亦可學到很多知識和吸收經驗呢！」至於「眾望所歸」的俞錚，則解釋了芳名由來，「俞錚的『錚』字，代表兩塊玉的聲音。」「名」中注定，俞錚果真靠「聲音」起家。

金牌DJ峰迴路轉
俞錚芳名由來有因

《好時代》的影響力，從「金牌DJ Poll」的受重視程度，可見一斑。「廣播界好關注這個選舉，對DJ是很大的鼓勵與推動力。」比賽分商台與港台兩組（當年還未有新城），所有分數來自讀者投票，並由會計師行核實，結果公正公開。「個個都是老友，知道我的性格，不可能用錢收買，就算是那些Hi-Fi抽獎，我也不會找個親戚冒名，自己落袋。」

最峰迴路轉的賽果，出現在七九年初公布的第二屆選舉，俞錚與陳任本來穩執牛耳，但因陳任在投票截止前回歸商台，強者硬碰硬，最終他得到三萬二千二百七十票，屈居於「票王」俞錚之下（四萬二千零二十票），清楚關係。

近距離捕捉萬人迷
現場目擊墮台意外

踏入八十年代，日本樂勢力抬頭，開始與本地及西方分庭抗禮，山口百惠、西城秀樹、松田聖子、近藤真彥、中森明菜、安全地帶均是熱門的封面人物。由於Pato也是演唱會搞手，得以近距離捕捉萬人迷，在八一年叫好叫座的西城秀樹香港演唱會後，Pato便發表署名文章，寫下他往NHK電視台再訪西城的隨筆：「西城說他至今仍然懷念香港之行，尤其是大讚香港的中國菜，尤以四川菜為然；編導透過廣播系統召了他出去排練訪問，他也就扯到香港去，並大談那些宮保蝦和蟹是如何辣得好吃，我想香港旅遊協會實在應發獎狀給西城致謝。」

當日，西城正在錄影音樂節目《Let's Go Young》，事有湊巧，Pato現場目擊河合奈保子（她因參加「西城秀樹弟妹募集」而入行）從高台墮下、跌傷背脊的意外一幕。「西城透露了一個秘密，原來奈保子是個大近視，但因戴了眼鏡不好看，而隱形眼鏡又不舒服，所以她時常矇查查做人，這次跌傷，可能是在暗處看不清楚關係。」

最佳文章重重有賞
惡性競爭棋差一着

乘着偶像號列車，《好時代》愈益清風送爽，慣常的彩頁、海報已不能滿足粉絲脾胃，Pato 勝在點子夠多，偶像棋、筆記簿、盒帶卡等新奇精品層出不窮，珍藏價值極高；為激勵員工士氣，Pato 不但實行底薪加稿費，更設立獎金制，被評為每期最佳文章，重手打賞五百大元！（要記住是八十年代！）

全盛時期，《好時代》銷量勁破十萬本，八六年一月更登陸台灣市場，印書儼如印銀紙。「最瘋狂的時候，星馬出現翻版，有人將幾期書輯成一期去賣，要追究亦無從入手。」肥田自然有人爭，《新時代》的出現，掀起了一陣惡性競爭。「當時行錯一步棋，應該以法律行動阻止，因為你是冒我的名義，但我沒有用這招，平白放生了對方。」

對手玩「抵食夾大件」，期期贈送巨型海報，Pato 也不甘示弱，增刊《流行通訊》及《好時代歌集》，加碼迎戰對手，一名有份參「戰」的前《好時代》員工透露：「當年沒有唱片公司會提供曲譜，為了打仗，Pato 特別聘請一位音樂人當全職員工，天天上班聽唱片或錄音帶，跟着每首歌彈琴，再逐粒音符記下；一張唱片十首歌，往往要花兩個星期，才能完成一本曲譜。」

時代巨輪不斷前進，兩大《時代》對決，終以「玉石俱焚」作結。「對方以本傷人，起初銷量是不錯的，但你期期送海報，多到歌迷都不想再買，加上潮流轉向、外地偶像褪色，我將《好時代》賣給印刷廠，不久兩本都相繼結束了。」

音樂好時代，何處覓蓬萊？

當年的柏原芳惠青春無敵，是港日萬千少男的最愛。

八一年香港演唱會後，Pato 往日本再會西城秀樹，綵排演出一次 OK，在私人化妝間他愛看漫畫打發時間。

CONCERT IN GUANGZHOU

● George與Andrew相野歌達。蕭方

Good Time Magazine

● Andrew與George 觀兩位美女一起眼鏡　　● George Michael 向歌迷說及的博彩

Music video 開始風行，李志超撰寫「Video Review」，對 Madonna 的《Like A Vrigin》MV，短評是「美女獅子，惹火大膽」，可觀性為三粒星。

八十年代，外國歌手到中國開騷，絕對是矚目大事件。八五年四月，二人靚仔組合 Wham! 在北京及廣州開唱，經理人自揭「交際費」高達十萬，其中一餐宴請一名北京官員，結果來了一百一十人，埋單一萬五千！

八六年獨立出版（圖右）前，《流行通訊》已是《好時代》一個極受歡迎的欄目，第二〇四期（八四年，圖左）推介的 walkman 與 jacket，曾是當代的潮物孖寶。

第五十四期（1978）封面，杜麗莎、羅文、阿倫各領風騷，日本偶像未見蹤影。

第一〇六期（1981）出現罕有的綠字封面，雖則許冠傑、澤田研二等當時得令，但不知何故銷量下滑十個巴仙，令 Pato 不敢再試。

第一百二十期（1981）革新版，格局初見，西城秀樹捲起東瀛偶像風。

第二〇八期（1985）的中森明菜風華正茂，曾是最賣得的封面台柱。

日本偶像熱潮稍退，到梅艷芳出現在第二八八期（1987），封面已是香港巨星天下。

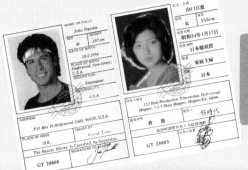

雖云贈品，但確實設計精美，
偶像護照分日本及美國，落齊
山口百惠、尊特拉華達等個人
資料，值得珍藏。

《好時代歌集16》的封面人物是蔡楓華，收錄金曲《絕對空虛》，
當年阿燦廖偉雄登台要唱《蝕到空虛》，曲譜正合他用。

錄音帶幾成歷史陳迹，從前日本偶像的盒帶卡，
漂亮又實用，八十年代學生必搶。

林憶蓮在八六年唱出《放縱》，一句「我空虛　我寂寞　我凍」，
廣為流傳至今。

封面演變進程
最慘痛的教訓

第二期（1975）封面，
美術設計隨心所欲。

在一百二十期以前，《好時代》的封面美術非常「飄忽」，直至西城
秀樹擔任封面的「革新版」，才有固定格局，Pato 說：「好奇怪，試
過兩次用綠色做封面，銷量均欠佳，真是信不信由你。」

封面人物當以偶像掛帥，從七十年代的溫拿、Bee Gees、山口百惠、
到八十年代的西城秀樹、Wham!、中森明菜皆達出必賣，「中森明菜
確實好掹，有一次她來香港秘密度假，湊巧我在一間的士高碰見她，
想上前傾幾句，但我不懂日文，她的英文又麻麻，溝通不來；我試過
聯絡她的唱片公司，希望爭取香港演唱會的主辦權，但回覆是暫時不
會考慮，直到今日，她也不曾在香港開過演唱會。」

Pato 也試過大膽創新，以非樂壇的「實力派」藝人當上封面，結果破
不了宿命論。「有一陣子何守信很紅，拍很多劇集，又跟阿姐（汪明荃）
拍拖，便試試用他作封面，以為可以吸引師奶，誰知回書回到慞！自
此之後，我再不敢用電視藝員做封面了。」

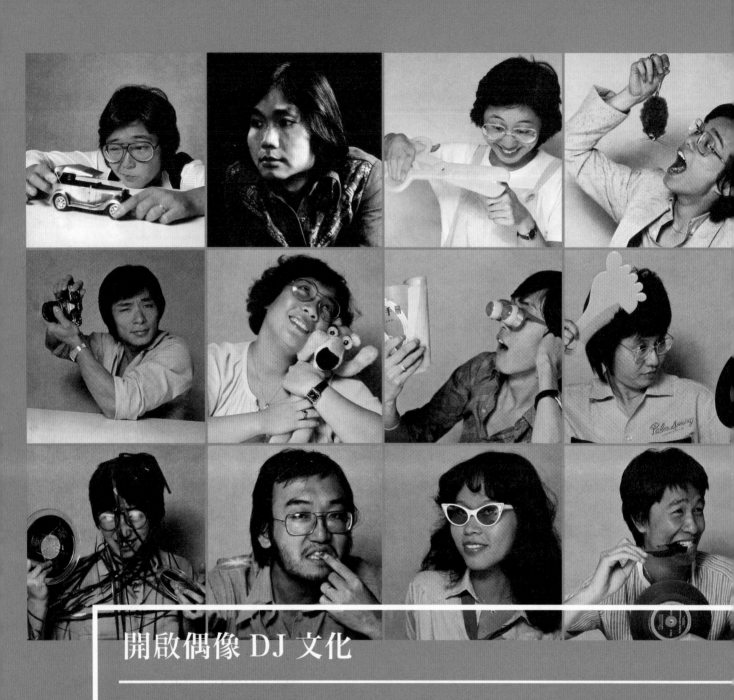

開啟偶像 DJ 文化

1980 年度天碟

一九八○年，共有三十五張本地唱片獲頒白金（銷量達五萬張或以上），巨星幫如許冠傑、鄧麗君、林子祥、關正傑、羅文、甄妮、徐小鳳、汪明荃、鄭少秋等固然各領風騷，但也不容忽視一股新力量的誕生，來自商台的十三位精英合力炮製《6pair半》大碟，莫下DJ出碟的模範，《天各一方》、《為什麼》、《冷雨》等好歌永遠長青。

「6pair半」的「半」位成員朱明銳一錘定音：「這張碟扭轉了整個電台生態！七十年代初，電台依然好舊式，停留於天空小說、賽馬、足球、大戲等，是「6pair半」令DJ文化受到重視，並提升至偶像級別。」

重拾往年純潔美夢，一切思憶，不是徒然。

《6pair半》以音符作標誌，可見電台與音樂息息相關，封面只得「6pair」，獨缺「半」個高級監製朱明銳，原因是他患了盲腸炎入院。

阿蘇堅決不願開腔
膠紙封碟擺明禁播

在唱片內頁，俞錚親筆題序：「6pair半」是一種精神，代表衝勁、活力：「6pair半」是一番豪情壯志，誓要大獲全勝，戰勝昨日的成績，向明日挑戰。」

七九年，廣播界刮起陣陣風起雲湧，商台「6pair半」硬撼港台「青春交響曲」，從俞錚替旗下大軍的取名，已知其好勝心理，朱明銳說：「6pair半」即是啤牌「十三張」報到，換言之，俞錚就是要殺晒！」

當年的商業二台，不計秘書、控制員，所有節目均由俞錚、樂仕、錢錢、湯正川、關西蒙、曾路得、陳少寶、盧業瑂、蘇施黃、楊振耀、梁安琪、鍾保羅、朱明銳這十三個人「殺晒」！除了應付日常開咪，還要包辦《流行音樂節》、《超級巨星慈善籃球賽》等

戶外大騷；某次活動完畢，大夥兒乘公司車回電台途中，有人忽然提出，「6pair半」其實可以出張唱片，「反正曾路得歌藝不錯，盧業瑂唱慣民歌，錢錢以前又是choir……」眾人說得口沫橫飛，俞錚卻默不作聲，大家都以為純粹「吹水」，誰知領導人已記在心頭，立即聯絡唱片公司，很快便由CBS新力取得發行權。

移居加拿大多年的盧業瑂（Brenda）笑談往事：「DJ不一定喜歡唱歌，像阿蘇（蘇施黃）便打死也不願開腔（梁安琪與朱明銳同樣「缺聲」，鍾保羅則充當和音，樂仕本來也很抗拒，整天在說：『獻世咩！』我們唯有請吃東西，又陪他一起去rap，終於rap了好幾次，《賞心樂事》效果不錯，挺自然的。」唯一並非出自DJ金口的，是大AL（張武孝）演繹的《每當晚飯時》，Brenda解畫：「在此之前，大AL已唱了這首節目主題曲（由楊振耀與蘇施黃主持）。橫豎他也是Sony的歌手，沒理由換人去唱，這是基於互相尊重。」

七九年，「6pair 半」開會構思一項運動，讓明星歌手可以一齊參與，朱明銳（後左三）憶述：「很多女生不愛踢足球，排球一打個波又唔知飛咗去邊，不如籃球啦，大家柴娃娃攬住個波走來走去，畫面幾好睇。」八〇年第二屆超級巨星慈善籃球賽，俞錚、許冠傑、周梁淑怡與鄭孟霞主持開球禮，口號「商業二台受埋你玩」由俞錚構思。

難辨他是她

A　B　C　D　E　F

《6pair 半》的封套數來數去只得「6pair」（十二人），那「半」個朱明銳呢？「拍照時，我剛剛入院割盲腸，沒理由等我一個，但在唱片內頁，也有我的童年相。」大碟印明銳哥掌管「封套設計」，也想請問他的設計意念。「其實我哪算什麼『設計』吖！我既不是幕前，也不懂唱歌，俞錚便叫我想想唱片封套，我提出要跟電台有關，譬如封面上的音符、纏着阿蘇的錄音帶等等，但實際設計當然要交給專業人士；內頁的 DJ 童年相，則是俞錚提出的，一來得意，二來寓意由小時候成長到現在。」

跟你玩個小遊戲——憑這「3pair」童年相，你能猜出他或她是誰嗎？

F E D C B A
答案：
輝啓林
怡淑梁周
儀穎曾
勳振陳

DJ聽歌多過食飯，當年又未興起重視原創，眾人輕易找出多首歐西或東洋靚歌預備改編，連純音樂都能派上用場，Brenda說：「《天各一方》來自一首鋼琴純音樂，是關西蒙發掘出來的，他是第一代『朋友你寂寞嗎』的訴心聲節目主持，又靚仔、懂得彈結他，很多女粉絲迷他，記得以前很流行送書籤，他的桌面可以鋪滿一千張書籤，聖誕時收到的頸巾更不計其數，我跟阿蘇看到笑他：『嘩，你有無咁多條頸呀？』」

從選歌、填詞到錄音，花上八個月時間，錄音時大家士氣高昂，常常你陪我、我陪你，無份錄歌的阿蘇也充當飲食組與打氣團中堅，晚晚替兄弟姊妹加油；正因為團結一致，才能容許臨時拉伕變陣出擊——話說錄《天各一方》時，原定主唱的關西蒙，無論怎唱也不滿意，俞錚見勢色不對，往錄音房門外一看，手指隨即對準曾路得（Ruth）：「你入去唱！」

Ruth當下呆住了：「這是男仔key，我怎麼能唱？何況我的中文水準很差，唯有請錢錢轉達歌詞意思給我聽。」畢竟是唱家班，Ruth順利地完成錄音，始料不及歌曲會紅到今日，「真係hit到嚇死人，但坦白講，我不是太喜歡《天各一方》，除非你讚個獨白（俞錚），那是真的好。」

事實上，當年《天各一方》並非第一plug，首先派台的是改編自渡邊真知子原曲《半邊耳飾》、由Ruth演繹的《那一天》，接着是盧業瑂的《為什麼》與錢錢的《冷雨》，Ruth評價：「為什麼」的歌詞很有意思，Brenda也唱得不錯，《冷雨》則意外地好，錢錢在唱之前好驚，又話想抽筋，頻頻叫我教她，練了很多次，我鼓勵她不要怕，總之做吓先，唱完後她不斷自嘲『好肉酸』，但其實好OK。」有沒有比較強差人意的歌？Ruth直言無忌：「俞錚那首《早晨早晨》，最難聽！她自己都知，當年但我播過，拿來開玩笑。」據知，當年商台有兩張《6pair半》大碟讓DJ打歌，有人卻用膠紙將《早晨早晨》那一track封住，擺明要DJ「無得播」亦「唔准播」。

拒簽無綫寧取麗的　首次分紅人工三倍

為什麼會由盧業瑂唱《為什麼》呢？欽點誰唱哪首歌，都是俞錚的主意？Brenda說：「她當然提出很多意見，但唱片監製是CBS新力的李添，最後決定權在他手上。」《為什麼》的原曲來自才女五輪真弓的《一葉舟》，鄭國江老師將「生、老、病、死」填進四段歌詞，由Brenda的溫婉聲音娓娓唱出，動聽怡人。「揀這首歌給我，非常適合，因為我從沒有錄過唱片，不懂如何表達情感，《為什麼》講人生哲理，不需要太感情化。」新手上陣，她坦言有點徬徨，錄音過程不算順利，「第一晚錄了三、四個小時，當是暖身，第二天又錄多次；其實我比較喜歡唱live，不太適合studio的感覺，掌握並非易事，但有些歌手恰恰相反，他們本身就是靚聲王，像雷安娜與關正傑。」

唱片出街後，雖然港台一定拒播，但憑上電視宣傳，已夠大殺四方；記憶中「6pair半」好像連上過電視。Brenda搜索記憶：「我記得大家上過一次電視，那是麗的一個半小時的節目，可以深入一點介紹整張大碟；眾所周知，TVB要你簽歌星約，而且最多讓你上《歡樂今宵》幾分鐘，我們當年好有骨氣，哪裏令我們覺得受尊重，才會考慮。」

多年以來，推出過黑膠、雜錦、CD、金碟等不同版本，銷量單位以十萬計，一切收益平均分配——純粹亮相、沒有「亮聲」者如鍾保羅、朱明銳等，獲分五百大元利市；只要有開腔便可分紅，消息指，僅唱半首歌（《快樂時光》）的陳少寶，第一次分紅便有一萬二千元，足足是當年的三個月人工！在唱片合約完結之前，Brenda與Ruth每年依然分到一千幾百。「當年這十三個人真的很團結，不會計較哪個分多、哪個分少，那段日子真值得懷念！」Brenda與Ruth異口同聲。

港台「青春」無限好

吳錫輝細訴

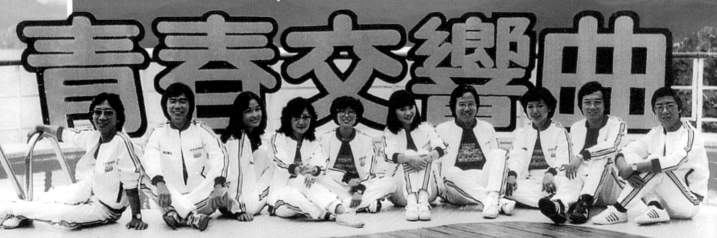

吳錫輝　區瑞強　譚偉華　甄小鳳　陳婉芬　鄧藹霖　伍家廉　車淑梅　倪秉郎　張文新

退休後也沒閒着，他曾是浸會大學傳理系碩士講師，專攻傳媒政策。

曾幾何時，電台「青春」無限好——七十年代初，商台先有《年青人時間》，陳任、俞琤、樂仕都是新一代的老友記；求變的港台不敢怠慢，炮製出家傳戶曉的《青春交響曲》，人氣爆燈至惹起暴動！

前副廣播處長吳錫輝（Raymond）是《青春交響曲》的開國功臣，憶記當年跟俞琤領導下的「6pair半」埋身肉搏火拚連場，依舊眉飛色舞：「曾智華由朝講到晚，如果沒有俞琤、吳錫輝，電台何來有今日？」

DJ之所以被稱「唱片騎師」，亦正由Raymond定名。

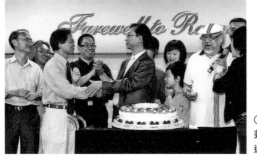

〇六年 Raymond 榮休，時任廣播處長兼第一代親密戰友朱培慶，代表港台送上紀念品致意。

設計節目富書卷味
台長出馬成功挖角

一九七四年十月廿一日，《青春交響曲》首播，揭開香港電台年青化的序幕，負責策劃的是朱培慶與吳錫輝。「《青春交響曲》的中英文名都是朱培慶發明的，我覺得好正，尤其喜歡英文名《New Generation》，我們正是新一代！」朱培慶監製、吳錫輝協力，從此下午四至六，學生不愁沒節目。

畢業於香港大學英國文學及翻譯系，Raymond 並沒有很清晰的求職路向，政府 EO、渣打銀行 executive trainee、香港電台助理節目主任，實行大包圍漁翁撒網。「陳任是我的啟蒙電台人，他可以講講嚇跑了去廁所，回來又繼續開咪，惹起了我的好奇，原來做電台可以咁過癮、咁有彈性？」信是寄出了，但港台毫無動靜，他也沒放在心頭，跑了去為人師表。「日頭教新法，夜晚去靜宜女子中學兼職，劉家傑在那裏開班，我幫他教英文，教出一千零一個明星──米雪。」兩份工合共月薪超過二千元，相當不俗。

當上「吳 sir」半年，港台忽然出手了，原來當年台長周乃揚病重，所有求職信全被抽起。「因為我讀英國文學，話劇是我的血緣，最初申請港台的是話劇組；面試時，首先要將《教父》翻譯成中文，然後變成廣播劇，最後又自己演繹兄弟兩個角色，這份試題出得好好，一次過考驗中英文能力、創作力及播音才能。」結果，Raymond 從百多人中脫穎而出，但因與新法仍有合約，他只能當兼職，直到七四年七月，才正式到港台上班。

當年的港台只有一個中文台與一個英文台，作風保守、老派，中文台的節目主持人又不會「打碟」，跟控制員出錯頻頻造成「dead air」，年青人自然擁護商台《年青人時間》、陳任這班真正做到「人歌合一」的 DJ。「我去港台見工，他們問我最喜歡哪個電台節目，我答《十八樓C座》，哪懂港台有什麼

節目？」知己知彼，台長張漢彪與副台長鄭鏡彬銳意革新港台，先派朱培慶到英國廣播公司（BBC）實習，他所主持的《縱橫談》由吳錫輝兼職代班，待朱受訓歸港，吳亦全身投入，兩兄弟天馬行空，合奏《青春交響曲》，設計節目以知識掛帥。

第一代的 DJ 班底都是「大」字輩，除了「港大」的朱培慶與吳錫輝，還有他們的校友車文郁與梁健馨，再加「台大」劉培章與「浸會」（當年仍未是「浸大」）的伍家廉。「我們有電影評論、體育、文化節目，其中一個書評節目《點滴》，網羅了羅卡、吳昊、冼杞然、鄺凱迎，又與岑建勳、陳冠中合作《號外》電台版，建立一個好靚的文化節目基礎；即使音樂節目，都是比較有深度的歌曲推介，如車文郁主持的《民歌手的內心世界》。」在港台的唱片庫裏，有套碟叫《BBC Top Of The Pop》，Raymond可以一個人聽足六個鐘，聽歌做功課。「播披頭四的歌，不能單純說他們是搖滾樂之父，而是從利物浦出發，到底披頭四用怎樣的模式，可以從英國紅到美國？」

學術性之外，尚有話題性與趣味性。張漢彪想挖走陳任，先派與他相熟的 Uncle Ray 作先頭游說部隊，再親自出馬提供優厚的條件，陳任生前透露過：「（港台）除付給較商台更高的薪酬外，在不影響電台工作的情況，還容許我兼任其他工作，包括電視台的工作在內。」陳任轉台，主持《三個骨陳任》令《青春交響曲》更大鳴大放，「唱片騎師」一詞，也在這個時候，由 Raymond 正式確立。

「當時我主持一個節目，專播英文歌，索性從『disc jockey』直譯『唱片騎師』，有動感、夠過癮，ride on the disc control the music！」

戴墨鏡主持節目，他形容所架的是「龍劍笙眼鏡」，「雖然我比她戴得早，但她出名過我，所以叫『龍劍笙眼鏡』。」

各為其主，Raymond 與俞琤打過無數次仗，「事隔多年，我今日依然可以講，如果電台沒有俞琤同我死鍊，不可能有所進步！」識英雄重英雄也。

Raymond 初入港台從事話劇組，第一批合作的藝人是葛劍青與劉一帆等。

七三年末，陳任倒戈加盟港台，《三個骨陳任》為《青春交響曲》打響頭炮。

梁安琪穿校服見工
蔡楓華讀報學英文

試煉一年，朱培慶被調到公共事務組，Raymond 正式接手，七五年末開始部署擴軍大計。「我看無綫節目《BANG BANG 咁嘅聲》，有個後生仔叫區瑞強，我瞇埋眼、齋聽把聲，他會是個電台人喎！Uncle Ray 介紹我去 Coffee House 聽他唱歌，邀請加盟。」他又從一個記者口中，得悉商台有個新人聲線甜美，扭開收音機一聽，感覺不錯；初會於港台餐廳，小女生戴帽、穿長靴，一身 tom boy 打扮——她是鄧藹霖，在八〇年一個專訪，她自揭跳槽因由：「當時，我接觸這個圈子只是三幾個月，一切都不大清楚和了解，故此對港台的邀請猶豫不決；翌日，照常返回商台做節目，我與楊振耀談及此事，他也贊成我加入港台，所以我才轉入港台。」「搖擺天使」梁安琪面試當天，Raymond 同樣歷歷在目：「她是《音樂一周》的讀者，（主編）左永然帶她來見工，還穿著真光校服，得十六歲半咋！」

引入新血，Raymond 嚴格監控、指導，無論發音、咬字、音樂知識，全部要求百分百。「中英文發音吐字基礎不好，唔該你返鄉下耕田！第二，不去 library 聽歌，也請你不要當 DJ，每天起碼要同我聽兩個鐘頭歌！第三，什麼叫『唱片騎師』？就是看你怎樣介紹、駕馭張唱片，所以節奏要掌握得好準，譬如首歌有十五秒 intro（前奏），唔遲唔早、唔前唔後，你啱啱講完，人地就要唱歌，踩一個字都死！」還有新聞前的六秒倒數，一樣不容有半分差池。「我在直播室望到實，林珊珊與何嘉麗最驚，知道衰咗就伸吓條脷，喂，唔該聽熟個 intro 先啦，唔好丟我架呀，大哥！」

他的魔鬼特訓，絕對人釘人、身貼身。「蔡楓華受訓時，我隻耳仔朝都要入我間房，拿起份《南華早報》讀兩分鐘英文，我雙目好靈，一邊寫文件，一邊都可以聽到，讀讀吓，你自然會上手，英文有進步。」

《青春交響曲》率先衝出香港，八〇年登陸澳門公教大會堂做騷，鄧藹霖、蔡楓華等王牌 DJ 傾巢而出，「勁到爆！」吳錫輝形容。

甄妮挽着傅聲的臂彎出席第一屆《十大中文金曲頒獎禮》，正好應驗得獎歌《明日話今天》的兩句歌詞：「前面有千變萬化，不會睇見……」

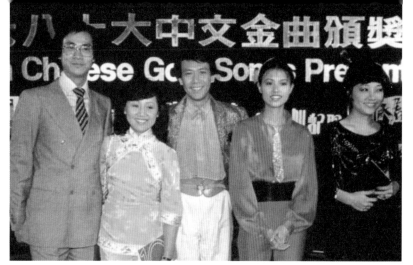

徐小鳳、袁麗嫦、羅文、張德蘭齊有歌入選，但首屆金曲「狀元」乃鄭少秋，憑《倚天屠龍記》與《誓要入刀山》獨中孖寶。

玉石樂隊在佳視主持《玉石之音》，節目監製陳依齡找來好友吳正元當助導，在吳的穿針引線下，林子祥加盟玉石。

沈雁原名周美麟，藝名脫胎自成語「沉魚落雁」。

七七年度《香港足球明星選舉》，「最佳十一人」分別為（後排左起）鄧鴻昌、胡國雄、尹志強、黎新祥、仇志強、駱德輝、（前排左起）施建熙、梁能仁、馮志明（陳世九與麥哥利缺席），當屆足球先生為梁能仁。

她是第一屆《全港業餘DJ大賽》的冠軍得主周凱旋，也就是今日李嘉誠的紅顏知己。

林子祥維園初登場
沈雁訪港觸發暴動

要盡快打響《青春交響曲》的名牌，Raymond 老早決定走出直播室，「當時港台無名無聲，所以我要 reach out、接觸羣眾，反正當時政府新聞處要搞好多活動，什麼清潔香港、清潔沙灘、徙置區，我們就借這些有限的成本預算，不斷派 DJ 與歌手去沙灘、曬到隻狗咁，還試過被人捉屎袋」與此同時，他又大搞投票選舉，一點一滴儲聽眾。「我跟張文新說，只講波是不足夠的，不如做一個全天候體育節目，叫《奧林匹克廣場》，後來得到霍英東先生的贊助，舉辦《香港足球明星選舉》。」張文新向 Raymond 提出發展中文歌，七五年八月啟播的《新天地》，正是《中文歌曲龍虎榜》的前身，之後再演變成年度盛事——《十大中文金曲頒獎禮》。「鬼識做咩？又無錢，唯有照抄格林美，第一屆在喜來登酒店頒獎，連音樂會都無。」

工多藝熟，《青春交響曲》逐漸做起聲勢，七八年以玉石樂隊掛帥的清潔香港音樂會，名副其實萬人空巷。「維園草地坐滿一萬人，非常墟冚；我最記得大 AL（張武孝）說，樂隊來了個第二主音，我不知道他姓甚名誰，但個衰仔一走上台，唱了艾頓莊的《Your Song》與《Crocodile Rock》，全場觀眾直情癲晒，原來班嘅仔識聽嘢㗎！」初試啼聲，意味着一顆天王巨星的誕生——林子祥是也。

更「火」的另一次，由「踏浪而來」的沈雁濤，在九龍公園舉行《青春交響曲之夜》，完騷後，部分觀眾居然興奮到跑去加連威老道放火燒車，幾乎釀成暴動！事件驚動殖民地政府，Raymond慘被高官大罵：「你有無腦㗎？」他無奈自辯：「我的工作是要做足爆棚宣傳，又怎能預計有觀眾像吃了藥一樣走去燒車？這不在我的控制範圍以內呀！」

埋身肉搏寸土必爭
冷面教官鞭策小花

《青春交響曲》的主要對手，無疑是商台「6pair半」，Raymond形容：「那時候寸土必爭，由朝到晚，你望住我、我望住你、互超！」七九年二月，如日方中的Bee Gees推出全新大碟《Spirits Having Flown》，兩台鬥搶訪問首播權，結果商台爭得頭啖湯，Raymond至今仍耿耿於懷。「我遲了一個鐘頭才可以播，正所謂年少氣盛，好火滾，罵到寶麗金的陳汝雄死死吓！」在他眼中，「6pair半」的個別DJ形象清晰，《青春交響曲》則是一個羣體，「我敢自誇，港台節目的深度與闊度都大過商台，對方只有pop and pop and pop，獨沽一味，我們明顯比較多樣化。」

八〇年，張敏儀出任香港電台台長，籌劃將港台分為五個台，其中二台專為年青人而設，由Raymond全權執掌。「張大姐話二台交由我打理，要做得好睇好睇，我話當然唔想衰俾你睇！她給予我很大支援，成功爭取到四個節目主任與四個助理節目主任，一口氣增設八個新位，在當年相當罕見。」他先叫張文新從移民局回巢，再擢升伍家廉，構成港台「四大天王」（節目主任），四個助理節目主任則是倪秉郎、陳婉芬、徐億雄與劉羣貞。「事後回想這八個人，我一個都沒有請錯，他們互相配合，發揮得非常好。」公務繁重，Raymond將訓練新人的重責，交到湯正川手上，「阿湯好惡、不苟

洪朝豐

「有氣質、有自信，中英文表達能力好，承傳我在七十年代對廣播的特訓，他完全做到。」

何嘉麗

「我欣賞她的傲骨，個性與眾不同，但她的耳朵不算太靈光，偶爾夾歌不準，後來遇上阿旦、珊珊，《三個小神仙》是他們一生的代表作。」

林珊珊

「別看她笑嘻嘻的，其實份人好有火，跳去商台時，她會大罵那班年青人是什麼態度，以前我們不是這樣子的……還有一點點『唔化』。」

黃凱芹

「從第四台調去第二台，已經看得出他很情緒化，但要成為一個出色的藝人，或多或少都需要一點神經質，只是不知道鄧藹霖怎樣應付他。」

周慧敏

「每天看Vivian上班，都是陽光滿面、禮貌周周，交由鄧藹霖訓練時，我的指令是——要將她與黃凱芹捧成港台的金童玉女。」

言笑，一個四十秒的宣傳聲帶，往往要錄幾十個甚至一百 takes，搞到林珊珊與何嘉麗喊咁滯；但話說回頭，她們口後能有這樣的成就，真正要歸功的是阿湯和阿旦（鄭丹瑞）。」

Raymond 的工作重心漸移至行政方面，「忙到連笑都唔得開！」仕途步步高陞，官至副廣播處長，退休後回首前塵，他終於笑了。「最開心的是頭二十年，那是廣播界的黃金歲月，上班完全是享受，像梁安琪一走，《熱線 Party》無人做，星期日我返去頂一粒鐘，慳得就慳，阿媽話：『你發神經呀，哪有公務員會返足一個禮拜七日工？』我答：『阿媽，你不會明白，返工根本無壓力！』回想過去，我沒有人錯行，不枉加入港台二十二年！」

鄭丹瑞、林珊珊、何嘉麗創作《三個小神仙》，吳錫輝隨他們自我發揮：「我的好處是不會嚴密監察，你可以有足夠的 air time 去嘗試。」

十大徒子徒孫

三十二年的廣播生涯，吳錫輝以青春交換了顯赫功績，「我最開心的是，訓練出一批又一批富專業精神的電台人，曾智華常說我有好多徒子徒孫，經過我感染、號召或親手訓練的，不知凡幾。」

以下十位「徒子徒孫」，堪稱吳門的優質出品——

區瑞強

「DJ 歌手由他開始，聰明仔一名，今日做《靚歌伴星河》，依然好襟聽。」（現仍在港台主持《Albert Au 區瑞強》）

車淑梅

「她常說我是恩人，恩乜鬼嘢人吖！她從 PA 起步，成功全憑努力、苦幹，專注地觀察、學習，結果闖出了《晨光第一線》。」

蔡楓華

「由第一天行入電台開始，華仔已經表現得沒有自信，即使在當紅的時候，他望見我一樣頭耷耷，不敢接觸我的眼神，但最近我樂見他重拾信心。」

梁安琪

「她是一個好野性、有才華、有音樂觸覺的 DJ，我好喜歡她主持《搖擺天使》，播搖滾樂好好聽；後來她離開，我覺得十分可惜。」

鄧藹霖

「初初好嫩、沒有信心，要給她超過一倍鼓勵；最成功是《把歌談心》，尤其到加拿大讀書前最 fit，可能她的心態是再搏年幾就去讀書，反而整個人放鬆、開竅了。」

光影裏的永恆回憶

1

跨時空經典

作　　者	翟浩然
責任編輯	翟浩然　林沛暘
封面設計	張思婷
美術設計	Kevin Pun@DoTheRightThing
出　　版	明窗出版社
發　　行	明報出版社有限公司 香港柴灣嘉業街 18 號 明報工業中心 A 座 15 樓
電　　話	2595 3215
傳　　真	2898 2646
網　　址	http://books.mingpao.com/
電子郵箱	mpp@mingpao.com
版　　次	二〇二四年七月初版
I S B N	978-988-8829-50-7
承　　印	美雅印刷製本有限公司